高等教育艺术设计精编教材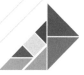

U0361699

动漫影视作品赏析

姚桂萍　贾建民　编著

清华大学出版社

北　京

内 容 简 介

 这本《动漫影视作品赏析》由五大部分二十四章组成,第一部分为中国动画影院片赏析,第二部分为美国动画影院片赏析,第三部分为日本动画影院片赏析,第四部分为法国动画影院片赏析,第五部分为世界经典动画艺术短片赏析。本书共对二十四部最有代表性、最具借鉴意义的世界经典动画影片进行了详细分析与解读。本书旨在使学习者能掌握动画影片解读的方法,即分别从动画的视角、文化的研究、技术特点、叙事分析等角度对作品进行深入的分析。

 本书是针对本科及职业院校相关专业在校生以及漫画、游戏专业工作者编写的指导性教材;对于相关专业入学、考研均有很好的参考价值;也可作为数字娱乐、动漫游戏爱好者的参考书籍。

图书在版编目(CIP)数据

 动漫影视作品赏析/姚桂萍,贾建民编著. —北京:清华大学出版社,2017(2023.8重印)

 (高等教育艺术设计精编教材)

 ISBN 978-7-302-47000-7

 Ⅰ. ①动… Ⅱ. ①姚… ②贾… Ⅲ. ①动画片—鉴赏—高等学校—教材 Ⅳ. ①J905

 中国版本图书馆 CIP 数据核字(2017)第 101559 号

责任编辑:张龙卿
封面设计:徐日强
责任校对:袁 芳
责任印制:沈 露

出版发行:清华大学出版社

 网 址:http://www.tup.com.cn, http://www.wqbook.com
 地 址:北京清华大学学研大厦 A 座 邮 编:100084
 社 总 机:010-83470000 邮 购:010-62786544
 投稿与读者服务:010-62776969,c-service@tup.tsinghua.edu.cn
 质量反馈:010-62772015,zhiliang@tup.tsinghua.edu.cn

印 装 者:涿州市般润文化传播有限公司

经 销:全国新华书店

开 本:210mm×285mm 印 张:18.25 字 数:529 千字

版 次:2017 年 7 月第 1 版 印 次:2023 年 8 月第 6 次印刷

定 价:79.00 元

产品编号:071280-02

前　言

　　"动漫影视作品赏析"是动画专业的必修基础课程,它是进行动画学习的重要理论基础。这次教材的修订从动画教学的需要出发,并紧随时代与动画技术的进步,着重体现学生对动画经典影片的鉴赏能力的培养,提高其艺术综合涵养,为创作实践打下坚实的基础。突出课程的基本要求和人才培养的实用性。本书在继承以往教材的编写思路、维持原有内容编排的基础上,对经典影片选取的视野更加开放,以最具代表性的新影片为例。在保留原经典影片的基础上,更新了大部分的代表性影片,体现出了一定的时效性。

　　本教材旨在使学习者能掌握作为动画影片解读的方法。全书既有理论指导,又有大量精心编排的案例分析,理论与实践并重。以发展的眼光和独特的专业视角去剖析动画电影成功背后的秘密。教材采用边讲、边看、边学的教学模式,力求通过对这些影片的剧作、剧情矛盾冲突、人物塑造、叙事手法、动画设定、CG 技术、动画色彩、音乐风格、视觉追求、重点段落镜头画面、视听方案分析、景别风格、拍摄方式、剪辑手法、音响及音效等多个方面运用不同视角从横向和纵向上进行科学理性的分析和讲解,为学生勾勒出一个多元化的动画电影创作的整体构思。

　　本书通俗易懂,便于教师讲述,便于学生接受,也便于与实践相结合,从而不断提升学生自身的动画影片欣赏能力。深入解读和分析这些影片的成败与得失,必将大大激发动画专业学生和专业创作人员学习和了解这些成功的世界优秀动画范本的创作规律、创作方法和技巧的兴趣,并提高创作艺术素质,开阔视野,对日后的专业动画创作和提高国际竞争能力大有益处。

　　在此,特别感谢原北京电影学院副院长曹小卉对教材的专业指导与审阅!山西传媒学院动画学院教师积极参与了教材的编写:隋津云参与了《僵尸新娘》的编写,董立荣参与了《幻想曲》的编写,贾建民参与了《蒸汽男孩》的编写,张利敏参与了《大闹天宫》《红猪》的编写,高鹏参与了《天书奇谭》的编写,李小燕参与了《小倩》的编写,张庆春参与了《父与女》《崂山道士》的编写。感谢诸位老师给予的支持与帮助。对在编写过程中大量参阅的动画方面的书籍与期刊文献、硕士论文的作者表示衷心的感谢!对中外著名动画公司、动画家表示衷心的感谢!

　　由于编者的水平有限,本书在各方面的探索还是比较浅显的。编者本着认真严谨的态度编写此书,但肯定会有不足之处,衷心期望得到同行、专家和广大读者的批评、指正,使我们能不断地修正和进步,编者将非常感谢!也感谢您能选用此书,希望本书能够带给您启示的同时,彼此间可以相互交流。

<div style="text-align: right">

编　者

2017 年 4 月

</div>

目　录

动漫影视作品赏析

第一部分
中国动画影院片赏析

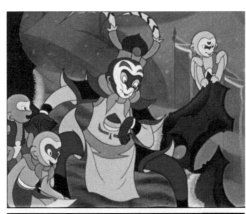

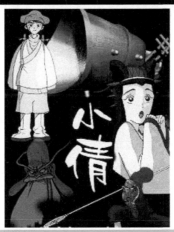

第一章
中国民族动画的鸿篇巨制
——《大闹天宫》赏析

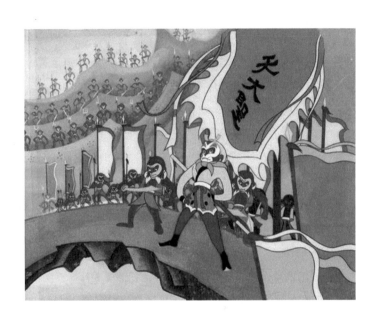

影 片 简 介

片　　名：《大闹天宫》（上、下集）

编　　剧：李克弱、万籁鸣

导　　演：万籁鸣、唐澄

摄　　影：王世荣、段孝萱

作　　曲：吴应炬

美术设计：张光宇、张正宇

动画设计：严定宪、段睿、浦家祥、陆青、林文肖、葛桂云、张世明、阎善春

剪　　辑：许珍珠

录　　音：梁英俊

演　　奏：上影乐团、上海京剧院乐团、新华京剧团乐队

指　　挥：陈传熙、张鑫海、王玉璞

摄制单位：上海美术电影制片厂

出品年份：1961 年、1964 年

片　　长：106 分钟

《大闹天宫》从 1960 年到 1964 年,历时四年时间创作完成,绘制了近 7 万幅画作,在没有现代的特技、计算机和数字技术的前提下,完全凭手工制作出来的这部动画片,成为中国民族动画的一部鸿篇巨制。影片公映后,影响一直延续了几代中国人。由于对影片的刻骨铭心,在这之后根据《西游记》改编的许多动画影片都没有达到甚至是接近《大闹天宫》的影响力。对于许多人来说,《大闹天宫》已经成为一种情结。对中国的动画电影而言,在很长一段时间内,《大闹天宫》都将无法超越。

《大闹天宫》作为中国动画史上的经典之作,是对中国古典文学名著《西游记》最好的动画版诠释。这部作品具备我国古典神话题材最为瑰丽的想象力和创造力,塑造了一系列像猴王孙悟空、玉帝、龙王等个性鲜明的人物,并且构建了一个集佛、神、妖、人一体的神秘世界。

一、取材经典

作为中国第一部动画电影长片的《大闹天宫》节选自《西游记》中第一至第七回的故事,原著《西游记》是一部思想性和艺术性都臻于第一流的伟大作品,是中国最优秀的古典神话小说。原著《西游记》以其丰富的想象力和独特的艺术构思,描写的幻想世界和神话人物本身为动画片的改编提供了丰富的素材。

在情节方面,原著的前七回中,主要的情节段落是:石猴出生成美猴王,渡海寻师学艺,龙宫寻兵夺宝,大闹幽冥界,官封弼马温,自封"齐天大圣",大闹天宫,对阵十万天兵,被俘成"火眼金睛",被压五行山等。从上述的事件中可以看出原著为影片的改编提供了丰富的剧本基础。在人物方面,原著中除了生动刻画了唐僧师徒四人的形象外,还刻画了众多鲜明有趣的人物:外表雍容却又怯懦的玉皇大帝;急躁嚣张的托塔天王;色彩浓重的外交小吏太白金星;趋炎附势、外强中干的龙王;阴险求荣的太上老君等人物,个个都显得性格、形象鲜明,特点突出。而作为主角的美猴王更是一个集"猴的特征、神的威力、人的感情"为一体的中国式英雄,所以有如此生动详细的人物塑造,为影片的展开更是提供了不可多得的资源。此外,《西游记》有很强的群众基础,是一个流传了几百年的老少皆知的故事,而且在民间通过连环画、小说、说书、皮影戏、戏剧等艺术形式进行演绎,深得人们的喜爱。(见图 1-1 和图 1-2)

⊕ 图 1-1 《大闹天宫》剧照　　　　　⊕ 图 1-2 戏剧演绎的《大闹天宫》

　　关于在对原著的改编上，导演万籁鸣是这样介绍的：在将《西游记》原著改编为《大闹天宫》文学剧本时，我的体会也是很深的。我与李克弱接到改编任务后，首先就产生了敢不敢"碰"的问题。我们研究了《西游记》前七回，认为含有极其深刻的现实意义，虽然它是以神话形式写成的，但反映了压迫者与被压迫者的尖锐的冲突与斗争。因此在《大闹天宫》文学剧本中，戏剧矛盾集中表现在孙悟空与以玉帝为首的统治者之间，通过一系列矛盾冲突，孙悟空的勇敢机智、顽强不屈的性格逐渐成长成熟起来。但是，由于原作者思想的局限性，在前七回里也还有一些消极和不够完美的地方，特别是考虑美术片的表现特点，如果不提炼原著情节，适当地加以改编，有损于积极的浪漫意义的光彩和深厚的主题思想。例如，原著第四回写猴王与众监官对话引出猴王嫌官小的一节，这里不仅对话多，而且缺少形体动作，不宜于用动画的电影语言把它表现出来。在这一场戏中加入了马天君这一人物，来刻画天庭对他的欺压，使孙悟空一怒之下冲出南天门，加深了矛盾。

　　在观摩兄弟剧种演出的有关《西游记》剧目时，注意推陈出新、不落窠臼。以动画的眼光看到，各兄弟剧种演出取材于《西游记》的剧目时，由于生理、物理等条件的限制，在时间和空间的处理上，在形体动作的表演上，不能不受到一定的影响。而动画艺术在这一点上，就具有其他剧种所没有的特点，如上天入地、驾龙驱凤、三头六臂、腾云驾雾等，因而我们就应该努力显示它的特殊性。在孙悟空的外形和内在品质方面，我们认为做到统一是必要的，但这个统一一定要包含他所具有的猴、神、人三者的特点，缺一不可。孙悟空是猴，首先具有猴的机灵活泼的特征；但他又是神，具有人所不能有的变身遁形的本领；他的思想感情，却又具有现实生活中正直的人们的高贵品质。因此在人物形象的塑造上，我们除了吸取各剧种的优点外，还给予必要的夸张和想象。在神话的情节和境界中，通过人物形体动作的表演，人物心理活动的刻画，以及环境气氛的渲染，孙悟空形体所孕育着的内在的力量和丰富的性格就有了充分显示的机会，给人以饱满真实的感觉，就更能吸引人和感动人。这样做在结合现实上，又能给人以驰骋想象的广阔余地。（原载于 1962 年《解放日报》，万籁鸣关于《大闹天宫》的创作文章。）（见图 1-3）

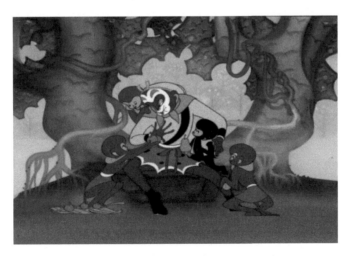

⬆ 图 1-3　选自中国经典动画影片《大闹天宫》

二、剧情介绍

　　很久以前猴王孙悟空在花果山水帘洞过着自由自在的生活。每日操练小猴练武，一日，猴王孙悟空因手里缺少一件称心的兵器，于是去东海拿了龙王的镇海之宝——金箍棒作为自己的武器，被龙王告上天庭。太白金星献计：将孙悟空骗上天庭，明封为弼马温其实是一个管理喂养天马的小官，而在暗中则压制软禁他。孙悟空到天庭后，识破诡计，捣毁御马监，冲出南天门，回到花果山，自封"齐天大圣"。

玉帝恼羞成怒,命李天王带领天兵天将捉拿孙悟空。于是,在花果山的上空展开了一场激烈的战斗。孙悟空神勇无比,众天神纷纷败退,哪吒出战也不敌。天王无法,摇旗收兵,逃回天庭,向玉帝请求增兵。玉帝再次接受金星献策,假意封孙悟空为齐天大圣,并将蟠桃园交他掌管,想把他骗来,软禁在天上。

孙悟空听说蟠桃园中的仙桃非常稀罕,而且只许在蟠桃会上享用,孙悟空不服,自个儿挑选个大的仙桃,饱餐了一顿。

正值王母寿辰,七仙女奉命摘桃,来到桃园,惊动了正在酣睡的孙悟空。经过盘问仙女,孙悟空得知王母要设蟠桃宴,请了各路神仙,唯独没他。孙悟空这才看透玉帝的欺骗阴谋,火冒三丈,先是大闹蟠桃宴,自个儿开怀痛饮,还将所有仙酒仙菜席卷一空,装进乾坤袋,准备带回花果山。哪知酒醉迷糊,闯进太上老君的兜率宫,将专供玉帝服用的金丹吃了个干净,这才返回花果山,与众猴孙大开仙酒会。

玉帝和王母气得咬牙切齿,立命李天王再次带领十万天兵天将,兴师问罪。一场激战开始了,孙悟空与神通广大的二郎神斗了几百回合,不分胜负。最后,因遭到太上老君的暗算,不幸被擒。之后,天神们无论用斧砍、火烧、箭射,都损伤不了孙悟空一根毫毛。玉帝又将孙悟空打入太上老君的炼丹炉烧炼,未曾想孙悟空并未烧死,反而炼成"火眼金睛",他跳出丹炉,打上灵霄宝殿,玉帝狼狈奔逃。猴王胜利了,回到花果山,树起了"齐天大圣"旗幡,与猴孙们过着快乐的生活。(见图1-4)

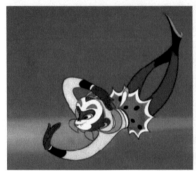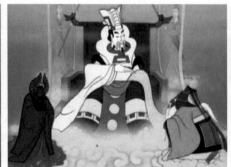

🔴 图1-4 孙悟空返回了花果山,选自中国经典动画影片《大闹天宫》

三、主题内涵

动画片《大闹天宫》主题鲜明、深刻,以神话的形式反映了"打翻腐朽势力"的立意,影片中以孙悟空两上两下天宫作为情节线索,反映了压迫者与被压迫者的尖锐冲突与斗争,通过孙悟空闹龙宫、大胆反抗天威神权,充分表现了其无畏精神和勇于斗争的性格。同时又强调了他初涉人世,纯真、本性善良的天性,暴露和讽刺了玉帝、龙王、天神天将们的飞扬跋扈、专横残暴和昏庸无能。

四、叙事结构

《大闹天宫》采用了传统的戏剧式结构,在结构形式上,保留了原著的章回小说形式。通过孙悟空两上两下天宫把故事发展推向高潮。

影片场次结构如下。

第一场戏:孙悟空在花果山操练小猴练武,发现无称手的兵器,于是到东海龙宫去借兵器,拿了龙王的镇海之宝。被龙王告上天庭。与龙王产生矛盾。

第二场戏:玉帝采纳了太白金星的建议,招孙悟空上天做弼马温。实则压制软禁他。

第三场戏：利用马天君来刻画天庭对孙悟空的欺压,使孙悟空一怒之下冲出南天门。与天庭产生矛盾。玉帝大怒,派托塔李天王带领天兵天将捉拿孙悟空,结果大败而归。

第四场戏：玉帝无奈之下,又派太白金星下凡请孙悟空上天看守蟠桃园,把他骗来软禁在天上(表现了孙悟空的单纯,与天庭统治者的道貌岸然形成对比)。

第五场戏：孙悟空看透玉帝的欺骗阴谋,大闹蟠桃宴。酒醉后闯进太上老君的兜率宫,误食太上老君炼的金丹。返回花果山(与天庭的矛盾逐渐上升、尖锐)。

第六场戏：十万天兵天将包围花果山再次捉拿孙悟空,又一场激战。孙悟空与二郎神不分胜负,太上老君设计,孙悟空不幸被擒。

第七场戏：孙悟空踢翻八卦炉,拿起金箍棒打上了灵霄宝殿。玉帝仓皇逃走。孙悟空大获全胜,回到花果山树起了"齐天大圣"的旗幡。

影片采用顺序叙述,起、承、转、合式结构,第一场戏是影片的起因；第二场戏是影片的发展部分；第三场戏是剧情的反复；第四场戏是剧情的再发展部分；第五、六场戏是影片的高潮部分；第七场戏是影片的大结局。

戏剧矛盾集中表现在孙悟空与以玉帝为首的统治者之间,孙悟空与玉帝的矛盾冲突由玉帝无理的安排挑起。随着剧情推移,一系列矛盾冲突的深入展开,依照影片结构因果链排列：从孙悟空借兵器与龙王产生矛盾——(玉帝为压制孙悟空)招孙悟空上天做弼马温——孙悟空识破诡计,冲出南天门——玉帝派天兵捉拿孙悟空,结果大败——(为再次软禁孙悟空)又请他上天庭看守蟠桃园——(孙悟空看透玉帝的阴谋)大闹蟠桃盛会——与天兵天将斗智斗勇,不小心中计被擒——孙悟空踢翻八卦炉,打上灵霄宝殿——回花果山上树起"齐天大圣"的旗帜。(见图1-5)

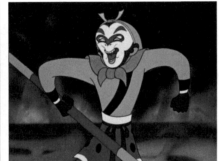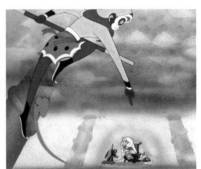

⊕ 图1-5　孙悟空打上灵霄宝殿,选自中国经典动画影片《大闹天宫》

影片上、下段有严密的因果关系并环环相扣,形成因果链。因此剧情具有很强的连贯性,剧情中很强的因果关系之间必定会产生激烈的斗争,来推动故事的发展与矛盾的展开。

五、鲜明的人物性格塑造

人物造型的独特性为动画片的特点之一。平面的动画只有在准确生动和优美的造型中才能赋予人物以各种不同的性格和气质,从而使他们成为鲜活的形象。《大闹天宫》中的人物在传统的神佛造型的基础上做了极大的夸张处理,着重于形象的装饰性和性格的典型性。影片想象力丰富,手法大胆夸张,做到了寄深意于幻想的形式之中,寓褒贬于形象的刻画之中。谈及人物刻画,影片导演万籁鸣说："拙朴、古趣、厚重,有美感、有性格、有股活的力量。"

《西游记》中的孙悟空是一个非常了不起的英雄。他有无穷的本领,天不怕地不怕,具有不屈的反抗精神。

他有着大英雄的不凡气度,也有爱听恭维话的缺点。他机智勇敢又诙谐活泼。而他最大的特点就是敢斗,与至高至尊的玉皇大帝斗争,愣是叫响了"齐天大圣"的美名。

《大闹天宫》中的孙悟空从整个形象来看,他的面貌、衣着、动作和性格也是和人们心目中的形象相吻合的。孙悟空的外形和内在品质合二为一,孙悟空是猴,具有猴的机灵活泼的特征;他又是神,具有人所不能有的变身本领;他的思想感情却又具有现实生活中正直人们的高贵品质。在这三种特征的融合下,孙悟空爽朗坦率,光明磊落,甚至有一种天真活泼的稚气。对同伴小猴子们和蔼可亲,对统治者的神威英勇不惧。孙悟空带着花果山水帘洞自由快乐的气息闯进了貌似庄严实则昏暗腐朽的天宫,他与天帝神仙之间的那种引人发笑的冲突,绝不给人以无理取闹的观感,而是较深刻地展示了性格与环境的矛盾。如在影片中孙悟空随太白金星去见玉帝,太白金星回禀玉帝孙悟空已经来到,可是回头却找不到孙悟空去了哪里,原来孙悟空并没有把玉帝放在心上,跑去和那些站立在宝殿两旁的天神元帅开玩笑了。他时而碰碰那个人的头盔,时而又摸摸那个人的兵器,弄得那些假装正经的天神们哭笑不得,又如玉帝封孙悟空为弼马温后,他穿上了红袍,戴上了纱帽,摇来摆去十分得意,得意之中又透着些许滑稽;他又把帽翅拔下来插在太白金星的头上;像这样尽显猴王本色的片段还有许多,如孙悟空去东海龙宫索取武器——拔定海神针;孙悟空见了玉帝不下跪,气得玉帝龇牙咧嘴,吹须瞪眼,而孙悟空却是抱住双手露出不屑一顾的模样。

在猴王与天兵天将的大战中,灵巧自如、悠然自得的孙悟空把巨灵神和哪吒打得落花流水,狼狈溃逃,这些情节的设计不仅表现了对天庭的尊严和秩序极大的嘲笑,也表现了对玉帝"恩赐"的绝妙讽刺,更生动地突出了这个具有人的性格、猴的机灵和神的威力的形象的特征,收到了很好的艺术效果。通过以上的细致刻画,影片成功地塑造了机智、坚强的孙悟空的形象。他具有强烈的反抗性格,藐视腐朽无能的天宫统治者,突出了他热爱自由、勇于反抗的精神。(见图1-6)

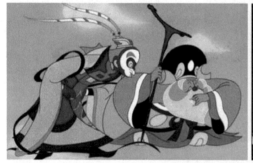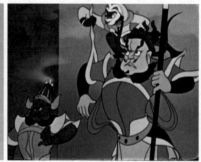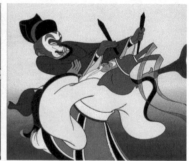

✿ 图1-6　选自中国经典动画影片《大闹天宫》中的造型(1)

玉帝的形象被设计者构思得极其巧妙,胖胖的脸庞,下垂的眼皮,修长的手指,鼻梁上一堆淡淡的脂粉,令人一看便知他是养尊处优,无所用心之徒。他外表端庄、慈祥,激动时眉梢显露凶恶的本性,惟妙惟肖地刻画了人物的伪善和奸刁的性格。

太白金星的造型,乍看起来也貌似忠厚长者,但他两次去花果山招抚孙悟空的行为和谈话时的语气、神情,则又活灵活现地揭示了这个人物心怀叵测、狡猾奸诈的丑恶本质。设计者别具匠心地在太白金星的帽子上画了两条带子,对影片在艺术处理上有很大的启发。描写他得意的时候,带子随风飘动;不高兴的时候,就让它垂落,貌似简单的带子却表现出了他的性格。(见图1-7)

自称太子的哪吒,蛮横无理,仗势欺人,形象也很有特点。他虽然生得一张娃娃脸,但配上两只三角眼,一张血口,眼带邪气,腰系红肚兜,背挂乾坤圈,脚踏风火轮,寥寥几笔就把人物的骄横、暴戾勾勒出来了。

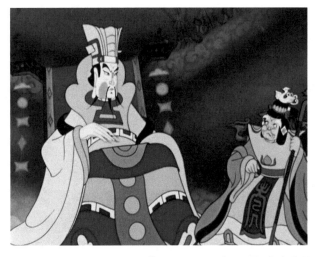

🔴 图 1-7　玉帝、王母、太白金星,选自中国经典动画影片《大闹天宫》

手托宝塔的李天王,一脸凶气,好像很威严,实际上却是空架子。其他还有老奸巨猾而无信的龙王、官气十足的马天君和外强中干的巨灵神等都在形体相貌中寓性格于脸谱中,在人物性格刻画上都是相当成功的。(见图 1-8)

🔴 图 1-8　哪吒、托塔李天王、龙王、二郎神、巨灵神、土地造型,选自中国经典动画影片《大闹天宫》

六、情节与细节的处理

故事情节及细节的组织处理在叙述故事的过程中,精彩的戏是孙悟空返回天宫,玉帝派天兵天将到花果山"围剿"前后两场大战,场面壮阔,气势夺人。影片充分发挥了动画电影的强势,在神奇幻化上做文章。前一仗,孙悟空与哪吒对阵,哪吒生出三头六臂,孙悟空拔下三根毫毛,变出三个孙悟空,把哪吒打得丢盔弃甲,狼狈而逃。后一仗,孙悟空与二郎神杨戬决战,双方使出浑身解数:孙悟空变成雀飞上天,杨戬变成鹰;孙悟空变成鱼

水下游,杨戬变成了鸬鹚(鱼鹰);孙悟空变成狐狸上了树,杨戬变成毒蛇;孙悟空变成仙鹤来啄蛇,杨戬则变成恶狼扑仙鹤;孙悟空变成黑豹斗恶狼,杨戬变成老虎追黑豹;最后孙悟空变成集众兽之长的麒麟,这才把杨戬逼到一个奈何不得的境地,道高一尺,魔高一丈。在情节处理上,影片注意配合剧情发展,节奏明快,不拖泥带水,只有动画才能表现得如此淋漓尽致,让观众心驰神往,叹为观止。(见图1-9)

✞ 图1-9 孙悟空与二郎神决斗,选自中国经典动画影片《大闹天宫》

七、影片风格

1. 造型风格

《大闹天宫》的主创,包括改编、导演、作曲、动画设计、摄影等人员都是上海美术电影制片厂的原班人马,唯有一个重要角色——美术设计请的是美术造诣很深,当时在中央工艺美术学院执教的张光宇和张正宇兄弟两人。张光宇早在20世纪40年代就创作过孙悟空题材的漫画《西游漫记》。此次由哥哥张光宇负责设计孙悟空、玉皇大帝、哪吒、东海龙王等主要人物的造型,弟弟张正宇负责背景设计。

张光宇设计的人物造型,以"古雅"和"神奇"取胜,这是美术家从古典绘画中提炼和升华而进行再创作的结果,是追求一种超凡出世的"奇崛"风格。在《大闹天宫》的创作中,他的艺术风格得到了充分的体现。《大闹天宫》的造型从我国三代铜器、汉代画像石、六朝造像,以及民间皮影、庙堂艺术等方面汲取了丰富养料,通过设计者的精心设计,推陈出新,创造了一种既有民族特色又新颖的艺术风格。片中的人物在传统的神佛造型的基础上进行了极大的夸张和处理,着重于形象的装饰性和性格的典型性。造型要求简练中有变化,形象处理上结合了动画的特殊表现形式,运用装饰化单线平涂的方法,呈平面化的造型特点。

孙悟空的造型设计吸收戏剧脸谱、中国民间皮影艺术、民间版画和年画上孙悟空的造型作为参考,创造出一个头戴软帽、腰围虎皮、长腿蜂腰、细胳膊大手的孙悟空。而且在线条、色彩的处理上充分保持与人物形象装饰性相吻合,借鉴了民间绘画和木刻的特点,线条简练,以红、黄、绿这样浓重鲜明富有装饰的颜色作为孙悟空形象设色的主体成分。把孙悟空机灵、勇敢、果断、招人喜欢的性格表现得淋漓尽致。导演万籁鸣用八个字称赞他:"神采奕奕,勇猛矫健。"

在设计其他角色的形象时,也是按照以上的原则,借鉴了民间艺术中的形象与风格,如玉帝取自民间天神、财神、灶王等形象加以改变而来,将白胖、臃肿作为其形象的主要特征,突出人物外表严肃、祥和,实则空虚、昏庸的本质。塑造太白金星形象时,重点在于他的白色长须和一双三角眼,这正是温和长者外表和媚、奸猾品质的统一。而三太子哪吒是一副粉嫩圆润的孩儿,脸上洋溢出娇气,活脱脱的一副仗势欺人的小无赖形象。

在色彩的运用上也充分受到中国京剧艺术和西方现代派艺术的影响。色彩要求统一中有丰富性,以构成这一神话剧的幻想气氛。同时设计者在用色方面能够符合中国人的爱好,大多采用红、绿、蓝的颜色,来为笔下的人物添加光彩,使人物线条明朗、精练,让观众感觉既熟悉又亲切。

片中人物形象古朴厚重,动态生动有力。影片中的形象都蕴含了传统艺术中的丰富内涵,因此,无论总的

造型刻画,或一举手、一投足的设计,都是颇具匠心的。独特丰富的人物造型为影片增添了许多光彩。影片想象力丰富,手法大胆夸张,做到了寄深意于幻想的形式中,寓褒贬于形象的刻画中,取得了较好的艺术效果。(见图 1-10)

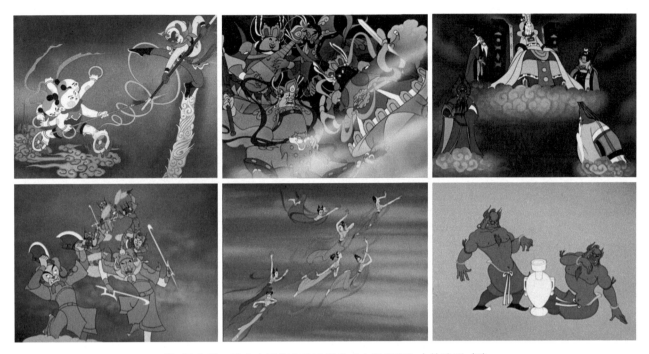

⬆ 图 1-10　选自中国经典动画影片《大闹天宫》中的造型（2）

2．奇特的场景设计与夸张的运用

影片为突出浓厚的神话气氛,以虚构、夸张、想象的方法使其产生出特别强烈的效果。在空间场景的处理上,背景中的山石等采用的都是中国画的平面处理手法。设计上既要吸收民间艺术的优良传统,又要发挥想象创造力,要有装饰效果,但又不同于一般人间的东西。背景、气氛的设计为展开情节与人物性格服务,背景的风格要求与人物的性格相统一。因此在表现天庭时,则云雾朦胧,灰暗低沉,看来虚无缥缈、外强中干,虽然建筑豪华富丽,但死气沉沉,有阴森压人的感觉。而表现花果山时,则是欢乐明朗,是仙境也是乐园,给人以生机勃勃、赏心悦目的感觉。同时较多采用粗线平涂的手法以营造装饰风格,桌椅、房屋等则采用三维透视的方法来营造一种特定的空间深度。

在景物处理上,宜"虚"不宜过"实"的装饰性设计,强烈地突出了神话中的幻境,使整个影片画面妙趣横生。如孙悟空去"弼马监"上任和后来闯进蟠桃园,沿途景物的描写,贵在不是过多地介绍天际实物,而是运用画面上的虚实变化,时而云彩游移,时而玉桥翠栏时隐时现。尤其那虚幻的太空和云烟变幻的处理,多采用虚的渲染,这样既有助于奇异幻景的表现,又能烘托出人物和宫殿的关系,虚实相映,更加强了画面的纵深与立体感。

《大闹天宫》中场景意境的创造为影片增添了神话传奇的色彩,而且达到了美轮美奂的效果。影片中有鸟瞰、有仰视、有大场面,也有局部特写,有动有静,有虚有实,有明有暗。像孙悟空纵身海底,钻入碧波深渊,敏捷、优美,他刀枪挥舞起来,顷刻间只见金光不见人影,成为一片风雨难透的刀光剑影。影片中展现出奇花异果、巨瀑飞流的花果山圣境;反映出晶莹却阴冷的碧海龙宫和烟雾缭绕、等级森严的天上世界;表现出山摇地动、云扰天地的神仙战场,所有的这些神奇的、变化复杂的内容紧紧地结合在一起。影片始终让观众沉浸在这种千变万化、光怪陆离的神话氛围中,使观众神思幻想,融入妙不可言的神幻意境,从而倍增它的艺术魅力。

影片中运用了夸张手法使其产生特别强烈的艺术效果。夸张手法给《大闹天宫》涂上了一层浪漫的色彩。例如,花果山水帘洞一场戏,猴王齐天大圣从一道道水"幕"中阔步登场,威风、气派,这就是夸张的美。艺术不夸张就没有表现力,但夸张需要想象力,丰富的想象会引起艺术上的虚构和夸张,从而在自然形态中变化出来,达到艺术的效果。如影片中玉皇大帝的长袖垂荡,李天王的峨冠博带,以及天庭的一弯虹桥,海底的龙宫大殿等,都是有想象、有夸张、有虚构,但这一切都是结合人物性格和动画特点的,使作品增加了动人的光彩。如果不是那样的夸张、提炼和升华,只是采取一般的写实手法,就会把神奇的特色平凡化,虚构的想象现实化,从而损坏原著所特有的艺术魅力。正因为影片场景造型有夸张、有虚构,才会使作品奇特、新鲜,生趣盎然,给观众以一种美的、崇高的审美享受。(见图1-11和图1-12)

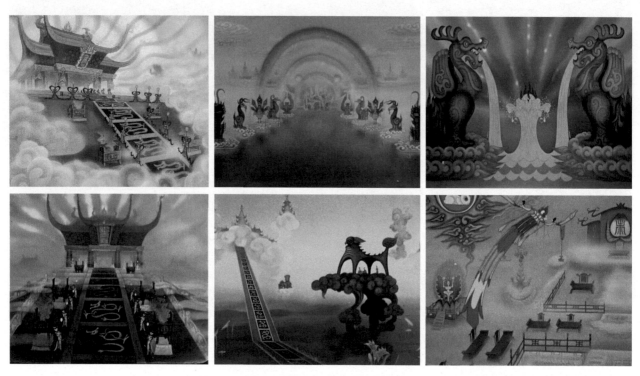

🔼 图1-11　选自中国经典动画影片《大闹天宫》中的天庭、龙宫场景造型

🔼 图1-12　选自中国经典动画影片《大闹天宫》中的花果山场景造型

《大闹天宫》以多样的画面、瑰丽鲜艳的色彩和独特的电影手法,创造出一片变幻神奇的神话意境。

八、视听处理

在视听处理上,影片叙述配合剧情发展,节奏明快,不拖泥带水,运用了不少蒙太奇的手法。如猴王拔取了

定海神针,拱手转身就走,龙王气得一跺脚,指着远去的孙悟空道:"你强借我镇海之宝,我要到玉帝面前告你一状!"话刚落,场景迅速切换到天庭,龙王匍匐在玉帝前诉道:"求玉帝为小臣做主。"场景的迅速变换对开展情节、深化矛盾大有好处。

1. 动作与音乐的完美结合

在表演风格上,《大闹天宫》影片在人物动作表演上吸取了京剧的程式动作,强调夸张性。很好地运用了舞台表演的流畅性与音乐的交叉,其高兴时的欢快动作都非常流畅,通过人物形体动作的表演,人物心理活动的刻画,使动作与音乐完美结合。

在音乐方面,《大闹天宫》采取了民族色彩的乐调,运用京剧的打击乐器和锣鼓点子,加强音乐的效果使人物具有较强的节奏感。使锣鼓点同人物动作和镜头的衔接、转换相得益彰,又使人物动作具有较强的节奏感,有起有伏,浑然成体,民族风味十分浓郁。如孙悟空与天兵天将激战的几场戏中,打斗场面的配乐方式都采用京戏中的锣鼓点。一招一式配上锣鼓的家伙点儿,节奏明快,非常具有观赏性。

全片的背景音乐延绵不断,或高亢或低沉,或紧迫或舒缓,随着情节的发展起承转合,滴水不漏,相得益彰,多数情况下可能被情节所吸引而没有注意到背景音乐,一方面说明情节的精彩,另一方面更能说明这些音乐已经完全融合到这部动画作品中。

总体来说,《大闹天宫》以民族器乐伴奏,以锣鼓打击乐渲染了影片的气氛,使影片具有鲜明的中国民族特色。(见图 1-13)

↑ 图 1-13　孙悟空与天兵决战,选自中国经典动画影片《大闹天宫》

2. 对白与配音

根据影片的风格,影片中的人物对白设计也体现了其特色。它既不完全像京剧的道白,也不像话剧的对白,在对白设计上带有韵味,有时尾音拖长,表现了影片的特点。

《大闹天宫》的配音方面,如果少了著名配音演员邱岳峰的配音,孙悟空的形象一定会大打折扣。邱岳峰不愧是中国配音艺术大师,一句"孩儿们,操练起来!"的开场,让猴王活了起来,使孙悟空的荧幕形象呼之欲出,他的配音奠定了孙悟空的说话基调。直到 1988 年电视剧《西游记》中李扬为孙悟空配音,仍是对邱岳峰当年音质语感的模仿。主创之一的严定宪回忆说,摄制组为孙悟空找配音时首选就是邱岳峰。因为上海美术电影制片厂的人对他的声音太熟悉,知道请他配音,这个孙悟空就活灵活现了。影片中的其他配音演员大部分来自上海电影译制片厂,如毕克为东海龙王配音,富润生为玉皇大帝配音。今天的人们有必要记住他们的名字,因为根据当时的惯例,影片的创作人员名单中并没有署这些配音演员的姓名。

九、分析小结

动画片《大闹天宫》的艺术特色是中国传统文化和艺术审美的一次集中体现。整部影片色彩浓重,造型奇异,场面雄伟壮丽,形象特征鲜明,情节跌宕有致,具有独特的艺术魅力。是一部民族风格鲜明而成熟的杰作。影片在把握了原著精髓的同时,又能根据儿童的欣赏心理来进行情节的编排和形象的刻画。影片上映后,受到国内外观众的高度赞扬。1983年在法国公映时《世界报》介绍说:"《大闹天宫》不但具有一般美国迪士尼作品的美感,而且造型艺术又是迪士尼艺术所做不到的,即是它完美地表达了中国的传统艺术风格。"《大闹天宫》的民族风格是一种浓重、华美的格调,就像中国民间的喜庆乐曲一样,给人以欢快、活跃、热烈的情绪。宏伟的场面、奇特的景象、绚丽的色彩等,都给观众一种强烈的形式美,这种美的形式主要表现为造型的装饰美。影片中的主配角及场景道具等元素都脱胎于中国的传统艺术。

英国《电影与摄影》杂志发表文章称赞该片是"1978年在伦敦电影节上最轰动、最活泼的一部电影";芬兰报界评论:"动画技术在国际动画界是第一流的,它把动画技术最杰出的特点和传统的东方绘画风格结合在一起";1983年6月,《大闹天宫》在巴黎放映一个月,观众近10万人次。法国《人道报》指出:"万籁鸣导演的《大闹天宫》是动画片真正的杰作,简直就像一组美妙的画面交响乐。"(见图1-14)

⊕ 图1-14　选自中国经典动画影片《大闹天宫》剧照(1)

十、经典片段回顾

1. 开篇片段

峰峦深处,一股银色瀑布从空中垂下,恰如天然帘帷,屏障洞前,这就是"美猴王"的洞府水帘洞。众猴正在林间和岩上追逐嬉戏,忽听远处传呼道:"大王来啦!大王来啦!"只见一群小猴走出洞口,分列两旁。一阵灿灿金光迸发出来,"美猴王"一跃出洞。他全身披挂,王冠上两根雉尾更显得威武俊俏。他高声叫道:"孩儿们!看今日天气晴朗,正好操阵练武,赶快操练起来!"一时间,水帘洞前摆开教场,群猴舞枪弄棒,耍刀劈斧。

本段运用夸张的艺术手法,把猴王齐天大圣的登场,表现得威风、气派。

2. 海底取得如意金箍棒片段

龙王引导猴王来到阴沉昏暗的海底,一面得意地暗笑起来。一面指着远处的一根粗桩道:"你看!这是当年禹王治水留下的一根定海神针。大仙!你若拿得动它,就送给大仙使用吧!"没想到美猴王纵身跳入海底,绕着这定海神针抚摩一遭,只见神针上附着的千年积锈,顷刻间自行脱落,露出本来面目——一根闪射着奇光异彩的擎天钢柱。猴王上前抱住钢柱,不禁自语道:"再细一点才好!……"话刚说完,那神针立刻细了一围……猴王

拿着钢棒仔细观看,只见这钢棒两端镶有金箍,中间刻有一行金字:"如意金箍棒,重三万六千斤。"本段生动地刻画了龙王的自作聪明,使猴王获得如意金箍棒,再现了神话故事的神奇意境。

3．猴王孙悟空大闹蟠桃会片段

孙悟空现了原形,一跃坐到瑶池大厅的首位上去,大杯斟酒,一饮而尽。他醉眼蒙胧地道:"玉帝老儿听着,你眼里没有俺齐天大圣,今天这瑶池会上……"伸手掀翻席位。本段生动地刻画了孙悟空对统治者的不惧与嘲弄。

4．猴王孙悟空与琵琶天王、拿伞天王的激战片段

琵琶天王与拿伞天王双双来战猴王,只见琵琶音波一圈圈扩展开来,音波荡漾到猴王身上,猴王立时感到站立不稳,小猴子也一个个纷纷跌倒在地。……孙悟空随即用毫毛化作一个神锉,将伞穿个透明窟窿,众猴随猴王一个个从伞内钻出,天王却全然不觉。这段打斗戏表现了孙悟空的机智聪明,情节设计也幽默诙谐。

5．结尾片段

孙悟空对着这摇摇欲坠的"灵霄宝殿"巨匾重挥一棒,打得四散纷飞!孙悟空胜利地大笑起来。笑得花果山重新绿荫繁茂、果实累累!笑得众猴儿起死回生、欢欣雀跃、重整家园!一面"齐天大圣"的大旗,高入云端。影片结尾孙悟空大胆反抗天威神权得以充分表现,体现了其无畏精神和勇于斗争的性格。(见图1-15)

⊕ 图1-15　选自中国经典动画影片《大闹天宫》剧照(2)

十一、背景资料

1．制作资料

《大闹天宫》中孙悟空的经典形象一经诞生,就注定了其日后定会为上海美术电影制片厂、为中国动画带来经济、文化等各方面的深远影响。其背景资料如下。

(1)《大闹天宫》的筹备期达半年之久,上海美术电影制片厂编剧李克弱和万籁鸣一起对《西游记》前七回进行了改编,1959年摄制组成立,北上进京,遍访皇家故宫、园林、寺庙等处收集素材。

(2)1960—1964年,《大闹天宫》绘制了近7万幅画作,在当时国家科技并不发达时,影片凭画笔来制作完成,10分钟的动画要画7000张到1万张原画。50分钟的上集和70分钟的下集,就花了近两年的时间才绘制完成。

(3)在20世纪60年代,当时国内的电影由中国电影发行放映公司进行统一收购,据推算,在20世纪七八十年代公开收购上海美术电影制片厂的动画片的价格是10分钟8万元人民币,那么《大闹天宫》收购价应

该近 100 万元人民币,对当时来说是一个很大的数额。

(4)按照中国《著作权法》对电影作品的保护期是 50 年的规定,到 2014 年《大闹天宫》就将变成公共版本。

(5)《大闹天宫》1964 年下半年完成的下集适逢文化大革命,沉寂了 10 年有余,直到文化大革命结束才得以重见天日,1978 年左右在全国放映。而当时绘制的原画、动画、赛璐珞版有很大一部分被损毁,只幸存下少量画稿成为珍贵资料。

2.主创人员简介

导演万籁鸣,原名万嘉综。是我国早期美术片开拓者之一,江苏南京人。1919 年入上海商务印书馆,先后在美术部、活动影戏部任职。他受美国动画片启发,借鉴中国的走马灯、皮影戏以及活动西洋镜的投影原理开始研究动画电影。1925 年与万古蟾摄制动画广告《舒振东华文打字机》,开始动画的创作生涯。1926 年与万古蟾合作,为长城画片公司制作了中国首部动画片《大闹画室》。1930 年又为大中华影片公司制作了《纸人捣乱记》等短片。1931 年起与万古蟾先后在联华影业公司和明星影片公司制作动画短片,如宣传抗日的《同胞速醒》(1931)、《精诚团结》(1931)、《民族痛史》(1932)、《血钱》(1932)等,以寓言故事为内容的《飞来祸》(1932)、《龟兔赛跑》(1932)、《蝗虫与蚂蚁》(1932)等。1935 年制作了中国首部有声动画片《骆驼献舞》。抗日战争爆发后,又制作了宣传抗日救亡的动画短片《抗战特辑》(1938)、《抗战标语》(1938)和《抗战歌辑》(1938)。1940 年,万氏兄弟在上海制作了胶片长达八千余尺的有声动画片《铁扇公主》,在动画技巧上达到了新的水平。1954 年从香港地区回到上海,在上海美术电影制片厂任导演,先后制作了《野外的遭遇》(1955)、《大红花》(1956)等动画片。1960 年编导《大闹天宫》,全面发挥了多年来形成的精巧细腻的艺术风格,影片具有浓郁的民族气息,在国内外都受到好评。

导演唐澄自 1950 年参加美术电影工作以来,曾从事动画、动画设计、副导演等工作。《萝卜回来了》是她执导的第一部动画片,在《小蝌蚪找妈妈》和《骄傲的大将军》两部动画片中主要担任动画设计工作。在动画片《大闹天宫》中担任副导演和导演。她执导的影片还有《草原英雄小姐妹》《鹿铃》等。1982 年的《鹿铃》是我国改革开放后第一部水墨动画片,影片独特的艺术风格赢得了国内外的好评,曾获第三届"金鸡奖"、文化部"优秀影片奖"和第十三届莫斯科电影节特别奖。

张光宇(1900—1965),江苏无锡人,主要负责《大闹天宫》动画片的人物造型设计。我国杰出的老一辈漫画家、装饰画家、工艺美术教育家。创立了对现代美术影响深远的"装饰"派艺术,具有多方面的艺术成就。张光宇的线描装饰画可以说是陈老莲以后的中国第一人。线条的韵味和造型的方圆,简练优雅而达到艺术极致。

3.获奖情况

- 1962 年　《大闹天宫》上集获捷克斯洛伐克第十三届罗维发利国际电影节短片特别奖。
- 1963 年　获第二届电影百花奖最佳美术片奖。
- 1978 年　获第二十二届伦敦国际电影节最佳影片奖。
- 1980 年　获第二次全国少年儿童文艺创作评奖委员会一等奖。
- 1982 年　获厄瓜多尔第四届国际儿童电影节三等奖。

4.发行资料

《大闹天宫》这部承载了几代中国人的少年回忆的动画作品,震惊了国际动画界,在数十个国家和地区发行几十年来,在国内外获奖不断,同时还伴随着相关产品的开发。很早以前图书和音像制品就问世了。在音像制品

上，一开始出录像带，之后又发行 VCD，这部令人百看不厌的动画每次在电视里重播时，收视率都非常高。

2001 年，上海美术电影制片厂以 10 万美元的价格将《大闹天宫》的电视播映权卖给了美国一家代理商，在合同约定的年限内，美国的电视观众可以在电视里收看到中国的经典动画。此前，《大闹天宫》曾经将版权输出到法国、日本和东南亚的一些国家，以及我国的香港、台湾地区。

思考与练习

1. 在动画改编的过程中需要注意哪些方面的问题？

2.《大闹天宫》这部影片中是如何运用民族音乐渲染主题的？

3. 结合《大闹天宫》这部影片，谈谈中国动画民族化的继承与突破。

第二章
多元和谐的中国风——《天书奇谭》赏析

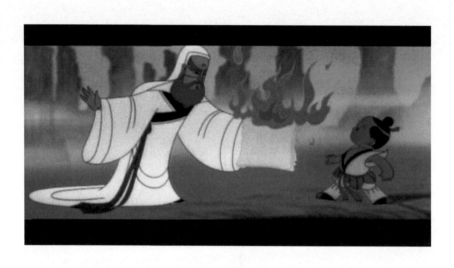

影片简介

片　　名：《天书奇谭》

编　　剧：包蕾、王树忱

导　　演：王树忱、钱运达

制片主任：熊南清

造型设计：柯明

美术设计：秦一真、马克宣、黄炜

动画设计：范马迪、陆音、潘积耀、庄敏瑾、徐铉德、陈光明、薛梅君、秦宝宜、王进、陈明明、姚诉、沈加清、
　　　　　顾惠芳

绘　　景：李荣中、汪伊霓、张纪平、方澎年、徐庚生

摄　　影：王世荣、金志成

作　　曲：吴应炬

演　　奏：中央乐团、上海交响乐团

配　　音：丁建华、毕克、苏绣、程晓桦、施融、曹雷、尚华

摄制单位：上海美术电影制片厂

出品年份：1983 年

片　　长：90 分钟

中国动画自创立之初就非常注重民族化的探索,万氏兄弟创作的第一部动画长片《铁扇公主》就已注重民族化的问题了,今天中国动画所要探索的是:如何在民族化的基础上探索现代化的问题。导演王树忱在动画影片的创作中积极探索国产动画的民族化、现代化的问题,他创作的动画影片注重继承民族传统的创作特色,同时寻求突破,努力使民族动画更加电影化、国际化,在影片的形式上追求更多的变化,被称为民族动画现代化的探索者。王树忱与钱运达导演合作的《天书奇谭》就是这样一部具有探索意义的影片。

一、影片概况出处

《天书奇谭》是我国动画史上,也是上海美术电影制片厂生产的第三部动画长片。另外四部是《大闹天宫》(1964)、《哪吒闹海》(1979)、《金猴降妖》(1985)、《宝莲灯》(1999)。《天书奇谭》影片长90分钟,同其他四部影院动画片的取材一样,都是中国古代神话故事模式。影片根据明代小说《平妖传》部分章节改编而成。《平妖传》是一部明代的章回体小说,和《聊斋》一样是由民间神异传说故事收集整理而成,民间传说是生活在社会底层的广大劳动人民演绎的广为流传的神话故事,往往反映了百姓的愿望,想象中会有法力高强的神仙来护佑普通底层群众这个弱势群体,这和美国好莱坞现代的商业大片的英雄法则有着异曲同工之妙。这部影片中,扮演英雄的是一个在偶然机会里获得超能力的孩子——蛋生。在90分钟里,正邪矛盾冲突鲜明,情节也十分曲折,环环相扣,引人入胜。常常一波未平,一波又起。相比之前大获成功的《大闹天宫》与《哪吒闹海》而言,《天书奇谭》在剧情结构发展、角色性格塑造、动作风格设计等方面均不同于前,充满独到的实验性。动画视听语言不落窠臼,充满喜剧味道,节奏明快,整体风格轻松愉快,娱乐性强。画面色彩丰富、绚丽,人物动作细腻流畅。中国风味淳厚,且贯穿始终,背景、道具、服装,无不流露着中国味,是一部不可多得的佳作。(见图2-1)

　⬆　图2-1　选自中国经典动画影片《天书奇谭》剧照（1）

二、剧情梗概

天宫秘书阁执事袁公不满天庭的奢靡浮华,不管人间百姓疾苦,趁玉皇大帝赴瑶池聚会之际,击开石龛门,偷看天书——《如意宝册》,发现天书上书铭文:“天道无私,流传后世。”他便将天书偷偷带到人间,将天书文字刻在云梦山白云洞的石壁上。随后袁公因泄露天机,触犯了天条,玉帝罚他终身看守石壁天书。一天,袁公踏云巡山,路遇蛋生,为了将天书传于人间,他嘱咐蛋生等白云洞口香炉升起彩烟,带上白纸,拓下洞中石壁上的天书。蛋生按袁公嘱咐拓下了天书。袁公又指点蛋生勤学苦练,运用天书为民造福。蛋生攻读天书,治蝗救灾,为民除害。狐狸精恨蛋生妨碍其作恶,耍阴谋窃去天书,勾结官府,继续祸害百姓。蛋生追索天书,与狐狸精多次斗法。当蛋生与狐狸精争夺天书时,袁公到来,他收回了天书,从怀中掏出白色石镜,将狐狸精压死在云梦山下。袁公自料难

逃天庭法网,把天书交给蛋生,嘱他赶快把天书文字记在心里。然后袁公用一把神火将天书烧尽。霎时雷电交加,玉帝圣旨下达,将袁公擒归天庭问罪……(见图2-2)

⊕ 图2-2　选自中国经典动画影片《天书奇谭》剧照(2)

三、主题立意

影片的主人公蛋生是一个可爱的小男孩,作为为百姓挺身而出的"善"的代表,虽有袁公暗中相助,无奈与之对抗的是"妖""官府",还有更为强大的"天庭"等一系列层层叠叠的"恶"势力。双方的实力对比悬殊自不必说,但是中国有一句古话叫"善恶有报",虽然矛盾的双方实力不等,但仍是邪不压正,以蛋生和广大乡亲的最终胜利结束。

相对《大闹天宫》"打翻腐朽势力"的立意,再比较孙悟空与天庭、蛋生与妖狐的矛盾,本影片中呈现的冲突与对抗的力度似乎并不过瘾。影片中大大小小、连续不断充满趣味的争斗使影片看似轻松。小时候看,我们能够在影片"小打小闹"的嬉笑间轻松、清晰地读取影片所呈现出的正邪对立,明白邪不压正的道理。长大了回头再看,能够理解这部影片其实也同《大闹天宫》《哪吒闹海》一样,是一部充满浓郁中国神话特色的,以挑战神的权威、为人类抗争为主题的动画片。片子结尾,当身被锁链捆绑的袁公,在蛋生无助的呼喊声中,越升越高,越来越远,一种悲壮感油然而生。比起打上灵霄宝殿的孙悟空,勇敢地同龙王战斗的哪吒,袁公是个悲情英雄,他注定了无法逃脱被严惩的命运,但那种不向权贵低头、敢向神灵说不、为人类抗争的精神与勇气却是同孙悟空、哪吒一样的,勇敢地向最高的天神挑战,不惜面对最残酷、最长久的惩罚,舍弃自身,也要为人类抗争,让希望在大地上传播、让人类更好地生存……(见图2-3)

⊕ 图2-3　选自中国经典动画影片《天书奇谭》剧照(3)

四、影片结构

《天书奇谭》的叙事结构基本运用了传统的戏剧结构顺序式和部分插叙。多线索分头叙述,逐渐相交。所有矛盾冲突点都集中在"天道无私,流传后世"的天书上,天书作为一条主线,随着剧情的发展,它在不同环境中,被神、人、妖等不同的所有者控制,天书的法力也同样依照善恶代表的愿望产生不同的作用。

第一阶段,在天庭秘书阁存放的天书,历经千年,不会产生任何作用,像一堆废纸,毫无意义。

第二阶段,天书被正直的袁公藏于凡间的云梦山白云洞,天书有了体现它价值的机会,或造福或作孽,不经意构成一个悬念,全看剧情发展,他被蛋生还是妖狐所掌握从而产生不同的作用。

第三阶段,天书为蛋生所持,憨厚可爱的蛋生用它的法力揭穿妖狐骗局,驱退蝗灾,引云降雨,造福百姓。

第四阶段,天书被妖狐用诡计盗取,滥用法力,献媚县令、府引、皇帝,助纣为虐,祸害百姓。

第五阶段,代表苦难乡亲利益的袁公、蛋生与代表恶势力的妖狐、官府围绕天书展开争斗,将剧情发展推向高潮。(见图2-4)

⊕ 图2-4 蛋生决定帮助受难的乡亲,选自中国经典动画影片《天书奇谭》

第六个阶段,天书被蛋生铭记,被袁公销毁,天书的法力永远留在了人间。

随着剧情推移,天书这个矛盾点的转移是沿着以下这条轨迹推进的。

天庭秘书阁→袁公盗取天书→玉皇大帝追寻天书→云梦山白云洞→袁公将天书刻于石壁→妖狐觊觎天书→蛋生拓印天书→袁公相助成书→蛋生天书施法灭蝗灾→妖狐盗取天书→妖狐天书作孽→蛋生追寻天书→袁公相助消灭妖狐寻回天书→蛋生铭记天书→袁公销毁天书→袁公因天书被擒。

关于天书的每一阶段环境变化都是通过"盗取"的方式展开。影片矛盾发展又配合有"追寻"的方式,但是"盗取"与"追寻"的目的却不尽相同,代表善恶两个对立面的几个门类的角色包括:袁公、蛋生为的是拯救百姓、造福人类,妖为的是攀权附贵,祸害人类。县令、府引、皇帝为的是贪图享乐,鱼肉百姓。

几方围绕天书的争夺而起"盗取"与"追寻"的冲突关系是明显的,而袁公与玉帝之间违反天条的冲突关系是暗的。在这两条线索中又展开了很多的小矛盾,环环相扣,形成因果链,具有很强的连贯性。狐狸精要阴谋窃去天书,勾结官府,祸害百姓。蛋生追索天书,与狐狸精多次斗法。这便形成一个很强的因果关系,天书被盗,蛋生也一定要索回,之间必定会有激烈的争斗。给人一种既能想到下一步的发展,但又会有出乎意料的偶然的感觉。知府大人的贪色导致他生命的消失;蛋生被从天上扔下来,掉进井里,却又救了小和尚。这种给人以偶然感觉的情节设置,使故事的发展更有意思。

不论绘画还是影片整体气氛的把握，《天书奇谭》都具备电影的规模与艺术表现力。由此可见，中国乃至世界的许多优秀的动画影片虽是取自传统题材，但传统文化却使动画影片更具内涵。（见图2-5）

（a）狐狸精与小皇帝

（b）蛋生被抓走

⊕ 图2-5　选自中国经典动画影片《天书奇谭》（1）

五、角色设定

一部动画作品能够成为经典，能够长久地留存在人们心中，不只是故事引人入胜、主要角色熠熠生辉，还在于作品中的其他配角也能生动传神，细节经得起推敲，这样才能经受住时间的考验，拥有持久的生命力。

《天书奇谭》的人物比较多，但他们的感觉是很到位的，充分运用了民族的形象来表现，能够体现出人物各自不同的性格及特色。因为人物的性格塑造对影片的结构也是很重要的。不仅袁公和蛋生的形象饱满生动，就是反面人物也很有代表性：老奸巨猾的老狐狸婆，妖冶妩媚的女狐狸精，又笨又可笑的跟班小狐狸。对上司巴结奉承、曲意逢迎的小吏，作威作福、贪得无厌的官僚，年幼无知、任性贪玩的小皇帝……如同玩具一样的人物设定，让人忍俊不禁。所塑造的这些人物大多是坏人，世态百相，讽喻现实，其阅世的深度和嘲弄也非同一般水准。不是停留在俗套层面上的，比较典型的是县官很贪，但却是孝子，这是有深刻的现实意义的，他的结局是得到了多个爸爸，可谓辛辣之极。片中即便是只有几个镜头的小人物，仅寥寥数笔，一个个形象就跃然纸上，栩栩如生。（见图2-6）

（a）女狐狸精与小和尚

（b）袁公与老狐狸婆

⊕ 图2-6　选自中国经典动画影片《天书奇谭》（2）

影片的造型设定是本影片的一大特色，无论可视的美术造型设定还是抽象的角色性格塑造都独具匠心，角色众多，不分大小主次，都传神到位，生动形象。造型风格多样，借鉴多种中国传统艺术形式，包括戏曲、雕刻、年画、

剪纸以及江浙一带的民间玩具和门神纸马等艺术领域的造型语言,结合漫画夸张的手法,进行动画化处理。对影片中大大小小的人物都赋予了鲜明的个性特征。因为《平妖传》原本就源自民间,其造型也从民间艺术中汲取,整体造型风格具备相当强的中国传统风格,这一点是值得肯定的。流传于民间的、世俗的、近距离的动画形象设计使这个传统故事具备了《大闹天宫》与《哪吒闹海》不具备的亲切感。从传统中国人的思维模式进入,很自然符号化的、脸谱化的形象符合影片本身的气质,令人印象深刻。这样整个影片从内容到形式达到了统一。

具体到片中的角色,可以分四类。

第一类,高高在上的神仙们。

根据神仙的品性可以分为两种。

片头瑶池赴会所呈现的众神的形象,大致可以用以下几个形容词概括:呆滞的、麻木的、毫无生机的、没有丝毫人情味的、高高在上的、衣食无忧的、满足的、官僚的、表情呆板的。代表人物:玉皇大帝、太上老君、唯命是从的众神。玉皇大帝的形象类似一个老太太,面白、软弱,暗示他的无能与矫情。(见图2-7)

（a）玉皇大帝　　　　　　　　　　（b）天庭众神　　　　　　　　　　（c）天王

✦ 图2-7　选自中国经典动画影片《天书奇谭》(3)

白衣高大、正直亲善的袁公的形象其实是神界中的一个异类,他富有同情心,敢作敢为,又善于思考,这个形象给观众的第一感觉似曾相识,设计者参考了中国民间广受好评的关公的形象,关公的形象特征其实已经深入人心,而且非常的符号化:丹凤眼、红面孔、连鬓红髯、慈眉善目、伟岸威仪,因为关公本身就是一个已经证明的普通大众主观臆想出来的成功的英雄形象,所以说影片中袁公的形象与关公嫁接在一起是非常成功的,因为关公正直威武的性格特征和气质都符合袁公在影片中的表现。(见图2-8)

（a）关公的造型借鉴　　　　　　　　　　　　　（b）木版年画中的关公是红脸

✦ 图2-8　借鉴关公形象

第二类,性格特征鲜明的人们。

在孩子眼里,区分动画片中的人只有一个标准,即好人和坏人。但是在这部动画片里不能这么区分,因为有一些角色是非常真实的,并非那种理想化的好或者坏,他们有时表现得坏,可只是些小毛病,有的还改正了,比如说片中天灵寺的老方丈和小和尚之间的争斗就在后来化解了。还表现在利令智昏的县太爷本性虽很贪婪,唯利是图,但他也并非一无是处,他很孝顺,对重病的父亲不离不弃,呵护有加。这样不太清晰地划分好与坏的阵营,是因为人相比神和妖,距离我们更近一些,想象的空间也就小一些,形形色色的人物形象会让我们觉得亲切真实。这里大量参考了江浙一带的门神喜帖与戏剧人物脸谱,根据不同的人物性格进行了夸张变形。小人物的性格刻画灵动贴切,造型活泼有趣,是这部动画片较前三部动画长篇比较独特的一面。

俗话说"无丑不成戏"。丑角是富有喜剧性色彩的关键点,是本影片着重渲染的一笔亮色。愚蠢骄横的官家代表们,从衙役、县令、府引到皇帝被定位为反面角色,是以各种不同风格的丑的形象登场的。

县太爷滑稽的面部特征及着装的构成色彩设定,可以明确感觉到其造型手法参考了中国戏剧中的丑行——"小花脸"的样式,在京剧中"丑行"指扮相丑陋的人物,一般在鼻子处勾画一块白,所以叫"小花脸",其造型多用于以插科打诨、幽默、诙谐、灵活而见长。县太爷一抹小花脸,小眼睛,八字胡,身形瘦小枯干却穿着肥大的官袍,未曾表演就已经笑料百出。(见图2-9)

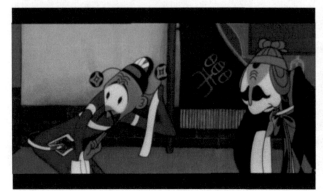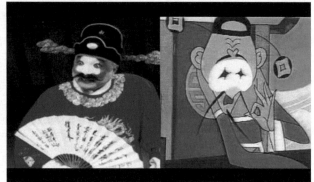

❶ 图2-9　县令的造型借鉴了京剧丑行中小花脸的形象

府引大人无论形象还是衣饰色彩都可以看出其具有最典型的江浙民间门神的形象特征,其面庞丰厚,面部的构成元素包括口鼻眼眉形态以及各元素间的组合关系都直接引用了现成的民俗年画形象,褒衣博带,紫色的官袍,面相虽比较喜庆,但是有些呆滞,好色的眼神给人留下了头脑简单的印象。(见图2-10)

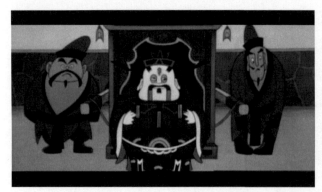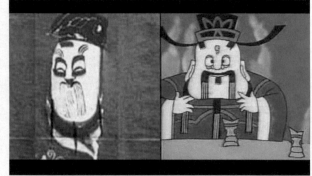

❶ 图2-10　府引大人的造型借鉴了民俗的年画

刁蛮胡闹的小皇帝,给人的第一感觉就是一个傻小子,大头细脖子,白白的脸上红脸蛋儿,朝天鼻,还总流口水,不问朝政,是封建世袭制度的产物——很蠢,与他的身份地位极不相符。虽然穿着龙袍,但是没有丝毫的帝王

气质,这个巨大的落差让人耳目一新,其造型是很成功的。他的身材就像一个大碗倒扣在地面,看不到腿,走、跑、跳时的运动规律也就不同于常人,而是身体整体移动,尤其是跑起来的样子很搞笑,他是片中唯一和小主人公蛋生年龄相仿的孩子,这两个人的造型也很直接地显示了两人的性格差异。(见图2-11)

（a）刁蛮的小皇帝　　　　　　　　　　　　　（b）民间小孩

⊕ 图2-11　选自中国经典动画影片《天书奇谭》(4)

太监、打手、地保、衙役,这一类小角色的造型设计也很有特点,有唯命是从的,有凶恶的,有小人得志的,有意思的是,县衙门的两个衙役被设计成了双胞胎,一模一样,但是一点儿也不显得单调,相反,两个大胖子,穿一样的制服,留一样的大胡子,连动作都一模一样,充满了趣味。寺庙里的师徒二人,都是贪在一个“色”字上,在这一方面把人物刻画得淋漓尽致。小和尚给狐狸精开门时,对于美貌与丑陋的敲门者,给予的态度也是不一样的。(见图2-12)

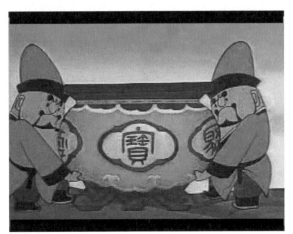

（a）衙役　　　　　　　　　　　　　　　　（b）寺庙里的师徒

⊕ 图2-12　选自中国经典动画影片《天书奇谭》(5)

还有开酒店的厨子,也有他特定的肥头大耳的形象特征,和店小二的瘦奸的造型特点形成对比,店小二的造型也结合了京剧人物中的造型元素,使形象生动活泼,不失小角色的韵味。

第三类,可恨又可爱的妖。

三个妖狐的造型是片中最具特色的,每个妖狐都有两个造型,作为狐狸的和变成人的,并且两种身份结合得特别好。从色彩上看,老狐狸是黑白两色的花脸,它的人形老太太也是黑白花脸,黑眼圈点明了它的鬼祟与狡猾。

少女狐狸则是粉色,其变成少女的造型也参考了中国戏曲中花旦的面部特征,粉嘟嘟的脸蛋儿让人印象深刻,细长的丹凤眼显得娇羞与妩媚。独腿的蠢狐狸则是淡蓝色的衣装,圆眼睛里时刻显露着无辜与急迫,变成狐狸也是一样的淡蓝色。每个狐狸都有自己的特点:老狐狸的狡猾、丑陋。片中共有两次分别通过小和尚和小皇帝对老狐狸相貌的感受的细节描写来形容它的丑陋。少女狐狸的娇媚动人,也是通过小和尚和小皇帝、府引对少女狐狸精的态度来表现她的媚态。瘸腿的小狐狸虽然不是主要人物,但他在整个影片中的表演也占了一定的分量,其设计更加丰富了故事的情节。(见图2-13)

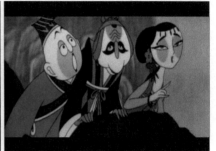

⬆ 图2-13 狐狸精的人形设计借鉴了京剧中花旦的造型

第四类,非人非神的主人公蛋生。

关于主人公蛋生的造型设计,用勇敢、机灵、可爱、聪明、虎头虎脑等形容词去界定他,反而使蛋生的形象设计不那么自由了,他的形象相对以上"群丑"而言不是很出众,健康的黄皮肤,小黑豆一样的眼睛,圆圆的脸。他的机灵勇敢的特点,有很多是依靠小皇帝的骄蛮愚蠢、钦差府引大人的腐败官僚、县令的欺软怕硬、和尚的花心多疑等让人过目难忘的造型反衬出来的,如果没有那些形象,蛋生的个人魅力就要大打折扣。(见图2-14)

⬆ 图2-14 主人公蛋生,选自中国经典动画影片《天书奇谭》

六、影片风格

导演王树忱、钱运达在《天书奇谭》中,采用传统动画制作方法,风格上依旧延续在此之前的上海美术电影制片厂影院片倚重的民族特色,无论从剧本改编、人物造型、场景设计、背景音乐、人物对白中都透出浓浓的中国味道。影片充满王树忱导演《过猴山》中的滑稽诙谐,但是相比《过猴山》单纯的喜闹剧,本影片蕴含更深远的含义。本影片很好地继承了中国传统艺术特色,对传统文化情有独钟最直接的原因,也许就在于传统文化资源所提供的故事和艺术形象更容易被观众接受和认同。

1．场景风格

整部动画片的场景具有极强的纵深感及特殊的装饰美。国画材料的大面积运用,使大背景的灰色国画与人物身上漂亮的图案饱和颜色形成和谐的对比。画面的每一个元素,亭台楼阁、山涧流水,都表现得十分民族化,突出了中国特有的文化氛围。很好地继承了中国传统装饰绘画的特色,但又注意现代形式感,给人一种赏心悦目的感觉。(见图 2-15)

🔝 图 2-15　民族化的场景设计,选自中国经典动画影片《天书奇谭》

2．动作风格

人物动作表演上汲取了京剧的程式动作,很好地运用了舞台表演的流畅性与音乐的交叉。狐狸精施法及在其高兴时的欢快动作,都非常流畅、漂亮。老狐狸作法,周围的元素,如花瓶等,也都具有了人的动作特性,使整个画面更丰富,更有趣味性。蛋生在吃饼时的动作表现很精彩。先吃中间,然后再套在脖子上,转着圈吃,灵巧活泼,既让人逗乐,又表现了主人公的性格特色。县太爷的表演也不是常规动作表演,他举手投足,尤其是走路的表演方式完全是戏曲表演的风格,非常滑稽有特点。知府的动作设计以静取动,两只眼睛每转一次,就有让人吃惊的话语出来。如知府刚出场时,小眼睛一转,"我要请仙姑入府"以及和知县的对话,眼睛不停地在转。转动得越快,坏心眼就越多。当他和小狐狸精成亲时,眼睛转得就特别的顺畅。眼睛转动的同时也有"咔咔……"的配音,就像是一对骰子发出的声音,充分表现了知府的诡异与狡诈。(见图 2-16)

（a）蛋生转着圈吃饼　　　　　　　　　　　　　　（b）知府的动作

🔝 图 2-16　选自中国经典动画影片《天书奇谭》(6)

蛋生与狐狸精斗法的那一幕戏,动作设计最为精彩,龙虎的形象设计运用了中国民间年画的形象,再加上黑、黄、红色彩的使用,充分表现出了龙虎相争的白热化场面。动作的运动自然、大方、连贯,虎吃龙,龙缠虎,虎吐火,

龙吐水,相争相抗,引人入胜。(见图2-17)

✪ 图2-17　龙虎斗,选自中国经典动画影片《天书奇谭》

3.精彩的配音

《天书奇谭》片中极富于感染力的配音也是影片的亮点,而且各个人物配音都很精妙,对人物性格的理解也是入木三分。老狐狸的阴险、少女狐狸的妖媚、瘸腿小狐狸的愚蠢、寺庙里的师父的道貌岸然等,通过配音表现得惟妙惟肖。本片对人物塑造的成功,配音在片中起到了重要的作用。

七、借鉴

《天书奇谭》在创作中积极寻求突破,以民族化为根本进行了现代动画创作模式的探索。积极借鉴迪士尼等国外商业动画片的创作模式。本片从叙事结构到叙事方法上、重视歌舞上、喜剧场次的穿插过渡作用与娱乐作用上都进行了有益的借鉴,为中国民族动画国际化做出了积极贡献。

《天书奇谭》积极探索音乐与动画的结合,剧中老狐狸在偷取了天书后,兴奋异常。为了表现这场戏,导演设计了一段舞蹈,这段戏运用了夸张的舞蹈动作、随意变化的造型、骤变的影调、突兀的运动、变化的光影烟雾等,以越来越快的速度剪辑在一起,夸张地表现了狐狸此时的得意忘形。凸显出荒诞与诡异的气氛,增强了影片的娱乐性。(见图2-18)

✪ 图2-18　夸张的舞蹈及多变的色调,选自中国经典动画影片《天书奇谭》

瘸腿的小狐狸虽然不是主要人物,但他是非常重要的配角,他的表演更加丰富了故事的情节,这个滑稽逗乐的角色设计在迪士尼动画片中是非常重要的,这类角色的职责是为影片增添各种噱头和笑料。他完全继承了原有闹剧的精髓,为影片增色不少。片中瘸腿小狐狸在变成人形后,一条腿蹦来蹦去的,但也不忘去偷鸡吃,仍然不改狐狸的本性。在他变成知府时,因没有隐藏好尾巴,被蛋生活捉,又聪明地施展本性技能逃跑。随后便引出蛋生追至皇宫与狐狸精做最后一次精彩争斗的场面。显然瘸腿小狐狸成了整个影片重要的线索,看似他贪吃的毛病惹出一桩又一桩的麻烦,实际他每次的出场总是有坏事,随后便引出了新故事的发展,在片中起到了承上启下、

以喜剧场次穿插过渡的作用。第一次贪吃袁公的蜜被砸断了腿；第二次贪吃蛋，砸到了老狐狸的头；第三次贪吃偷鸡被酒保追；第四次贪吃粥，遇到蛋生从井里出来，狼狈逃跑。通过这些细小的情节，塑造了这样一个搞笑的白痴型坏蛋，这个角色的塑造对影片娱乐性与观赏性的提高起到了很大的促进作用。（见图 2-19）

⚙ 图 2-19　瘸腿的小狐狸，选自中国经典动画影片《天书奇谭》

更难得的是，影片还具有国产动画片中难得的幽默感。其幽默风格对那个年代可以说是相当超前的。片中有因哭泣而飞出的泪水，和尚之间会打得不可开交，一条腿的狐狸等，这些细节都增强了影片的喜剧特色。

幽默体现在人物性格上：造型与性格相配合、语言与动作相配合都产生了幽默的效果，比如瘸腿的小狐狸，因贪吃丢了一条腿，于是走路一蹦一跳，帽子上的两条飘带一飘一飘，口中的台词是："给我，快给我，我饿死啦！"还有小皇帝五官拧在一起，喜怒无常，说话嗲声嗲气，还经常喘不上来气："我要好、好多好多的鸟儿。"要知道这是极细腻的性格刻画，几个方面恰到好处的配合，才能有这样的效果。可惜现在的中国动画有这样精妙设计的已经不多见。

影片中除了在剧情结构、动作设计、对白等处充满喜剧因素外，导演还利用强烈的反差、荒谬的人物关系，强调出另类的喜剧效果，出现多处不和谐的幽默，例如：

（1）原本的妖狐被称为"仙姑"。

（2）整个国家的皇帝却是个愚蠢至极的大傻小子。

（3）县太爷的真正爸爸长得像老寿星一样，一派仙风道骨，却好像患有老年痴呆症一样。

（4）天庭的主持人玉皇大帝原来也是一个尖酸刻薄的小人。

（5）寺院里为争狐狸精大打出手的方丈和尚。

八、充满幻想意味的表现形式：几处精心的设计

（1）天兵天将撕开天幕，扬手抛出锁链，锁链连接天庭和人间，袁公则束手就擒，这个抓捕过程显得简单明了。

（2）聚宝盆不但帮助乡亲们收回了损失的东西，还特意设计了县令的爸爸不慎跌入聚宝盆，变出多个一模一样的爸爸的环节，这样的聚宝盆既可以带给善良的百姓欢乐，又可以惩罚贪婪无耻、欺压百姓的狗官县令。

（3）影片结尾时，袁公将妖狐压死在云梦山下，触怒天庭，临别之际，蛋生在瞬间记忆天书的处理方法，有很多奇怪的闪光的符号，在蛋生的头顶飞舞，随着电声音乐的节奏加快，这些符号很直观地进入蛋生的脑子，超然的想象，音乐与动画的结合，产生了奇妙的效果。

（4）县太爷后来在一个爸爸都没有时伤心地哭了，但是哭的方式很特别，从眼睛里喷出的两道水柱喷涌着，伤心欲绝，却又让人忍俊不禁。

（5）小狐狸在看到老狐狸偷的蛋时，嚷嚷着要吃，却又无从下嘴，情急之下，把蛋完整地吞到嘴里，把脸憋得

通红,咽不下又不得不吐出来。脸部的表情极富夸张性,生动有趣。

(6)小狐狸闻着香味飘到烧鸡店的动作设计,把小狐狸的嘴馋表现得淋漓尽致。

(7)蛋生赶到皇宫,与妖狐分别化作手形的云在天空中争夺天书的那场戏。音乐节奏紧张,动作连贯合理,而且手形的云争夺起来,直观有趣,又显示出中国古代神话传说神秘的一面。

(8)太监宣读圣旨时结巴的语气那么的盛气凌人,这种不和谐的幽默遍布整个影片。

(9)在袁公的白云洞里有一个可以暂存影像的镜子,就好像我们现在的监视器。这在神话故事里出现,预示着什么?幻想的实现?还是其他什么呢?(见图2-20)

⬆ 图2-20 选自中国经典动画影片《天书奇谭》(7)

九、分析小结

《天书奇谭》这部影片秉承了辉煌时期中国动画的优良传统,独树一帜、自成一格,散发着特有的轻灵飘逸的艺术气息。虽不及现今计算机制作的精致细腻,却别具一种神韵。是中国动画艺术史上一部不可多得的经典之作,它留在了每一个20世纪七八十年代孩子的心中,犹如一股清澈的泉水,令人回味悠长。特别值得一提的是,一般动画片都会有一个大团圆的结局,而《天书奇谭》偏偏突破了大团圆结局的模式,体现了一定的原创性。无论在故事的原创、人物造型、动作设计、对白方面无不创下了一个中国动画的高峰。但是令人感到奇怪的是,《大闹天宫》与《哪吒闹海》在国际国内电影节上屡有斩获,无论从影片播出还是参赛获奖都取得了极大的成功,制作工艺与艺术水准同样代表中国动画最高水平的《天书奇谭》却没有获得类似的赞誉与殊荣。比较一下,不难得出结论,《天书奇谭》的故事出自《平妖传》,《大闹天宫》《哪吒闹海》的故事出自《西游记》,这两部影片得益于古典名著深厚的文化底蕴和坚实的群众基础,《天书奇谭》故事本身并非观众耳熟能详,所以《天书奇谭》的知名度也就不及这两部影片经典了。

十、背景资料

1. 制作资料

1983年中国动画与国外合作发展迅速,电视系列片的形式影响了电影的创作。《天书奇谭》原是与英国BBC合作的电视系列片,但从创作理念和制作手段上还是受传统电影动画的影响。后因种种原因结束合作后就编成了电影。这是一部比较特殊的影片——从电视改编而来。

2. 导演资料

王树忱,上海美术电影制片厂的著名动画编导。1958年独立执导美术片《过猴山》。1978年,他曾担任编剧,

并参与导演了中国第一部彩色宽荧幕动画片《哪吒闹海》,该片曾获多个国际电影节奖。拍摄有《谢谢小花猫》《黄金梦》等30余部动画片。

钱运达,上海美术电影制片厂的著名动画导演。1954年赴捷克斯洛伐克布拉格工艺美术学院动画电影专业学习木偶和动画,回国后进入上海美术电影制片厂。几十年来,创作了《红军桥》《张飞审瓜》《丝腰带》《红军桥》《天书奇谭》等10多部美术片,1963年,与万古蟾合作导演的剪纸片《金色的海螺》曾获印度尼西亚1964年第三届亚非国际电影节卢蒙巴奖。1985年执导的《女娲补天》获法国1986年圣罗马国际儿童电影节特别奖。《草原英雄小姐妹》获1965年第二次全国少年儿童文艺创作三等奖。

思考与练习

1. 结合该片,思考应怎样设计动画电影引人入胜的戏剧冲突。

2. 结合该片,谈谈在动画电影中,如何在塑造众多人物的同时又赋予他们鲜明的个性。

3. 在动画改编的过程中需要注意哪些方面的问题?

第三章
鬼文化的魅影——《小倩》赏析

影 片 简 介

片　　名：《小倩》

英　　文：*Chinese Ghost Story*

编　　剧：徐克

监　　督：徐克

导　　演：陈伟文

制　　片：徐艳儿

策　　划：江志强、陈培基、冯世雄

动画导演：远藤哲哉

造型设计：钟汉超

作　　曲：何国杰

配音演员：吴奇隆、王馨平、徐克、苏有朋、洪金宝、袁咏仪、杨采妮、李立群、罗大佑、陈慧琳

出　　品：施南生、朱美莲、向华强、佐藤恒夫

国　　别：中国（香港）

出品年份：1997 年

片　　长：84 分钟

编剧徐克作为一位中国香港娱乐片导演,擅长以影片《黄飞鸿》为代表的武侠动作片,他能在他的动作片中展现中国民间传统武术精髓,以及民族精神,创造性地将武打动作造成天马行空的视觉效果。这样一位香港新武侠电影导演,却在 1997 年出人意料地创作监督了香港动画电影《小倩》。他善于在老的题材中挖掘新意,这部从《倩女幽魂》故事延伸出来的动画长片,人物与叙事仍具强烈的徐克风格。选择《倩女幽魂》作为动画的题材首先基于票房保险的考虑,同时这一题材本身就具有丰富的视觉优势,也就是具有诸多商业娱乐及动画的可夸张元素,诸如爱情、喜剧、朋友义气、正邪对立及神鬼大战的视觉冲击等。真人实拍的电影总不能把想象力发挥到极致,而在动画片里燕赤霞可以驾驶自动机械道神道,小倩与小蝶在空中眼波电流相互追击活似星球大战的大型战斗飞船,用动画片来表现超越时空、穿越阴阳两界的爱情,可能要比电影更加唯美。

影片运用丰富独特的想象,将人与鬼怪、正义与邪恶、古代和现代紧密地结合在一起,通过颇具个性的人物造型以及幽默的语言风格来表现故事的内容,与现代观众产生共鸣。

一、题材改编

《倩女幽魂》系列电影是由文学名著《聊斋志异》中“聂小倩”一段改编的系列影片,将名著中经典的人物形象搬上电影荧幕,是香港电影界的传统。1959 年由李翰翔导演的《倩女幽魂》,由于故事情节和人物形象丰满鲜明而成为香港电影历史上的经典作品。三十年后,由徐克导演联手程小东重新制作的《倩女幽魂》《倩女幽魂Ⅱ　人间道》《倩女幽魂Ⅲ　人间道》都相继获得好成绩,票房不俗。

1997 年徐克监制的动画片《小倩》也改编自《倩女幽魂》影片,以“鬼”故事为题材去创作,其故事本身就提供了巨大的想象空间和创作空间,再对其进行了卡通化的形象处理和天马行空般的创意处理。《小倩》一片中主要角色宁采臣、小倩、黑山老妖、树妖姥姥等,都有了不同的性格表现,代表着正义的剑客燕赤霞成为荧幕上的经典形象。影片把《倩女幽魂》中的姥姥和黑山老妖的刻画削弱,并加入了小兰、白云大师、十方、小狗金坚等新角色。人物造型可爱,情节生动有趣,配音阵容强大,音乐动听,并大量运用了三维背景。片中关于投胎火车、鬼镇等的设定都是非常有创意的。该片有很多文化的特色和制作上的创新,经过包装影片中引入了许多现代观念,可以称该片是香港划时代的动画作品。(见图 3-1)

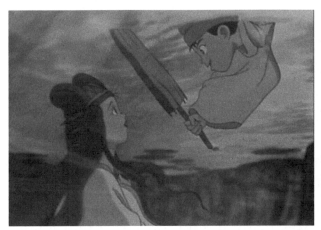

🔼 图 3-1　选自中国香港动画影片《小倩》剧照(1)

二、故事梗概

青年宁采臣为生计拼命工作,疏远了女友小兰,最终小兰嫁给别人并送还了宁采臣送给她的小狗金坚。宁采

臣带着金坚相依为命,路遇恶鬼流窜,被捉鬼大师白云和十方解救。一日来到鬼城郭北县,遇到漂亮女鬼小倩,并对她一见钟情,而小倩却只想吸取宁采臣的阳气。小倩的鬼主人姥姥不满小倩外出寻找阳气迟迟不回,派女鬼小蝶四处寻访。此时另一捉鬼大师燕赤霞驾着道神道飞驰而至,誓要除魔逐妖。宁采臣与小倩被逼跳上投胎火车,小倩因舍不得已拥有的法力及前男友黑山老妖,欲逃离火车,此时小蝶赶至,与小倩混战中击昏宁采臣⋯⋯宁采臣在小倩失去男友,情绪低沉的情况下,答应交出自己去见姥姥,小倩被宁采臣的真诚感动,违拗姥姥将宁采臣带走。黑山老妖试图阻止他们,却被燕赤霞杀掉。尾随而至的白云、十方,与燕赤霞混战中不慎同时进入投胎门内转世变为三兄弟。正当火车快要穿过投胎门时,小倩告诉宁采臣她将会投胎在北村,且房前有棵桃花树,叮嘱宁采臣记得将来再续前缘。当大家瞬间都变成婴儿时宁采臣在投胎门边缘被撞了出来。当他赶到北村有桃树的房子时,恰巧有婴儿呱呱坠地,宁采臣吃惊竟是男婴,而且是小兰的儿子。(见图3-2)

⬆ 图 3-2　选自中国香港动画影片《小倩》剧照(2)

三、影片主题

《小倩》的故事内容主要围绕宁采臣在灵异世界的感情经历展开的。宁采臣误入鬼界,认识了本要杀他的女鬼小倩,在一番争斗和冒险中,两个人渐渐产生了感情,决定在一起。影片的视觉风格及其表现手法,充分发挥了动画电影的特性,创造出新奇诡异的视觉空间,但故事本身并无深度含义,主题也没有深刻挖掘,简单的人鬼恋情,正与邪的二元对立(人与鬼、人与卫道士)。没有太多人性的思索。更多追求精彩热闹的打斗和刺激的视觉冲击,强调的是娱乐因素。不存在任何的社会意识和人文意识,是一部纯商业和娱乐性的影片。

四、叙事结构

《小倩》采用的是传统的"起承转合"戏剧式叙事结构,影片情节始终围绕着人与鬼怪的情感纠葛,鬼与鬼之间、鬼与道之间的矛盾冲突来展开。虚实相间,脉络清晰。以宁采臣的梦境开头,醒来遇到前女友去结婚,伤心之余误入繁华鬼城为影片的开端部分。宁采臣爱上对他别有用心的女鬼小倩为影片的发展部分。宁采臣与小倩的爱情在与树精、黑山老妖的对抗中得以发展。同时燕赤霞与树妖大战,燕赤霞与十方师徒对阵,投胎火车的紧迫将情节推向高潮,具有明显的冲突律,通过正与邪等的对比,形成推动故事发展的动力。

影片开始到宁采臣遇到小倩这一部分,采用了写实的手法进行叙事,后一部分则开始了想象的:有鬼镇、鬼店、鬼店老板和鬼用餐者,更以此为铺垫引出了女鬼小倩。之后宁采臣与小倩的关系则成为影片的主线,再加上配角人物白云和尚师徒、树妖姥姥以及道士燕赤霞的对抗冲突,使影片感到充实。

影片尾声突破了原作构思：北村在望，村口那家真的有好大一棵桃花树，宁采臣进门去，却发现小婴儿的母亲竟是自己初恋情人小兰，抱出婴儿打开褟褓之后，竟然发现是个男婴，让所有的观众都感到意外。原来小倩经过投胎门也没有去投胎，小倩只求和宁采臣一起，人鬼有情不必做漫长的等待。最后有情人终成眷属。影片大团圆的结局情理之中，却又意料之外。（见图3-3）

🔆 图3-3　小兰抱着刚出生的婴儿，选自中国香港动画影片《小倩》

五、人物塑造

影片中人物的成功塑造是一部影片的支柱。一方面通过叙事来塑造人物，另一方面又通过人物性格的变化来达到叙事的功能。《小倩》一片中的人物都有不同的个性特征。

主人公宁采臣是个儒雅书生，是个具有平民色彩的小人物，憨傻执着，重情义。片中他明知道小倩的用意，却仍然真诚地对待小倩，表现了他对爱情的执着。女主人公小倩是容貌姝丽、气质空灵的女鬼。（见图3-4）

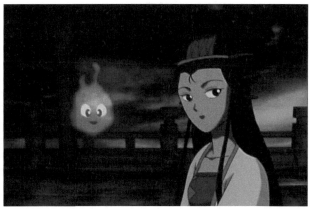

🔆 图3-4　宁采臣与小倩，选自中国香港动画影片《小倩》

燕赤霞在片中被塑造成一个正义豁达，通情达理的形象，身为捉鬼的道士却在关键时刻能够帮助这对人鬼情人。和尚白云大师性格顽固不化，剧中他与道士燕赤霞形成鲜明的对比。影片也为人物设计了具体的行动方式，和尚和徒弟的腾云驾雾、道士乘坐的巨大机械"道神道"，能更好地表现人物的身份和内涵。白云大师的徒弟十方武功精湛，却喜欢炫耀，夸夸其谈，自鸣得意，在与宁采臣自我介绍的戏中体现了十方的性格特征。小狗金坚沿用美国迪士尼擅长使用活泼配角的方式，推动剧情的发展，增加了故事的搞笑气氛和喜剧效果。

影片中的人物结构关系围绕主人公小倩展开。

朋友：宁采臣　小蝶

非敌非友：燕赤霞

敌人：姥姥　黑山老妖　白云大师　十方

以上构成了影片主、配角的三角结构关系,作为影片主要结构支架,这种稳定的人物关系简洁明了,便于影片故事的发展。影片出于娱乐性的考虑,着重突出了燕赤霞与白云大师不同的性格特征:两位高人的立场决定了他们在片中所起的作用,道士用他的同情心和良知帮助宁采臣,而和尚师徒则是毫不留情。影片用大量的篇幅表现他们的精彩打斗,如在高潮部分投胎列车进投胎门的打斗片段,给观众视觉上的享受。小倩与宁采臣的刻画着重突出了小倩的情感转变,他们开始时是敌对关系:小倩想吸他的阳气给姥姥,完成任务。随着剧情的发展:燕赤霞大闹鬼镇,宁采臣舍命相救——白天帮小倩在水底,装于伞中——在护送小倩回鬼镇的过程中,乘坐的道神道被白云大师追杀——在黑山老妖的演唱会上,又一次勇敢地救了小倩——小倩在精神低沉的情况下,宁采臣舍身让小倩吸走阳气完成使命。通过这些情节的设置,小倩逐渐被宁采臣的感情打动,决定和他相守。

总体来说,影片人物性格鲜明,但有时配角比主角还出彩,有些喧宾夺主。影片中那些光怪陆离的打斗场面远比缠绵的感情来得精彩。这样一个稳定的人物关系构架,由主人公、主人公的朋友和敌人之间的感情和利益纠葛完成了一次次的戏剧冲突。(见图3-5)

🔼 图3-5　燕赤霞、白云大师、黑山老妖、十方,选自中国香港动画影片《小倩》

六、喜剧特色与现代风格

经过多次改编的《倩女幽魂》使《小倩》在情节改编上要翻出新的花样注定是不易的。《小倩》同《倩女幽魂》在大框架上是一致的,依旧是呆书生爱上俏女鬼。但该片作为动画版的《倩女幽魂》,充分发挥了动画的艺术特性,调动各种元素来进行渲染与铺垫,把想象力发挥到了极致。尤其是运用夸张元素与现代元素的结合强调了影片的娱乐喜剧和视觉冲击等效果。弥补了真人实拍电影的缺憾。

基于香港娱乐喜剧电影的特征与票房的保证,片中自然少不了许多搞笑无厘头的情节设置,这在以往徐克的电影中并不陌生。在鬼世界里,趣味事不断地发生,诙谐轻松逗趣的情节设计比比皆是,很有创意。再加上片中的现代元素,凸显了影片的现代感。譬如小倩、小蝶用手机通话,这手机是他们各自的灵牌;宁采臣在鬼镇坐上鬼轿时遇到“红绿灯”,会自觉遵守交通规则。投胎需要乘坐火车到达,经过最后一道关卡后需要被锤子敲打脑袋来忘记前生事。黑山老妖的演唱会,鬼镇中妖魔鬼怪的食谱设计等。有“男朋友”“天王巨星”等都是现代用词。鬼的名字与性格都很好笑,楼梯鬼会救人。连燕赤霞的捉妖法宝都变成了一个超巨型的机器人,可谓创意十足,也颇具趣味性。

再加上一只好莱坞血统的贴身小狗在一旁插科打诨,非常搞笑。但影片有时为了铺陈个别场面和笑点来吸引观众,以致有时节奏会比较松散,情节会不太集中。由于片中调侃的意味过重,或多或少会让人很难感受到感情给我们带来的冲击。(见图3-6)

⊕ 图3-6 戏剧情节,选自中国香港动画影片《小倩》

七、美术风格

1.造型设计

《小倩》在人物造型上下了极大的功夫,追求传统中有新意,体现一定的时代性。为了让影片呈现一定的现代感,在中国传统服饰的设计上,强化了现代特征。人物造型追求可爱,人物普遍年轻化,人物造型很符合人物的性格特征。片中无论是主角、配角的形象和表现都令人印象深刻。

男主角宁采臣年龄十四五岁的模样,造型介于卡通与写实之间,非常具有亲和力。小倩造型妩媚婀娜又妖气十足,但年龄上似乎比宁采臣稍大些。他们两人的造型风格偏重日本风格,具有商业化的元素。(见图3-7)

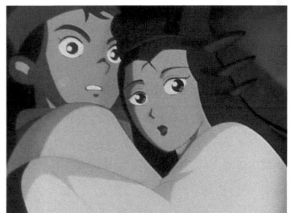

⊕ 图3-7 宁采臣与小倩在一起,选自中国香港动画影片《小倩》

白云大师与片中既视为同道中人又视为死对头的燕赤霞的造型都有极大的夸张,白云大师法力无边,高高的额头,垂肩的大耳,随风飘动的长眉,一派道骨仙风。他在与燕赤霞打斗的戏中,胡子变成了成百上千的手抓住了投胎火车,设计独特。而燕赤霞的大红胡子配上一对铜铃似的大眼,就把燕赤霞刚正不阿、一身正义、暴烈的性格表现得淋漓尽致,虽然身体设计得又矮又圆,但武打动作设计上却潇洒利落。燕赤霞的整体造型与白云大师看上去截然不同,不相称地呈现在观众面前,奇怪外形所形成的鲜明对比,给观众留下了深刻的印象。(见图3-8)

动作设计不同于迪士尼的动作美学,富有弹性,而是强调了流畅与节奏感。动态设计非常具有张力,尤其是片中的武打动作设计,并且配合了大量推拉摇移的镜头,使画面空间运动感十足,充分展现了中国武术的魅力,一招一式颇具味道。如影片开篇十方捉鬼的开场就相当华丽以及震撼,动作设计舒展潇洒,打斗的场面精彩纷呈。

影片改编自《聊斋志异》中的"聂小倩",所以片中自然少不了塑造奇异的"鬼"形象。徐克为我们营造了具有东方色彩的鬼怪世界,其中姥姥紫色的脸上充满了邪恶,其造型特点在于随意伸长吸阳气的鼻子。黑山老妖被设计成一个黑色巨型的、体格健美的人物形象,配上白色长发,颇具歌星风范。"鬼镇"中的鬼形象千奇百怪,

想象力十足,有独眼的小鬼、鬼夜叉、猪厨师等造型。摆脱了以往影片鬼怪阴森恐怖的造型理念,虽然形象怪异但都衣着鲜明,具有一定的民族风格。(见图3-9)

⬆ 图3-8 燕赤霞与白云大师的造型,选自中国香港动画影片《小倩》

⬆ 图3-9 东方色彩的鬼怪世界,选自中国香港动画影片《小倩》

2．场景设计与数字技术的应用

影片故事的主干发生在虚幻的鬼界中,所以有足够的空间在表现手法上极尽奢华,以达到极强的视觉冲击力。动画场景夸张想象带给人崭新的视觉感受。片中的环境色彩浓艳、新奇,再加上现代元素,创造出一个新奇诡异的世界,让人耳目一新。片中不少场景用三维代替了传统手绘,宁采臣收账时来到"鬼镇":五光十色、金碧辉煌、光怪陆离、神秘诡异。"鬼镇"中既有古代的文化,又加入了科幻想象,天上的"鬼怪""轿子""红绿灯",这些科幻片中的巨大场面运用,给观众留下深刻的印象。对影调色调的追求也都渲染了颜色。将鬼城的场景色彩设计得金碧辉煌,色彩浓重而饱和。通过复杂的光影表现,增强了故事的神秘感。(见图3-10)

⬆ 图3-10 虚幻的鬼界,选自中国香港动画影片《小倩》

影片中不乏优美抒情的场景设计,注重光影的刻画,小倩与宁采臣白天在荷塘避光保命那段戏的开始,镜头慢慢地横摇而过,幽静的荷塘,叶色青青,风光秀丽,用笔、用色,画风清新而雅丽。而片尾安排定格的那幅宁静悠远的国画长轴的出场不单是有些时光流转,往事已成传说,流传千古不朽的意味,在视觉上更是莫大的享受。(见图3-11)

✦ 图3-11　优美抒情的场景设计,选自中国香港动画影片《小倩》

《小倩》一片强调影像对观众的视觉冲击,追求感官刺激的娱乐体验。为求视觉上的冲击,影片强调数字技术的运用,在平面动画的基础上加入了 **3D** 立体效果。加强了影片三维场景、特效镜头的应用。大部分场景都采用三维设计。影片有些片段采用三维处理的动画对象和二维的平面背景结合处理的手法,在影片中突出了一些动画对象的质感,如影片开篇宁采臣的梦境场景,与影片中段两个法师斗法的片段和后段的投胎火车等,都体现了三维场景与特效镜头的应用。

由于技术原因,当时计算机技术特技运用也有欠纯熟的地方,燕赤霞和宁采臣乘着“道神道”逃避白云师徒的追杀,“道神道”在群山万壑之间风驰电掣般飞翔,虽增强了影片的视觉空间感,但虚空的群峰却悬在半空无依无着。(见图3-12)

✦ 图3-12　三维场景设计,选自中国香港动画影片《小倩》

3. 道具设计

虽然是一部古代神话的动画电影,但片中的道具使用却具有现代感。灵位牌用来当手机,增加趣味性。道士燕赤霞拥有较先进的武器和法力巨大的机械道神道和灵符,他使用的武器为影片增添了不少的幽默感。在鬼怪世界中也出现了火车这样的现实道具,只不过这是载着灵魂去投胎的火车,俨然一部现代观念包装下的摩登鬼故事。伞的运用也是比较好的,当小兰生的是男孩时,观众还以为小倩真是投生男儿身了,其实伞的巧妙出现,给剧情带来了一个精彩的结尾。(见图3-13)

✦ 图3-13　道具设计,选自中国香港动画影片《小倩》

八、音乐与对白

作为一部纯商业和娱乐性的影片,优美的音乐是不可或缺的重要元素,影片在音乐和声效方面下足了功夫。特为这部影片编写了以下五首歌曲:《依然是你》《亲亲桃花》《姥姥之歌》《黑山老妖》《天黑黑人神神》。

音乐向来在传情达意上具有非常突出的优势,片中为了渲染小倩与宁采臣相见的一场戏,运用了《亲亲桃花》这首歌曲,一顶轿子从远处飘来,伴着悠扬抒情的歌声,"斜阳亲吻桃花,桃林千千红遍,红颜亲吻桃花,每个吻千思念……"这段戏充分发挥了动画想象夸张的特征,表现了桃花漫天红的景象,音乐配上漫天桃花的画面,写意而唯美。感觉既贴切少年情怀,又渲染了气氛与情绪。把宁采臣一见钟情陷入情网的感情表现得淋漓尽致。(见图 3-14)

⊕ 图 3-14 音乐的应用,选自中国香港动画影片《小倩》

燕赤霞在影片中的亮相是在道神道上伴着《天黑黑人神神》歌声豪情挥剑。"天一黑我就兴奋,天天天黑好精神。浪荡人间好过瘾,找到女妖我在后面跟……"铿锵有力尽显大气,用音乐彰显了人物个性。黑山老妖演唱会迎合了时下的流行元素,充满娱乐因素与现代感。

影片中设计了许多搞笑的对白,体现了中国式的幽默。比如十方的自我介绍:"……为什么你不问我的姓名?其实实不相瞒,我是法坛后起之秀,名气直追白云大师。人称捉妖小旋风,不过简单点称呼我,免得显得我过于自我标榜,你就叫我五台山白云寺,飞天遁地、刀枪不入、惊天动地的少年金刚十方大法师吧。"十方最后还叮嘱道:"记住不用为我宣传啊……"宁采臣愣了半天认真地自言自语道:"他们真的好谦虚啊,一点都不想让人赞扬,所以他们的名字都起得这么复杂。让你想记都记不起来……"这段对白不仅丰富了影片诙谐幽默的对白设计,还有助于体现人物的性格。又如黑山老妖自恋时的台词设计;宁采臣初恋女友小兰的丈夫在出场时也凭借"我替我教训你,替我老婆教训你,替我儿子教训你"等对白尽显调侃与幽默。

从好莱坞到我国港台及内地,似乎很多动画片的配音都喜欢用全明星阵容,通过明星配音,以期保障票房收入。《小倩》也不例外,该片请众多明星来配音,好的配音也为人物性格的塑造起了很大的作用。如郭北镇当铺老板夫妇"松松骨"等人物都非常鲜明。

九、对比亚洲同时期神鬼题材动画电影

1997 年产自中国香港的《小倩》、1999 年产自中国台湾的《魔法阿妈》与 2001 年产自日本的《千与千寻》,基本属于同一时期出产的亚洲动画大片,在题材与形式方面有很多相似的地方,具有很强的可比性。我们就对这三部影片从题材的挖掘、主题升华等方面进行对比,来总结一下这几部影片的特色及异同。

《小倩》《魔法阿妈》《千与千寻》三部影片,以不同的文化、视角和时代背景,讲述了三个不同的故事,或多

或少都有着神奇色彩,都是围绕人与神怪幽灵这一千古话题,表现人类与灵界之间情结缠绕的动画电影。纵观这三部影片有一种恍若置身于神怪、魔法缠绕的情景中。只是包含有好与坏、正与邪。千寻一家在搬家途中误入异度空间,经历了磨难之后,千寻拯救了父母并回到了现实。而《小倩》中的男主角宁采臣所生活的社会,像豆豆的阿妈能看到的鬼一样,存在于现实,真真切切,片中的主人公都与"鬼"成了好朋友,或是至亲至爱,或是深厚友谊。在人类看来,"鬼"的一切不可能,都从他们中体现了可能。没人性的"鬼"在片中都被赋予了人性,赋予了思想与感情。三部影片都是以不同的方式体现了爱和勇气。片中到最后,所有想得到的都得到了,是完美的大结局。(见图 3-15)

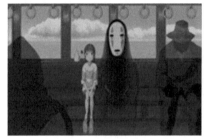
(a)《千与千寻》

(b)《小倩》

(c)《魔法阿妈》

❀ 图 3-15　三部影片

　　《千与千寻》是动画大师宫崎骏的作品,片中所谓的"鬼",都是很神化性的,加入了信仰的观念,在设计上也很具体,造型很鲜明,表现神鬼所谓"能力"上也做得很具体。而对于《小倩》与《魔法阿妈》这两部影片来说,风格上有许多相似之处,虽说两部影片所讲述的故事年代不同,但文化背景基本上是一致的。国内的影片中,神鬼异事都基本上没有明显的特征,甚至没有由来,而是另一种形态的再现。《千与千寻》里的白龙与小倩就是鲜明的对比。中国传统观念里喜欢把鬼神意识化,不做具体的说明。日本文化中每个妖怪都有由来,有着很具体的传说,甚至供奉为神,暗示人类一直在冒犯神灵,因此人们也会付出相应的代价。《千与千寻》与《小倩》再一个相同之处就是,都以复古的背景加入了更多的现代化元素,这样看来会很有意思,更主要的是看上去更加商业和主流。不同的是影片的色彩,一个色彩丰富但不会显得很浓艳,一个是色彩艳丽看上去很诡异。这一点上又有一个共识,就是对影片风格控制得恰到好处。《小倩》与《魔法阿妈》相同的都是以描写感情为主,不同的是一个是爱情,一个是亲情。《小倩》中调侃的意味过重,让人很难感受到感情给我们带来的冲击,但精彩的打斗和各式的技能则让我们印象深刻。《魔法阿妈》中孙子与阿妈相处的过程描写得很详细,能够更好地打动观众,这也是这部影片的特点。总体来说两部影片港台味的喜剧式风格多一些,通过其中神怪与动物的一些表现与现代人的一些生活方式的巧妙结合来制造喜剧笑料。

　　《魔法阿妈》中的猫和《小倩》中的狗构成了影片中的调味剂,都起到了调节观众情绪的作用。《魔法阿妈》现代感强一些,剧情的起伏也较《小倩》简单一些。《魔法阿妈》围绕一老一少的心理对比来展开叙事,其中矛盾冲突不断凸显,这种凸显使观者能够根据剧情来展开丰富的联想。《小倩》根据神鬼与人的两种世界来展开故事表现,大胆的想象与夸张给人以较深刻的印象,其中鬼开的酒店结合了现实中的一些元素,如华丽的装修及热闹的场面,同时也表现了一些鬼看人的反视角,很另类。片中以男主角与女主角的爱情来展开,也就是人与鬼的爱情和鬼与鬼之间、鬼与道之间的矛盾冲突来展开。其中鬼与鬼之间有善恶之分,道与道之间也有善恶之分,人物性格突出,以爱和正义的力量,结合幽默搞笑的元素来表现。故事剧情其实很简单,就是人与鬼相爱,一些邪恶力量来破坏,但最终又走到了一起。故事虽然简单,制作却很丰富,使人看起来不空洞。尤其是一些关键处的细节处理很到位,如小倩躲过的好几次浩劫,宁采臣没有被那些鬼吸了阳气,投胎过程中上上下下的艰难经历,以及

投胎结束后的一些剧情等。两部影片的结尾都很完美,都是大家所期待的,但《小倩》显得更精彩一些,因为它的结尾把观众的情绪又带到了一个高度,接着又慢慢放下,整个过程是比较舒服的。《小倩》中的男主角,因失意而寻找,最终找到一份真正属于自己的感情,而在寻找过程中因道义的存在而遭遇重重阻力,片中之道与情成了对比,道之观念不在于除魔,而在于净化,净化一种观念,只要是有灵魂的东西,都有活的权利,也体现了因果终有报。

而《魔法阿妈》却是以现代化的世界亮相,阿妈是捉鬼专家,道具方面都是些宝剑、灵符之类的,与《小倩》中的道长有相似之处也有不同之处,相同之处是灵符,而不同之处是《小倩》中的道长还拥有较先进的武器和法力。《千与千寻》中没有任何供千寻使用的道具,靠的是自己的勇气与决心,但在鬼怪世界中也出现了火车这样的现实道具,只不过这不是《小倩》中载着灵魂去投胎的火车,而是与现实世界无异地载着鬼怪去目的地的火车。(见图 3-16)

(a)《千与千寻》中的火车设计　　　　　　　　(b)《小倩》中的火车设计

↑ 图 3-16　火车设计

《小倩》与《魔法阿妈》可以说更多是为了娱乐而生产,语言表现上以及道具的运用都很能让人感到开心,故事背后却也不时散发温情。《千与千寻》则是更多地在揭示人性本质,告诉人们应该怎样做人,背后又突出了一份凝重、内敛。这也是中国影片与日本影片不同的一个方面。《小倩》则更加赋予人性化,全片围绕一个“情”字,如宁采臣与小倩的爱情,宁采臣与他的小伙伴小狗“金坚”的友情,小蝶与小倩的姐妹情,还有那个自称低调实则傲慢的白云寺小和尚十方与他师父之间的师徒情,许许多多的情在一部动画片里充分体现出来,在一个虚构的故事里,表现了适合展现人性与想象的动画语言。

片中本身虽然很想表达中国特色,但在各方面处理上都有不周之处,题材难以自我突破,影片缺乏像梦工厂、日本动画的深厚内涵,内容丰富性上也与迪士尼无法比拟。这和中国香港本身有着中国传统文化,却一直深受海外的影响不无关系,似乎这个影片更像一个混合品种,没有像《千与千寻》一样成熟完整,然而尽管如此,我们还是很高兴地看到《小倩》和《魔法阿妈》中有更多中国自己的文化元素及表现方法,甚至是大大方方地戏说,这是以往本土动画所不具备的。

十、分析小结

徐克本身对武侠和神鬼异事的塑造独树一帜,对事物和时代背景的把握,仿佛可以让人感受到当时的真实。在本片中发挥想象力,对人物的法力的表现气势宏大,以动画电影的表现形式,通过神秘奇幻、充满星空、穿云破雾、火光密布、雄伟壮观又有极强的立体幻觉感来诠释整部影片。这也是动画中将想象力发挥到位的最

佳体现,在很多方面保证了影片的成功,使观众能有一次轻松娱乐的观影体验。这是一部结合商业元素和艺术性的动画片,选择落足点重在商业性,它就是一部用动画片包装的传统香港娱乐片。该片虽然不够精细,但它却是国产动画无法超越的一部佳作,它也完全不同于欧美动画、日本动画,它有自己独有的特点,即很幽默,虽然在讲人鬼恋,但一点都不阴暗。该片在中国动画片中确实是一大里程碑,有很多文化特色和制作创新给予中国新一代动画人许多借鉴,为中国动画做出了重要探索,无论质量还是文化特色和制作,在中国动画史上都占有独特地位。

十一、经典片段情节赏析

（1）宁采臣开场时的梦境场景,运用数字技术,追求视觉上的冲击的娱乐体验。开场就抓住了观众的视线。

（2）宁采臣某日身处避雨亭,忽然四方恶鬼流窜,幸而被捉鬼大师白云和十方解救。动作场面看起来很顺畅,并且配合了大量推拉摇移的镜头,使画面空间运动感十足,打斗的场面精彩纷呈。

（3）宁采臣醒来发现蜷缩在树荫里的发抖的小倩,原来鬼最怕阳光,这样下去等太阳全出来了小倩会被烧死。宁采臣灵机一动,掩护小倩进了一个小湖,然后用自己的伞将小倩带走。池塘中的片段也非常抒情。

（4）影片中的"地狱演唱会",真仿佛是这位"音乐巨星"来到了现场,阴森恐怖的鬼城却因此变得色彩绚烂,幽默诙谐。

（5）宁采臣初见聂小倩时的情景浪漫抒情。

（6）燕赤霞带着宁采臣和伞中的小倩乘坐"道神道",白云大师带着弟子十方赶到,不由分说就认定燕赤霞他们帮鬼,要将他们一起消灭。燕赤霞和白云大师斗法,精彩的打斗和各式的技能让我们印象深刻。

（7）黑山老妖为报复阻碍投胎火车前进,被燕赤霞消灭。白云大师和十方也来阻碍投胎火车打算杀光里面的鬼,燕赤霞和他们打成一团。影片打斗的场面非常宏大,是影片着重要表现的娱乐场面。(见图3-17)

| (a) 十方 | (b) 燕赤霞与白云大师斗法 |

⊕ 图3-17　选自中国香港动画影片《小倩》

十二、制作资料

《小倩》是徐克酝酿已久的一个梦想。他花了四年的时间制作完成这部动画片,耗资四千万元港币。回想创作之初,因为制作环境并未成熟,不仅计算机技术落后,更是缺乏专业人才,根本难以开展工作。然而,徐克说服

了一些对动画制作有理想有抱负的人，并耗费巨资，买下昂贵的计算机配备，一步步完成了这个梦想。克服种种困难后，我们看见了《小倩》取得的成绩！这也是全体华夏子孙的骄傲。

徐克资料：原名徐文光，1951 年 2 月生于越南。13 岁开始拍摄电影。1966 年移居中国香港，完成中学教育。1969 年进入美国得克萨斯州的南循道会大学，后来转到德州大学（奥斯汀）修读广播电视 / 电影课程，与朋友合拍了一部 45 分钟的有关美籍亚洲人的纪录片《千钟万缝展新路》。1975 年毕业后，他在纽约编辑一份唐人街报纸，并组织了一个社区剧社，又参与当地的华埠社区有线电视。他于 1977 年回香港，随即加入无线电视当编导，参与摄制《家变》《小人物》《大亨》等片集。进入影圈后拍摄了《蝶变》《地狱无门》《第一类型危险》《鬼马智多星》《最佳拍档女皇密令》。1983 年他拍出了大型科幻武侠片《新蜀山剑侠》，引进美国先进特技。1984 年创立电影工作室，导演《上海之夜》《打工皇帝》《刀马旦》和监制了吴宇森的《英雄本色》。1987 年，徐克监制的古装剧情片《倩女幽魂》也突破了港片的先河，该片除获得票房佳绩外，也夺得 1988 年葡萄牙 Oporto 电影节最佳影片奖，也在我国台湾金马奖和香港电影金像奖中分别取得五项和三项奖项。开创了英雄片和高特技鬼片的新潮流，蜚声海内外。

1992 年，徐克凭借《黄飞鸿》夺得香港电影金像奖最佳导演殊荣，而《倩女幽魂Ⅱ　人间道》则夺得葡萄牙 Oporto 电影节最佳特技奖。

1996 年，徐克制作了三部著名作品《新上海滩》《黑侠》和《黄飞鸿Ⅵ　西域雄狮》。同年，他更为美国新力公司导演了他的首部好莱坞电影《反击王》。

徐克热爱漫画人所共知，1997 年监制了首部动画作品《小倩》。该动画以名作《倩女幽魂》为腹稿，制作时间长达四年，推出后即大获好评。

1997 年徐克往好莱坞发展，先后拍成《反击王》及《K.O. 雷霆一击》。回香港后又完成影片《顺流逆流》《老夫子》及《蜀山正传》。

获奖资料：1997 年获得香港金马奖最佳动画奖。

思考与练习

1. 结合影片，谈谈港式动画的特点有哪些。

2. 在对原著的改编中，怎样才能编织出动画电影引人入胜的戏剧冲突？

3. 怎样才能让一部电影具备自己的作者风格？

第二部分
美国动画影院片赏析

第四章
迪士尼动画电影的创新
——《超能陆战队》赏析

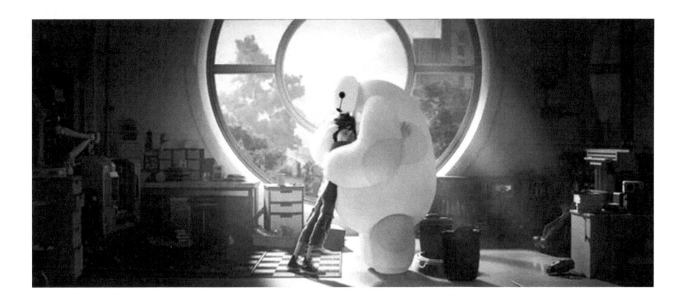

影 片 简 介

片　　名：《超能陆战队》

英　　文：*Big Hero 6*

影片导演：唐·霍尔、克里斯·威廉姆斯

影片编剧：唐·霍尔、Jordan Roberts

制　　片：约翰·拉塞特

出品公司：迪士尼公司

发行公司：迪士尼公司

制片成本：1.65 亿美元（估）

配　　音：瑞恩·波特、斯科特·埃德希特、T.J. 米勒、杰米·钟、小达蒙·威亚斯、珍妮塞丝·罗德里格兹、斯坦·李

国　　别：美国

影片片长：108 分钟

出品时间：2014 年

上映时间：2014 年 11 月 7 日（美国）、2015 年 2 月 28 日（中国内地）

第 87 届奥斯卡最佳动画电影《超能陆战队》无疑是 2015 年最成功的动画作品。迪士尼公司俨然早已预料到新科技革命所带来的巨大财富和影响力。在 2009 年年底迪士尼以 42.2 亿美元收购了漫威漫画（Marvel Entertainment Inc），并获得了绝大多数漫画的所有权，这其中就包括《超能陆战队》（*Big Hero 6*）。（见图 4-1）整部电影有迪士尼倡导的"爱"的文化与精神，又有漫威炫酷的科技创新和动作场面，这是迪士尼与漫威的一次成功的资源整合，这部电影更多的是向我们呈现了迪士尼动画公司的不断创新的理念。

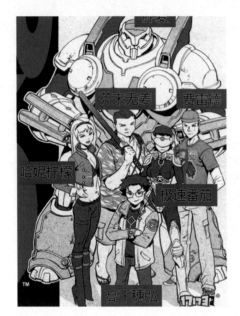
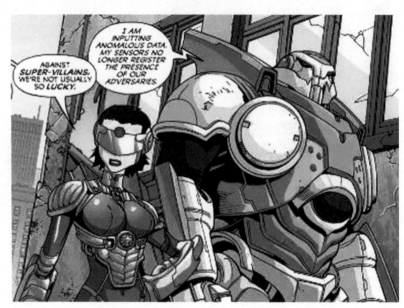

↑ 图 4-1　漫画 *Big Hero 6* 中的插画

与迪士尼开创美国动画片先河的历史不同，漫威可称得上是动漫界的后起之秀：2006 年成立了专属电影工作室，2008 年的《黑暗骑士》获得全球票房总冠军，随后 2012 年的《复仇者联盟》、2013 年的《钢铁侠 3》都为其带来了不俗的成绩和丰厚的利润。漫威的美国漫画系列，满足了时下青年人的观影品位。主人公拥有英雄情怀，成长在科技的大潮中。

漫画作为独立的艺术形式，其发展与动画的发展有巨大的关联性，所以联合漫画是迪士尼的重大战略变革，《超能陆战队》的跨行业横向联合也成为迪士尼动画创新的成功尝试，收购漫威的同时获得了绿巨人、钢铁侠等近 5000 个漫画角色的所有权，为未来的创作提供了源泉。在电影宣传阶段利用影片的名字及对动画版超能英雄角色形成的观众期待，赢得了漫画粉丝的票房拉动，实现了迪士尼、漫威的内部资源共享，使迪士尼的"全龄模式"更具有扩张性。本章将对迪士尼动画电影的本质属性与创新方面进行分析解读，从主人公"原型"建构到制作方面逐一进行分析，以总结出这部动画电影背后的成功经验。

一、电影梗概

影片的背景设置在一个名叫"旧京山"的城市里。生活在这个虚构的大都市里的小宏是一名 14 岁的机器人天才少年，为了成功地拿到大学的录取通知书，小宏在哥哥还有伙伴们的陪伴下，在机器人展览会上向卡拉汉教授（学校机器人项目的负责人）展示了他发明创造的微型机器人，在传感器的控制下，成千上万的小机器人能够联合在一起，组成任何想象的形状。小宏的微型机器人的展示让现场所有人都大为惊叹，成功地打动了卡拉汉教授，顺利地拿到了大学的录取通知书。当小宏、哥哥、姨妈还有伙伴们走出展览中心打算去庆祝胜利时，一场大火爆发了。哥哥不顾小宏的阻拦冲进火场营救卡拉汉教授，不幸的是哥哥和教授都命丧火海。

一天,小宏和大白跟着一个微型机器人来到了一个废弃的仓库里。在那里他俩发现有人在大批量地生产小宏设计的微型机器人,并且遭到了一个面具人的攻击。在逃脱危险之后,小宏突然意识到那场夺取他哥哥生命的大火不是意外,而是有人蓄谋偷走他的微型机器人,蓄意纵火来销毁现场证据,于是他升级了大白来一起查明真相。在又一次遭遇蒙面人以及操控的微型机器人的疯狂袭击而死里逃生后,小宏把大白改造成手带火箭拳套,具有超强力量的大将;小伙伴弗雷德、神行御姐、哈妮柠檬和芥末无疆,也根据他们自己的专业特长升级为超级英雄。他们组成"超能陆战队"联盟,共同作战,拆穿阴谋。

他们在一个岛屿上发现了克雷科技废弃的实验室。他们在做电子传输技术的试飞,一个女飞行员在测试中消失了。超能陆战队惊讶地发现这个女飞行员就是卡拉汉教授的女儿,那个操纵微型机器人的就是卡拉汉。卡拉汉教授失去女儿悲痛不已,于是在机器人会展中心偷了小宏的微型机器人逃离火海,寻找克雷报仇。"超能陆战队"破坏了微型机器人,救了克雷,卡拉汉教授被捕。大白和小宏冒着生命危险在传输器里救出了卡拉汉教授的女儿。从此之后,"超能陆战队"继续在城市里伸张正义。(见图4-2)

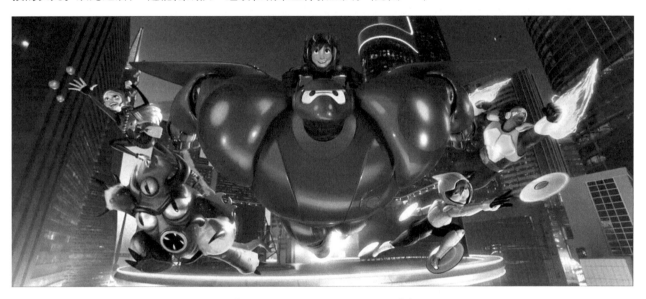

● 图4-2 《超能陆战队》剧照(1)

二、影片主题

1.寻找生命存在的意义——成长

迪士尼动画电影令人印象深刻的原因就是"每个角色经历冒险后,认识自己,迅速成长,观众也在观影过程中陪伴角色进行了一次成长"。《超能陆战队》中最具成长代表性的无疑是小宏。影片开始小宏出现在地下赌博场所,对大学的厌恶和对杀害哥哥仇人的憎恨等都表现出小宏最初的心理状态:不成熟、孩子气等。当哥哥葬身火海时,原本已经失去父母的他陷入深深的痛苦中,对未来生活的迷茫和不确定,让他更渴望稳定、温暖的归宿,而大白的出现充分弥补了小宏的心灵空缺,让小宏明白了如何去爱,如何去理解和宽容别人。

影片中卡拉汉的塑造由正面的教授到受到女儿发生意外的打击,直至报复社会盗窃纵火,经历了"由善到恶"的转变,在激烈的冲突中大白感化了小宏的仇恨,选择了用正确的方式去处理卡拉汉教授所犯的错误,并做出营救卡拉汉教授的女儿的举动,小宏本身变化上实现了从困顿挣扎到自我认知,在汲取正义与担当时完成了"成长"的形象重塑。小宏的"成长"也反映了影片对当前每个人成长的期望,打破自以为是的思维局限,拥有更加广阔的胸怀。

人们在存在的道路上不断寻找生命完满和存在的意义,而成长则是必不可少的。成长不仅是成年人的心路发展历程,也应该是青少年的必经之路,是每个人在精神境遇中艰难探索的过程。(见图 4-3)

⊕ 图 4-3 《超能陆战队》中小宏与大白营救卡拉汉教授的女儿

2. 爱与宽恕

迪士尼动画宣扬的爱、勇气等价值观念经得住时间的推敲并且得到了观众的认可,在《超能陆战队》中继续得到延续,把原本的故事内容改编成了具有浓厚人情味的叙事情节。

这个世界的问题归根结底还是要靠爱与宽恕来解决,而不是靠仇恨与暴力来解决。影片也恰恰是围绕这个问题而展开情节的。最正面的人物是阿正,他代表了纯粹的爱的原则,他对弟弟、朋友、老师,对所有人都充满了爱。他设计大白及其健康护理程序的芯片就是为了更好地关爱人。他虽然在影片中很早就死去,但他制造的护理芯片和大白无疑代表着他的继续存在。最反面的人物是教授。他因为失去女儿而被仇恨所控制,为了报仇不惜一切代价,哪怕是无辜人的生命。

小宏和大白则是处在阿正和教授之间的角色。当他被复仇的情感所控制而充满杀气时,他实际上变成了与教授一样的人。但是他很幸运大白(护理芯片)和朋友们的关爱使他又恢复了爱的本性。这爱与恨的冲突在大白身上则体现在两个芯片,一个是阿正所制造的装有一万多种医疗护理程序的芯片,另一个是小宏为复仇而制造的有骷髅头标志的攻击程序芯片。前者代表爱心与帮助,后者代表仇恨与暴力。当大白插上护理程序芯片时,他是一个天使,而当他只插入小宏的攻击程序时,他就变成一个杀人狂了。幸亏朋友们在关键时刻拔出了攻击芯片,换上了护理芯片,才让小宏和大白都没有做出不可挽回的错事。

面对失去理智的小宏或教授影片也一次次通过人物之口反问,杀了他能让你好过吗?你爱的人希望你这么做吗?影片通过情节不断强调,仇恨不会改善任何事情,相反会让人变得疯狂与邪恶,而朋友和爱你的人的关心是让人心远离仇恨与疯狂的良药。最后,也正是小宏和大白用爱所激发的勇气和牺牲精神救出了卡拉汉教授的女儿,并让教授为自己的行为感到懊悔。这是一部以爱战胜仇恨与暴力为主题的具有正能量的影片。(见图 4-4)

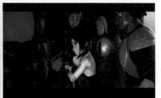

⊕ 图 4-4 《超能陆战队》剧照(2)

编剧贝尔德认为《超能陆战队》要讲述的是人在生命中的经历——需要有家族成员纽带的形成,有亲情在身边。对于动画的主角,失去亲人的悲剧让他开始思考这个问题,或者说觉醒意识到这个问题,然后在与不那么邪恶的反派战斗的过程中,在其他伙伴的关爱中寻找答案。

3．团结与信任

美式个人英雄主义在影片中也得到了新的诠释，此外在该影片中，弗雷德、神行御姐、哈妮柠檬和芥末无疆四个人被卡拉汉的微型机器人限制住时，小宏鼓励他们换个角度思考问题，也让观众重新思考固有的思维模式。影片对原作中6英雄运用超能力打击犯罪的剧情进行了大幅改编，形成了超能英雄各自发挥作用来合作御敌的格局，团结与信任成为新的美式英雄观，影片中多次提到"换一个角度看"，这句话开启了超级英雄的新纪元。（见图 4-5）

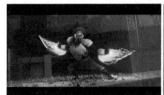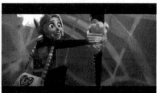

⬆ 图 4-5 《超能陆战队》团队成员突破困境

三、叙事张力与情节设置

1．叙事张力

漫威和迪士尼都继续秉承着各自熟悉的路线，从影片名称就可以显著看出漫威漫画的"超级英雄"风格。影片遵循了迪士尼传统的故事模式，如清晰的善恶对立、成长主题色彩、可爱有趣的人物形象以及故事背后鲜明的教化意义等。在叙事层面上，采用经典的戏剧式线性结构，主线逻辑清晰，环环相扣。开端处以打破平衡、遭遇危机为起因；以英雄落难得到帮助为叙事发展；以战胜反派实现成长为影片高潮；并最终以恢复平衡解决矛盾的大团圆结局来满足观众的心理诉求。弟弟小宏发明了磁力机器人，欲进入哥哥的高校学习（平衡）；哥哥为救教授在火灾中去世，磁力机器人丢失（打破平衡）；小宏因失去亲人而痛苦（铺垫）；大白无意间发现机器人的线索（突转）；追踪发现原来坏人是诈死的教授，并得到哥哥朋友们的帮助（协助者），共同展开复仇计划（高潮）；并成功战胜坏人（回归平衡）。影片的情节线和感情线也交叉并行，其情节进展是戏剧冲突建构与解决的过程，也是情感由矛盾到和解的发展过程。影片依旧延续经典的迪士尼模式：小人物背景设定——曲折经历——战胜不可能完成的困难。其中喜剧、冒险、家庭、友情等元素穿插其中，共同编织了这个动人的故事。

《超能陆战队》就叙事张力而言，更深层本质是小宏个人的成长。虽然整部影片在不断地展现技术创新和炫酷动作，但是人物内心的挣扎与抉择才真正彰显了"成长"的意义和价值。作为叙事重点的情感在《超能陆战队》中也显得极为自然。小宏与哥哥的情感深厚相互依靠。哥哥对于小宏而言是导师也是伙伴，有了哥哥的引导小宏才走上真正的科学之路。然而小宏却在意外中失去了哥哥，电影讲到这里并没有使用过多的煽情，而是重点展现作为一个小男孩的小宏在这时的迷茫与难过。恰巧这时大白的出现弥补了哥哥逝去后的角色空白，也同样将故事的走向带向了另一个角度。而结尾处小宏再次与人生依靠分离时，相比之前的一蹶不振，他成长了许多。电影用这样的叙事方式，为我们展现了人物的情感，同时观众在看到角色变化的同时，也应能够有所感悟。（见图 4-6）

故事的成功点得益于其站在好莱坞成熟的市场体制上，以亲情作为主线为观众展现主人公的成长。尽管电影叙事方面显得中规中矩，但是依旧有着足够吸引观众的逻辑，恰好的节奏加上适时的煽情，在一个将日美文化杂糅的环境中，逐步为观众拨开事实的真相，在变化的情节中加入适当的情绪，最终在结尾处达到高潮。

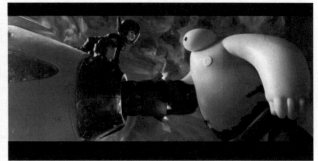

🔷 图 4-6 《超能陆战队》中小宏经历的两次生离死别

2. 情节设置

《超能陆战队》虽然叙述了一个传统的正邪交锋的故事,最终的结果也是正义战胜了邪恶。但是与传统的绝对的邪恶代表之间存在区别。它打破了漫威漫画中超级英雄惩治坏人的套路。这部电影其实没有真正意义上的反派,电影中的人物皆是两面性的,其充分体现了当前主流电影对人性的深刻认识与反思。在影片中,主人公小宏和卡拉汉教授都具有正义和邪恶的一面,原本善良的小宏因给哥哥报仇而失去心智,甚至拿走大白的健康助手软件让其杀死卡拉汉教授,而可爱呆萌的大白被暴力软件控制,为了完成目标不惜一切代价,甚至伤害到其他几个伙伴;同样失去心智的卡拉汉教授,他是教书育人的博士,是一个极具关怀力的父亲,为爱女报仇的冲动行为虽然过激但也非不可饶恕。哥哥的牺牲是个意外,伙伴们和大白阻止了小宏对卡拉汉的杀害。没有人为地界定好与坏,模糊了"敌我的界限",在一场争斗之后,卡拉汉被警车带走,但没有过多地书写他受到了怎样的惩罚。社会的秩序是不容许任何人逾越的,犯错需要受到制裁,但并不是每一个犯了错的人都十恶不赦。阿比盖尔被推上救护车,大白牺牲又被再造,情节设置注定了美好结局。

在情节的巧妙翻转和整体布局上还是掀起了些许波澜。比如那个盗取了小宏的机器人发明并试图用以作恶的蒙面人,当他第一次出场,观众很容易以为他是试图买断小宏的发明不成而蓄意报复的奸商;可当大白和小伙伴们奋力夺下面具时才发现,蒙面人竟然是大家一直认为已经死于火灾的卡拉汉教授,而他做这一切的目的是为被奸商的一次失误而害死的女儿报仇。当小宏、大白和小伙伴们费尽心力制伏了卡拉汉教授,观众本以为影片高潮已过将走向完结,却没想到影片紧接着上演了一幕大白舍身救人的惊心动魄又感人肺腑的情景,给观众惊喜的同时,也赚了不少眼泪。

《超能陆战队》的脱俗之处更在于对细节的刻画,譬如小宏与受伤的大白到警察局报案时,大白借用警察局的透明胶,一截截撕下来粘住自己的伤口。警察被这个莫名其妙的白胖子搞得一头雾水,但还是为了方便大白取用而把透明胶向大白推了推。这些细节其实与影片总体故事演进并无太大关系,但是对塑造大白的可爱形象以及为影片营造温暖的情调来说,则至关重要。(见图 4-7)

🔷 图 4-7 《超能陆战队》剧照（3）

还有一些细节看似只为卖萌,其实在情节发展的关键时刻发挥了作用。譬如大白学会了与人撞拳表示友好,撞拳后还要张开手掌打个招呼。这一细节前两次出现都是为了突出大白的可爱,而到了影片结尾,大白为了挽救卡拉汉教授的女儿而牺牲,只留下半条机械手臂给小宏,小宏与这半条手臂撞了撞拳,不胜伤感,却意外地发现了支撑大白活动的芯片正握在这半条手臂的掌心里,一个新的大白靠着这个芯片而获得生命。毕竟,对观众尤其是小朋友来说,接受可爱的大白的死去太残酷,我们需要大白永远陪在小宏身边。悲剧不一定就比喜剧深刻,要考虑观众的欣赏期待、照顾观众的心理感受。撞拳打招呼的细节在影片结尾派上了用场。(见图4-8)

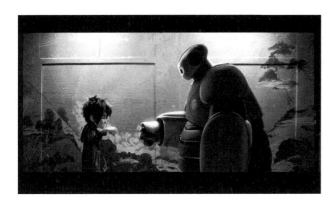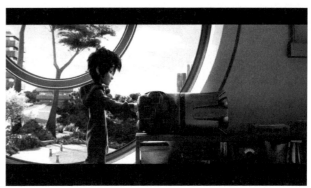

🔼 图4-8 《超能陆战队》中小宏与大白的撞拳细节表现

四、剧本改编与创新

迪士尼因为有传统二维动画的优秀历史和传承,所以迪士尼的动画风格方针是:发扬过去优秀的传统,结合过去经典的创新。虽然《无敌破坏王》《冰雪奇缘》《超能陆战队》看似大大突破了迪士尼风格,不像迪士尼传统动画,其实他们还是在"传统"根上的反传统。无论是怀旧的影片,还是公主与王子的故事,还是漫威漫画改编,其实都是"把传统改编成现代"这一路线的。迪士尼凭借温暖的故事和超级英雄形象轻而易举地抚平了观影人群的差异性,以极强的感染力较好地实现了观影者与制作者之间的共通性。

导演唐·霍尔这个迪士尼著名导演其实还是漫威的忠实粉丝。所以当迪士尼完成了对漫威的收购之后,唐·霍尔就动了心思想要从漫威作品里选材,他把这个想法告诉约翰·拉塞特之后,得到了后者的极大支持。于是唐·霍尔就开始在浩如烟海的漫威的作品中搜寻目标。当《超能陆战队》进入视线时,唐·霍尔说:"它的气质和格调都非常适合改编成动画。虽然有一些黑暗面,但更多的是光明的部分。"

尽管影片是根据漫威同名漫画改编,但从角色的名称、背景、性格到故事情节都被大刀阔斧地增删和改编,文化的冲突性、接受度以及不同国家的文化矛盾,都是迪士尼在改编时需要考量的内容。一部能够将不同的文化和谐地融合在一起的电影,才是符合时代发展的。

漫威从1998年开始连载的这部同名漫画作品,是以日本为背景的动作科幻类漫画,有着浓厚的日本SF类科幻电影的艺术风格,同时又有着美国漫画迷钟爱的超级英雄的科幻元素。但是,如何能够将这样一部连载漫画改编为动画电影作品,电影创作者不仅要考虑影片的美术设计、形象塑造等,更要考虑片中蕴含的思想意识在不同国家观众中的接受度。

1. 叙事空间的重构

最为直观地体现在叙事空间的重构上,在《超能陆战队》的原著漫画中,故事是发生在日本东京的,东方文化元素在其中占有大部分比例,电影的导演唐·霍尔利用原著中的元素,加入自己的想象,将地点构建在一虚构

的世界里：旧京山在 1906 年大地震后几乎被毁灭，而在这时大量的日本移民带着其独特的建筑技巧和科学技术来到了旧京山，与当地人一起重新建设这座城市。这座城市融合了旧金山与东京的城市特征，电影制作者们选择这两座城市创作不仅能够遵循原作，同时展现出迪士尼动画电影的创新。让影片实现了文化的融合式艺术创作，东京代表的东方文化与旧金山代表的西方文化被直接糅合在一起，无论是城市的名称，还是街道的景观，都模糊了叙事空间的地域标志，体现出东西文化交融的场景特色。

富有想象力的场景设置超越了一般电影的视觉表现局限，展示出一个源于现实又高于现实的超现实世界。开篇镜头大桥的设计上采用了东方日式建筑的"鸟居"与金门大桥的组合（金门大桥的顶部被设计成了日式楼阁的形式），遍地樱花、日本的神社与现代广厦相互依存，超现实的鲤鱼旗穿插其中，既让人熟悉又使人惊奇。通过相扑、艺妓、面条店、满是樱花的街道、空手道、木式阁楼等元素的组合，我们可以看到路标、广告牌、霓虹灯，诸如"空手道馆""铃木齿科"这样日式元素的广告牌，渲染了东京的文化氛围。这种东西方截然不同的文化形式，在旧京山这座城市中被完美地融合在了一起，构建了一幅传统与现代相融合的城市画面，没有丝毫文化上的违和感，传统文化与现代科技在这里也被充分地利用，不仅没有价值观不同的违和感，反而令观众看到后都会被其中的美感所吸引。《超能陆战队》将故事放在这样一个复杂的、文化杂糅的叙事空间中，这种独特的架空世界让不同国家的观众都能够寻找到情感共鸣。（见图 4-9）

⬆ 图 4-9 《超能陆战队》中的场景设计

2．人物的选择与塑造

影片《超能陆战队》改编成温情暖心路线也是针对现代社会文化做出的选择。一个贴心暖男的大白形象更具有普适性，让不同国家的观众都能体会到其中蕴含的温度，也满足了观众观影的心理需求。片中在大白的人物塑造上下足了功夫，这也是迪士尼动画电影的创新点。

（1）大白的塑造

原著中大白的全名是 Monster Baymax。原本的大白是一个凶残嗜杀的机器怪兽，身穿机甲，身材魁梧，它是被小宏哥哥发明出来的，一方面是代替去世的父亲，另一方面是给自己当保镖。日常的状态是黑色西装的魁梧男人，在战斗时变身为重型机器人。大白被制造的目的主要就是战斗，充满了机械科技感。（见图 4-10）

剧组花了超过三年时间，把原著中有些吓人的"大怪兽"改编成一个由气体填充的聚乙烯机器人，同时也从战斗机器人转变为医疗机器人，与以往冷酷炫的超级英雄不同，大白是个医疗机器人，它装载有超过 10000 个医疗程序，只要你表现出任何不适，就能得到周到细致的诊断和护理；它将你拥入鼓鼓囊囊的肚子里，用温暖舒适来安慰和治愈你；大白并不是一个八面玲珑的英雄，反应迟钝，行动缓慢，穿不过狭窄的过道，漏气以后还会发出尴尬的噪声，但在你遇到危险时，他会不惜一切来保护你，软软呆呆的模样、无辜的眼神，是个不折不扣的"暖男"，

一下子就俘获了观众的心。这里借用导演唐·霍尔的话："它完全就是超级英雄的相反面。"可以说,电影中的大白已和原著没有任何联系,连名字都不同,几乎是一个原创角色。这种改编让观众更容易接受这个角色,进而吸引更多的女性观众与儿童观众的喜爱。影片在各国上映时,拥抱影院里的模型大白成了观众踊跃的热门活动,甚至该片在日本的标题索性就叫《大白》。

⊕ 图 4-10　原著漫画《超能陆战队》中大白的角色设计

事实上,大白那让人油然而生拥抱欲望的柔软外壳,并不是什么高深的科幻构想。为了从无到有创造崭新的大白,剧组找出大量经典机器人电影——从《星球大战》《终结者》到《瓦力》逐个观摩,都无法得到满意的构思。直到负责前期草图的动画师丽莎·基恩一语道破真谛,要让机器人显得亲切,必须让人放心拥抱它。于是,导演立刻出发,奔向全球的机器人实验室。功夫不负有心人,在卡内基梅隆大学,导演发现那里正在研制的一种医用机器人使用了充气技术,触感极佳,可以给病人梳洗和喂食。该校的科学家介绍,机器人要取得病患的信任,必须有安全柔软的质感,这与大白的创作理念不谋而合。它健康护工的身份设定、安全无害的呆萌外形,都足以安抚痛失亲人的小宏内心的伤痛。在外形的设计方面,设计师以一种日本铃铛为原型。(见图 4-11)

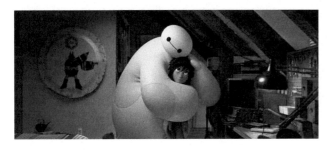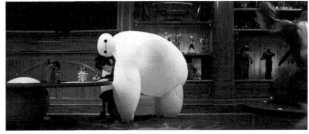

⊕ 图 4-11　影片《超能陆战队》中大白的角色设计

剧组的另一困扰是大白的脸部设计,主创时刻秉持着高度简化的理念,摒弃了迪士尼打造虚拟人物的传统——高质量的细腻动画、逼真的面部表情,将关于大白的一切简化到本质。在长达数月的头脑风暴中,最常听到的是:"把这个拿掉""那个也不要""只剩眨眼就够了"……起初大白还有一张嘴,直到霍尔拜访日本的寺庙时看到一种风铃,一条线串联起两个点,给人和平愉悦的意象,他意识到自己找到了大白的脸。迪士尼掌门人约翰·拉赛特亲自拍板把它去掉,最初为大白定做的五种表情也被通通删除。

在动作上，迪士尼的画师绞尽脑汁，筛选出三种最萌走姿——婴儿走路、穿尿布的婴儿走路以及企鹅宝宝走路，最终"大白"迟缓移动的小短腿以企鹅宝宝为灵感，设计出了大白走路萌萌像移动的胖企鹅的形象。大白步距很短、笨拙迟钝的移动方式像极了企鹅，企鹅在走动中很少运动双翼，动物尚且如此，讲究效率的机器人更没必要像人一样摆动手臂来保持平衡。由于动作幅度有限，大白只需用细微的动作表达丰富的内心活动，比如微微一侧头，就能让人感受到它强烈的好奇。

在不断的测试环节中，主创发现一个奇怪的现象，大白做得越少，观众就越喜欢他。这暗含了电影艺术的心理学原理，由于大白的情绪机制极其有限，一个简单的眨眼，可以蕴含无数种意思，每个观众可以做出不同的理解，感觉自己和大白心意相通。动作越简单，观众就越投入，他们被邀请将感情投射到大白身上，而不是被动接受视觉暗示，他们被给予一个机会，在一刹那间成了大白。而其他表情丰富的角色，由于被主观定义了太多，无法唤起同样的体验。

在一切从简的同时，主创不断强化技术的精度，他们一遍遍跟踪大白的活动轨迹——眨眼的时机，身体的小动作——所有能传达它微妙心理活动的细节。大白刚被激活时，它的反应通常是先转身，看清环境，然后行走，因为它遵循着既定的程序，还不能把这些动作重叠起来。通过逐渐的学习和吸收后，这些刻板的流程变得越来越短，它的动作越来越灵活流畅，观众能够可喜地见证他的成长、他对世界的新了解。为了清晰地表达这种变化，动画师花了很多心思来掌控时机，制作后期经常有诸如"给这个动作加两帧""让大白在这里多停留四帧"等修改。剧组几乎是在按照设计真实机器人的标准打造荧幕形象，在艺术和技术上都臻于完美。

最后，由内到外已无懈可击的大白，还需要一个合适的配音演员来赋予它灵魂。导演看中的是活跃在美剧圈的斯考特·安第斯那把毫无威胁的嗓音。安第斯在录音时，时刻交叉着双臂，保持尽可能的肢体平稳，以维持声音平和，不掺带情绪。尽管从头至尾声调如一，事实上，大白仍表现出细微的性格变化和情绪起伏，那些关键的节点都被标注在配音稿中，供安第斯通过技巧渗入，润物无声地赋予大白生命。最终，史上擅长拥抱的机器人就这样诞生了。（见图4-12）

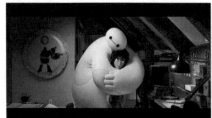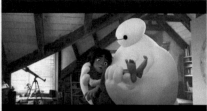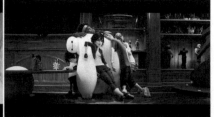

⊕ 图4-12　影片《超能陆战队》中大白的拥抱

大白的可贵之处不在于具有无坚不摧的超能力，而在于为主人提供无微不至的服务，机器人的程序化让他是那么天真，作为医疗机器人的它不仅看得出男主小宏的外伤，更能看到他的心病，还能时不时地给人来个温馨的熊抱。大白还具有高度自主的人工智能以及强大的自然语义理解能力，它不仅能与人类交流，还能感知人类的情绪，最重要的是它甚至具备自我牺牲精神；另外，通过智能芯片的升级以及相应的编程，大白可以自我学习，模拟并学习动作，成为空手道高手；而在全副武装之后，大白更是摇身一变，从医疗机器人变身成为胖版"钢铁侠"。

另外，作为一个医疗辅助机器人，大白更是拥有无比强大的诊断和治疗能力，它的双眼具备超光谱扫描功能，可扫描目标的健康体征甚至内在情绪，胸口屏幕可显示表情诊断等级，双手可作为除颤器，身体可以用作调温器。它没有任何的侵略性，只有在听到人类需要帮助时，才会膨胀，慢慢地走出来，它的特征也正是人类需要的品质，它甚至不需要维护和陪伴，丝毫不占用人的情感和地理空间，让它成为人类最好的伴侣和健康医生。

就是这样一个大肚子小短腿全身被气充满的形象设计，在电影中却铸就了迪士尼动画最萌的人物，这是一次

颇为成功的迪士尼动画形象突破,《超能陆战队》则是迪士尼树立自己动画英雄形象的开始。(见图4-13)

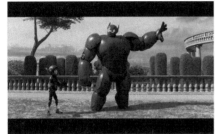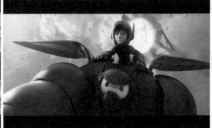

⊕ 图 4-13　影片《超能陆战队》战斗中的大白

(2)《超能陆战队》成员设计

《超能陆战队》成员设计也与原著有大的改编,成员的组成兼顾了角色的民族性和地域性,既迎合了主流市场也拉拢了亚洲观众,14岁小宏是日本学生,芥末无疆是典型的黑人形象,白人富二代弗雷德极具喜感,加上美式金发美女哈妮柠檬和女汉子形象出现的神行御姐。众多角色性格上的差异形成了彼此的互补,在增加了戏剧冲突的同时也吸引大批女性及儿童受众,增强了对观众的观影代入感。

片中伙伴们团结在一起才得以完成"英雄"的书写。芥末无疆的整洁与规范性、神行御姐的敢于突破和大胆作为、弗雷德的幻想、哈妮柠檬的热情乐观。他们各自独特地看待世界的方法以及性格特征,恰如其分地展示了每个人在处事时的不同态度。他们使用的超能技术投影键盘、磁悬浮技术、激光切割等都体现了人们对于未来科技的无限想象。(见图4-14)

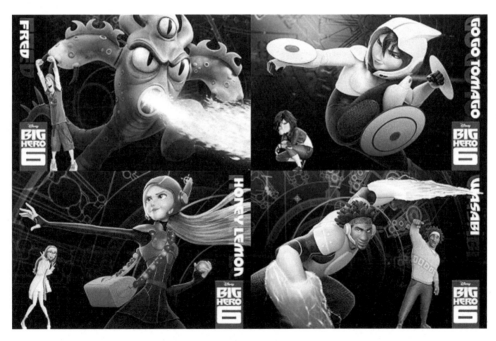

⊕ 图 4-14　《超能陆战队》中的成员设计

影片的最大特点就是资源整合。将理科宅男与超级英雄整合在一起就是一个全新的人物形象。突出的人物性格外加一些超级英雄装备,所以说迪士尼与漫威的组合无疑是成功的。具有的日本文化血统又让这部电影自然成为一个文化融合的产物,在好莱坞电影创作与美国文化的作用下,较好地调和了东西方的审美趣味。如今《超能陆战队》无论从艺术审美还是内容表达和主题建构,都允许被不同国家的具有不同文化背景的观众做出不同的解读。

3．炫酷的视觉设计

整部影片具有炫酷的视觉设计,无论是小宏设计的微型机器人,还是后来大白和弗雷德、神行御姐、哈妮柠檬和芥末无疆四个人升级的装备,都充分体现出影片制作人丰富的想象力。而在与卡拉汉的多次较量中,打斗场面也成为本影片十分重要的看点。弗雷德的三眼小怪兽,看起来十分凶恶,而且会喷火,还有能够自我完善的爪子和极强的弹跳能力;神行御姐在与卡拉汉的较量中更多是使用磁悬浮车轮、盾牌和投掷武器;芥末无疆的等离子刃武器;哈妮柠檬的彩色球的爆炸功能十分抢眼;尤为突出的是大白,被小宏改造为超级英雄,超强度的火箭推进器让它如同飞人一般,可以带着小宏任意遨游天空;神秘人(卡拉汉教授)对小宏和大白等人的攻击,设计得更精彩。影片让观众在视觉感官上获得了极大的满足。(见图4-15)

图 4-15 《超能陆战队》中炫酷的打斗设计

五、分析小结

《超能陆战队》作为迪士尼和漫威漫画首次联手的作品,融合迪士尼浪漫的叙事构架,喜剧、冒险、亲情,比传统的迪士尼作品增加了很多超级英雄战斗元素,比漫威宇宙的故事又多了各种温情,有亲情,有兄弟与机器人的情谊,有团队之爱,有稳定而持续的萌点笑点,还有个温馨的结局,虚张声势的大反派不是真心反派,而是一个无助父亲,被主角的团队拯救而不是消灭,超能陆战队将继续守护地球。使这部迪士尼的第 54 部动画成为又一经典。

它以接地气的小人物视觉铺陈,囊括了科技对于现今社会的不可估量的指导性意义元素。充分呈现出好莱坞的叙事法则,缜密、不拖沓以及恰到好处的情绪刺激,而且场景具备日系和美式的杂糅风格,情绪点也是层层递进,终极之战也铺垫得很有节奏。从一部商业电影制作的层面来说,《超能陆战队》没有什么可以挑剔的地方,成熟的工业体系和创作力量,保证了这部动画电影的质量。(见图4-16)

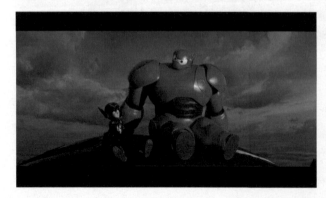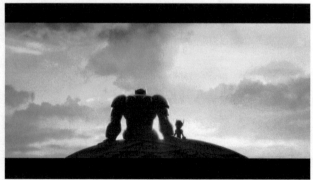

图 4-16 《超能陆战队》剧照(4)

六、背景资料

1．制作方面

导演霍尔当时完成了《小熊维尼》，正在寻找下一个项目，迪士尼动画工作室首席创意官拉塞特（John Lasseter）就建议他去漫威的作品中寻求灵感。霍尔最初被这部漫威宇宙中三线漫画的名字所吸引——六大英雄（Big Hero 6），看过之后他意识到漫画的两个关键点，一是日本文化元素，二是描绘了一个少年与机器人之间很强烈的情感。这符合迪士尼动画常用的设定，有欢笑也有泪点，有热血又有萌点。于是他决定要围绕这一故事制作电影，项目于 2012 年 6 月正式通过，开始筹备。

霍尔与《超能陆战队》联合导演威廉姆斯（Chris Williams）表示影片也受到日本动画非常大的启发。相比于漫画，影片中有 90% 的内容是原创。霍尔将大白（医疗机器人 Baymax）与龙猫作类比，"在西方文化中科技常常扮演坏人或敌人，或者要统治这个世界，比如《终结者》，但在日本就是另一幅景象"，霍尔他们相信，科技要让生活更美好。

《超能陆战队》从制作班底来看，依旧沿用了迪士尼最出色的团队，曾经的皮克斯工作室的核心人物约翰·拉塞特作为本片的制片人，成为电影成功最大的底牌。而本片的幕后班底也是之前打造了《冰雪奇缘》的原班人马，两位导演唐·霍尔和克里斯·威廉也都是导演过经典动画电影的优秀导演，最终这部《超能陆战队》成为迪士尼最为优秀的作品之一。而原著漫画中的诸多元素也通过创作者们的悉心改编，成为一个更有创意且更容易被人接受的故事。

迪士尼动画工作室筹备这部电影用了三年多的时间，他们不仅要在故事上下功夫，技术部门还埋头苦干，专门为《超能陆战队》研发了新技术，光是新软件他们就开发了 50 多种。迪士尼还为大白的身体研发了新的技术 Hyperion。这款新的渲染工具耗时近两年时间才完成。因为大白与以往的所有动画形象都不同，他是半透明的，而且还是个半透明的胖子。当光线投射到大白身上之后，他的身体不同部位会发生不同角度的反射，同时还会有一些光穿透进体内，再从另一面散射出来，散发出柔和光线，最大限度还原复杂而真实的光影效果。如此复杂的光影效果原有的软件已经满足不了了。早在皮克斯时期约翰·拉塞特就总结出了这样的至理名言："艺术挑战技术，技术启发艺术"（The art challenges the technology，and the technology inspires the art.）（拉塞特是皮克斯出身）。这句话在《超能陆战队》里体现得淋漓尽致。制片人康利（Roy Conli）认为最让他骄傲的地方是对极简与极繁关系的处理，画师和技术团队付出许多心血，却是想办法让动作变慢和减少，让一个再也简单不过的大白站在那里，但又有诸多可品味的细节来打动人心。

为了激发设计灵感，在实地调研外，霍尔团队还把工作室的一部分布置成设想中的城市旧京山一角的模样，把一些假的海报和活动告示贴在墙上，放置日式自动售货机，甚至还摆上一个水果摊，他们将制作中的动画中的场景搬到工作环境中，让团队仿佛就像生活在其中。这次他们要打造一个无比精准且庞大的现代城市。旧京山到底有多大，用技术总监 Hank Driskill 的话说：你可以把《魔发奇缘》和《冰雪奇缘》这两个世界的建模都放进去，都还是放不满。官方有一组数字可以证明，这座城市中有 8.3 万个建筑物，26 万棵树，21.5 万个街灯，10 万个交通工具。

2．票房成绩

影片于 2014 年 11 月在北美上映，该片 12 月底在日本开播之后也迅速积累 7500 万美元票房，成为日本影史上票房热度第二的迪士尼动画。《超能陆战队》在好莱坞准确地抓住一般家庭消费观念和结构，在发片档期的

旺季发行,赚足票房,并且在 2015 年 2 月获得第 87 届奥斯卡最佳动画长片奖之后,迅速开拓国际市场,抓准时机在中国放映,创造了迪士尼动画在中国内地票房收入新纪录,上映两周之后揽入 3.41 亿元人民币,迅速打破了《驯龙高手 2》的票房纪录。

3. 主要奖项

荣获第 87 届奥斯卡金像奖最佳动画长片。

思考与练习

1. 以"大白"为例,阐述在动画影片中怎样设计一个优秀的人物设定。
2. 以《超能陆战队》为例,分析如何将一个漫画题材的故事编制成一部动画电影。
3. 怎样继承和超越优秀的动画创作传统?
4. 如何理解立意在动画创作中的重要性?

第五章
让音乐与动画一起飞——《幻想曲》赏析

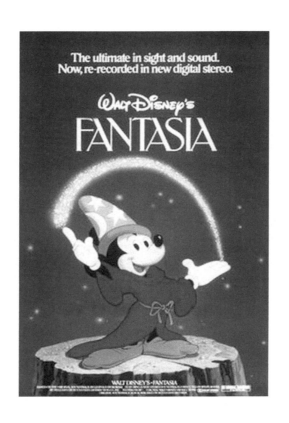

影 片 简 介

片　　名：《幻想曲》

英　　文：*Fantasia*

导　　演：萨谬·阿姆斯特朗（《D 小调托卡塔与赋格曲》《胡桃夹子组曲》）、詹姆斯·阿尔加（《魔法师的学徒》）、比尔·罗伯特（《春之祭》）、哈米尔顿·鲁斯克、古姆·汉德雷、福特·比波（《田园交响曲》）、特·希诺尔曼·弗古逊（《时光之舞》）、威尔弗雷德·杰克逊（《荒山之夜》《圣母颂》）

编　　剧：乔·格兰特、迪克·休默

国　　别：美国

制片公司：迪士尼影片公司摄制（美）

发　　行：迪士尼影业公司

出品时间：1940 年

片　　长：120 分钟

　　《幻想曲》是迪士尼一部重要的艺术作品,它是影坛首次尝试将音乐和美术结合,以美术来诠释音乐。巧妙地将古典音乐与动画紧密结合,使得动画片的走向更加多元化。影片音乐由斯托科夫斯基指挥乐队及费城交响乐团演出,并且使用了世界上最早的立体音响来制作本片,是世界上第一部立体音响的电影,在电影史上占有非常重要的地位,是动画史上的艺术之作!

一、故事梗概

　　幽暗的背景从深蓝变成褐红,衬托出费城交响乐团艺术家们的一组组优美的剪影。著名音乐评论家泰勒走上舞台,向观众介绍了三种音乐形式:描绘美丽图画的音乐;讲述动人"故事的音乐";"为音乐而音乐"的音乐,即"纯音乐"或"抽象音乐"。著名的音乐指挥家斯托科夫斯基走上指挥台,挥动双手,音乐响起。之后,出现了不同风格、不同情节、不同内涵的动画影像,图解并诠释了包括这三种音乐在内的八首名曲,除了由米奇主演的《魔法师的学徒》外,其他段落都无剧情,纯粹在表现影像与音乐的巧妙配合而已,一团色彩或线条可能暗喻某些概念,在视听上带给观众非同一般的震撼。(见图5-1)

　　⬆ 图5-1　斯托科夫斯基指挥乐队及费城交响乐团

二、主题内涵

　　《幻想曲》通过音乐与画面的结合、丰富的想象力和巧妙的故事情节的构思,用八首乐曲及抽象或具象的画面,表现美好的大自然、海阔天空、美丽富饶、四季变化的不同特征。阐述生生不息的自然规律,表现出天体万物完美和谐的景象。

三、叙事结构

　　《幻想曲》每个段落之间都属于平行式的叙事结构,每个小段落又遵循了传统式的戏剧结构(开始、发展、高潮、结局),每一个段落都以静默作为开始和结束,有很多出色的速度变化和成功的音画结合,从而赋予影片很高的观赏价值。

　　《幻想曲》的音乐作品可分为三种类型,即绘画性音乐、叙述性音乐、抽象音乐。

　　影片图解的第一部分是约翰·巴哈的《D小调托卡塔与赋格曲》,这是一种"纯音乐",于18世纪初创作,它既不描绘美丽的图案又不讲动人的故事,而是进行各种音乐技巧和音乐形式的展示。影片开始后不久,"托卡塔

和赋格曲"无拘无束的自由形式,伴随着变幻万千的荧幕形象把观众带入一个如梦似幻的神奇境界,开始我们看到管弦乐队的演奏并意识到音乐家们自身的存在。但是当"赋格曲"的旋律响起时,荧幕形象变得越来越抽象,越来越虚幻。在音乐主题的重复和发展变化中,小提琴弓子的动画形象如同飞翔的银燕,在荧幕上飞快掠过,"赋格曲"特有的音乐问答形式,伴随着色彩在荧幕上的浸润漫延或色斑的飞舞跳动。低音乐器修长的投影,渐渐变成一组组光影,像一组组彩色箭杆,开合变幻。五彩缤纷的光谱在不同颜色的背景上闪烁,象征着不同乐器的音乐主题,像巴哈音乐本身一样,《幻想曲》的开篇如梦如诗,它以抽象而优美的动画阐释了这首乐曲,并以严格构图形式将原作中不同的音乐主题交织在一起。(见图5-2)

✪ 图5-2 《幻想曲》中的《D小调托卡塔与赋格曲》

第二部分《胡桃夹子组曲》的原作是柴可夫斯基于1982年圣彼得堡歌剧院创作的芭蕾舞曲,由八个片段构成,《幻想曲》采用了原作后面的六个片段,即"糖果仙女舞""中国舞""芦笛舞""阿拉伯舞""俄罗斯舞"和"百花华尔兹",并把它们连缀为一个由鲜花、植物、金鱼和仙女作为演员的"自然芭蕾系列"。这些动画舞蹈充分展示了大自然的美丽富饶,并通过四季的变化,表现出不同季节的自然特征。(见图5-3)

✪ 图5-3 《幻想曲》中的《胡桃夹子组曲》

第三部分《魔术师的学徒》的原作是保罗·杜卡斯于1897年为管弦乐队创作的一首谐谑曲。这首乐曲用音乐作为媒介,重述了这滑稽的故事。在这一部分中,米老鼠"出演"魔术师的徒弟,使全片更加生动有趣。他用咒语使一扫帚为他挑水后,自己躺在安乐椅上呼呼大睡,梦见自己站在一座悬崖上,指挥云层、群星和天体中万物按照自己的意志运动,并呼唤脚下的大海卷起万仞波涛。当浪花溅到他身上时,他从美梦中惊醒,发现大水已经灌满了岩洞,他的安乐椅在水面上漂浮,他在旋涡中翻阅巨大的魔书时那种慌乱的景象也同样充满趣味,这一部分动画形象的配合天衣无缝,相得益彰。例如,在竖琴音乐的伴奏中,米老鼠踮着脚走了六步。当他迈出第七步,

快要走出山洞时,魔术师抄起扫帚抽打他,米老鼠疾步窜出洞门,与乐曲最后四个和弦那急促的节奏连为一体。(见图5-4)

⬆ 图5-4 《幻想曲》中的《魔术师的学徒》

第四部分《春之祭》是斯特拉文斯基于1912年创作的一首芭蕾舞曲,重点表现史前期俄罗斯部落的舞蹈和礼仪。作曲家本人曾说过,"史前期春天的诞生是这部作品构成的基础",迪士尼和他的艺术家们则把这部音乐作品视觉化,通过"天空旅行""火山喷发""海底世界""侏罗纪翼龙""恐龙家庭""弱肉强食""大迁徙和生命摇篮"七个段落,从一个个神奇的观点,表现了亿万年前地球上生命的进化过程。迪士尼大胆地把天体中那些神秘而壮观的景象尽可能地搬上荧幕。于是我们从外层空间的视点,俯视人类诞生前的地球。这一部分开始时,摄影机带领我们从数光年之外的太空,进入环状星云,穿过银河系,通过一团团雾影,在一片片红色星云和一颗颗流星的伴随下,直奔地球,最后到达喷射着熔浆的火山口,影片还以丰富的想象再现了那些早期已绝迹的生物形象,并以生动的细节描绘了它们的生息繁衍和最后灭绝时壮观而又悲凄的景象。(见图5-5)

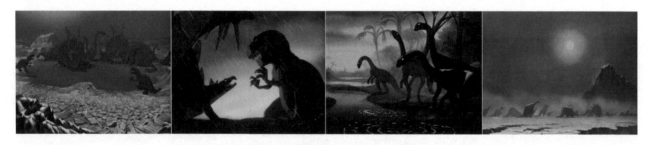

⬆ 图5-5 《幻想曲》中的《春之祭》

《幻想曲》的"幕间休息",如同影片本身一样出手不凡,迪士尼的艺术家们从电影胶片上的声带得到启发,用动画图解了几种不同的声带并赋予每种声音以独特个性,当泰勒向观众介绍"声带"时,"声带"含羞地走到荧幕中间,当泰勒说完"每一种美丽的声音都能创造出一种相应的美丽图画"时,"声带"又微笑着退回到原处。此后,影片对几种乐器声音轨迹的动画图解,不但给人以知识的启迪,而且给人以艺术的享受。(见图5-6)

⬆ 图5-6 《幻想曲》用动画图解几种不同的声带并赋予每种声音以独特个性

第五部分《田园交响曲》是全片最美的段落之一。音乐原作是乐圣贝多芬于1807—1808年创作的,副标题是"乡村生活的回忆"。贝多芬还为每一个乐章起一个小标题,正是从标题中,迪士尼得到启发,从而创作出鲜

明生动的荧幕形象。原作第一乐章为"到达乡村时所唤起的音乐情感",在《幻想曲》中变成了这片福地乐土上美丽的爱情生活,影片不但再现了原作中清泉石上流的美丽图画,而且描绘了溪水中和小溪畔神话人物结伴成双的幸福情景。第三乐章"农夫们狂欢"变成了酒神的狂欢,开怀畅饮。第四乐章"暴风雨"则被鲜明的动画形象展示出来。当天空昏暗时,宙斯神出现在纵酒狂欢者上方的云层中。他从光电之神瓦尔卡手中接过一条条闪电光带,猛然掷到酒神头上,人们四处逃散,最后酒缸被击碎,酒液泛滥,宙斯疲倦了,就卷起云层,盖在身上,进入梦乡。(见图5-7)第五乐章"暴风雨后牧羊者感恩的赞美诗",在影片中变成了优美的日落景象。暴风雨过后,彩虹女神艾丽丝拖着七色虹带飞过天空,爱神丘比特和艺术之神缪斯在云朵中嬉戏;太阳神阿宝罗驾着由三匹雄健的骏马拉着的金光灿烂的战车穿过云层,大地上的狂欢者挥手致意;睡梦之神茂盛弗尤斯从遥远的地平线上飞起,把夜幕挂在天上,月亮女神迪安娜则轻盈地抓起一轮弯弯的新月,如同抓起一把银弓,从容地射出一颗彗星,那颗彗星变成满天的星斗,星斗在夜空中落在各自位置上,表现出天体万物完美和谐。(见图5-8)

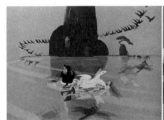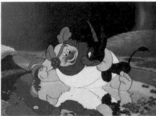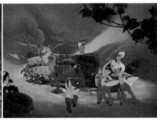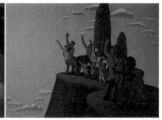

✝ 图5-7 《幻想曲》中的《田园交响曲》

✝ 图5-8 《幻想曲》中的"暴风雨后牧羊者感恩的赞美诗"

《时光之舞》是歌剧《微笑者》中的芭蕾,由作曲家阿米尔卡尔·庞切里1876年创作于米兰斯卡歌剧院,庞切里的音乐原作表现了舞蹈的盛况,《幻想曲》则把它变成一种动物芭蕾,以夸张的模仿手法,使经典芭蕾舞优雅的女演员和英俊的男演员变得滑稽可笑。(见图5-9)

✝ 图5-9 《幻想曲》中的《时光之舞》

影片结尾曲由《荒山之夜》和《圣母颂》两部分构成。前者是穆索尔斯基于1806年为钢琴和管弦乐队谱写的协奏曲,影片采用的是1882年他的朋友里姆斯基·高萨科夫加工过的音乐。后者是舒伯特创作的一首著名乐曲,歌词是理查德·费尔德专门为《幻想曲》创作的,影片的结尾处理被称为"世俗和神圣的奇妙结合"。在

这个精巧的安排中第一首乐曲的结尾和第二首乐曲的开端连接在一起,《荒山之夜》中报晓的钟声变成《圣母颂》中召集基督徒们去祈祷的钟声,将两个空间连为一个整体。(见图5-10和图5-11)

⊕ 图5-10 《幻想曲》中的《荒山之夜》

⊕ 图5-11 《幻想曲》中的《圣母颂》

《幻想曲》虽然由上述八首不同风格的乐曲和相应的动画形象构成,但并非凌乱的拼凑,而是一部完整的"音乐故事片"。迪士尼说过,音乐能在不同人的心目中诱发出不同的形象和感情。他的创作出发点就是希望观众能够宽宏大量地把这部影片仅仅看作一种对伟大音乐作品的个人解释。其中既不乏妙不可言的动画形象,又不乏音乐内涵和视觉形象的成功结合。影片中反复出现的指挥台是特别制作的,不但突出了乐队指挥娴熟的技艺和潇洒的形象,而且作为主导动机贯穿影片的始终。在序幕和一些段落中,它是一个实际的指挥台,米老鼠曾跑上前去与斯托科夫斯基亲切握手。它又是一种象征,在第一段落结尾,它迭化出蓝天下深紫色的起伏的山峦;在《魔术师的学徒》中,它又变成了一座荒山,魔王在这里兴风作浪,指挥女巫们唱歌跳舞尽情狂欢。甚至连《田园交响曲》中的奥林亚山,也呈现出指挥台的形状,这些例子说明,不论是真实的还是虚幻的,也不论是具象性的还是象征性的,"指挥台"都是《幻想曲》的中心形象和贯穿动机。

四、分析小节

《幻想曲》作为一部非常独特的动画影片,是影坛首次将音乐和美术完美结合的一次成功尝试。它的艺术成就至今尚无任何一部音乐片可超越!作为与众不同地将音乐与视觉(动画艺术)完美结合的典范,《幻想曲》在诸多方面都是领先于时代的动画巨作。(见图5-12)

⊕ 图5-12 美国动画影片《幻想曲》剧照(1)

五、相关资料

1．制作资料

《幻想曲》是迪士尼公司制作的第三部经典动画片。虽然当时推出时华特·迪士尼宣称本片是一部可以"听动画"并且"看古典音乐"的作品，但是美国观众的反应并不热烈。毕竟电影市场还是以剧情片较能引起观众共鸣，况且大家对动画片的印象似乎也非本片所呈现的风格，所以《幻想曲》当时只能是一部曲高和寡的作品，尤其迪士尼在欧洲的市场也因为第二次世界大战开战而丧失，高额的制作成本使迪士尼无法获利，再加上市场一向还是以剧情片为主流，原本华特·迪士尼打算每隔几年就重出《幻想曲》新版一次，每次新增一些段落并移除一些段落，后来这个计划也宣告无疾而终了。不过这些都无损于《幻想曲》在电影史上的地位，尤其本片后来重映也都获得了不错的成绩，《幻想曲》更是目前迪士尼经典动画重映次数最多的作品！之后华特·迪士尼的侄子罗伊·迪士尼为完成伯父的遗愿而制作的影片《幻想曲2000》，影片延续了当年《幻想曲》的风格，共分8部短片，将迪士尼最经典的动画场面与经典古典音乐结合在一起而成。除保留了1940年版本中经典的《魔法师的学徒》段落之外，《幻想曲2000》还根据现代人的口味重新编写和组合了另外七个段落。

2．获奖资料

1942年一举囊括第14届奥斯卡金像奖"最佳音乐表现"及"杰出贡献"两项特别奖。

美国纽约影评人协会特别奖。

3．发行资料

初次发行的《幻想曲》在票房上并未成功，但如今这部动画作品已经被认为是动画史上"永远不会随时间消逝的瑰宝"。时隔60年，迪士尼在1999年年末推出了《幻想曲2000》，又一次征服了观众的视听。（见图5-13）

⬆ 图5-13　美国动画影片《幻想曲》剧照（2）

思考与练习

优秀的音乐是如何最大限度地挖掘动画的表现力的？

第六章
无招胜有招——《功夫熊猫》赏析

影片简介

片　　名：《功夫熊猫》

英　　文：*Kung Fu Panda*

影片导演：马克·奥斯本（Mark Osborne）、约翰·斯蒂文森（John Stevenson）

影片编剧：乔纳森·阿贝尔（Jonathan Aibel）、格伦·伯杰（Glenn Berger）

制　　片：梦工厂动画室（DreamWorks Animation Studio）

发行公司：派拉蒙影业公司

音　　乐：汉斯·季默（Hans Zimmer）、约翰·鲍威尔（John Powell）

国　　别：美国

影片片长：96 分钟

出品时间：2008 年

"做自己的英雄！做人不要将希望寄托在他人身上,应该自己努力,要用心将自己最好的部分展现出来。"这是整个剧组对于《功夫熊猫》的认识,熊猫被认为是最笨拙的动物之一,却担当了最艰巨的任务。导演约翰·斯帝芬森说："十多年前我们就有这个计划了,为了它,我们准备了 15 年之久。我们每个人的童年都有过支持弱者战胜恶魔的情结,而我又是一个中国功夫和中国文化的爱好者,所以《功夫熊猫》的创意就是这样出来的。可以说,这部动画片是一封写给中国的情书。"

《功夫熊猫》是史上最了解中国的电影之一,从制作的角度来说,美国的创作者在电影中对中国文化的态度显得非常真诚,影片所取得的成功是有目共睹的。这只中国人的熊猫不仅对美国的价值观进行了阐述,而且得到了国人的认可。

一、剧情简介

《功夫熊猫》的故事发生在古代中国一个叫和平谷的地方,这也是一个武林高手云集之地。从小就对悍娇虎、灵蛇、仙鹤、猴王、螳螂五大惊世护法高手崇拜得五体投地的熊猫阿宝,天天都做着功夫的美梦。然而现实生活中的他只是一个在父亲的小面馆里帮忙的学徒,体型肥胖但很善良。有一天武林圣殿传来了年事已高的龟仙人挑选神龙大侠的消息,整个和平谷的居民包括阿宝在内都前往目睹这一盛事。比赛在五大护法高手之间展开,而阿宝却意外地卷入了这场竞争,并阴差阳错地被指认为神龙大侠,肩负起打败越狱的雪豹太郎,拯救和平谷的使命。

虽然对这一结果五大护法高手与他们的浣熊师父都极度失望,但为了尽快能把阿宝培养成新一代的功夫大师,浣熊师父强忍着失望,最终因材施教找到了训练阿宝的方法"食诱法"。阿宝果然不负众望,不仅很快领悟到了内心才是真正的力量源泉,而且打败了太郎,把和平、宁静重新带回了和平谷,并得到了所有和平谷居民包括师父和五大护法高手的尊敬。

二、多元化的主题

每部成功的电影背后都会有富有多元化主题的丰富内涵,能够触及大众的内心深处。电影能够将现实中的现象在屏幕上有效反映出来,可以超越当代,辐射到未来。

(1) 勇气与责任,作为一个普通人,如拥有梦想,就可以练就出不平凡的技能。片中将熊猫的笨拙姿态描绘得极为详尽。例如,熊猫在去比武现场时,一直拖着面条车,但是每走上几步台阶,就要坐下来休息一小会儿。当熊猫在练习武术时,由于沙包有很大弹力,因而就会使其被沙包弹得很远。但其依然拥有练就绝世武功的愿望或者说梦想,历经长久时间的磨炼,终将愿望变成现实,成为"神龙大侠"。要想成为别人眼中的英雄,先要成为自己的英雄,只有对自己有信心,找到自我价值,才能让别人看到你的发光之处。(见图 6-1)

阿宝虽然是影片的主角,也是小人物,此类小人物通常难以在现实生活里取得成功,但他们即使是遭遇尴尬抑或受到委屈,得不到他人认可的情况下,仍然会朝着自身梦想不断前进。最终,它突破了自己,由之前的自卑逐渐变得勇敢,最后不仅救助了他人,也打败了原来的自己,成为真正的英雄人物。由于生活中的人们大多都是"小人物",因而,他们容易被这样一部展现小人物的电影所感动,追究其真实原因,不外乎是他们在动画电影中找到了自己的身影。观众们所关注的焦点不仅是电影人物身处的困境,除此之外,还包含其是怎样从困境中走出来的,以及他们从过程中获取的诸多启示、感动抑或是欢笑。

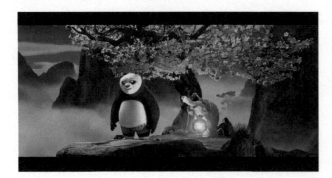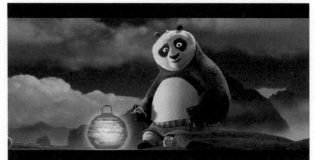

⬆ 图6-1　龟仙人与熊猫阿宝在智慧树下,选自美国动画影片《功夫熊猫》

（2）中国功夫达到的最高境界是什么？在片中通过熊猫、悍娇虎、猴王、浣熊、乌龟、螳螂、仙鹤等对"和平谷"争斗的捍卫,将中国功夫的最高层次有效体现,即"平和"。所谓平和,即祥和、平静之意,此种状态是最为和谐的,具有深远的意义。

（3）当自身潜力独具个性化时,将使自身潜力得到最大限度的发挥。就《功夫熊猫》来看,由于浣熊师父将熊猫的潜力有效挖掘出来,使阿宝最终成为一代大侠,并被世人称为"神龙大侠"。熊猫最大的特点就是贪吃,这也是浣熊师父偶然间发现的。因而,浣熊师父就从熊猫的这一特点深入,对其进行严格训练。功夫不仅是达成目的的途径之一,实质上最终目的应该是寻找自我密卷。所谓"密卷",即个人独自发展的历程,每个人的"密卷"是不尽相同的,自身"密卷"也不适应于其他人。

影片就是告诉人们,每个人都有潜能,只是暂时没有显露出来,即使在外界都不相信你时,你也要相信自己,只要心中有梦,就勇敢地去实现它。阿宝的成长,可以见于任何一个青年身上,功夫只是途径,找到自我的"密卷"才是目的。（见图6-2）

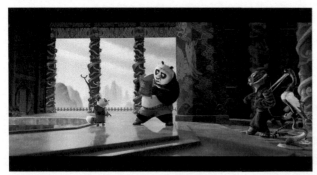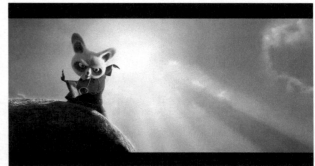

⬆ 图6-2　选自美国动画影片《功夫熊猫》剧照（1）

三、关于中国传统文化

《功夫熊猫》把西方文化视域中最具代表性的中国符号功夫和熊猫组合得近乎完美。中国文化、中国元素在影片中被完美地体现（《功夫熊猫》为何没有生在中国是一个值得我们思考的问题）。在这部影片中,我们可以看见地地道道的中华文化,具有中国风的建筑、饮食、太极、针灸等非常优秀的中国的传统文化遗产。

1．中国元素

《功夫熊猫》中浓郁的中国元素贯穿了影片始末,建筑方面阿宝的家、挑选神龙斗士的比武场地、神龙宝典所在的玉石殿,以及曲折的长廊石桥正是中国古典江南民居、古典园林、宫殿建筑以及江南水乡古桥的再现；服饰

方面的汉服与斗笠；饮食方面的面条、豆腐、包子；民俗方面的鞭炮、轿子、瓷器、庙会、乐器、高跷；体育方面的武术有虎、鹤、猴、蛇、螳螂是中国象形拳的化身；医学方面的中医针灸；宗教方面的道教太极阴阳、佛教禅宗的坐禅、龟仙人作为智者的佛教理念，并最终在羽化成仙中完成的道家至高理想。这些场景、画面在充分展现好莱坞大气的影像视觉效果之余，也让观众多角度地感受到了浓厚的中国传统文化气息。

2．中国文化思维

《功夫熊猫》的制作者们，没有用自以为是的固有思维去定义中国的功夫与熊猫，而是经过对中国文化的刻苦钻研才向全世界展现了基本地道的功夫与熊猫。在片中，我们所看到的是美国人对于中国传统哲学的一些感悟，对道家思想的一种文化认同。电影中当乌龟大师仙逝时，化为光芒消融于虚空的意境还是带有明显的佛教意味。主创人员介绍当时制作这场戏时说："我们花了两年的时间来设置这场死亡的场景。死亡在很多影片中都是带有悲剧色彩的伤心事，但我们希望乌龟的死亡能是一场欢愉的场景，这种欢愉可能来自乌龟自身的平和，带有一种喜丧的意味。所以我们用桃树的花开和花落，来暗喻生与死，当时它已经求得了一生最安宁的时刻。我们花了两年的时间在技术上取得突破，比如桃花在风中的各种形状，飘得快还是慢。最后我们做到了我们所想的，而且非常成功。"（见图6-3）

➕ 图6-3　龟仙人仙逝的场景，选自美国动画影片《功夫熊猫》

阿宝老爸告诉他面馆并没有所谓的秘密材料，只有相信自己才能战胜敌人、超越自我。阿宝领悟了"无"的意义，只有"无极"才能战胜叛徒雪豹。最终阿宝将"龙之典"的"空"和"无"发扬到极致，武功达到了一种无招胜有招的境界：以柔克刚，刚柔并济；以无法对有法、以无限对有限、以不变应万变，随心所欲，收发自如。道之所在，自然而已。

片中龟仙人语言上也表现出了中国的哲学意味，如以下例子。

（1）气定神闲，海纳百川。

龟仙人说："你的思想就如同水，当水波摇曳时，很难看清。不过当它平静下来，答案就清澈见底了。"龟仙人希望师父放下心中的成见，信任并接纳对方，尊重他人与自己的不同之处。即使是天才也需得到认可、鼓励及被信任。（见图6-4）

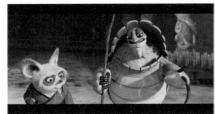

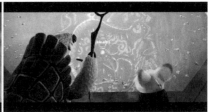

➕ 图6-4　选自美国动画影片《功夫熊猫》剧照（2）

（2）道法自然，万事都有自己的自然成长周期。

龟仙人对师父说："我不能强迫这棵桃树何时开花，何时结果，我只能等它成熟。"我们不能改变事物的本

质,但可助其更为优质,这需要我们的精心栽培和照料。乌龟大师也说:"无论你做了什么,那个种子还是会长成桃树,你可能想要苹果或橘子,可你只能得到桃子。"

(2)珍惜当下。

龟仙人的鼓励:"放弃?别放弃;面条?别做面条!你太在乎过去和将来了,俗语说,过去的已经过去,未来的还未可知,现在却是上苍的礼赠,我们可以把握的是当下!"龟仙人的这番话与故事情节完美地融合在了一起,使我们更加直观地理解了这句话的深刻含义。

(3)因果轮回,命中注定。

在影片中,乌龟大师重复了三次"从来没有什么意外",体现了中国传统文化的一种宿命的观点。在阿宝从天而降时,乌龟大师觉得是上天的一种安排,是命中注定的。并且乌龟认为,世上所有的一切都是冥冥之中安排好的。正如龟仙人与师父在智慧树前的对话,万事万物都有神给它们设立的轨迹,你无法决定桃树什么时候开花,什么时候结果,你更不能让桃树长出橘子来,因为这个规律不是由我们定的。我们唯一可以做的就是知道"世间无巧合",按时开花、结果。(见图6-5)

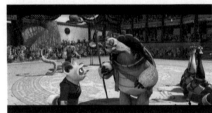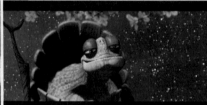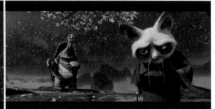

❀ 图6-5　选自美国动画影片《功夫熊猫》剧照（3）

由于导演在拍摄之前对中国的文化有很深的了解,所以在拍摄出的《功夫熊猫》在文化上更能够与中国观众引起情感上的共鸣,也比较容易让中国观众接受和认可。电影能够将中国的文化表现出来,是对中国文化的一种认同。社会批评家杰里米·里夫金指出,文化的归属感能够为人们在心理上提供同一种声音,在一个群体里得到安全的心理。因为中国观众能够在《功夫熊猫》里看见传统文化表现,所以能够在心理上产生共鸣,这种认同感主要来自对中国传统文化的了解。而电影中所表现的素材也正是体现了这种文化上的契合,这就让观众能够在心理上产生很强的归属感。

四、中西文化的融合

美国一直被认为是一个多元文化的典型,许多人仍然保持本民族的文化传统和语言,不同的文化汇聚在了同一个社会背景下。文化间虽然冲突难免,但融合是根本的趋势。因此对于美国这样一个有着浓重移民文化背景的国家来说,提取异国文化元素并没有多大的心理障碍或文化负担。

这部作品最好的地方就在于"融合"做得好,导演约翰·斯帝芬森声称耗时多年来潜心钻研中国传统文化,电影中将最显性的古老的中华民族的民族特征和神秘的东方文化完美呈现,在浓郁的东方文化氛围的背后我们又看到美国文化的影子,这也是《功夫熊猫》能够在全球化的电影市场中获得成功的原因。片中展现西方视野下的深刻的中国传统文化的内涵,既有民族审美、中国功夫,又有中国特有的哲学思想,在传播中其承载的文化内涵虽然仅局限在表面,但是在效果上比真正意义的"中国"文化更利于对中西文化思想的交流与融汇。

《功夫熊猫》在故事内容所选择的文化土壤与感情冲突的模型上,将东方传统与好莱坞叙事规则融合了;在制作技术和风格上,也完成了两个传统的高度集合。当中国观众看到面馆老板的帽子是"面条插筷子",还有"丹

顶鹤写毛笔字""螳螂给阿宝针灸"或是"阿宝坐轿子"时,可能比外国人更明白创造者的用心,也会第一次感到看好莱坞动画片如此亲切。(见图 6-6)

⊕ 图 6-6　选自美国动画影片《功夫熊猫》剧照（4）

《功夫熊猫》用看起来充满东方文化的故事把美国的语言幽默和人物个性幽默感都进行了融合;同时,又用好莱坞式的故事结构方式,把中国的民族性场面和一些风俗化场面融合进去了。在故事、空间和一些视觉细节上,这两个传统真正落实出一个完整的东西,浑然一体。片尾字幕出完之后,最后一幕是师父和阿宝一起吃包子。乌龟师父和阿宝师父争辩的道具"那个桃核"开始长出一棵小小嫩苗。这棵小嫩苗的出现透露出《功夫熊猫》的叙事技术对中国叙事资源开掘的能力已非常的娴熟。(见图 6-7)

⊕ 图 6-7　选自美国动画影片《功夫熊猫》剧照（5）

阿宝自己的梦想以及自身的个人价值的实现,这一成功的过程让观者明白,只有通过不懈的努力才能够实现对自我的超越,从而完成自己的梦想。这个实现梦想的故事里也透露出美国文化及其价值观。电影将个人主义的价值观表达到了极点,因此由西方和东方的文化结合在一起从而产生的《功夫熊猫》,既将中国文化的思想体现了出来,同时还把个人主义加到了集体利益中,不仅展现了个人的价值,还维护了集体利益。

五、功夫文化的挖掘

1．功夫

《功夫熊猫》和中国武侠小说描绘得如出一辙,有飞檐走壁、点穴神功,以及各种武侠小说中常见的招式、学派、武侠精神。影片中设计功夫时的一个基本原则是不以西方式的魔法来"神话"中国功夫,也不以华丽的慢镜头敷衍,片中的一招一式必须是写实的,力求传统功夫片的真实和力度。

对于中国功夫的展示,从精神到动作都是如此地传神,让每一个中国观众都无法不被其打动。尤其是浣熊师父所传授给熊猫阿宝的"以彼之力还彼之身"的功夫,是电影最为关键之处。在影片最后,熊猫阿宝正是用这套功夫将黑豹太郎打败,这一形象也体现出中国功夫中的精髓之处,即借力打力。不管是影片中鸭子爸爸说:"秘方其实就是没有配方",还是"龙之典",都对相同主题作以诠释,即"无招胜有招",相信这就是诸多武侠电影中众人所追求的最高境界的武功。(见图 6-8)

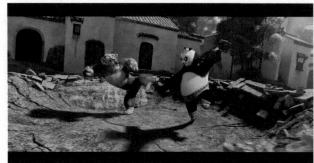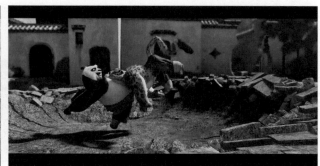

🔶 图 6-8　阿宝与黑豹太郎决斗的场景,选自美国动画影片《功夫熊猫》

师父训练阿宝抢包子的武戏中,"以无法为有法,以无限为有限"。由于阿宝对于"吃"有种近乎着魔的痴念,所以就会有极大的动力,会自动运用师父教的各种技能去抢夺,暗中又契合了"打破招式套路壁垒、信手拈来挥洒自如"的境界。更妙的是,片中阿宝拿到包子之后行为的表现,已经不仅仅是"收发自如",而是"无妄无执"的境界。(见图 6-9)

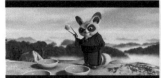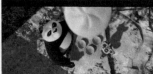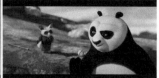

🔶 图 6-9　师父用"包子"训练阿宝的场景,选自美国动画影片《功夫熊猫》

片中中原五侠:悍娇虎、猴王、灵蛇、仙鹤、螳螂,这主要是依据中国南方拳法里极为有名的"五形拳"所设计的角色。福建南拳有南少林龙、虎、豹、蛇、鹤五形拳,象形拳是一种由模仿各种动物的神形,以及表现古代某些特定人物形象的动作组成的拳术,西汉已经流行,分象形、取意两种。前者以模仿动物和人物的形态为主,追求形象,技击性较差;后者则取意动物的抨击特长来充实动作,技击性较强,主要有猴拳、鹰拳、蛇拳、螳螂拳、鸭形拳、醉八仙拳(醉拳)等。主创者选取了这几种动物各代表不同的武功派系,有天上飞的,地上爬的,勇猛的,灵活的,每个都有自己独特的本领。既采用了中国元素,又加入了制作人自己对于中国文化的理解。

片中展现了灵蛇的"游走"、悍娇虎的"威猛"、仙鹤的"舒展"、猴王的"敏捷"。悍娇虎使用虎拳,臂力和爪子是主要武器,善用奔跑,以凶猛凌厉著称,她落地后一个大动态的比较舒展的缓慢动作,继而接以迅猛收官的亮相动作,显示出动若脱兔、静如山岳的风范来;灵蛇善于出其不意地攻击,滑动速度快而静;金丝猴使用猴拳,上蹿下跳,灵活自如,还会耍棒子;仙鹤是唯一能飞的动物,使用鹤拳,躲闪自如,嘴部攻击较多,并可作为后勤援助,平和友善;最难的是"螳螂",人类习武此动作时,是以"伏身竖肘屈腕三指成抓"为标志性动作的,螳螂与其他作为动物的角色之间体型的差异,更难表现招式拆解之间的微妙细节,所以但凡螳螂出招时,影片一概以对手的反应来表现。(见图 6-10)

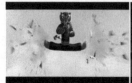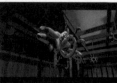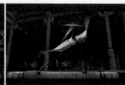

🔶 图 6-10　选自美国动画影片《功夫熊猫》中的中原五侠

乌龟大师的"乾坤点穴手"真是神来之笔,快慢镜结合得天衣无缝,既有雷霆一击的力度,又有优雅从容的法度,不愧是超一流高手。而这与他平时的身形与动作又是那么的不协调,造成了强烈的反差。(见图 6-11)

图 6-11　龟仙人点穴的场景,选自美国动画影片《功夫熊猫》

影片中每一段武打场景中都有韵律与节奏存在,剪切与快慢镜头的配合都恰到好处,即使不是功夫迷的观众也会被深深地吸引。

2．中国功夫影片的借鉴

《功夫熊猫》影片以"情节剧＋动作场面＋搞笑"的套路演绎,无疑是参照成龙的武打电影。由于成龙主演的诸多武侠电影在好莱坞极具影响力,因而这部电影的武侠取材主要来源于五形拳。1978 年,成龙主演的武侠电影《蛇鹤八步》以及《蛇形刁手》先后出现于荧屏,电影中主要是将鹤拳以及蛇拳作为主题。而《功夫熊猫》这部电影中也有诸多精彩绝伦的武术场景,其中大部分武侠元素都来自成龙主演的武侠电影。如片中浣熊师父通过抢包子对熊猫阿宝进行训练,这段场景设计构想主要来源于影片《蛇形刁手》里袁小田跟成龙两者抢饭碗的境况。导演在接受媒体采访时表示:"在电影中,有一场戏是讲述熊猫阿宝通过抢包子来提升自身功夫,这一段场景主要是从成龙主演的某个电影中借鉴而来的,电影在拍摄结束之后,我们将其拿给成龙观看,当时担心他对这部电影有意见,但是最后看他一直在笑,我们才得以放宽心,此时也才明白经过那么长时间的努力,我们所拍摄的电影终于成功了。"

中国功夫的一个重要精髓就是"参悟",阿宝经过师父的点拨,最终得到神龙秘笈,而神龙秘笈只是一个空白的卷轴。在《死亡游戏》中李小龙一层一层打到塔顶得到的秘笈也是一张白纸,从此悟透功夫的真谛。功夫的真谛在于内心的平和与淡泊。不管是熊猫阿宝初进练功房时,所遇到的摇头晃脑式的"太极大鼎",还是它在训练之时,倒挂金钩做引体向上的情景,都能够在 1978 年成龙主演的《醉拳》这部武侠电影中找到原型。除此之外,在电影中,熊猫阿宝在训练功夫时所用到的铁齿狼头桩以及铁齿沙袋的设计都来源于刘家良导演所拍摄的武侠电影《五郎八卦棍》以及《少林三十六房》里的练功道具。在电影即将结束时,黑豹太郎由高空直接摔落在地上,并砸出了一个大坑,这一场景正是对周星驰主演的电影《功夫》里面经典情节的借鉴。

3．运用镜头展现功夫

在镜头表现力上,影片充分发挥三维动画的特性,对于武打场景的设置也非常有趣,开篇不久大师手持长笛与五位徒弟过招,伴随着拳脚交加是空气滑过笛孔的斑斑残音。五大高手与泰狼的板桥对决虽然似曾相识但依然别具空间上的酣畅感,最终熊猫和泰狼的对决就是白天搞笑版的"俞秀莲夜斗玉娇龙",两人穿梭在亭台楼阁中,运用地形各展绝招争夺真龙宝典,还是那句话,纵然是借鉴,也借鉴得挺有味道。

当镜头在场景空间如羚羊挂角般飞腾时,荧幕画面似乎具有更为辽阔的景深,仿佛要把观众整个吸进去。其中如"大龙越狱"和"索桥狙击"两段,都是场景与镜头调度的经典范例。

又如悍娇虎和其他四侠私下前去迎敌时的场景,镜头时而追踪,时而又环绕反拍,时而又拉成远景,时而又从众侠身下贴体穿过,极富动感。那种令人激动的节奏,让我想起《卧虎藏龙》中"屋顶追逐"一段,很有如痴如醉的快感。(见图 6-12)

⬆ 图6-12　运动镜头运用,选自美国动画影片《功夫熊猫》

六、美术设计中的中国传统造型元素

1．人物造型设计

在这部动画作品中,我们能看到大量的中国传统元素及艺术被充分地参考运用中,如影片中角色造型的选定,大量的工艺陈设品,传统装饰纹样、传统服饰和传统书法艺术及中国古代传统的建筑造型在场景道具中的应用。这种带有中国传统造型风格的艺术表达手法在世界动画的舞台上具有很强的吸引力。

主角阿宝的角色造型来源于中国的国宝大熊猫,形象憨态可掬,在外形上阿宝的设计借鉴了中国大熊猫的造型,既保留了原本憨态可掬的特点,又加入了滑稽、个性化的创造。 胖嘟嘟的身子几乎看不到脖子,圆滚滚的肚子却没有让阿宝在行动和打斗中显得笨拙,反而更具有力量感。阿宝尽管其服饰较少,但它穿的一双古代布鞋,就能够明显看出它是从中国来的。因为阿宝的造型设计虽然躯干浑圆、四肢粗大,但是手足相对于身体的比例设计来说显得小巧玲珑。这种从粗壮的四肢结构过渡到相对细小的手足结构设计,很巧妙地表现出它身形肥胖却不笨重之感。熊猫与功夫元素的结合创新为影片的造型增加了吸引力。阿宝的姿势还参考了为其配音的演员杰克·布莱克(Jack Black)的肢体动作(呼吸、发力和咕哝),杰克·布莱克也因此以站立的姿态完成了全部配音工作。为了让阿宝显得更贪吃,动画师重塑了阿宝的面部,使其可以塞下更多食物!(见图6-13)

图6-13　熊猫阿宝的造型,选自美国动画影片《功夫熊猫》

影片中五侠的设计更是别出心裁,悍娇虎、螳螂、仙鹤、猴王、灵蛇是以它们本身所代表的拳法来设计它们本身的造型。动画电影的美术导演兼角色设计师从原先《功夫熊猫》设计的初期概念图了解到,那时的五将形象与正片中出现的形象有着巨大的差别。后来他们从中国的功夫动作中吸取灵感,他们觉得功夫就是一种角色艺术形式,不应该被规则所限制,而是要开放感情来表达。于是,他们提出了不要过于执着去做成猴拳、蛇拳、螳螂拳等难把握的武术动作,而是用这五种动物本身的形态和特征去展现它们本身的动作方式,也就是还原出了猴拳、蛇拳、螳螂拳本身的模仿对象。(见图6-14)

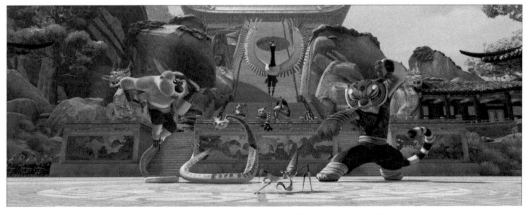

图6-14　美国动画影片《功夫熊猫》中"中原五侠"剧照

其中悍娇虎造型汲取了京剧脸谱的元素，有厚重的眼影，体型动作都很优雅，但又有雷霆万钧的气势。仙鹤头上戴着斗笠，腿上有绑带，类似于中国古代的武士形象。仙鹤身上的 6000 多根羽毛令人过目难忘，于是专攻仙鹤这一看点——施展武功过程中的飘逸效果和张开时的柔顺感都堪称本片计算机特技的生花妙笔。动画师在制作螳螂背时参考了中国文化中"寿"的元素。（见图 6-15）

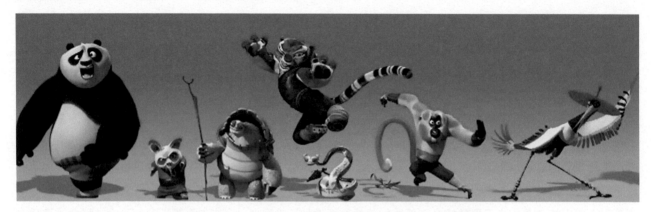

↑ 图 6-15　"中原五侠"造型，选自美国动画影片《功夫熊猫》

影片将中国元素不仅仅是运用于场景以及人物上，其实更多地用在了人物生活方面，将其融入人物的日常生活中，使衣、食、住、行等方面刻画得更为细腻。就影片中的人物服饰来看，深藏诸多中国元素。乌龟大师是整部动画作品中最有智慧的禅者，为了塑造片中的乌龟大师，制作小组专门请来一位太极高手来模拟乌龟大师的每一个动作，务必使它举手投足皆有禅意，内敛于内，超然物外。他身披青绿色丝绸质感的法衣（僧人们所穿着的法衣），其法衣的背面是一个大环形，环内有抽象化的龙的图腾，它被设计为智慧和禅打交道的角色，法衣就被动画片设计为这位智者身上必不可少的衣物。（见图 6-16）

↑ 图 6-16　乌龟大师造型，选自美国动画影片《功夫熊猫》

浣熊师父的服饰也相当讲究，其服饰材质与中国麻织品类似，其服饰风格与中国道教服饰有些雷同，其服饰袖口上还有象征和平的祥云花纹。阿宝父亲身穿的古典长袖大褂，正中间有一排衣扣，主要是用中国结装饰的，具备浓厚的中国元素。（见图 6-17）

2．场景设计

由于影片的场景设定在中国，影片也以宽荧幕规格拍摄，所以影片的画面采用壮观的风景与类似国画中留白的视觉风格。影片中的每一个场景都经过了两次创作，首先确定二维动作草图，再采用 CGI 技术制作动画，通过电影宽荧幕呈现了独一无二的视觉效果。

片中重要场景"玉皇宫"和"和平谷"，代表宫殿建筑与山水风光两种景观。其中"和平谷"参考中国丽江山谷以及广西桂林景色为蓝本，美术指导在 2003 年便开始着手影片的视觉设计，透过雄伟的桂林山川呈现令观众震撼的美感。那缥缈的山峰，犹如行云流水般的线条，每个镜头都仿佛是一幅用 3D 精心制作的中国水墨山水画，构图极尽完美，显示出制作人在动画制作中对中国文化以及中国国画艺术的深厚造诣。

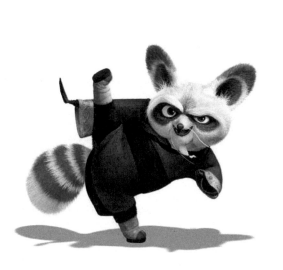

⚐ 图 6-17 师父、阿宝父亲造型,选自美国动画影片《功夫熊猫》

　　影片中的场景借鉴了大量的中国传统建筑造型元素来描绘整部动画作品的建筑和景色,使其场景造型独具民族风格。场景造型追求的是意境美,宏伟大气的宫殿建筑、秀气灵人的园林艺术及自然朴素的江南民居都在动画作品中起到了烘托和渲染电影背景气氛的效果。整个电影的建筑景色与自然景色融为一体,使建筑物与山水连天相接,峰恋叠嶂,美不胜收。(见图 6-18)

⚐ 图 6-18 选自美国动画影片《功夫熊猫》的场景设计

　　影片中最让人称奇的是山河秀丽的美景和刻画得细致入微的古代建筑,两者像是写实的中国风景画和建筑美工画,精妙的画工让观众叹为观止。片中玉和大殿整个矗立在和平谷的顶峰上,周围青山绿水环绕,别有一番中国山水画的意境美。玉和大殿的布局和设计,蓝瓦红墙的建筑群呈左右对称的形式依次排开,大殿中央留出一大片空间作为武林大会的活动场所,从大门直直地往前走,就可以看见整个玉和大殿最宏伟的建筑物。整个玉和大殿的设计布局是遵循中国古代宫殿的设计,强调对称布局的,这样主次分明的建筑烘托出了整个玉和大殿的宏伟壮观且统一和谐。(见图 6-19)

⚐ 图 6-19 玉和大殿场景设计,选自美国动画影片《功夫熊猫》

片中熊猫阿宝家的面店前面的院子是用来招待客人吃面的地方,是一个小型园林的一景,小院内的一角配上竹子,建筑特色为灰白色的矮墙上设计了漏窗和洞门,这样的造型设计是典型的中国园林设计风格。片中的小园林一景把中国园林的艺术意境和与影片的场景背景结合得恰到好处,片中深褐色的房屋梁架和家具、粉白的墙,配以盆栽和各式的摆设,使整个小院子的场景设计非常素雅。(见图 6-20)

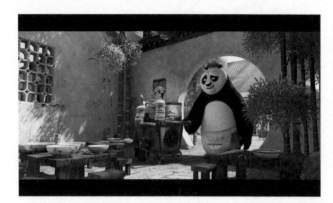

✪ 图 6-20　阿宝家的面馆场景设计,选自美国动画影片《功夫熊猫》

中国南方美景在片中被体现得淋漓尽致,云雾缭绕、山水秀丽,颇有意境。和平谷中黑、灰、白的民居坐落在整个山谷中,成为整个山谷的审美的亮点,且这种造型的民居秀丽轻巧,颇为自由、舒展。(见图 6-21)

✪ 图 6-21　和平谷场景设计,选自美国动画影片《功夫熊猫》

七、幽默

美式幽默具有集滑稽、夸张、诙谐、真实、自嘲、讽刺于一身的特质。虽然《功夫熊猫》中大部分都采用中国元素,但其卖点之一还是在于贯穿始终的美式幽默。影片中从视觉元素(造型、性格)、听觉元素(语言、配乐),到景物、画面构图等,加上美式幽默和完整的叙事结构,再加上剧中睿智幽默的语言和搞笑夸张的武打动作,与情节发展相得益彰,使全片的叙事结构酣畅淋漓、一气呵成。

阿宝先天条件极其平庸,没有一技之长,除了拥有一颗平实的心以外似乎没有什么特别之处,功夫是他最喜爱并梦寐以求的,他愿意为自己的理想而努力并执着追求,他凭借自己的努力,最终获得成功。从一个默默无闻的小人物,最终变成真正的"神龙大侠",正是这样的反差形成了强烈的喜剧效果,也从侧面反映了制作人的独具匠心。

片中幽默之处当属影片开始,阿宝为看比武大会费尽九牛二虎之力。当他带着一身的脂肪终于征服 1888 级台阶时,比武大会刚好过了入场时间,"嘣"的一声把阿宝关在大门外,阿宝想尽一切办法想进入比武现场,从门缝窥探、爬墙、用树枝做弹簧等,无所不用其极,可惜都失败了。最后,阿宝通过自制的"烟火板凳"正好"飞"到赛场中间,当被烟火炸晕的阿宝醒来时却看到乌龟大师指着他,宣布他就是"神龙大侠"。笨拙的阿宝在影片开头就让人忍俊不禁。

最有趣的情节还有"阿宝偷吃饼干"和"阿宝被扎针灸"。熊猫阿宝见到食物时如获至宝的丰富表情和大吃特吃的滑稽动作,被导演用作最大的笑料,贯穿整部影片。每当他因满嘴食物而做出各种古怪的表情时,都会令观众捧腹大笑。阿宝在接受丹顶鹤为其针灸时,悍娇虎正严肃地与他谈话,阿宝此时却做了个极度搞怪的鬼脸后迅速晕倒,原来是仙鹤针灸时选错了穴位导致阿宝面瘫。

阿宝梦想中的大侠应该是头戴斗笠,身穿长袍,在风中英姿飒爽地站立着。影片即将结束时,熊猫阿宝的武侠梦终于变成了现实,成为大家口中的"神龙大侠",但是跟它梦想中的武侠形象有一定差距,头上戴着的不是斗笠,而是铁锅,身上穿的不是长袍,而是围裙,身形依然是如此肥硕,动作也显得较为笨拙。观众都不由自主地笑了起来。(见图 6-22)

➕ 图 6-22　幽默场景设计,选自美国动画影片《功夫熊猫》

他的小师父是个不苟言笑的人,但影片的最后也安排他幽默了一下。当熊猫阿宝对战黑豹太郎获得胜利,回到了浣熊师父身边时,浣熊师父早已闭上了眼睛。当阿宝抱着师父,哭着说"师父不要死"的时候,功夫大师忽然睁开眼睛大吼一句:"我没死!"

一只浑身肥肉、好吃懒做的熊猫本身就很滑稽了,偏偏他还有一个体积比他小且走路摇摇摆摆的鸭子爸爸,和一个瘦小的小师父。鸭子爸爸一心想让熊猫儿子继承自己的面馆,他自以为是地认为儿子做梦梦见的是面条,将成为一个厨艺高超的面条师傅。每当鸭子爸爸戴着这样的表情自信满满地望着儿子,熊猫儿子却表现出心虚的表情时,巨大的反差带来了不小的幽默效果。

《功夫熊猫》在美国公映时,2D 手绘的片头部分颇受赞誉。熊猫阿宝身着黑斗笠与暗红披肩,掠过粗木纹理的版画——好一位大侠!而当画面陡然转入三维时,观众的失望恰如熊猫从梦中惊醒。导演说:"这就是梦想与现实的差距,好比从二维到三维的失落。"(见图 6-23)

➕ 图 6-23　片头二维到三维设计,选自美国动画影片《功夫熊猫》

八、音乐与声音

1．音乐的出色运用

《功夫熊猫》作曲由著名的音乐制作人汉斯·季默(Hans Zimmer)和约翰·鲍威尔(John Powell)携手

完成,这部新作的中国民族味非常浓郁,因为创作者运用了萧、唢呐等大量民乐乐器奏出宁静悠长的中国风音乐,古典味十足。影片的音乐比以往同类题材的作品都更接近中国的本土特色,在中国传统音乐风格上下足了功夫。一方面大面积地调用了二胡、三弦、单弦、木笛、唢呐等这些地地道道的中式民乐乐器;另一方面来自西方的管弦乐器也在演奏出来的质感上尽可能地朝东方靠近。汉斯这次为《功夫熊猫》打造的配乐着眼点放在轻松幽默的风格上,并加上了颇为别致的东方质感。

在"比武选神龙"的戏中,除了少数几种西方常用乐器之外,几乎都是中国民族乐器的阵容,带有强烈集会色彩的唢呐、情绪热烈奔放的锣鼓、古筝、木笛、木琴轮番上阵,描绘出刺激的热闹场面。最难得的是,像汉斯和约翰这样的西方音乐人,居然能用如此地道的跃进式音乐笔触写出带有典型而且浓郁的中国庙会色彩式的乐章。

"效仿师父"中活跃的竹板、轻盈的古筝,俏皮的单簧管、灵性的扬琴、悠扬的木笛……无一不释放出东方旋律特有的明朗轻快之感。(见图6-24)

⬆ 图6-24　阿宝效仿师父习武,选自美国动画影片《功夫熊猫》

动作场面的配乐上尤其是师父训练阿宝用筷子抢夹肉包子的戏尤为出色,汉斯和约翰不仅在中间加入了锣、鼓、磬、铙等大量中国民乐的打击乐器,还从戏曲中借鉴了一些特有节奏加以点缀,手法上很像20世纪六七十年代的港产武侠片,听来别有风味。西方乐器也没有因此被夺去应有的风采,交织在一起反而多了一些反向调侃的意味,尤其是最后收场的部分,配合影片来听格外有感触。

《功夫熊猫》可谓做了一个东西融合的成功范例。片尾主题歌却极其时髦和喧嚣,不仅有R&B,更有朗朗上口的饶舌,属于热热闹闹、热血沸腾的励志歌曲,唱出了对功夫的狂热崇拜。现代、古代交相辉映,带给人独特的听觉感受。

声效的配合,更让本片的效果如虎添翼。关键是音效剪辑与合成做得非常到位,困着泰龙的牢狱具有幽深的空间感,筷子拼斗交接的声音细节、兵刃飞舞的方位感以及大龙猛攻时的震撼动效都做得非常到位。

2. 配音

梦工厂请好莱坞大牌明星担任配音工作,《功夫熊猫》强大的配音阵容中,杰克·布莱克完全将自己融入阿宝这个角色中,表现出神采焕发同时又细腻传神。"乌龟大师"智慧中有幽默,配音由兰德尔·杜克·金(Randall Duk Kim)出色演绎。给"师父"配音的达斯汀·霍夫曼(Dustin Hoffman)也贡献了他近年来最好的演出,"师父"因为对徒弟们的无私关爱而让观众感动。《华盛顿时报》评:杰克·布莱克、达斯汀·霍夫曼和伊安·麦克肖恩三个人的配音为影片增添了强劲的推动力。

中原五侠悍娇虎由安吉丽娜·朱莉(Angelina Jolie)配音、猴王由成龙配音、灵蛇由刘玉玲配音、螳螂由塞斯·罗根配音。由于影片对配角的刻画不够深入,生动程度不足,五侠发挥余地不大,即使是由安吉丽娜·朱莉配音的悍娇虎也没多少表现的时机,其实她与师父以及大龙之间的恩怨情仇,是可以稍微深入地描绘一下的,以使她的形象更为丰满。(见图6-25)

⬆ 图 6-25　强大的配音阵容,选自美国动画影片《功夫熊猫》

九、分析小结

从娱乐的角度来说,《功夫熊猫》几近完美。而它对于中国功夫的展示,从精神到动作又都是如此地传神,让每一个中国观众都无法不被其打动。《功夫熊猫》它在展现美国"娱乐至上"的精神、"认识自我挖掘潜能"的逻辑以及"每个人都可能成为英雄"的理念的同时,也倡导了"邪不压正"的中国传统道德价值观。这部好莱坞动画片的成功对中国文化的发展是一种借鉴也是一种激励,对于这样的文化融合与创新,我们应该认真研究学习,以使中华文明能够为实现不同文化之间的协调共存,推进世界各种文化之间的交流做出应有的贡献。

十、背景资料

1. 制作资料

虽然打出了中国功夫和中国文化的卖点,可是《功夫熊猫》的核心团队对中国的了解,其实都是"纸上谈兵"。影片的导演坦言,他没有到过中国,甚至还没见过一头活的熊猫。电影的高级灯光师韩雷是中国人,加入梦工厂动画公司后专门进行动画片里的灯光特效设计。韩雷在接受一些国内媒体采访时表示,《功夫熊猫》的主创核心没有华人,除了艺术指导 Tang Kheng Heng 是柬埔寨华裔。影片的武术指导鲁道夫是个法国人,一个武术高手。他花了 18 年时间学习空手道、跆拳道、以色列军用搏击术,但就是没有练过中国功夫。

鲁道夫在接受采访时说,他们请中国的武术指导给动画制作人员上课,有时一上一整天。课程包括分析各种武术流派,了解动作的力学原理,观摩功夫电影,然后由动画师们画出分解动作。动画部成员都参加了太极拳训练课程,还反复观看了中国动画片《哪吒闹海》和《大闹天宫》。 在被问到最希望观众看到什么时,这个法国人回答,我希望观众能首先看到文化中的正直,美丽的建筑和风光,还有功夫的美。

制作最宏伟的场景——"翡翠宫"由多达 88100 块组件建成。单是制作熊猫阿宝乘"火箭椅"冲上半空的一幕,便同时动用了"箭火""光效""爆破""烟火轨迹"等多达 54 个视觉特技效果。

雪豹泰郎攻击阿宝时掀起厚厚的尘埃引发了爆炸——33588526 粒尘埃。针灸时熊猫的背上插了 133 根针。角色造型细致,"盖世五侠"中的仙鹤身上便有多达 6019 根羽毛。阿宝使用爆竹炸毁的椅子碎片数是 953593 片。乌龟大师临终时被 37517 个花瓣淹没。

2. 票房资料

《功夫熊猫》在美国上映的首个周末取得了 6000 万美元的票房,拿下周末冠军, 4114 家影院盛大公映,平均单家影院入账 14584 美元。首个周末 6000 万美元的开局票房,在 2008 年的首个周末票房排行中排名第三位,在美国影史 6 月首个周末票房排名第四位, 4114 家电影院的首映规模,在电影史上排名第十一位。《功夫熊猫》

于 2008 年 6 月 28 日在中国内地上映,首个周末票房为 3800 万元,随后两周分别取得 5800 万元、3800 万元的成绩,上映 3 周累计总票房超过 1.35 亿元人民币,成为内地第一部票房过亿元的动画片。

思考与练习

1. 通过对影片《功夫熊猫》的欣赏,阐述如何在创作中寻求艺术与娱乐的平衡。
2. 阐述影片《功夫熊猫》在故事主题的设定上体现了哪些中国文化的特色。
3. 动画导演怎样编织引人入胜的戏剧冲突?
4. 如何跨越文化地域的差异来创作一部多元性特征的电影?

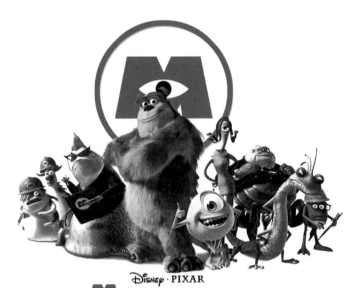

影 片 简 介

片　　名：怪物公司

英　　文：*Monsters, Inc.*

导　　演：大卫·西佛曼（David Silverman）、彼特·道格特（Peter Docter）

编　　剧：安德鲁·斯坦顿（Andrew Stanton）

配　　音：比利·克里斯托（Billy Crystal）、詹姆斯·柯博（James Coburn）、约翰·古德曼（John Goodman）、玛丽·吉布斯（Mary Gibbs）

制片公司：迪士尼公司 / 皮克斯（Walt Disney Pictures/Pixar，USA）

制作成本：1.65 亿美元

发　　行：迪士尼影业公司

国　　别：美国

出品年份：2001 年 11 月 2 日

片　　长：106 分钟

《怪物公司》是皮克斯制作公司继《玩具总动员2》和《虫虫特工队》之后推出的第三部全计算机动画片，该片凭借其天马行空的想象构架描绘了一个奇妙的怪物世界，又一次获得了成功。皮克斯公司这种具有创新意识和反主流思想的创作理念，为我们构建了新时代动画的发展趋势。对于《怪物公司》的解读，我们会围绕皮克斯公司的创作理念来展开。

一、影片简介

在我们生活的世界之外，怪物们也有一个属于他们的世界。而维持这个怪物世界的唯一动力能源就是来自小孩子受到惊吓时所发出的高分贝尖叫，为此，怪物们还成立了自己的怪物有限公司。怪物公司跟那些高效的现代化企业一样，为员工制定了工作指标。由这个公司中的怪物专门负责前往人类世界恐吓孩子们，从而收集他们的尖叫。孩子们最害怕的怪兽是詹姆斯·萨利文，这只巨大的怪兽浑身长着蓝色的皮毛，身上有硕大的紫色斑点和触角，是怪物有限公司里赫赫有名的顶级恐吓专家之一。可他有一次不小心把人类世界的一个小女孩带回了怪物公司。来自人类世界的不速之客，将怪物公司搞了个底朝天。这下可闯了大祸，因为怪物世界其实最怕人，把他们看成病毒携带者。不过，萨利文慢慢发现女孩没有病毒，而且天真可爱，他便千方百计保护她，一方面躲避他那死对头的追杀，另一方面试图把女孩送回她自己的世界……

二、创意无限

皮克斯公司的创意水平，从《玩具总动员》到《虫虫危机》《怪物公司》，创新的意识和丰富的想象力，使皮克斯的动画具有了勃勃的生命力，正如他们曾经总结说：发展一个故事就像考古一样，寻找一个你认为故事可能埋藏的地点，然后一下下不断挖掘，直到发现。而且他们将持续用创意与想象力在娱乐大众的动画世界中不断地耕耘。而在《怪物公司》中有三个创意点是影片成功的关键。

1. 第一个创意点：门

本片讲了一个"门里门外"的故事，影片在开片的段落中，就没用传统的传达方式，而用了1分钟的时间来交代"门"的特殊含义，而不是交代主人公。因为对于"门"的理解，是影片的关键所在。如果观众不理解"门"在此片中的作用，在欣赏影片时就会产生隔阂，将来叙事也无法展开进行。只有了解了"门"在此片中的玄妙之处，才可能顺利地解读影片。（见图7-1）

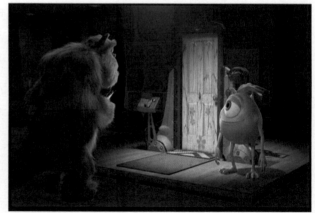

⬆ 图7-1　选自美国动画影片《怪物公司》剧照（1）

"门"在本片中就像是时空的隧道,不同的门代表了不同的空间,用"门"作为整个影片的基点来展开故事。从片头的序幕开始就别出心裁地用 2D 手绘的方式演绎了千奇百怪不同形式的门,进一步强调了"门"这一视觉元素。如果没有"门"这个契机,影片叙事将无法展开。在此片中,你会感到创意有时比主题更重要。这个充满了想象力的创意,使影片不论从题材选取上还是故事的视角上都很新颖。体现了皮克斯天马行空的想象力与无限的创意。

下面我们对影片的开篇进行详细的读解,来分析创作者对门的强调与提示。

一个熟睡的小男孩,被推开门的声音惊醒,四处打量房间,发现没有任何异常后,又安然入睡了。这时镜头下移到床底,却露出了一双闪闪的眼睛,突然房间里升起了一个怪物,张开像章鱼一样多的爪子,正要扑向男孩,男孩突然惊醒大叫,怪物却也在恐惧中后退,踩到足球摔倒后,被钉子扎进了身体,疼得满地打滚,现场一片混乱。就在这时突然灯光亮了,原来是一场怪物吓小孩的模拟演习。(见图 7-2)

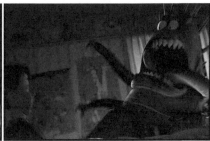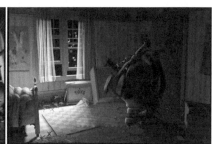

⬆ 图 7-2　怪物模拟训练,选自美国动画影片《怪物公司》

主管模拟的怪物的第一句对白,就是问这个鼻涕怪物:"你做错了什么?"

怪物说:"跌倒了。"

主管说:"不是啦,在那以前。"

同时扭身又问后边参加培训的怪物们:"有人知道他到底犯了什么大错吗?"

其他怪物一脸茫然。

主管转身,手持操纵台说:"让我们看看录影带。"

镜头切至录像,只见鼻涕怪物进门后,大踏步地走入。

这时主管强调说:"就在那儿,那扇门,你没关好。"接着说道,"没有把门关好是天大的错误,为什么?"

鼻涕怪物说:"冷风会吹进来。"(见图 7-3)

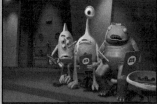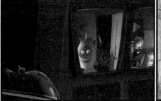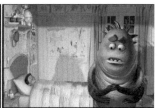

⬆ 图 7-3　主管指出怪物的失误,选自美国动画影片《怪物公司》

螃蟹老板从黑暗中走出:"小孩会闯进来,"接着说道:"人类中小孩是世上最毒最致命的东西,摸一下就会死人,门没关好,小孩就能走进来,闯进怪兽世界。"

其他怪兽惧怕地说:"我才不要进去。"

螃蟹老板说:"你一定要去,我们需要这个。"说着拿起了能量瓶扭开,从瓶中传来小孩的尖叫声。"我们要

靠你们收集小孩的尖叫声,没有尖叫就没电力,这份工作很危险,你们要全力以赴。充满自信,我们最勇猛的怪兽就是——詹姆斯·萨利文。"

镜头切换至熟睡的萨利文。(见图7-4)

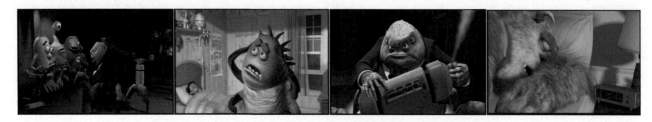

⬆ 图7-4　螃蟹老板在训话,选自美国动画影片《怪物公司》

影片的开篇非常精练到位,起到了点题的作用。这段戏把影片的几个重要的要素统统摆在了观众面前。

(1)"门"的作用,要记住关门。尤其是主管模拟的怪物,一再强调"你犯什么错",又转身问其他怪物。并倒放录像带来观摩,加强观众对这一情节的印象。

(2)不能碰到小孩,他们有病毒,摸一下就会死人(为戏剧冲突埋下伏笔)。

(3)怪物为什么要吓唬小孩,因为孩子的惊叫声是怪物世界的电力来源。

这些元素的交代,为以后故事的展开奠定了基础。之后才引出我们真正的主人公萨利文。叙事非常简洁明了。为故事戏剧性的发展奠定了基础。

2．第二个创意点：怪物吓唬小孩是事出有因

影片完全颠覆了传统怪物这一概念,传统观念认为怪物吓唬小孩是天经地义的,但《怪物公司》中却极富创意,为这个看似平常的现象安排了一个让人不得不信的理由——孩子的尖叫声是怪物世界生存的电力能源。由于时代的进步,现代的孩子越来越不易被吓到了,怪物世界面临了严重的"能源危机"。通过这个创意,使影片的戏剧冲突得以展开,而这里的怪物们不是我们传统理念中的"凶恶"的代名词,他们惊吓小孩,实在是不得已的举动。怪物世界面临的能源危机,使他们不得不使出更恐怖的招数,来满足怪物世界对能源的需求。

在皮克斯的定义里,他们外貌吓人,但却十分害怕人类,这不能不说又是一个绝妙的创意。他表面上凶神恶煞般地吓唬小孩,实际上,他更怕接触小孩,认为他们有病毒。而且对这一点,怪物世界从未有过质疑。怪物们虚张声势地吓唬孩子,实质上他们都有一个善良的本质;尤其是主人公绿毛怪萨利文,他不仅善良,而且非常有爱心,正因为他善良、有爱心,所以在护送小女孩Boo回到人类世界的过程中,无意发现了"欢笑"声的能量居然比惊叫声的能量高出10倍,使影片传达出有深意的主题之一"欢笑才是动力源泉"。怪物世界终于对人类有了正确的了解。孩子们的欢笑代替了尖叫,成为怪物世界新的能量,而萨利文和麦克也不再是一般意义上的怪物,而是时常去和小女孩Boo见面的最亲切的好朋友。看到此,我们不禁感慨,欢笑的力量永远大于恐惧,用欢笑和理解可以作为更强的能量来源。

通过这次无意接触后的重大发现,不仅使影片有了大团圆的结局,画上了完美的句号,也揭示了另一个主题,那就是"交流、沟通"的重要性,其实真相远非自己所看到的那样。

3．第三个创意点：怪物世界的构建

对真实环境的刻画,也进一步反映了皮克斯的创作理念:"动画是一种媒介,而非一种类型,要看原创性。在开展故事时,要有一个创意上很安全、真实的环境。"而《怪物公司》可以说是在现实之外创造了一个奇特的世界,再将其与现实世界巧妙地连接起来,构成了一个全新的故事背景。怪物们并非只是孩子们梦境中的幻觉,而是真

实存在于一个其实已经高度文明的世界中。影片描写了一个现代的童话故事,在如何体现"现代感"上,就是其影片的另一大创意。

本片中对怪物世界的营造是具体而真实的,怪物世界通过"门"这一时空隧道到达人类世界,他们的文明程度绝不低于人类世界。在片中,我们可以看到他们的城市高楼林立,社会和谐(穿过马路都要等红绿灯的指示),社会秩序非常好,有发达的传媒体系(大眼怪能在电视与杂志上露脸而兴奋不已),还有全副武装的防疫队,更是组织有序,装备精良,一个个从天而降,反应快而有效率。片中有现代化的一流工厂,工厂中的管理更是科学化的。怪物公司跟那些高效的现代化企业一样,为员工制定了工作指标。上班时要刷卡,工作完后要交报表。巨大的棚架厂房内有着最现代的流水线。成千上万的壁橱门一个接一个地源源不断地降到地面上。形形色色的妖怪,一个接一个地推门进去,床上的孩子吓得高声尖叫,屋外的分贝灌机器繁忙地工作着,分贝罐一车接着一车地运出工厂。一切刻画得真实可信。(见图7-5)

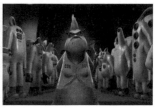

⊕ 图7-5　怪物的世界,选自美国动画影片《怪物公司》

正是严格的管理系统,才使下班后的萨利文不得不为交报表而返回车间时,发现了变色龙的秘密。慌乱中不小心把小女孩 Boo 带入了怪物世界中,展开了惊险的旅程,体现了构思的巧妙合理。使人们不得不被这虚幻而又真实可信的世界而吸引。

《怪物公司》通过"门"作为切入点,同时对怪物惊吓小孩的另类解析,构建真实的怪物世界的创意,又一次向观众展示了皮克斯公司不同寻常的奇思妙想。

影片中除了以上创意外,还不乏许多精彩的片段。如一场戏是把门当作过山车,在逃避坏人追捕的同时,尝试一个个不同的多层次空间。创意在此处发挥得更加淋漓尽致,其视觉想象力之旺盛,使观众在观影后,不仅感慨,原来从这样一个"怪物"吓小孩的现象中,居然能挖掘出如此有创意,充满新鲜、刺激、温情的故事,这种奇思妙想凝聚了无限的智慧。(见图7-6)

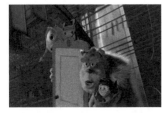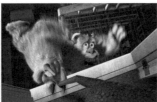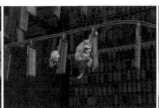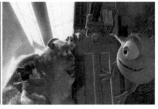

⊕ 图7-6　怪物世界中门的不同层次空间,选自美国动画影片《怪物公司》

三、叙事结构

由于皮克斯推出的动画片一直坚持以儿童作为服务对象,创作者对儿童世界进行了深刻的了解,始终坚持为儿童制作动画片的制作道路。《怪物公司》不论从故事剧本的编写,还是后面分镜头剧本的设计、角色设计,都反映出这是为儿童服务的创作理念。

在叙事中,创作人员一般不采用倒叙、闪回的镜头,他们强调只说故事重要的部分,同时使用时间线性的方式来说。这部影片无一例外地运用了传统戏剧式模式,故事从起源到发展,再到高潮和结尾,其结构脉络围绕事件的开端、发展、高潮结局的戏剧性冲突展开,段落与段落间条理清晰,便于儿童读解。

迪士尼传统动画中的重要元素二元对立法则在《怪物公司》中被应用。片中正义与邪恶是二元对立,是不可调和的故事矛盾。影片中邪恶的变色蜥蜴,他想超越萨利文成为公司的明星,这一矛盾冲突推动了整个故事的发展。但与以往迪士尼影片有所不同的是,本片中矛盾是有所转化的,并非一成不变的。首先是作为主角的萨利文是公司中的恐吓英雄,给公司带来了很大利益,给孩子们带来了无数的恐惧。随着故事的发展,天真小女孩的出现改变了萨利文,他从开始害怕小女孩到后来保护小女孩有一个转化的过程。这也是以往迪士尼中不多见的结构。迪士尼传统结构中二元的元素邪恶与正义是始终不变的,比如在《狮子王》中的辛巴与刀疤永远是正义与邪恶的代表一样。(见图7-7)

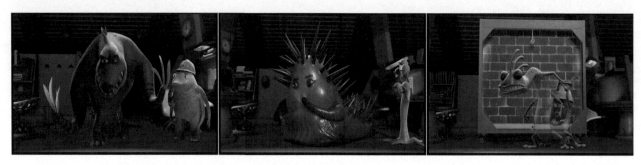

⊕ 图7-7　怪物们上班前展示吓人的武器,选自美国动画影片《怪物公司》

为了更适合儿童观看,影片中的很多情节进行了含蓄的艺术处理,比如在惊吓戏方面就很注意这一点,在影片开始时怪物们在上班时都要临时进行化妆,然后再去恐吓孩子们。还有就是小女孩被包装机碾压的那场戏,导演为了降低恐怖气氛,处理得就很含蓄。

影片同样采用最后一分钟营救模式也是本片继承传统的又一元素,英雄主体同样在影片中被应用,在怪物公司中是主角萨利文为了拯救小女孩同变色蜥蜴展开了生死较量,在最后一刻打败了变色蜥蜴拯救了小女孩。这场戏被处理得紧张刺激,是全片的亮点。

四、情感的细腻刻画

皮克斯的创作理念中,占有很大比重的就是对于情感的细腻刻画。这也是动画成功的关键所在。他们强调,"当在写作或剪辑时,要特别注意因果关系并列的因素,如何引导出特定的情感或反应,这是将故事说好的关键。不只是故事本身重要,而是怎么说这个故事。当你用特定的方式说一个故事时会引起那种特定的反应,将你的故事前提发挥到极限,看看这还能不能成功地传达你要的情感,而不是需要过于直接地传达,要使用情感的细节来间接地说一个故事。"

《怪物公司》遵循这一创作理念,从细节上对情感进行了细腻的刻画,我们可以从以下几个关于情感的经典片段来解读。

(1)萨利文沿路摆着糖片,领着睡眼蒙眬的小女孩Boo去睡觉。Boo躺在萨利文巨大的床上,旁边是几支小小的蜡烛,而萨利文坐在衣柜门前,守护Boo安然睡下。此刻萨利文的心是柔软的,虽然他小心翼翼,生怕碰到Boo而招致危险,可是他还是打开衣柜仔细检查,让Boo放心,并且同意在衣柜前看着Boo睡着。就是从这时候开始,萨利文意识到小孩子并不危险,反而天真可爱,逐渐对Boo产生感情。(见图7-8)

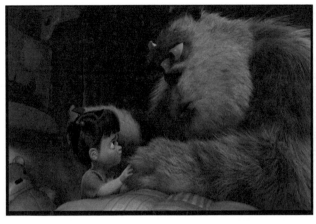

图 7-8　萨利文与 Boo,选自美国动画影片《怪物公司》

(2) 麦克说,不要给它起名字,起了名字就有感情了。

(3) 小女孩 Boo 和萨利文在卫生间里捉迷藏。这一段生动地描述了他们在一起的快乐相处。小女孩 Boo 对萨利文的感情依赖,也使萨利文内心充满了责任感。

(4) 萨利文误以为 Boo 被垃圾碾碎机粉碎了,抱着一堆垃圾痛哭。

(5) 小女孩 Boo 看到萨利文吓唬小孩的狰狞表情,惊恐地连连后退,东躲西藏。萨利文看到录像中自己狰狞的面孔,意识到伤害了 Boo,小心翼翼地呼唤 Boo。

这种场景是惊愕的,面对一个相信自己的人,萨利文却不得不张开血盆大口,做出令人惊恐的表情。那一声声恳求原谅地呼唤 Boo,让观众一阵阵为他难过。啜泣着小心后退的 Boo 也更加让观众体会到萨利文的失落和悔恨。这时,大家会相信萨利文明白了吓唬小孩是一件多么不可原谅的事情。

(6) 在他们被放逐到喜马拉雅后,萨利文听说那里也有孩子,知道自己还可以回到怪物公司时,不顾一切地选择回去救 Boo。此段萨利文与大眼仔麦克的朋友之间的真挚感情也得到了考验。(见图 7-9)

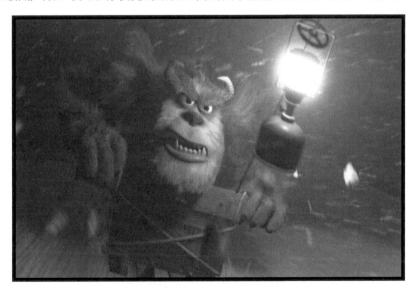

图 7-9　萨利文去救 Boo,选自美国动画影片《怪物公司》

(7) 萨利文的助手麦克对就要回家的 Boo 说了一句 "Kid, to grow old"。此刻仅仅一句话,却有千言万语。这一句,是叮咛,是话别,也是期望。"长大"满含幸福和感伤。这一句永别,就意味着告别天真无知,意味着 Boo 要将关于怪物公司的一切变成儿时的梦境;这一句,是我听过的最简单却最动人的嘱咐。

（8）萨利文推开那扇被粉碎的门的刹那间，传来了 Boo 的笑声。

本以为已经结束的故事，这时候却又起波澜。让我们本已平静的心情忽然触到温情的水花。（见图 7-10）

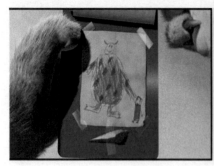

⬆ 图 7-10　萨利文重新见到 Boo，选自美国动画影片《怪物公司》

《怪物公司》中对情感的细腻刻画，使人物塑造更具有感染力与人性化。在萨利文与 Boo 相处的情感转变中，我们可以清晰地解读出主创人员对角色刻画的要求，"故事中的重点放在了人物内在的冲突中，而非外在的"。从害怕 Boo 到逐步建立感情，到对 Boo 无限的依恋与怀念。这一内心情感的变化中，使我们看到了一个人情味十足的怪物，尤其是萨利文珍藏的那片小碎花门的碎片，使人物的性格顿时丰满起来。使我们被萨利文深深打动了，心里涌现出暖暖的感动。

纵观皮克斯以往的动画作品，情感的刻画是必不可少的制胜法宝，对《玩具总动员》中的友情、《海底总动员》中的亲情的刻画都是非常成功的。《怪物公司》中重视情感的刻画，又一次让观众领略到了情感的力量就是超越一切的力量。

五、美术风格

1. 人物设计与造型风格

《怪物公司》的主角既然是"怪物"，其"怪物"的创造为影片拓展了广阔的空间。造型也成为本片的看点之一，造型各异的怪物很能引起观众的兴趣。造型设计人员设计出的"怪物"，非常具有突破性，打破了常规怪物的造型模式。不是面目狰狞的设计，而是既要怪，又要可爱，不给人以恐怖、阴森的感觉，所以我们看到的怪物一点都不可怕，反而每个怪物都可爱至极。每个怪物在工作中，又要装备不同的武器，可以把无数的眼睛安在身体上，也可以吹口气，把身上的刺打开，形形色色的设计中，尽展智慧的创意。他们在吓唬孩子们时还要对自己可爱的外表进行化妆，可想导演在剧情的安排上是多么用心良苦。

主角人物萨利文是个浑身长着蓝色的皮毛、身上有硕大的紫色斑点和触角的怪物，是怪兽有限公司里赫赫有名的顶级恐吓专家，他外表恐怖但内心温柔。

在他身旁设计了一个噱头人物——大眼仔麦克，麦克的工作是恐吓助理，同时也是萨利文的好朋友。这个人物设计通常性格和脾气非常平民化，这样使影片更加贴近生活，也起到对比角色造型的用处，麦克平民化衬托出萨利文的英雄化。同时大眼仔的情节设计为影片增加了很多的噱头，制造了许多欢快的故事片段，为影片增色不少。他和萨利文有很好的互动性。但从艺术角度上看，麦克的造型更难，仅以一只大眼睛和一张大嘴巴为主，却要呈现出超过许多真人演员演技的生动表情，有一定的难度，片中麦克生动地完成了人物刻画。

本片精彩的角色造型还包括：外表像个螃蟹状的工厂老板亨利·沃特路斯；长着蛇头、爱开玩笑的接待员西莉亚；还有那个喜欢讽刺挖苦人的变色怪兽兰德尔·博格斯。公司里还有各式各样性格各异的成员……各类

形形色色的怪兽各司其职,均有其独特的魅力。(见图7-11)

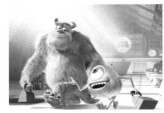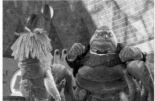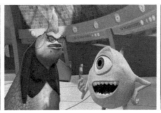

⊕ 图7-11　选自美国动画影片《怪物公司》怪物造型

2．场景设计

众所周知,动画影片有很强的假定性,真实性越高即假定性越强。怪物公司虽然是一部动画片,但运用三维动画的优势,在影片中追求一种真实社会的再现。影片追求一种自然真实的视觉效果,光线的运用也完全模拟现实世界中自然光线的照射。观众会发现光线在场景中无处不在,物体的暗部会由于环境光线的反射变得非常透明并充满空气感,这会让观众感受到真实性。在另一方面影片也尽可能地对现实社会进行还原,片中犹如真实世界中的街道、厂房等场景设计。通过真实可信的环境设计,与怪物的假定性形成鲜明的对比,造成强烈的视觉反差与冲突。(见图7-12)

⊕ 图7-12　选自美国动画影片《怪物公司》场景

六、幽默无处不在

《怪物公司》的幽默俯拾皆是。妖怪们竟然在动画大师餐馆(Harryhansen's)就餐。紫色胶冻怪急着和萨利文及搭档单眼儿麦克打招呼,一不留神踏上路旁下水道盖儿,"哧溜"下去了。清洁工是鼻涕虫怪,他卖力地拖着地板,屁股后面一路留下了明晃晃的粘痕。

喜剧演员也丰富了本片的"声音"个性。比利·克里斯托和约翰·古德曼,分别扮演动画里的"大眼仔"和"毛怪",配合默契。把几个主要角色的声音演绎得十分贴切。前者唇枪舌剑,后者面恶心善,你来我往的语言趣味,同时加入了一些自嘲的风格。也是让成人观众和孩子能够同乐的关键。

看《怪物公司》片尾的处理,会发现这里也有许多的惊喜。它模拟了现实拍片中类似演员们的拍摄花絮,好像这部片子真的是怪物演员们拍成的一样。这个小片段为影片的幽默锦上添花。

七、技术层面

本片中所有的画面都是由CGI(计算机合成动画)制作,整个制作过程从1999年4月开始,历时2年零5个月的时间才大功告成。这个速度比起传统动画片的制作已经是突飞猛进了,如果以传统的手工绘制制作一部像《怪物公司》这样长度的影片,至少需要4年左右的时间。

　　计算机技术是当今各行各业中被广泛应用的一种技术手段,随着计算机技术的不断发展和完善,它的优势越来越明显。在当今,动画已成为一种产业"快餐",在这其中计算机发挥了其强大的优势,即周期短见效快的特点,所以三维动画电影业成为动画电影的一个重要的发展趋势。同样拥有强大资金和技术的迪士尼当然不会放过这个发展的机遇期,他们通过与计算机技术强大的皮克斯合作,将其一百多年形成的传统动画结构形式成功地带入了三维动画阶段,技术形式的开发和应用得到了十足的发展。在影片中皮克斯为了使身上的毛发运用得更加自然,专门开发研制了毛发程序,使身上的成千上万的毛感觉非常自然真实。为了得到好的画面效果和提高工作效率,运用研发的 Renderman 渲染系统,不仅为今后的影片制作铺垫了坚实的基础,而且也给广大的制作公司提供了一整套的制作技术。全片一共需要 250 万个渲染（一种能量计算单位),对于怪物们身上的皮毛为了保持和真实皮毛在密度、亮度、阴影、移动时一样的效果应用了最先进的动画制作手段。就像萨利文这个绿色带紫色斑点的长毛怪物,就需要 300 万根毛。(见图 7-13)

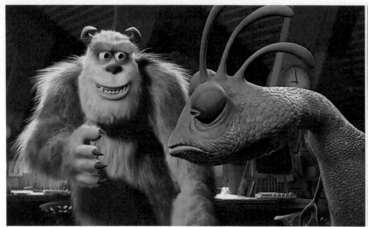

⬆ 图 7-13　萨利文造型,选自美国动画影片《怪物公司》

　　皮克斯公司动画的成功,计算机技术的领先是不容置疑的。计算机动画技术日新月异的进步,皮克斯的动画师们对于掌握电影及计算机媒体的三维纯属度已渐趋完美,不但动画技术的高解析度已超越前两部影片数倍,鲜明生动的色彩与光线的运用,也都达到了其他动画电影所无法比拟的境地。此外,影片导演也深刻认识到,动画影片单凭技术是无法发展的,创作人员仍旧应把故事的创意、鲜明的人物个性的刻画和矛盾冲突作为主要的创作核心。

八、分析小结

　　我们可以看出皮克斯一系列动画的成功,主要原因之一就是要有精彩故事。将同一个故事给三个导演,他们大概会给你三个不同的影片,所以事实上重点是如何说故事,怎么"说"才是重点。一个说得好的故事能够抓住观众的情感,就像说一个笑话,笑话本身有趣,当然可以让听者大笑,不过有技巧地说笑话,则更会获得满堂喝彩。即使是一个平凡的故事,让会说的人来说,也同样能吸引大家的注意力,引起共鸣。同时,故事如果能够与生活结合会更具有力量,而且要使听众能够自己因此意识到就更好,一般观众总是下意识地参与到故事的叙述中,以获得最大的娱乐感。

　　说故事的技巧是应要知道怎么说这个故事,要知道画龙点睛的那个关键所在,结果在哪里,目标在哪里……这些都确定以后,也要知道重点不在说什么,而是怎么"说"。皮克斯的创造经验是,十分强调创意,对故事的构建、人物的塑造、情感的刻画、技术的不断突破,并充分把握观众的视听心理,以便最大限度地满足受众群来赢取

胜利,这对我们创作动画影片有着非常重要的启示。(见图7-14)

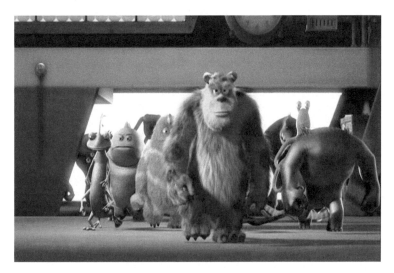

⊕ 图 7-14　选自美国动画影片《怪物公司》剧照（2）

九、背景资料

1. 关于皮克斯

《怪物公司》让迪士尼和皮克斯取得了巨大商业成功的同时,也带来了无限的光环,还给三维动画注入了新的活力。怪物公司延续了迪士尼传统的动画风格,使这种风格与计算机技术完美地结合,开辟了这个传统的二维动画帝国的一个新的篇章。

1987年皮克斯在其短片《跳跳灯》获得奥斯卡最佳动画片提名时才开始与迪士尼合作。因为动画产业一半是衍生产品,电影的发行非常重要。当时皮克斯不具有这种能力,做完电影后,由迪士尼的发行系统销售,同时所有的衍生产品都是由迪士尼开发的。他们通过分成协议把所有的收入剔除迪士尼做市场推广的费用以后,利润平分。

应该说这种模式使皮克斯在过去的十年中取得了比较大的成功,1999年收入1.21亿美元,利润4900万美元。到2000年公司收入是2.6亿美元,利润1.2亿美元。45%的年利润,皮克斯公司做到了。

或许是因为远离盛行空洞内容的好莱坞环境的关系,皮克斯可以比其他人更清楚地思考自己能做到的事,它被形容为完美融合艺术与科技的一家公司,目前已获得20多个奥斯卡奖项,而且出品的七部长篇动画:《玩具总动员》(1995)、《虫虫特工队》(1998)、《玩具总动员2》(1999)、《怪物公司》(2001)、《海底总动员》(2003)、《超人特队》(2004)、《汽车总动员》(2006)、《料理鼠王》(2007)在市场总共赚进34亿美元。整体运营状况越来越好。

2. 皮克斯的创作理念

(1) 皮克斯是个应用高科技的传统电影公司,高品质是他们的经营策略。

(2) 创意是生活中的点子,而非固定的教条,所以没有任何东西变得非要不可。

(3) 故事的重点应该放在人物内在的冲突上,而非外在的方面。

(4) 发生一个故事,就像进行考古学研究一样,寻找一个你认为故事可能"埋藏的地点",然后一直不断研究,直到发现它为止。

（5）动画应该是演绎的，而非逼真的、现实主义的。

（6）别用倒叙闪回的镜头，只说故事重用的部分，使用时间线性方式说。

（7）将音乐定位为影片的"锚"，因为它是情感的铺叙者。

（8）在现实之外创造了一个奇特的世界，再将其与现实世界巧妙地连接起来，构成了一个全新的故事背景。

3．获奖情况

主题歌 *If I Didn't Have You* 获得了第 74 届奥斯卡最佳原创歌曲奖。

思考与练习

1．结合影片，谈谈如何塑造人物的鲜明个性。

2．怎样理解创意在动画创作中的重要性？

第八章
抑郁的狂欢——《僵尸新娘》赏析

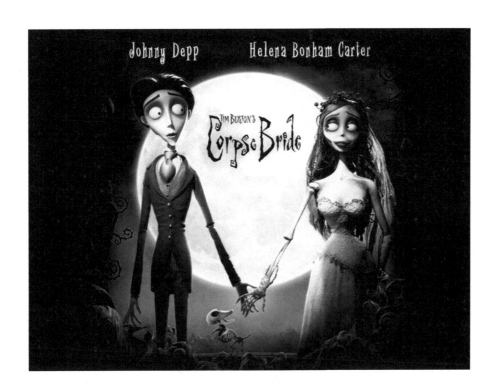

影片简介

片　　名：《僵尸新娘》

英　　文：*Corpse Bride*

制　　片：蒂姆·伯顿（Tim Burton）

导　　演：蒂姆·伯顿（Tim Burton）

编　　剧：Pamela Pettler

配　　音：约翰尼·德普（Johnny Depp）配音维克多、海伦娜·卡特（Helena Carter）配音僵尸新娘、艾米莉·沃森（Emily Watson）配音维多利亚

发行公司：华纳（Warner Bros.）

制作公司：华纳（Warner Bros.）

首映日期：2005 年 9 月 23 日

片　　长：76 分钟

一、剧情简介

故事发生在一个小镇里，年轻英俊的维克多（约翰尼·德普）即将和贵族少女维多利亚（艾米莉·沃森）结婚，这是一桩典型的维多利亚时代婚姻，不是因为他们相爱，而是因为维多利亚是破落贵族的后裔。婚姻既能挽救维多利亚家族的名声，也能满足身为渔业大亨的维克多父母的愿望，保证维克多顺利进入贵族社交圈，提升他们的社会地位。很显然，这对害羞而又年轻的未婚夫妇对自己即将举行的婚礼都犹豫未定，婚礼的彩排自然进行得一塌糊涂。

于是，为了避免出错，维克多在森林里紧张地排练着宣誓，紧张得心神恍惚的他开玩笑似的将订婚戒指套在地上一根手指状的树枝上，并提前说出了自己的结婚誓言。这时，可怕的事情发生了：被套上结婚戒指的树枝竟变成一根腐烂的手指，同时一只手从地底下伸出来，拿走了维克多的戒指并抓住了他。忽然之间，他发现自己来到了死人的地盘。一个叫作艾米莉（海伦娜·博纳姆·卡特）的可爱女人穿着婚纱兴致勃勃地要跟他结婚。原来艾米莉是一位被谋杀的新娘，自从她在新婚之夜被杀死后，就一直在等待一个丈夫，等待了很久很久……

虽然到了死人的地盘，可维克多意外发现这里的人们都很会玩乐，与现实生活中的死气沉沉、循规蹈矩不同，死人们天天派对、通宵狂欢，享受着不停歇的音乐、不间断的啤酒。他们的世界反而显得明亮、宽敞又美丽。维克多发现他已经爱上了这里，然而他并不是死人，尘世里美丽可怜的维多利亚也时时萦绕在他心上。到底是选择心地善良、敢爱敢恨的僵尸新娘还是选择生活在阳光下、有着一颗跳动心灵的维多利亚？这真是个难题！

虽然后来维克多真心愿意娶艾米莉为妻，但她知道，那是因为前者得知自己的心上人要改嫁他人，悲痛之余才愿意成全她。而维克多对自己的感情，也始终都是怜悯多过爱情……但不管怎么样，自己深爱的男人最终能心甘情愿地跟自己正式结婚，并为自己喝下那杯毒酒，她还是很开心的——这一生，能做一次自己深爱的男子的新娘，余愿足矣。所以最后，她毅然决定成全维克多，让他与他真正爱的女人结婚，而她自己却黯然退场，在柔美月光下翩然化蝶，以最美丽的姿态为这次人鬼相恋画上一个句号。（见图8-1）

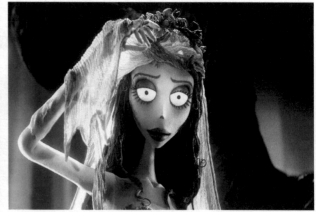

⊕ 图8-1　僵尸新娘从地下出现，选自美国动画影片《僵尸新娘》

二、影片的构成样式

影片历时76分钟，不是很长，按照现代流行的剧情电影动辄就120分钟的观影习惯而言，《僵尸新娘》在普通影片尚未发展至高潮的时段就已经接近尾声了。但是丝毫不感觉局促，相反地，一个浪漫凄美的爱情故事娓娓道来，大气恢宏，点到为止，76分钟过后，回味悠长，除了心底的感动，还有对影片构成元素控制的精准、组合

的精妙而由衷地赞叹。由于影片处处充满精心设计，除去表面的视、听因素之外，还有导演对观众心理变化的预知与抚慰，也被作为影片的构成元素独特地呈现。所以欣赏影片、看故事，并不是影片的唯一功能，除此之外我们还必须要置身其中，做出选择。能有如此强烈的"入境"的感觉，是因为影片的多角度构成样式吸引了观众，使其感受到了导演的心意。

影片开头进行的是各种人物的出场和人物性格的设置，以及故事的起因。与一般影片不同的是，导演蒂姆在影片中对于开头的设置是相当精简的，介绍人物只用了动作和唱词来完成，显示出大师的非凡功力。比如维克多的父母的性格特点是通过他们在准备去维多利亚家上车的那一段吟唱和一些动作细节（如维克多母亲踩在梅修的围巾上走过地上的积水）来刻画他们的世俗与虚荣；梅修在一出场就不绝于耳的咳嗽声虽只是交代剧情的起因中轻轻带出，却鲜活生动，让观者了解到这是一个嗜烟如命的车夫。而交代故事的起因只用了短短的几分钟就直接进入了影片的发展部分（整部影片用时 76 分钟），显示出蒂姆·波顿高超的叙事手法和能力。随着故事的深入，维克多对艾米莉的感情从害怕到接受，从被动到主动，从欺骗到真诚，从不爱到爱的逐步演变，是那样让人信服，让人感动。人们已经忘记了艾米莉是一个没有皮肉、没有呼吸、没有心跳的僵尸，人们感受到的只是她的可爱与善良，甚至开始希望维克多和她在一起。在这样的前提下，蒂姆·波顿要为自己的故事寻找一个合理的结局确实是件不容易的事。蒂姆·波顿向我们展示了一个美好的童话故事，只是显得更加悲天悯人，更加细致入微。

关于影片的构成样式，我们一一罗列如下。

1．时空

维克多居住的"生者的世界"是涂满灰色的阴暗压抑的世界，在这个世界里，很寒冷，很荒凉，没有人情味，被严格的规则支配着。"完全按计划"是影片中"生者的世界"里重复最多的一句话，这个世界里的人都是按计划行事，按规则生活。所以维多利亚的母亲说"不相爱跟结婚没关系""结婚就像做生意，一手交钱，一手交货"，在这里婚姻和爱情无关，只是某种目的和计划的一部分。相反，"死者的世界"，却充满了鲜艳的色彩和欢声笑语，到处灯火辉煌，人与人之间欢乐友爱。这个逆转了常识的正负关系的主题，符合至今为止波顿电影的一贯风格。（见图 8-2）

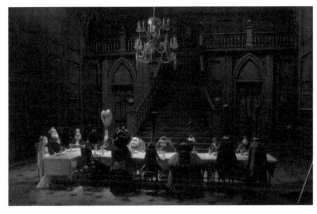

（a）现实世界

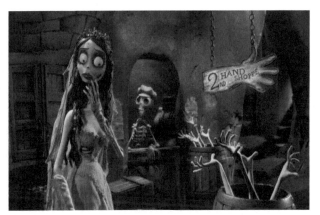

（b）地下的世界

◆ 图 8-2　选自美国动画影片《僵尸新娘》

2．事件

整个故事的事件是由四个婚礼交织组合而成：僵尸新娘与邪恶男爵的婚礼（确切地说没有真正的结婚，只是私奔），维克多与维多利亚的婚礼，维克多与僵尸新娘的婚礼，维多利亚与邪恶男爵的婚礼。

故事的开端主要讲述的是维克多与维多利亚的婚礼彩排,由于维克多的错误百出而阴差阳错地让维克多与僵尸新娘相遇,这个不时会断胳膊断腿并且眼珠子会掉出来的僵尸新娘,认定维克多是他等待多年的爱人,对他穷追不舍,故事的发展也由此展开。随着影片次要人物的陆续登场,身在鬼界的维克多了解到,僵尸新娘曾经与一个邪恶男爵私订终身并被他杀害。躺在树下的僵尸新娘发誓,等待真爱来给她自由,等待愿意牵起她手的人,而维克多的一时失误让僵尸新娘误以为他就是她这么多年来一直要等的人,并执着地对这份爱情不放手。与此同时,维克多失踪又引出了维多利亚与邪恶男爵的婚礼,这时,影片矛盾逐渐激化,冲突各方对抗的强度逐渐上升,在人物的动作与反动作的不断交替中,故事发展到达了高潮。失去真爱的维克多决定娶僵尸新娘为妻,在维克多与僵尸新娘的婚礼中,僵尸新娘与邪恶男爵相遇。一切悬念就此揭开,全片的矛盾冲突也得到了解决。邪恶终归战胜不了正义与善良,男爵得到了应有的惩罚,维克多与维多利亚也有情人终成眷属,而影片的女主人公——僵尸新娘为了自己的爱人翩然化蝶,放手而去……其中每个婚礼都是影片的一个情节点,每一个情节点都把故事推向前进,并朝着最后的结局发展。(见图8-3)

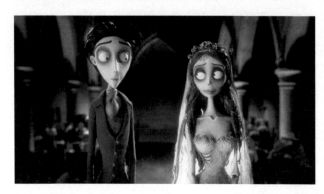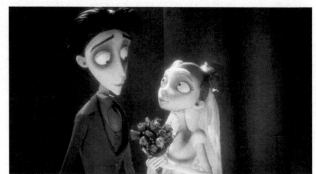

图8-3　维克多与僵尸新娘的婚礼

3．选择

选择是该部影片非常有特色的地方,几乎每一个角色都面对两种选择:维克多父母的目的与选择,维多利亚贵族父母的目的与选择,维克多的目的与选择,维多利亚的目的与选择,僵尸新娘的目的与选择,邪恶男爵的目的与选择。金钱与地位,坚持与放弃,爱情与同情……

4．主题

影片的主题很简单:人鬼殊途,真爱没有疆界,邪不压正,爱与善良战胜一切。

5．人物

(1)造型的脸谱化,现实世界与鬼界的特征与差别

在《僵尸新娘》中,现实中的人物,除了男主角和他的未婚妻,其他的人物给人的感觉都是丑陋不堪,木偶制作人员只有在这两个"人"身上尽量保持正常的四肢及五官比例,而其他人,便是一张张脸谱化的形象。蒂姆·波顿将现实中的人物丑化,表现出对社会的彻底批判。代表人物有维克多的父母、维多利亚的父母、邪恶男爵、高斯威牧师等。(见图8-4)

鬼界中的人物虽初看有些狰狞,但后来看起来都不是那么可怕,甚至有些可爱。这种造型手法在蒂姆·波顿的《圣诞夜惊魂》中也有充分的体现,以骷髅王子最为典型。由此看来,一部影片中,将角色脸谱化绝对不是什么坏事,但必须要看在什么样的影片内。在一部童话般的影片中,脸谱化是必需的,因为这样的影片必须在一开始就告诉观众谁好谁坏这种最直接的信息。但剧情片如果过于脸谱化,便是一种落后。

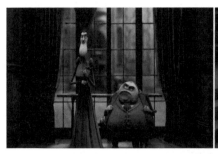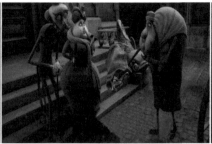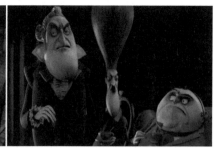

⊕ 图8-4　人物造型的脸谱化,选自美国动画影片《僵尸新娘》

（2）角色的性格化,现实世界的抑郁麻木与鬼界的率真朴实

在人物造型设计方面,"僵尸新娘""维克多"两位主角的人物造型做得很有特色,特别是眼睛像台球、四肢像牙签。"维克多"是一位充满诗人气质的略颓废的青年,而僵尸新娘却看起来热情而充满活力,蒂姆·波顿将她的胸部设计得很丰满,他认为这样才更有生命力。波顿对于艾米莉造型设计的把握是既不想让她变得过于奇怪或诡异,又不想让她变得过于平凡或守旧。她虽然是个僵尸却很可爱,而且华丽又优雅。所以我们在片中看到的艾米莉虽然是一个不时会断手断脚并且眼珠也会掉出来的"僵尸",但没有感到丝毫的恐惧,反而可以感受到她的性感和美丽。（见图8-5）

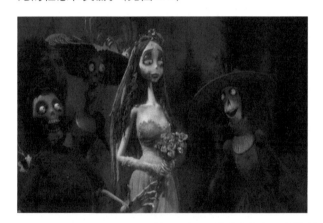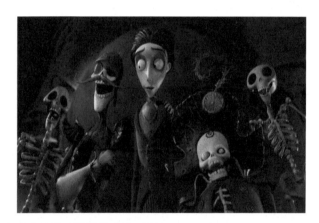

⊕ 图8-5　维克多与僵尸新娘的造型,选自美国动画影片《僵尸新娘》

相对于现实世界中的抑郁麻木、脸谱化的人们,鬼界中的骷髅人没有血肉,只有骨头,却活灵活现地展示在我们面前,为我们跳舞唱歌,每一个角色都很善良与快乐,如地下世界的领导者骷髅长老、骷髅乐队的队长等。此时,我们仿佛看到一个儿童最直接的感情抒发,只有儿童,才会将自己讨厌的人画得丑陋不堪,蒂姆·波顿始终在他的电影中保持一颗童心,这无论是从较早的《剪刀手爱德华》还是到之前的《查理和巧克力工厂》,他总是将这种最直接的"童心"贯穿于整部影片。（见图8-6）

⊕ 图8-6　鬼界骷髅的造型,选自美国动画影片《僵尸新娘》

（3）角色的距离感与亲和感，两个世界角色的对比

蒂姆·波顿影片中的"丑角"并不是真正的丑角，虽然他们做起事情来会比较蛮横且不按常规出牌，但是蒂姆·波顿总能挖掘其狰狞外表下的可爱之处。在影片中"生者的世界"中的人们虽然有血、有肉、有呼吸，但我们却感受不到人与人之间的感情，到处充满自私和冷漠、阴谋与计划。而《死者的世界》中的人们没血、没肉、没呼吸，却个个善良热情。波顿在角色的塑造上明显地表现出自我的好恶，除了片中的一些主要角色外，《死者的世界》的次要角色给人们留下了较《生者的世界》的次要角色更为深刻的印象，从而我们也感受到两个世界不同角色的距离感与亲和感。在他的影片中，我们似乎看到的是一个愤青的电影，那种将现实中的人物丑化，那种对社会批判的彻底，给我们的感觉便是——这个导演疯狂十足！（见图8-7）

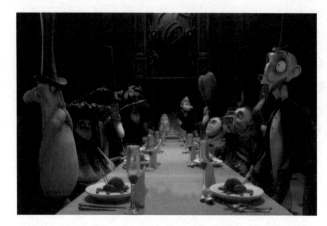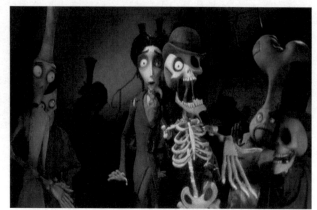

⬆ 图8-7　两个世界的角色对比，选自美国动画影片《僵尸新娘》

（4）影片角色设定

维克多：具有诗人般忧郁性格的角色。男主人公的造型设计同《圣诞夜惊魂》中的骷髅王子有着异曲同工之妙，同样有着纤细的腰身和修长的四肢。但相对于骷髅王子而言，维克多更人性化，而骷髅王子更"鬼"性化。维克多苍白的面颊再配上忧郁的双眼，十分符合他懦弱的个性。（见图8-8）

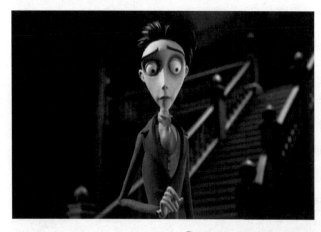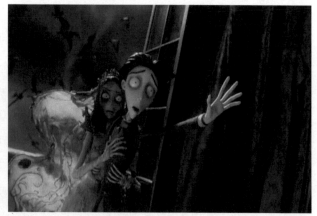

⬆ 图8-8　维克多造型，选自美国动画影片《僵尸新娘》

艾米莉：一个残破的身体里却拥有着最圣洁灵魂的角色。导演在她的造型上花足了工夫，像牙签一样的"骷髅"四肢让她显得修长而挺拔，丰满的胸部、纤细的腰身、漂亮的蓝色头发、妩媚而时时闪动着希望的双眼（当然，眼珠时不时掉下来时就有些害怕了），再配上花去了设计师十个月之久才制作完成的破旧但不失华丽的婚纱与头饰……一切都让这个"僵尸新娘"显得比现实中有血有肉的维多利亚还要性感和美丽。而这也是蒂姆·波顿想向观众展示的："僵尸"也疯狂！"僵尸"也美丽！（见图8-9）

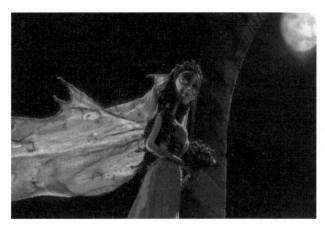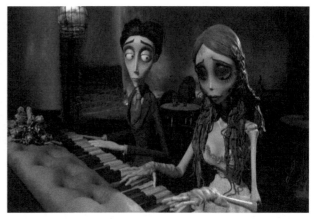

✝ 图 8-9　僵尸新娘艾米莉造型,选自美国动画影片《僵尸新娘》

维多利亚:平凡、美丽的姑娘。作为维克多的准新娘,维多利亚似乎与主角的身份不太相称,戏份不多,但是她的表演在影片各色人等的喧嚣下,又显得那么纯净。作为影片出现的角色中唯一体貌特征正常的女性,她的造型塑造在那些怪异的造型中间尤显出色。苍白的脸色显示出同维克多一样软弱的性格,像台球一样的眼睛虽不及"僵尸新娘"妩媚而生动,却也显得纯净而善良。与"僵尸新娘"凝练的设计相对,维多利亚的设计简朴大方——这种对比反而衬托出维多利亚的存在感,是个让人心生怜悯的角色。(见图 8-10)

✝ 图 8-10　维多利亚造型,选自美国动画影片《僵尸新娘》

维克多的母亲:一个颇有心计的女人。有着葫芦一样的身材和葫芦一样的脑袋,这个葫芦里究竟卖的什么药?相信影片表达得一目了然。而这个女人右脸颊上的痣,让人想起了中国的媒婆。

维多利亚的母亲:这部影片中最可怕和最丑陋的女人。她的造型在设计中突出了冷酷和无情,有着超长的下巴、超尖的鼻子和超高的发髻,甚至连胸部都呈尖状,让人觉得冷酷而傲慢,同时也表现出她一直是一个强权霸道凌驾于家中所有人之上的女主人。

高斯威牧师:这个长相狰狞犹如巫师般的神父,没有传统意义上神父的平和与善良,让人觉得生硬而难以靠近。(见图 8-11)

在影片中我们能看到许多非常独特的造型设计,是源于波顿对于影片艺术性的严格要求。他要求角色能够拥有更加强烈的个性,所有的角色都必须有趣,不仅仅是主要角色和配角,甚至路边的路人甲也要尽可能地让他们变得有趣起来,这样电影的内容才会变得更加丰富。所以,我们在看这部电影时会发现哪个角色都很有趣——至少外表是这样的。这些特色独具、风格各异的角色造型给人以深刻的印象,给影片抹上了最为精彩的一笔。

（a）维克多的母亲

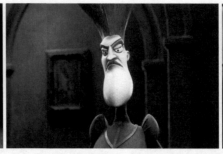

（b）维多利亚的母亲

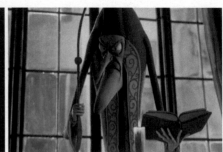

（c）高斯威牧师

✿ 图 8-11　三个人物

6. 色彩

颜色可以说是该片的最大特色之一。暗调和幽蓝是这部电影的主色调，这也是蒂姆·波顿风格在形式上的一种体现。还记得以前的《圣诞夜惊魂》吗？波顿早已以编剧的身份向我们展示了他的动画奇才。但如今的这部新作给人的感觉更加鲜明不浑浊，每一个角色都线条分明，看起来清透无比。而电影的整体色调给电影本身增加了一种"硬度"，使电影给人的感觉坚定而且充满希望。

阴阳之间的色调在本片中出现了错位，阴间色彩斑斓而又欢歌笑语，人们都很会玩乐，死人们天天派对、通宵狂欢、享受着不停歇的音乐、不间断的啤酒，他们的世界显得明亮、宽敞又美丽，光怪陆离的地狱反比黑白冷漠的人间更显缤纷温暖。人间黑白单调致使人们情绪压抑、死气沉沉、循规蹈矩，直接让人们嗅到了蒂姆·波顿对现实社会的讥讽。因此在活人的世界里，所有的人如同行尸走肉，没有感情；反而在地底下，那些可爱的骷髅却让观众感受到了温暖。说到这里，就不得不提到《圣诞夜惊魂》，在《圣诞夜惊魂》里，我们可以在骷髅王子的城堡里看到相似的景色，同样的暖色，同样的一群"怪物"。用对比强烈的色彩来直接表现其内心最直接的想法，这在蒂姆·波顿的电影中是极其常见的，比如前不久的《查理和巧克力工厂》，还有《大鱼》《断头谷》和《剪刀手爱德华》，这类片子都有强烈的色彩对比及其色彩所蕴含的大量情感。

由此看来，本片的看点之一——颜色，其不过是蒂姆·波顿风格一次完美的延续，也使影片更具蒂氏哥特风格。

这里做一个对比，在蒂姆·波顿所有的影片中使用两种不同的颜色基调的，最令观众难忘的便是《剪刀手爱德华》，还有现在的《僵尸新娘》，两部影片的颜色使用手法一样，但意义完全不同。在《剪刀手爱德华》中，爱德华所处的世界颜色是冷色的，而现实世界是彩色，这是蒂姆·波顿的一种对比——世界上的真爱不是存在于这个多彩的世界，反而是那个冰冷的城堡。这个影片中的颜色使用和《僵尸新娘》是完全相反的，但效果是一样的。因此，《剪刀手爱德华》让人看起来更加心痛，而《僵尸新娘》却是让人感到丝丝的悲凉。（见图 8-12）

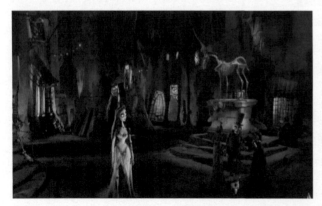

✿ 图 8-12　色彩对比，选自美国动画影片《僵尸新娘》

7．音乐

本片的音乐同《圣诞夜惊魂》一样有着异曲同工之妙,那就是影片对歌剧手法的大量运用。运用歌剧,对于美国动画来说,是一件司空见惯的事情。从早期的迪士尼动画开始,百老汇以及歌舞剧的吟唱成为其重要的表现手段和标志性内容。本片更加直接地运用了歌剧的各种手法,将人物的思想活动、内心纠葛用表演式的吟唱来传达给观众。

曾担任《圣诞夜惊魂》配乐创作的叶夫曼(Danny Elfman),在《僵尸新娘》中也担任配乐创作,兼写词、曲。他亲自替剧中角色配音、配唱,而且剧中人物的唱歌方式,皆颇有音乐剧的质感。《僵尸新娘》与《圣诞夜惊魂》故事里,也都存在着两个完全不同的世界,配乐创作若要依样画葫芦倒也可行,然而丹尼·叶夫曼对两者投入的概念却不尽相同。

整体而言,两部作品虽各具趣味,但《僵尸新娘》着实玩出了较多的花样。之所以能够如此,即因为配乐与剧中的歌曲保持着适当的距离,避开被歌曲旋律牵着鼻子走的尴尬,而争取到了更大的音乐表现空间,是相较之下的突破。

本片中音乐的使用也如同影片中颜色的使用一样,在现实世界中,影片的音乐很少,或者说是低沉的,甚至有点诡异的,到了地底下,却多有热情奔放的音乐。影片一开始,画面色调和音乐都呈现出诡异的气氛,让人有了不确定的猜测。而硬邦邦、机械感觉的音乐伴随着出场人物机械、僵硬的动作,将人物的动作和音乐相得益彰。反之,影片中酒吧里的那段音乐,再配合骷髅的舞蹈,却早早地使人们对这个死亡的世界有了亲近之感。甚至影片中最温情的歌曲也是出自那个可爱的僵尸新娘之口。一曲由维克多的父母合唱的 *According to Plan* 拉开了故事的序幕,引出了一桩由父母包办的婚事,机械而沉闷。在这桩婚事面前,双方父母的脸上丝毫没有笑意,更像是去赴谈判的敌人。女主人公维多利亚家的大门打开时,喧闹的音乐结束。

本来豪华如宫殿的维多利亚家阴暗寂静如同鬼屋一般。男主人公维克多,独自踱步来到一架钢琴前,开始弹奏一段清澈优美的旋律。这首 *Victor's Piano Solo* 是本片第一次出现的明亮的旋律,也是本片的主题音乐。在这个死一般沉寂的家中,维克多的琴声似乎是唯一有生命的东西,循着琴声,女主人公维多利亚见到了男主人公,双方产生了好感。

如果说维克多与维多利亚相遇的音乐是清澈透明、细腻柔和的,而维克多与僵尸新娘相遇的音乐则是阴森恐怖、紧张尖锐的。在尖锐的音乐以及女声的哼唱中,僵尸新娘逐渐升起,这让维克多吓破了胆。随着音乐的渐强,铜管及其他乐器快速地演奏出不和谐的音符,再加上几声乌鸦的鸣叫,僵尸新娘的"恐怖"出场让每一位观众为已经吓得惊慌失措的维克多捏了一把汗。

Remains of the Day 是维克多被带进坟墓的世界之后,死人和骷髅们为他演奏的一曲爵士,讲述了僵尸新娘艾米莉的悲惨身世。场面热闹生动,音乐节奏活泼欢快,以鬼魂的热情狂欢,反衬阳间的灰暗色调。段落中木琴的音响有相当抢眼的演出效果,如同圣桑《动物狂欢节》中的"化石",强调出骸骨相互碰撞的诙谐意象。音乐进行中,肖邦第二号钢琴奏鸣曲第三乐章的"葬礼进行曲"突然被插入,提醒大家这是属于阴间的狂欢。

Tears to Shed 是艾米莉和她的朋友们的一首合唱。艾米莉的心情陷入低潮,朋友们不断地鼓励她。这首乐曲使两条旋律交织在一起,表现了主人公复杂的心情。

影片中最优美的一段音乐,当属艾米莉在钢琴边黯然落泪时与维克多两人合奏出的那段 *The Piano Duet*。开始时是艾米莉随意弹奏的一些单音,声音单薄且没有什么生命力。随着维克多的加入,两人用音乐开始你一言我一语的对话,音乐由原先间断的音符变成流畅的旋律,后来不断地变奏,对话演变成欢愉的四手联弹,男女主角一起坐在钢琴前透过音乐交流,两人的感情也在其中得到交融,其效果比什么深情的对唱都要来得强烈。更值得一提的是,演奏到最后的颤音,是艾米莉掉下的骷髅手旋转完成的。由于颤音本身就有旋转的感觉,而艾米莉又

是一个不时会断胳膊断腿且眼珠也会掉下来的僵尸,导演这样的安排让这段含情脉脉的交流增添了一些喜剧的成分,同时也让维克多接受了艾米莉僵尸的身份。但该段落唯一不足的是,乐曲结束得较突然,让人意犹未尽。(见图 8-13)

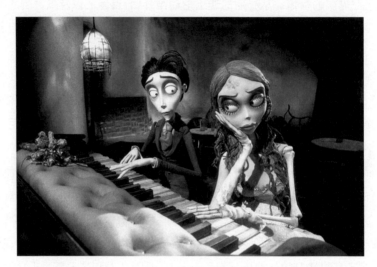

⊕ 图 8-13　色彩对比,选自美国动画影片《僵尸新娘》

本片的画面和音乐运用了很强的对比手法,营造出了强烈的感官效果。本该活泼热闹的小城阴暗而冷漠,没有人情味,色调阴沉单一,给人压抑的感觉。从 *According to Plan*(维克多的父母合唱)中也不难体会到。相反,本该死气沉沉的坟墓下面却是五光十色,热闹非凡。特别是婚礼场面的那段对比,在地下,维克多和僵尸新娘的婚礼场面热闹,所有人欢呼雀跃,当音乐结束,画面切换到地上维多利亚和男爵的婚礼时音乐戛然而止,然后是死一般的寂静,长长的餐桌上人们目光呆滞,导演借助死人世界的画面和音乐犀利地讽刺了活人的世界!(见图 8-14)

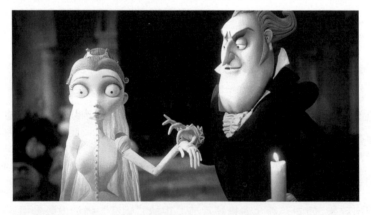

⊕ 图 8-14　维多利亚和男爵的婚礼,选自美国动画影片《僵尸新娘》

在颜色和音乐的配合下,蒂姆·波顿将这部影片爱恨的主观性抒发得更为直接!可以说,这部影片中音乐超越了生死,跨越了阴阳两隔。

三、影片的剧情

对于这样的一个童话故事,不需要太复杂的剧情,但是绝不能冷场。蒂姆·波顿的影片不像迪士尼的影片那样,在其中加入过多的说教意味,但又不如梦工厂的动画片那样诙谐。蒂姆·波顿总是带着一种坏笑,调侃着影

片内的所有角色,不温不火地向你讲故事。纵观全片,无论是人物之间的冲突,还是剧情的发展,都丝丝相扣,除了两段歌舞之外,没有为了增加片长而加一些无用的内容,这便是一部好电影的最基本原则,即影片内所有元素必须为剧情服务。值得一提的是,影片中两个女主人公和一个男主人公三者关系的一个处理。波顿将维多利亚塑造成一个坚强且充满智慧的角色,否则戏份少的她就无法和性格积极而华丽的僵尸新娘取得平衡,就会使她看起来处于劣势。该片的另一名导演约翰逊说过,"僵尸新娘是一个积极向上又很生动的角色,虽然死了却充满了活力。相对地,维多利亚是典型的维多利亚时代的女性。那么天平究竟会向哪方倾斜呢?为什么维克多会回到维多利亚的身边呢?让维多利亚的性格变得更强势一些如何?是从意志坚强的角度?还是更具有献身性?如果看电影的观众发出'喂,忘记那个女人的事吧,和僵尸新娘在一起吧。和她在一起的话会更开心的'这样的声音,一切就完了。我们因此而感到不安。于是我们考虑了各个角色的心境及随着故事的展开会有怎样的变化等,之后,就理解了维克多在两个女性中间是如何动摇的。"

另一方面,波顿还在观众与僵尸新娘的共鸣上下功夫。因为僵尸新娘强硬地把维克多带向了死亡的世界。如果处理得不好就会招来反感。虽然是被迫,维克多却对僵尸新娘产生了好感,变得亲密起来,同时也没有忘记对维多利亚的爱。但是在他明白了无论再怎么爱维多利亚也无济于事时,他会怎么做?波顿不希望他成为一个只要是身边的女性无论是谁都可以的人。如果是这样,观众们就会觉得他是一个"不知廉耻的人"。虽然如此,如果维克多的感情更倾向于身边的女性,他和另一位女性的关系必定会变得疏远。维克多是一位可靠的青年,一直都对初恋的对象无法忘怀。最后,他选择了维多利亚。这种对感情的细微之处的描写非常困难,但波顿把握得很精准到位。

本来作为一部如此出色的偶片导演,蒂姆·波顿是大有机会向大家展示他在制作偶片方面的才能,但至少,我们在观看影片时,并没有时时刻刻将这部影片是一部偶片放在脑海里,而是逐渐跟着剧情喜怒哀乐,直到影片结束回味一会儿后,才大呼蒂姆·波顿已经在不露声色地再次向观众展示了他做偶片的才能。

《僵尸新娘》并没有这个题目所想象的那样恐怖,实质上,这是一部温馨的电影,乐观、活泼而且很有味道,它实现了一种突破,虽然它依然继承了蒂姆·波顿的黑色风格。因而这部电影也几乎是所有人所期待的,用动画片,甚至是木偶的形式来表现一个异乎寻常的世界。毫无疑问,它让虚构现实的老顽童找到了新的施展拳脚的舞台,也让观众开始重新认识蒂姆·波顿的电影风格的多样化。尽管开始时画面色调音乐以及诡异的气氛让人有了不确定的猜测,到最后,你终于明白这其实也是个套路简单的电影,邪不压正,爱与善良战胜一切。可是因为导演的一路铺陈,你却忘了去猜测与怀疑,只是跟着情节起伏而一路走来,然后皆大欢喜的结局第一次让人觉得并不乏味。

四、背景资料

1. 故事背景

这个故事的学术背景来自东欧,当时的激进反犹太教人士通常是在犹太教人士结婚队伍中下手,杀死能为犹太教传宗接代的新娘,不少新娘就此身穿礼服埋葬于路旁,死得不明不白。

当然这种传说中的阴森恐怖,只是提供了一个故事素材,而且贯注了宗教的色彩,因而也就有了维克多路遇僵尸新娘的故事,只是电影已经没有了传说中的阴森,而是带上了蒂姆·波顿的个人印记,并且这种个人的东西又区别于以往的风格。

2．制作方面

《僵尸新娘》影片在美术上的追求是不遗余力的，几乎每个影像都是那么巧夺天工、精益求精。无论是片中各种各样的人物造型设计，或是美轮美奂的场景设计都体现出极致的美感。本片同《圣诞夜惊魂》一样，全由陶土模型逐格拍摄而成。在拍摄《圣诞夜惊魂》时，剧组采用更换脑袋模型的方式来表现出人偶丰富的表情变化，其中仅主角杰克就有 400 多个脑袋模型，除了制作外，摆放模型也需要耗费大量的时间，有了前一部作品的制作班底和制作经验，在《僵尸新娘》中，蒂姆·波顿再次发挥了这一优势，无论场景搭建、角色塑造、表情刻画等各方面的功夫都做到了极致。木偶专家们甚至在人偶脑袋中安装了机械传动装置，可以由耳朵和藏在头发中的机关控制，从而产生表情变化的效果。"蒂姆·波顿和他的制作团队非常耐心地按照胶片运转的频率，逐格移动木偶，相当繁复且耗时耗力。其中一位木偶专家介绍，很多时候一整天的工作，就只能完成荧幕上一两秒钟的镜头。（新华网）"对于越来越多依赖计算机技术的动画片来说，完全用传统动画技术、手工制作动画人物的《僵尸新娘》，无疑更有新鲜感。但也正是如此，我们才会获得如此精美绝伦的木偶电影。（见图 8-15 和图 8-16）

⊕ 图 8-15　美国动画影片《僵尸新娘》的制作图

⊕ 图 8-16　美国动画影片《僵尸新娘》模型制作

在逐格动作的设计方面，每个人物、每个动作的每个细节显然都经过仔细琢磨，不仅精细程度与大制作的三维动画比较也不逊色，而且很多细腻的细节设计更是令人拍案叫绝。比如影片中艾米莉头纱飘动的自然与生动和弹琴时手指动作的真实与准确等，都显示出高超的逐格动画技巧，其拍摄也是极其耗时耗力的，往往五秒钟的画面要花去三个工作日才能完成。值得一提的是，影片在场景设计上，既大气又不失细节的精心处理，全片在室内空间的设计上颇费心机，人间的欧式建筑、壁炉、楼梯、地板用的拼花，很活泼且生动；阴间多用木头造型，温馨而浪漫，酒吧的氛围很空灵，储酒柜、酒吧桌子、小台球桌、灯饰以及钢琴等设计都各具特色，新娘的闺房很有特点，鸟笼子、箱子、小摆设很到位。在服装饰品的设计上也颇费心机，仅仅僵尸新娘头上戴的面纱和花冠就花了近10 个月的时间才制作完成。（见图 8-17）

世界其他的逐格动画大师还有中国的靳夕和曲建方，捷克的史云梅耶和吉利川卡，美国的威尔·文顿、亨利·史力克和奎氏兄弟，日本的川本喜八郎和冈本忠诚，英国的阿德曼工作室等，这些逐格动画大师都拥有高超的动画技巧和鲜明的个人风格，在计算机动画大展拳脚的今天，我们依然可以从他们的作品中强烈地感受到动画原本的技术特征和魅力。

⊕ 图 8-17　逐格动画大师

3．获奖方面

影片尚未推出就引起大批观众和媒体的广泛关注，角逐第 78 届奥斯卡动画长片奖时，却输给了同是逐格动画的阿德曼和梦工厂的《超级无敌掌门狗：人兔的诅咒》。

4．文化研究

在蒂姆·波顿的创作中，民俗和传说充当的是服从于创作的一种元素，而不是为表现传说而形成的束缚。一方面，影片所营造的神秘东欧气息的小镇和各种有趣丰富的僵尸形象不仅深深地抓住了观众的心，同时也让观众为懦弱单薄的维克多只身在鬼界暗自担心而不得不深入其景，从而具备强烈的叙事功能；另一方面，蒂姆·波顿将东方文化信手拈来，影片的结尾同我国的"梁祝化蝶"有着异曲同工之妙，同时在我国的《聊斋志异》中重情重义的人鬼相恋的故事也不乏少数。这也许是一种东西方文化的巧合，却都反映出一种对真实与爱的冀望。

思考与练习

1．结合影片，谈谈色调方面的运用，以及产生的作用。

2．本片有哪些造型特点？

第三部分
日本动画影院片赏析

第九章
亚德里亚海上的"红猪"
——《红猪》赏析

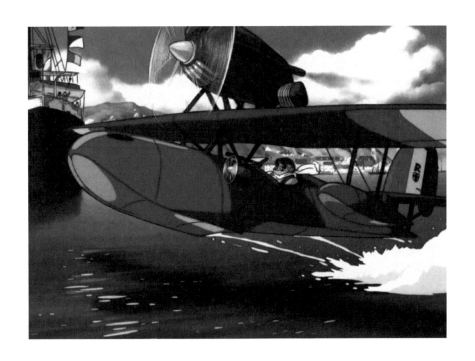

影 片 简 介

片　　名：《红猪》

英　　文：*Porco Rosso*

导　　演：宫崎骏

原作、脚本：宫崎骏

制　　作：德间康快、利光松男、佐佐木芳雄

作画监督：贺川爱、河口俊夫

美　　术：久村佳津

音　　乐：久石让

作词、作曲：加藤登纪子

制作公司：日本吉卜力工作室

上映时间：1992 年 7 月 18 日

片　　长：93 分钟

宫崎骏的动画作品中，《红猪》是很特殊的一部，与以往宫崎骏的电影不同的是，主人公不再是美貌少女，片中没有了模糊的背景时间，没有了少男少女的青涩爱恋，没有了童话中的梦幻色彩，取而代之的是采用了真实的年代背景，以一个中年的"红猪"作为主角。第一次在女主角的队伍中出现性感的成熟女性，这些相比他之前的几部作品不得不说是一种创新。所以我们可以看出《红猪》不是一部给儿童看的动画，是属于成人世界的童话故事。这部成人的童话故事中塑造了成熟稳健的"红猪"波鲁克；外表看似粗野实则对小孩子关爱有加的空贼；气质优雅的吉娜；青春逼人的菲儿；看似玩世不恭、自以为是，实则单纯甚至可说缺心眼的竞争对手卡其斯等丰富的人物。这部影片的画面、音乐、情节舒缓含蓄，优雅淡然，娓娓道来，是一部文艺片似的动画片。观赏这部影片需要用一颗平静的心去细细体会，不然会觉得平淡无奇，根本感受不到导演宫崎骏的创作意图，也体会不到影片的魅力所在。

一、剧情梗概

在第一次世界大战结束不久后的意大利，1920年的亚德里亚海，一群无恶不作的空中海盗横行无忌，四处抢掠。意大利空军英雄，一生挚爱飞行的波鲁克自施魔法变成一头猪，决意从人世的庸俗生活中脱身而出，凭借出色的技术，驾驶红色飞艇孤身与横行在亚德里亚海的空中强盗周旋，赚取赏金逍遥度日。故事情节如此安排，甚至让观众觉得有些离谱，但却是宫崎骏创作的魅力所在。

片头主人公波鲁克初次现身的第一幕就很具有吸引力，一个景色幽美的环形岛中，一池碧绿的海水被四面坚硬的峭壁遮蔽着，波鲁克仿佛在那里过着与世隔绝的悠闲生活。待他揭开一直盖在脸上的电影杂志时，却是一副肥胖的猪脸展现出来。故事的开端便向人们提示出一个魔幻世界——原本在人们心目中懒惰丑陋的猪，现在却以一种很酷的语调和姿态出现。他被飞行员制服包裹着的肥胖身躯分外矫捷地驾驶起飞艇，轻车熟路地救下人质，用一种老兵的手法擦燃火柴点烟，并习惯于一瞥嘴斜吐出烟；他用一种成熟男人的声调说话，稳重而老练。在宫崎骏的魔幻世界中，这一切均是合理而和谐的。片中的"空贼"，傻得可爱，笨得滑稽，展现给观众的其实也并非真是一班杀人越货、凶残邪恶的匪徒。

然而，再笨的空贼也不会就此善罢甘休，他们为了对付波鲁克，从美国请来外援卡其斯对付波鲁克。因为飞机出了故障问题，波鲁克被卡其斯追打得很狼狈。之后，波鲁克前往米兰修理飞机，在飞艇设计师菲儿的精心设计下，一架全新高性能的飞机诞生了。

影片的高潮部分是波鲁克和空中强盗雇用的外援美国人卡其斯之间展开的一场惊险而又滑稽的赌博。其实他们两人的争斗不仅仅是为了维护各自的荣誉，同时也是围绕菲儿、吉娜这两个女性而展开的争夺。她们都是改变主人公波鲁克生活态度的至关重要的角色。最后以波鲁克的艰难险胜而结束争斗。影片在结尾处却一反宫崎骏其他剧作，保留了一个悬念不作答，即主人公波鲁克是否真正恢复了人形？他后来又在过怎样的一种生活？（见图9-1）

二、主题思想

《红猪》这部动画片讲述的正是身处中年时代，有着种种无奈的"红猪波鲁克的故事"。影射的是人在中年时期的成长历程，"人生的真正含义到底是什么"。所谓中年人的成长中，虽然很多事情已无法改变，但只要自己喜欢，也可以让自己生活的不一样。虽然影片中的红发女孩菲儿为红猪带来光明和希望，但影片中依然透着淡淡的伤感，奠定了这部影片的基调。就如片中的主题歌《波哥与吉娜》透出的那份伤感一样，但更多的是难以言表的平静。

⬆ 图 9-1　选自日本动画影片《红猪》剧照（1）

《红猪》是一个传奇，一个充满了对时代的隐喻的传奇故事。"利用战争捞钱的是坏人，没办法赚到赏金的是无能、负债累累的是空贼。"这几句话鲜明地刻画了影片中的众生相，也尖刻地指出了在那个时代背景下的国际形势。在那个钞票几乎和白纸等价的年代，男人们都要出去找工作赚钱，留在家里的女人们也不会放过工作的机会，所以给波鲁克修理飞机的全部是女工。影片中蕴含了许多挖掘不尽的深意，那种惶恐不安的时代背景，可以理解成对经济高速发展后又有萧条趋势的日本的反思；对现实社会痛心疾首，但又有些无奈，以自己对人生的感悟告诉更多的人，用心寻找人性平和的瞬间，希望人们能保持纯洁的心灵。

三、影片中的人物设定与造型设计

1. 人物设定

（1）关于主人公波鲁克

蓝天、白云、大海，这是飞行员生命的全部，在充满了梦想的飞行时代，在美丽的亚德里亚海上有一个赚取赏金的飞行猎人，红色的双翼机、高超的飞行技术为人们所称道。他就是波鲁克·罗梭，人们叫他"红猪"。

主人公波鲁克虽中年发福，又长着一个猪头，但我们对影片中他的形象已不太在意，相反，我们注重的是他既英勇又倜傥，几乎是万众景仰。很多年以来，人类习惯于把"猪"作为呆傻愚笨的代名词，用于嘲弄。而在《红猪》的世界里，长着一个猪头、桀骜不驯的波鲁克，复仇似的嘲弄着人类。波鲁克代表了看透世事、冷静、反叛、顽固、黯然神伤的中年人。

波鲁克曾经也是人类中的一员，是第一次世界大战时的飞行战斗英雄，那时他叫作马可巴克特。在一次战斗中他有一段超自然的经历，作为双方唯一的幸存者归来的他那时在云海平原看到了身边的朋友和对手一个个地升上高空，去到那灵魂的最终归宿之处。那时波鲁克离天堂那么近，超越了以往任何一次飞行。这次生死临界间近乎神圣的洗礼使波鲁克心如止水。他对战争产生了怀疑，战争深深地伤了他，他对做人开始抵触。从此放弃了作为人类的尊严，给自己下了魔咒变成"红猪"来避世，过上了放浪的赏金生涯。他放弃了国家，拒绝再承担任何人类应该承担的义务。就如同波鲁克自己所说的，猪是没有国家和法律可言的，这是做猪的自由。波鲁克很有傲骨，他曾发誓宁愿做猪也不愿当法西斯分子，这是波鲁克的原则，而自己却是被遗弃的。

吉娜的酒馆里有一张红猪还是人类时候的照片，但仅此一张。红猪甘愿做一只猪，在深夜里独坐的时候偶尔会恢复人的面貌，就像童话里受了诅咒的青蛙王子或野兽王子，菲儿只看到了一个侧脸，可马上又变回了猪的面孔。到最后决斗结束，对手惊叫着："你的脸！你的脸！"想是他已经恢复了人形，但画面始终没有让我们看到红猪的本来面目，甚至到最后也不知道他是否从此恢复了真实面目。（见图 9-2）

图 9-2　菲儿似乎看到了波鲁克的脸,选自日本动画影片《红猪》

"他从不杀人。"这是出自一个被他击败的空贼对他的注解。

"打坏敌人的引擎,胜负就出来了。"他不在意争斗的意义,在每一场天空的战斗里,他用如同他优雅的绅士风度般完美华丽的弧线,在枪林弹雨中飞翔。他是天空中一闪即逝的飞翔的过客,在任何人的视线和生活中也是如此。波鲁克热爱飞翔并以此为荣的,或许只有在那样一个远离喧嚣的高度上,波鲁克才能明白自己究竟在哪里。也正因此,当菲儿乘坐波鲁克的飞机飞上了云巅,感叹"世界真美丽"的那一刻,波鲁克陷入无语。

波鲁克的造型设计很有趣,一副肥胖的猪脸,永远戴着一副墨镜,飞行员制服包裹着的肥胖的身躯却分外矫捷,举手投足间无不透出稳重与自信。拥有名望和荣誉,却也有孤独和悔恨,这就是波鲁克·罗梭,亚德里亚海上的"红猪"。(见图 9-3)

图 9-3　波鲁克,选自日本动画影片《红猪》(1)

(2)关于女人

宫崎骏是一个身处矛盾之中的艺术家。一方面,我们看到他对自然的爱,他的理想主义,而另一方面,我们也看到他的现实主义。这些特征出现在片中两个女性主角的身上,我把她们称为宫崎骏的"两姐妹"。年轻的"妹妹"是理想主义者,年长的"姐姐"是现实主义者。

"年长的姐姐"叫作吉娜,她是宫崎骏作品中的第一位以成熟女性姿态出现的主角,是亚德里亚饭店的女老板,是驰骋在亚德里亚海地区的所有男人心目中的归宿。吉娜拥有让人感到恬静舒畅的气质,不论是空贼、赏金猎手,在她的身边,只会温驯得像只小猫,乖乖地聆听吉娜美妙的歌声。在她的饭店四周 50 千米的范围,谁也不会争斗,不论是空军还是空贼。她非常有主见,是一个很独立的人,对世间事情的处理非常老到,同时也有些许忧愁。在童年时代她就和波鲁克相识。爱屋及乌的她,同样热爱蓝天,热爱飞翔。但为了让所爱的人去享受他所向往的广阔自由,她情愿囿于沉闷的大地上日日夜夜地等候。她是众多为爱抛弃自我的女性的写照。她会痛切地责骂波鲁克不懂得体会女子在码头上苦苦等待的煎熬,选择等候的却是她自己。飞翔是快乐的,但承载飞翔的沃土却是一片灰色的沉重。(见图 9-4)

如果说吉娜是灰色的,那么影片中的另一位女主人公菲儿却是蓝色的。"年轻的妹妹" 菲儿是一个 17 岁的有着一头红色头发的女孩,她是飞行艇设计师兼红猪的机械师,她是那么的明丽,少女情怀,简单爽朗,勇敢无畏,

敢爱敢言,青春逼人。她那活泼俏皮的马尾辫子,明亮清脆的声音,就像一个火把,带着永不言败的自信和勇气。菲儿对于红猪,好像是下一代的忘年友,飞扬的青春是她最大的优势,好像一道阳光照亮红猪的心。

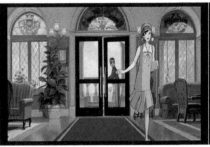

🔁 图9-4　亚德里亚饭店的女主人吉娜,选自日本动画影片《红猪》

　　片中有一场戏对菲儿有生动的刻画,波鲁克带着菲儿回到了亚德里亚海的休息地,却遇到了空贼联盟的骚扰,这次菲儿以她十七岁少女特有的略带天真的率直和独到的见解说服了空贼,并同意了她的安排,波鲁克和空中强盗雇用的外援美国人卡其斯之间展开竞赛。(见图9-5)

🔁 图9-5　菲儿,选自日本动画影片《红猪》

　　吉娜代表过去,而菲儿代表着将来的希望,多数观众都偏爱后者,因为那是一种改变,一种期待。再者,两位小姐的身份设定也颇有深意,一个是飞行员的追随者,一个是飞行员的工程技师。前者是基于飞行员的存在而存在,后者是离了其存在飞行员就无法存在。但片尾没有给出答案,到底红猪和谁在一起了?吉娜和菲儿成了朋友,那红猪呢?也许没有结局的结局更让人回味悠长。

　　吉娜和菲儿的造型设计:宫崎骏对片中的女主角的描绘细致入微,有清晰的年龄段。多具备东方女性的韵味和美丽,角色非常有亲和力。色彩明亮线条简练,身体结构表现得非常到位和准确,给人一种很严谨而又生动的造型感。画法都很类似,虽然画法类似但宫崎骏对女性的性格塑造还是清楚地表现在了角色的造型上,即在服装和色彩上都赋予了角色特征。片中吉娜与菲儿的造型设计也不例外,菲儿的造型比较圆,头发松动,具有真实头发的质感。服装以衬衫白底蓝格为主,衬托出菲儿的青春活力。吉娜的造型则更讲究力度,身体修长纤细。服装除了体现时代特征外,衣纹线条简练,整体造型大方得体时尚,使吉娜举手投足间具有成熟女性的优雅气质。

　　(3)关于卡其斯

　　红猪的对手卡其斯被刻画成一个道貌岸然的帅哥,但又有些滑稽。卡其斯是影片中的另一个符号,他的言行代表着宫崎骏对美国人的观点。自负满满,个人英雄主义,不把任何人放在眼里。卡其斯急功近利,对自己的实力非常自信,从空贼到好莱坞的明星,并想逐渐扬名,还有念念不忘的竞选总统……在这里,卡其斯就是美国人乃至整个美国的缩影,在这一片欧洲风情中显得与众不同,反映了欧洲人与美国人各自不同的风格。

　　在片中他见异思迁、朝三暮四,他对吉娜和菲儿见一个爱一个。但他的这种性格让观众对这个人物并不感到厌恶,因为这是对俗世中比较现实的一种人物的描绘。(见图9-6)

<p align="center">⊕ 图9-6 卡其斯,选自日本动画影片《红猪》</p>

（4）单纯的空贼

传统印象中凶神恶煞般的空贼被刻画得非常搞笑,他们不仅傻得可爱,笨得也很滑稽,故事一开始那段劫持小孩的段落,一群纵横江湖的空贼和一个大英雄都被一群孩子搞得焦头烂额。当看到电影中如嬉戏般的空战,在子弹横飞、烟雾蔓延的场景中,一条生命也没有损失,而最后胜利者还把赃款的一半留下当作失败者的修理费,让人感到空贼们竟有几分可爱。还有当空贼看到吉娜和菲儿时大献殷勤故作绅士的态度,都体现了其滑稽的特点。影片中恰恰是这些配角空贼的衬托,才更显出作为红猪的波鲁克成熟与稳健的个性特征。（见图9-7）

<p align="center">⊕ 图9-7 单纯的空贼,选自日本动画影片《红猪》</p>

（5）关于飞行器"红色飞艇"

在《红猪》中宫崎骏再次突出了"飞行器"。片中的飞艇对于红猪波鲁克的意义是不言而喻的,飞艇承载了他的一切,正如他说的:"不能飞翔的猪是没用的猪。"只要生活中有飞翔,他做一只猪也无所谓。如果没有飞艇波鲁克就没有存在的价值。（见图9-8）

<p align="center">⊕ 图9-8 红色飞艇,选自日本动画影片《红猪》</p>

不难发现,在宫崎骏的众多作品中飞翔都是一个贯穿整个故事中的主要事件,比如《风之谷》中驾驭风力的滑翔机,《天空之城》中的"飞行石",还有《魔女宅急便》中会飞的扫帚。实际上宫崎骏自幼一直保持着对飞艇的痴迷和爱好,这也使得他在《红猪》中能把飞翔的特质发挥得淋漓尽致,逼真地描绘出了飞艇的各种运动状态和飞翔动作,而且令人惊叹地展示出波鲁克高超的驾驶技术。尤其在波鲁克与卡其斯比赛的过程中,整个画面

细腻流畅,节奏刺激,一点儿也不比大片级的常规电影逊色。

2. 场景设计

《红猪》将背景设定在20世纪20年代意大利亚平宁半岛的美丽的亚德里亚海,为了更加真实地表达出欧洲当地的风土人情和地中海旖旎的风光,宫崎骏带领创作人员曾到过亚德里亚沿海进行实地考察。最终使影片再现了欧洲风味的优美场景,整部动画片的场景也具有极强的纵深感,地中海引发人们无限的遐想。在战争时期的地中海地区,飞机和轮船穿行于海天中,构成地中海独特的画卷。制作的欧洲小镇非常精致且有时代的特征。影片美轮美奂的画面,给观众一种赏心悦目的感觉。(见图9-9)

↑ 图9-9 精美场景设计,选自日本动画影片《红猪》

四、耐人寻味的细节刻画

《红猪》这部作品不论是台词或画面都会令观者回味无穷,即便是吉娜对美国人说的轻描淡写的那一句话——"这里的人生比贵国要远为复杂"也耐人寻味。红猪去修飞机时,换的新引擎居然是吉卜力牌的。

下面是影片中几处细节的设计,让我们一起感受一下影片的含蓄与优雅。

(1)当飞机降落在港口,波鲁克走下来,矮身穿过机翼,给港口小厮小费,随即职业性地注意到停在旁边的画着响尾蛇的飞机——连续两年的史莱特杯的比赛中,意大利队就是败在这架"幸运响尾蛇号"手里。但波鲁克只是望了它一眼,他驻足点燃了烟,将火柴甩灭扔进水里,然后抬头望了望酒吧窗口透出的灯光。

这一系列的画面如此浑然一体,让人忘记主角不过是身处动画镜头中的一头猪而已。也许很多人都不会留意到什么,可是,其中所包含的内容,足以令人久久回味。

(2)"我告诉那个向我求婚的美国飞行佬我嫁过三个飞行员,而他们都死了。"吉娜笑着对波鲁克说。那是一场寻常的对话,就像此前可以想象的无数次的谈话一样寻常,而波鲁克也并未准备停下他的进食动作——可是,他听到这句话,停下来了。

波鲁克抬起头来——吉娜没有换掉她的礼服——他的墨镜上反光一瞬而过,仍然没有人能看到背后的颜色。

"残骸在孟加拉被找到了,"吉娜仍是浅浅地笑着说,"三年漫长的等待,泪也流干了。"

波鲁克好似怔了片刻,"好人都死了!"他像是自言自语地说。

当歌声再度响起的时候,红色的飞机已不知飞翔在哪一片海域的天空。

这个段落给情感以真实且细致的刻画。(见图9-10)

(3)波鲁克运送破飞机前往米兰的那一路上。先是晚霞暮色中,波鲁克站在船头,一套米色的帽子和风衣,永远的墨镜,双手插在袋中,衣摆随风飘摆,猎猎响动。再一幕,他席地而坐,紧靠在货物边,面对着海的方向,看报纸,看了一会儿,将报纸卷起,插在腋下,然后压低帽檐,进入睡眠。乃至那列隆隆远去的火车,最后一节捆绑的帆布掩盖下飞机的轮廓,没有出现波鲁克的人,但是,整个画面始终充斥着一种说不清的落寞。(见图9-11)

⬆ 图 9-10　吉娜与波鲁克,选自日本动画影片《红猪》

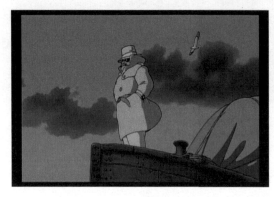

⬆ 图 9-11　波鲁克,选自日本动画影片《红猪》(2)

(4)在片中有两个分别叙述两个女性的场景,其中之一是红猪驾驶着修好的红色飞艇在吉娜的花园上空盘旋,在这个场景里,吉娜坐在她的花园里,拒绝了卡其斯的求婚。她谨慎地打断了他的谈话,她说了很多话,来讲述她爱上了这只肥猪,而且一直在等待他的表白。在那个时刻,她听到了飞机的声音,然后跑出来就看到了熟悉的波鲁克的那架红色飞机。当他驾驶飞机做出各种空翻时,在吉娜的眼光中,突然回想起童年时那个遥远的一天,她第一次和波鲁克驾驶飞机的情形。片中吉娜只要抬头仰望飞翔,便能对波鲁克知情知意。以这样唯美的方式表达彼此的感情,既浪漫又无奈。留给观众的是一颗不能平静的心!

另外,一个场景是波鲁克在修理好飞艇后回到环形岛的晚上给菲儿讲述他在战争中的那次让他铭记于心的故事。我们会被其中的那一段回忆深深震撼,在云层的上端,一望无际的云海上空有一条横亘着的弧线,由所有牺牲在战斗中的各色飞机骸壳组成,失去了生命,没有发动机的声响,平静地队列般在天际移动,不知道要去往哪里,这仿佛是一条天路。可是没有人能阻止,没有人能让它们停下,面对生命的消亡我们无可奈何……(见图 9-12)

⬆ 图 9-12　云层的上端,选自日本动画影片《红猪》

（5）影片的高潮部分中，波鲁克和空中强盗雇用的外援美国人卡其斯之间展开的一场惊险而又滑稽的竞赛。红猪和卡其斯居然从一开始天上的炫目空战，打到海里的拳击台中的贴身肉搏，两人都被打得鼻青脸肿，处理得轻松又幽默。

五、影片叙事结构与矛盾的设置

影片叙事结构是散文式的，影片中没有强调事件的来龙去脉，只是以刻画人物内心的历程为主，着重表达了各种矛盾的纠葛。虽然描写战争，却看不到战争的残酷，但从中能够真实地感受到战争带来的悲哀以及普通大众的无奈，这是宫崎骏作品的特点。片中没有大的戏剧冲突，影片高潮部分的战斗场景的描绘不仅不算激烈，甚至可以说是以闹剧式的方式收场。情感的表达更是委婉含蓄的。空贼们会同刚刚还是他们人质的叽叽喳喳的学校女童们挥手告别。亚德里亚海上的飞行员，从波鲁克到空贼，都不是什么现代化的杀人利器。这里甚至没有正邪对立。

纵观宫崎骏的动画作品，我们可以发现他的影片中最大的矛盾设置，就是大自然与文明社会的对立。影片《红猪》依然可以看到导演"天人合一"的哲学观念，代表"国家、秩序"的意大利空军的飞机是金属制的，与此相对，代表"桀骜不驯"的波鲁克的飞机是木制的。构成同一事物的矛盾相辅相成，不同事物间的矛盾相互对立。金属铸造了文明，木头则象征着本源的古朴。然而令人惋惜的是，能将二者完美结合起来，驾着木制飞机，同时游刃有余地操纵现代科技飞行技术的却不是人，而是猪；再者，支撑、造就、欣赏这一切的不是男子，而是一群留守在乡的女子。

在影片《红猪》中，主人公波鲁克面对世间的残酷和血腥，究竟该选择逃避，变成一只猪，还是选择卷入，成为杀人者和反抗者。这种矛盾也时时围绕在我们每个人身上，就像我们不知道波鲁克最终的结局，也不知道我们最终会选择什么样的结局。至少我们应该记住"飞不起来的猪是一只平凡的猪"。

波鲁克又被塑造成一个正义的化身，他身上集结了种种不可化解的矛盾。一方面怀着强烈的飞行员特有的荣誉感；另一方面又不愿被编入代表着国家利益的政府空军。那么，像其他退役的飞行员一样堕落成窃取钱财的"空贼"似乎是唯一的去路。但是，波鲁克却在两种选择之外做出了另一番抉择。他选择了完全为捞取赏金而与"空贼"对峙，展示着一个背离了国家和时代的中年男子的骄傲，一个与社会现实格格不入的中年男子的孤独和自负。而这些复杂的人性心理转而由一个"猪"身显露出来。

可以说，整个影片就是众多矛盾的集合体，在猪与人的大矛盾下，波鲁克的现在与过去是矛盾，波鲁克的冷酷与柔情是矛盾，波鲁克的取舍是矛盾，卡其斯的双面性是矛盾，吉娜与菲儿是矛盾，故事轻快的情节处理与并不完美的结局还是矛盾。影片的基调仿佛是快乐的，但美好中总是附带着一丝忧伤——在矛与盾的相克中，被戳得伤痕累累。（见图 9-13）

⬆ 图 9-13　选自日本动画影片《红猪》剧照（2）

现实世界的矛盾令宫崎骏将理想寄寓在动画世界里,在属于自己的神话底版上随心所欲,甚至是近乎淋漓地宣泄。让波鲁克作为他,甚至是全人类祈愿的载体,去圆一个遨游蓝天的梦。

影片有美轮美奂的画面、温馨优美的音乐和轻松幽默的剧情。结尾处更是构思精巧,让人感觉多少有些意料之外,却又在情理之中。

六、视听分析

整部作品情节连贯、紧凑,张弛有度。几场空战的场面紧张激烈,逼真地描绘出了飞艇的各种运动状态和飞翔动作,而且令人惊叹地展示出波鲁克高超的驾驶技术。尤其在波鲁克与卡其斯比赛的过程中,多次利用镜头重叠的手法,以期让观众得到一种超越时间的速度感。

《红猪》影片中关于镜头语言的分析如下:

用第(1)～(7)个镜头让主人公出场,并简单地表现红猪在小岛上的度假生活。

(1)全景到小远景、仰视　晴朗的天空下,云彩在小岛的上空慢慢地飘动,镜头摇下,一架红色飞艇停在湖旁,后面是简陋的帐篷。

(2)全景、平视　一架红色飞艇(本片主人所用物件出场),镜头由左向右摇动,紧接着主人公以睡觉的姿态出现。

(3)特写、俯视　红猪双脚搁在桌子上,从桌上的陈列物品可以看出他平时的生活习惯和喜好。其中陈列物品有,没吃完的苹果、酒瓶、酒杯、火柴盒、火柴、烟头,而且是杂乱地放着。

(4)近景、俯视　红猪睡觉,脸上盖着一本电影杂志,画外音:电话铃声响起,这是利用了声音来进行镜头的转场。

(5)特写、俯拍　话筒轻轻抖动,而从话机的造型与外观来看,大致可以猜到这部影片的年代:第一次世界大战以后。

(6)全景、平视　红猪接电话,在接电话的过程中,用脚把小桌子拉近,酒瓶掉到地上,从这里可以看出两点,一是关于动作方面的设计,即拉近桌子可以使自己躺着更舒服一些;二是这是一个不拘小节的人。

(7)特写、俯拍　接电话中,用手拿开电影杂志,并由谈话内容转入电话中反映的实际场景。运用两个镜头来展示接电话的过程,可以避免由于谈话内容过长而显得镜头单调。(见图9-14)

↑ 图9-14　波鲁克在小岛度假,选自日本动画影片《红猪》

⊕ 图 9-14（续）

用第（8）～（11）个镜头来表现空贼开始劫持轮船，镜头简练，却成功地表现出劫持与被劫持者的关系。

（8）远景、俯拍 一艘轮船在海上航行，一架标有骷髅标记的飞行艇从右上方驶入画面。

（9）全景、平视 采用横移的拍摄手法来表现空贼开始劫持轮船。

（10）全景、平视 采用跟移的拍摄手法来表现空贼拿枪拿刀准备劫持的动作。

（11）全景、仰视 固定镜头拍摄一群小女孩兴高采烈地议论着海盗与空贼。（见图 9-15）

⊕ 图 9-15 空贼开始劫持轮船（1）（选自日本动画影片《红猪》）

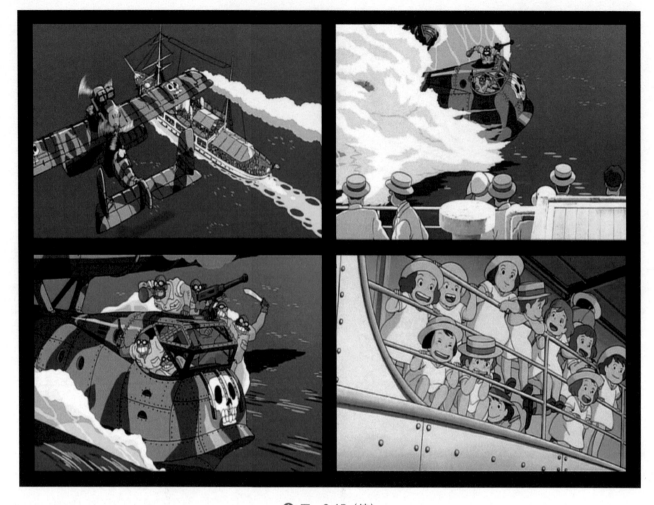

↑ 图 9-15（续）

用第（12）～（24）个镜头来表现飞艇从准备出发到飞到天空的过程,镜头转换快速、流畅,展现主人公动作利落而熟练。（见图9-16）

（12）全景、平视　固定的,反打镜头拍摄红猪准备起飞。

（13）近景、平视　固定的,正打镜头启动红色飞艇。

（14）特写、平视　固定的,表现启动时的动作（脚部）。

（15）近景、平视　固定的,表现螺旋桨启动的动作。

（16）近景、平视　固定的,表现红猪进入飞艇机舱。

（17）全景、平视　固定的,正打镜头表现出红色飞艇驶出画面。

（18）全景、平视　固定的,反打镜头表现红色飞艇驶出小岛。

（19）全景、平视　固定的,正打镜头进一步表现红色飞艇驶出小岛。

（20）特写、平视　固定的,表现驾驶习艇的动作。

（21）全景、平视　跟移镜头。

（22）远景、仰视　固定镜头,驶出小岛。

（23）全景、平视　跟移镜头,飞艇的起飞动作。

（24）远景、俯拍　飞艇飞上海面上空。

🔺 图9-16　空贼开始劫持轮船（2）（选自日本动画影片《红猪》）

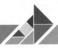

用第（25）~（28）个镜头表现空贼劫持小女生们有趣的场面。（见图9-17）

（25）全景、平视　空贼劫持小女生们当人质。

（26）全景、仰视　表现空贼与小女生的对话，比较轻松幽默，没有现实中劫持人质的恐怖感。

（27）全景、俯拍　小女孩议论骷髅图标。

（28）全景、俯拍　空贼开始手忙脚乱。

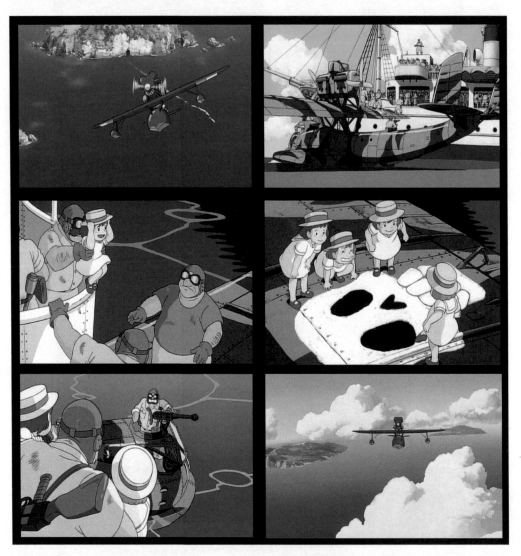

⊕ 图9-17　空贼劫持小女生，选自日本动画影片《红猪》

用第（29）~（55）个镜头表现红猪驾驶红色飞艇来寻找空贼。（见图9-18）

（29）远景、平视　用正打镜头来表现飞艇从天空的远处飞向镜头。

（30）全景、平视　用从侧面跟移来表现飞艇的飞翔动作。

（31）近景、平视　从正面拍摄红猪观察情况。

（32）全景到远景、平视到俯视　采用跟摇镜头表现飞艇的飞翔去向。

（33）远景、俯拍　推镜头推到轮船，这是一个主观镜头。

（34）远景、仰视　相比前面的几个镜头来说，这是近距离表现飞艇围绕轮船的飞行情况。

（35）近景、平视　用跟移镜头来表现红猪边飞边观察下面轮船上的情况。

（36）全景、仰拍　船员用旗语告诉空贼的飞翔去向。

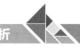

图 9-18　红猪驾驶红色飞艇来寻找空贼,选自日本动画影片《红猪》

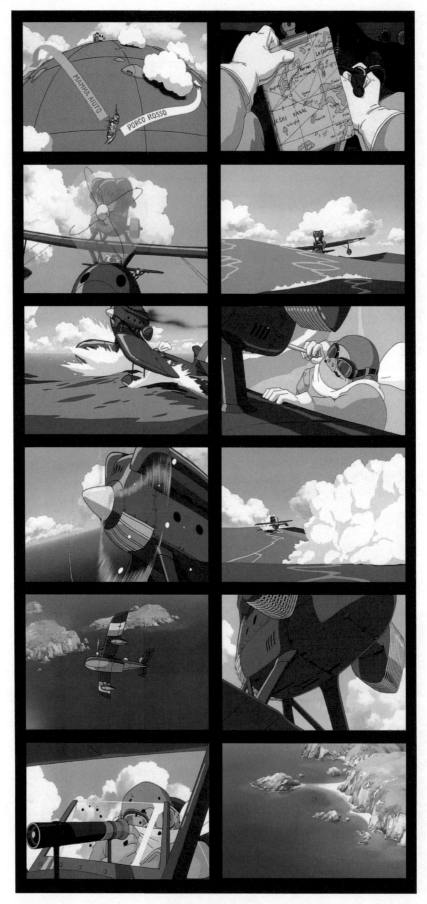

图 9-18（续）

（37）远景、俯拍　船员组成一个箭头方向来再次说明空贼的飞行去向。

（38）近景—远景　从平视到仰视,即镜头不动,而飞艇飞向高空。

（39）远景、平视　飞艇贴着海面飞向远方。

（40）远景、平视　表现一船人叫喊的大场面。

（41）全景、平视　从飞艇后面跟拍飞翔情况。

（42）全景　用一种带有立体感的地图来表现红猪对于空贼飞向的判断。

（43）特写、俯视　这里用一组主观镜头表现红猪研究地图,通过画面抖动来进行转场说明,引出画面抖动的原因。

（44）近景、平视　飞机出现故障,驶出画面下方。

（45）远景、平视　飞机在海面上进行滑翔。

（46）全景、平视　横移表现贴海面飞翔的情况。

（47）近景、平视　红猪拼命拉动操纵杆。

（48）特写、仰视　飞艇螺旋桨的转动情况。

（49）远景、平视　飞艇不稳定地飞离海面。

（50）远景、平视　飞艇驶入云层。

（51）近景、仰视　飞艇出现漏油情况。

（52）近景、平视　红猪观察漏油及四周情况。

（53）大远景、俯拍　飞艇飞翔情况。

（54）全景、俯拍　红猪观察海面情况,并飞出画面。

（55）远景、俯拍　飞艇飞进画面。

七、分析小结

《红猪》是宫崎骏的一部带有自传性质的电影,宫崎骏自喻为剧中主人公波鲁克,将自己的那种处在俗世而身不由己的矛盾构思成波鲁克的传奇故事。影片兼具社会精神与人文关怀。

这部浪漫的影片中有真实饱满的人物个性、起伏跌宕的故事情节、诙谐幽默的谈话对白、发人深省的厚重意义和美丽凄婉的爱情。归根结底,它是明快积极的。虽然《红猪》是宫崎骏作品中经常被遗忘的一部,但无论是从这部作品本身还是从它对宫崎骏创作生涯中的意义来说,这都是一部不可忽视的作品。宫崎骏为影片倾注了不少心血——不仅仅是他绘画的心血,更多的是他剖析自我的心血。在国家、时代、生活意义这样严肃的命题中,他塑造出一个充满矛盾的"酷猪"形象以自喻,既不失卡通文化的精髓,又蕴藏着对于自身和所处时代的深刻洞察力。

八、背景资料

1．制作资料

在《点点滴滴的回忆》制作即将收尾的时候,宫崎骏策划制作了他在20世纪90年代的第一部动画片《红猪》。这让公司陷入了两线作战的境地。由于人手紧缺,在《红猪》刚开始制作时,宫崎骏不得不单枪匹马承担全部的工作。

　　《红猪》是以宫崎骏在一本模型杂志上连载的漫画故事为基础而改编的动画电影。该漫画是《宫崎骏杂想NOTE》中的其中一个短篇，名字叫作《飞空艇时代》，全水彩编绘，共 15 页。

　　制作中有一幕是在亚德里亚海的黄昏底下，远处点缀着波尔哥的红色飞机，画面非常具有吸引力。在制作时最困难的其中一处是表达飞机在天空上飞的画面，传统的方法是将飞机的静态图在背景上移动生成动画，但《红猪》里有很多飞机空战场面，所以制作组最终还是决定一格一格地将飞机的具体动作画出来，这样令制作成本增加了不少，不过大家看完影片后都觉得物有所值。

2．票房资料

　　1992 年夏天影片上映后，取得了票房佳绩，成为年度票房最佳电影。力压迪士尼的动画大片《美女与野兽》。除了在日本本土放映外，《红猪》还成功地打入了欧洲市场，让挑剔的欧洲观众感受到了日本动画的魅力。

思考与练习

1．本片与以往宫崎骏的影片比较体现了哪些不同之处？

2．怎样进行一个优秀的人物设定？

第十章
回归——《千与千寻》赏析

影 片 简 介

片　　名：《千与千寻》

英　　文：*Sen to Chihiro no kamikakushi*

原作、脚本：宫崎骏

导　　演：宫崎骏

音　　乐：久石让

作画监督：安藤雅司

美术监督：武重洋二

幕后配音：柊瑠美、泽口靖子、内藤刚志等

制作公司：日本吉卜力工作室

发行公司：东宝公司

片　　长：125 分钟

首映日期：2001 年 7 月

一、电影梗概

《千与千寻》是日本著名动画大师宫崎骏献给曾经过了10岁和即将进入10岁的观众的一部影片,它以现代的日本社会作为舞台,讲述了10岁的小女孩千寻为了拯救双亲,在神灵世界中经历了友爱、成长、修行的冒险过程后,终于回到了人类世界的故事。

主要人物简介如下。

千寻:10岁女孩,冷漠,自我,缺乏儿童的好奇心,但最终在完全被动的困境中,解救了变成猪的父母。她是现代日本儿童的代表。

汤婆婆:巨头魔女,迷恋金钱的温泉经营者,用魔法控制温泉,喜欢唠叨,诸多挑剔,控制欲强。对自己的孩子异常娇惯。

白龙:汤婆婆的徒弟,温泉的主管,性格矛盾复杂,为学艺丢失了名字与自我。

小玲:性格热情,对现实不满。给千寻许多的帮助。

无面人:头戴面具,不能发声,脾气暴躁粗野,丧失了与人沟通的能力,是丧失自我的悲剧人物。

钱婆婆:汤婆婆的孪生姐妹,是自然生活的象征。

锅炉爷爷:地下室中为温泉控制高压锅炉的老者。

《千与千寻》的日文原名为《千与千寻的神隐》,日语"神隐"的意思接近粤语的"鬼掩眼"。日本古语云:有时找不到的东西,其实只是给神魔隐藏起来了,待一会儿自然会出现在眼前。在片中,女主角千寻的双亲被妖怪变成猪后,等待千寻打工赎回,他的父母被"神隐"了。

年龄仅有10岁的少女千寻在和爸爸妈妈去郊外新家的林中小路上,爸爸将车意外开到了一个神秘的古老的城楼前,城楼下面有长长的隧道。好奇的父母带着她走了进去,结果隧道的那边却是另外一个世界,父亲却误以为这是以前经济泡沫未破时盖的仿古游乐城。父亲循着诱人的饭香来到了空无一人的小镇上,屋子里摆满了可口的食物,父亲和母亲迫不及待地大快朵颐。千寻的父母因贪吃了供品遭到诅咒而变成了猪。这时候天色渐黑的小镇上亮起了灯火,而且一下子多了许多样子古怪、半透明的幽灵。

千寻仓皇逃出,一个叫小白的人救了她,告诉她怎样去找锅炉爷爷及汤婆婆必须获得一份工作才能不被魔法变成别的东西。为了破解毒咒,解救父母,也是为了不让自己遭受到同样的惩罚,千寻到汤婆婆开的温泉室里做帮工,还被剥夺名字,千寻化名为"千"。 开始了拯救双亲的旅程……在经历了友爱、成长、修行的冒险过程后,千寻和父母终于回到了人类世界。(见图10-1)

✦ 图10-1 选自日本动画影片《千与千寻》剧照(1)

二、主题思想

宫崎骏影片中的主题往往呈多重角度的扩散式安排。《千与千寻》传达出作者对于社会生活和关系的一种认知,即生命力的发掘来源于与社会的沟通,互助和关爱是打破孤独、寻回自我的钥匙。《千与千寻》正是借小女孩千寻的经历,在积极探索一条入世的道路。千寻由一个物质世界跌入一个对于她来说全然陌生和充满着困境的神灵的世界,"回归"将是一切努力的终极目标,取胜的魔法只有一句话——"为了他人而做一件事"。最终千寻回到了人类社会,但这并非因为她彻底打败了恶势力,而是由于她挖掘出了自身蕴含的生命力的缘故。不屈的千寻最终发现了自身存在的意义,她于是努力以成长的主题去实现自己对世界的怀疑与期待。一个信念结束黑暗的历程。这是一个没有武器和超能力打斗的冒险故事,它描述的不是正义和邪恶的斗争,而是在善恶交错的社会里如何生存。学习人类的友爱,发挥人本身的智慧。

《千与千寻》寓意深刻、褒贬兼蓄,富有浪漫主义色彩。故事的结构和作者想表现的思想有着典型的东方特色。本片把人和神怪幽灵之间的相互排斥、抵制,又相互影响的这个古老话题拍成电影,观众在看了这部影片后有一种自己置身于"神怪幽灵"情景之中的感觉。通过千寻遭受神怪磨难的经历描述,侧面反映了人类一直以来在冒犯着自然发展的规律,人类为此也必须付出沉重的代价。宫崎骏营造的这个犹如桃花源般美丽的神仙生活着的幻境世界,神仙们的生活与我们生活的俗世没有多大区别,同样有善恶、有贪欲、有情感、有森严的等级,也有游戏规则。与其说那是神仙境地,还不如说是现世社会的熔炉的缩影。

在不可以更改游戏规则的情况下,我们要能够最大限度地适应社会,并在适当的时候改变社会,而不丧失自我,千寻故事的最终大团圆的结局,应该就是宫崎骏的社会角色的理想模式。但仍然可以看出作者对现实社会充满焦虑、冷漠和隔离的社会关系,以及在这样的环境下成长起来的脆弱的新一代。父亲这时说了一句话:"信用卡、现金,他要什么都可以。"但这最终都没有阻止他们因为贪婪而变成猪!这是宫崎骏的幽默,也是他寓言的"因"。变成猪忘记了自己曾经是人的悲哀,是对茫然众生的一种讽刺与警醒。联系在后边鱼贯出场的众多人物,神仙也有着各自的恩怨烦恼。然而与所有的痛苦相比较,最大的悲哀莫过于孤独(例如无脸人),还有忘了自己是谁的白龙。(见图10-2)

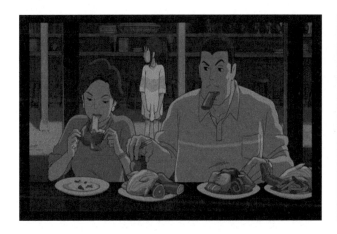
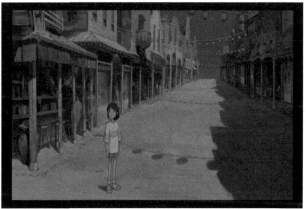

⊙ 图10-2　千寻父母肆无忌惮地享用美食,选自日本动画影片《千与千寻》剧照

该片主题深刻而且耐人寻味,表现了一个有责任感的艺术大师对人类前途的反思与自省。宫崎骏以其匠心独运的意识与感觉,运用动画的寓意性、趣味性和夸张性提示影片主题,即人类是自然界的一分子,它既不是主人也不是奴隶,应该始终与自然和谐共存,人类的希望存在于仁爱中。整部影片渗透了东方文化的深厚底蕴,使观

众再次深刻感觉到了那种存在于一切伟大艺术作品中的情感力量。

影片的特别之处在于没有刻意去拔高主题,宫崎骏也只是谦虚地把自己的作品定位为"一个简单的人说出的简单故事"。大多数电影的情节都是围绕正邪之战、爱恨情仇以及权力斗争展开,但《千与千寻》始终从人性的角度入手,以细腻的笔触描画出千寻这个 10 岁的小女孩从孱弱、不谙世事到坚强、勇敢、自信的成长过程。比如,影片始终没有交代汤婆婆派白龙去偷印章的原因,同时,影片也没有花很多的精力去介绍魔法的魅力,由此也可以看出,导演的重点是在现实的社会与人的心态。

宫崎骏在他的作品中主题一贯是统一的,他笔下的主角都处在社会与自然的冲突中,体现了他对人类、人文、环保的深切的哲学思考。《风之谷》中的娜乌西卡是大自然与人类的使者。《龙猫》中的妹妹代表人类的纯真愿望,是人与自然的和谐的象征。《幽灵公主》是宫崎骏对自然和人类关系苦苦不得其解的作品,主人公小桑代表大自然向人类复仇,要唤起人类对自然的反思,人类要用行动来拯救自己。只有看过《龙猫》之后才对《幽灵公主》中表现出来的无奈有更深的认识。《千与千寻》中的千寻是个平凡的女孩,她开始并不是善良愿望的代表,而是通过劳动、真诚才能获得救赎的代表。主题不再强调和谐了。而作品中父母被救赎后却浑然不知,是否在暗喻人类的不反思。这正是宫崎骏的担忧。

在整个过程中,"爱"是一切的动力源泉。于是影片"救赎"的意义也由此彰显出来。在人物各自命运的因果中,"爱"一直都贯穿其中。千寻就不用说了,她所做的一切,无不出于对父母的爱;就连狠毒的汤婆婆对她的孩子也充满了无限的关爱!然而对个体而言,即使爱的力量也是有限的,汤婆婆的魔法都不可以令自己瘫痪的孩子站起来,还是融入群体的真正"快乐"才能够改变一切。

这些作品中,题材虽然不同,但宫崎骏却将梦想、环保生存这些令人反思的信息,融合其中。留下了宫崎骏对世界宇宙自然和人类的解读与思考。也代表了其思想的转变历程。宫崎骏的动画世界并没有给世人明确的答案,生命的高贵尊严、自然的不可侵犯却是宫崎骏作品中永恒的主题。(见图 10-3)

⬆ 图 10-3　选自日本动画影片《千与千寻》剧照（2）

三、关于名字

《千与千寻》值得一提的是导演将人的名字与赎罪联系在一起,故事也围绕这个名字的得失而展开。故事说汤婆婆能夺去人的名字,借此来控制人,"名字"就象征了"自我"。名字是一个符号,就像生命的筹码,或者地下铁的方向牌。片子中,失去了名字的记忆,就等于丢失了自我。变成一场汹涌中的空瓶、错乱,直到湮灭。如果宿命的阳光被巨大的物质困惑所吞噬,这场危险可以覆没个性。生命随时灰飞烟灭。"千",只是一个临时的代号,千寻开始知道如何控制局面时,始终没有忘记自己的名字——千寻。千寻被汤婆婆强迫改名为"千",就是为了让她忘记自己的名字,忘记自己是谁。名字,在这里成为一种与真实世界(即本我)联系的象征。失落、找回本我和帮助他人找回本我,这一因果过程,使千寻的故事脱离了特殊而具有了普遍意义。故事一开始就说了,要在

浴场工作就要先被夺去名字，所以在浴场工作的都是迷失了自我的。在那里的人基本上差不多是一个模样的，为钱而工作。千寻靠着记着自己的名字，冲出了那里。她所依靠的不只是勇气，还有最宝贵的纯真（对金钱无动于衷）。

《千与千寻》传达出作者对于社会生活和关系的这样一种认知，生命力的发掘来源于社会的沟通，互助和关爱是打破孤独、找回自我的钥匙。不知有意还是巧合主人公的名字，也叫作千"寻"，一个"千"字，透着些许不易和艰辛。但结局的完美是宫崎骏的浪漫主义的总结，也是他对于现世社会的寄托和期望。我们在跟随千寻漫游遗世独立的神隐幻境时，好在宫崎骏还在提醒你，"不可忘了你的名字！"而这也正是他的电影主旨。（见图 10-4）

🔺 图 10-4　汤婆婆改了千寻的名字，选自日本动画影片《千与千寻》

四、关于千寻

主人公是 1990 年出生的独生女千寻。故事从千寻一家的搬家旅途开始，对千寻来说她即将面对的是全新的学校和朋友，可是请注意她出场时的面部表情，这个 10 岁小女孩的脸上始终是不动声色的冷漠，可以说，她对这个世界的任何事物都严重缺乏儿童的好奇，也不希望自己踏入未知的世界。对比宫崎骏导演 1988 年的《龙猫》，千寻的冷淡和《龙猫》里因搬家而欢天喜地的孩子正好相反。

和过去宫崎骏作品里的主角不同的是，千寻只怕也是宫崎骏手下最"丑"的女主角，大大的脑袋，扁扁的鼻子，千寻既不活泼，也不文秀。这个 10 岁的少女上下楼梯时甚至要逐格攀登。宫崎骏自己也承认，完成影片后才发现女主角极端羸弱。千寻不具备天真可爱、聪慧伶俐的资质，这个平凡女孩是在完全被动的困境里爆发出生命无可抗拒的生存意愿，人类无限的可能性在这里体现得淋漓尽致。

千寻是这个物质年代的产物，冷漠，麻木。就像散落的蒲公英，在物质的空间随风漂流。所以，当千寻跟随着父母在前往新居的路上，沿途的风光对她来说，也许只是视线里的挂画，略带陌生又缺少好奇。就是这样一个瘦小女孩千寻，面对困难慢慢站了起来，她从最初失去父母时惊吓哭泣，甚至害怕白龙帮助的普通现代少女，到学会独力工作、挽救白龙，又从魔女面前毫不气馁地拯救回父母，这样的蜕变完成了千寻自我的"回归"。

宫崎骏希望平凡外貌的千寻就像一个瑰宝，让你逐渐发掘其可贵之处。所以除了外貌之外，他赋予了千寻最质朴的性格，她礼貌、谦虚、真诚而且勇敢，如果说千寻用河神的药丸救治白龙是出于爱意，那么同样的药丸她又再次送给黑色幽灵无面人，就完全是出自真诚。在明明知道药丸可以拯救父母之后，她仍然愿意拿出来拯救其他需要帮助的陌生人，千寻心胸的宽阔只用浅浅几笔就跃然眼前。

千寻是一个纯真的孩子，只是在过多的物质影响和父母封闭的庇护中失去了真实。宫崎骏说，千寻是平凡且毫不起眼的，也许每个 10 岁的女孩都可以在这面镜子中看到自己，怯懦、孤僻、麻木，失去了孩子应有的纯真和好奇。用一个平凡的女孩来发掘生活的理由和力量，抗拒善恶难辨的世间暧昧，也许就是宫崎骏讲述这部片子时的初衷。（见图 10-5）

⊕ 图10-5 千寻,选自日本动画影片《千与千寻》

千寻在这次不寻常的经历中获得了宝贵的人生财富。

1．千寻首先懂得了金钱并非是万能的

故事一开始,千寻的父母在一大堆食物面前,没经主人同意就坐下来吃,他们已经形成了思维定式,只要到时付钱就可以了,结果受到惩罚变成了猪。"吃"在这部动画片中的寓意似乎与贪婪的欲望有关,无面人在澡堂里越吃越多,而变得越来越邪恶。当无面人用变出来的金子讨好千寻时,千寻已经明白,她要的东西不是金子所能买到的。(见图10-6)

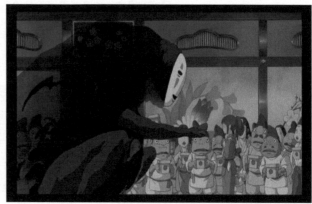

⊕ 图10-6 选自日本动画影片《千与千寻》剧照（3）

2．千寻意识到友谊的珍贵

白龙是千寻在这个匪夷所思的世界中第一个帮助她的朋友,他给了她生活和斗争的勇气。在与锅炉爷爷、小玲的接触中,千寻感受到了朋友的关怀,正因如此,千寻冷漠的心变得充满热情,她开始会试着去关心别人,比如,她看到无面人站在雨中,她开了一扇门让他可以进来避雨。

无面人是一个很特别的角色,他象征了空虚与寂寞,而它是最原始的,本来就存在,并无好与坏之分。当无面人看见千寻时,被千寻的纯真吸引,这是一种原始的需求,但在这种需求的同时,一种想与他人建立关系的欲望,渐渐演变成一种占有欲,并且想通过金钱来建立关系,金钱似乎使无面人不再孤单一人,然而通过吞噬他人,膨胀的不单是他的身体,还有他的空虚与寂寞。到最后,无面人最渴求的仍然是千寻的纯真,一种不能通过金钱来建立的关系。千寻用真心对待无面人,最后她引导了无面人解放自我。无面人渴望朋友的心态,与现实社会中的人没什么两样。

3．千寻还学会了感激

如果不发生变故,同其他的孩子一样,在千寻的眼里,可能父母以及其他人为她做的所有事情都是应该

的。事实上,在到处充满陷阱的世界里,没有谁是应该帮谁的。千寻在交朋友的过程中,因为感动而学会了感激。白龙生死未卜,千寻义无反顾地乘上火车,去寻找救活白龙的方法。她说白龙救过她,她一定要救他。(见图10-7)

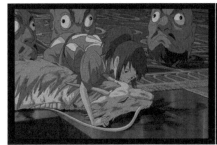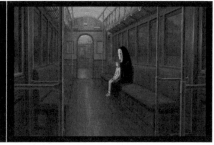

图10-7 千寻踏上火车去救白龙,选自日本动画影片《千与千寻》

4. 千寻终于独立了

钱婆婆告诉千寻,无论是什么事情,包括与父母回到原来的世界,救白龙等,都要靠自己。这也是我们现实生活中的游戏规则。千寻刚到陌生的世界,连下阶梯都要缓慢地爬行,但是在经历了那么多以后,千寻眼看着伤痕累累的白龙飞进汤婆婆的房间,她顺着垂直的楼梯,一步步爬上去救白龙,此时千寻已经脱胎换骨,再不是那个吃着饭团、无助地流泪的小女孩了。(见图10-8)

图10-8 千寻的蜕变,选自日本动画影片《千与千寻》

5. 千寻的可贵品质

如果从人性高贵的情操的展现这部分来切入剖析,千寻有几个特别值得一提的品质,如千寻对父母的寻找,当父母在欲望的指使下,贪吃食物忘记了人类性格的部分,有关谦逊、请问、虚心这样的品格变成猪时,千寻惊慌失措,怕父母在世界里消失,让性格本来就懦弱、胆小、怕事的千寻,更加恐惧。当白龙告知千寻只要忍耐,才可以见到父母,救父母时,"坚持"的信念不断地强化着千寻的能力。

这种寻找父母的意识,无非就是要找回人们失落的源头,千寻在神的世界里追寻着人类生命的价值。当千寻有求于锅炉爷爷时,小玲提醒她要谦逊;对为了留在神的世界里寻找父母这样的信念,不断地哀求汤婆婆给予工作时,在现代的观念中,不过是一种蠢笨的行为举止,但是为了找回父母的千寻,在这里展现出的却是无比坚毅的能力,由于信念促成行动,一步步强化她的生命特质——"勇气"。

因为"坚持"带来的勇气信念,同样也延伸到其他人身上。迎接腐败神,是一个大难题,也是汤婆婆有意让他承接这样的一个工作企图为难新进门者,腐败神的恶臭程度,人人为之掩鼻,最明显的便是小玲的那碗饭刹那

间腐败。可见当时如此沉重的工作落在小小的千寻手中是一个多大的挑战,她凭着"坚持"的信念,清洗着腐败神,整个腐败神透过澡堂的清洁,所透露出的一个极端环保的意识问题,便是河川污染的问题。千寻透露出的坚定信念令他们愕然,也让小玲重新评价这个来自人类社会的少女。(见图10-9)

⬆ 图10-9 千寻为河神清洗,选自日本动画影片《千与千寻》

再则,是千寻企图挽救白龙的生命,白龙垂危的生命是由于抢夺印玺受到攻击所导致,印玺凸显的是权力欲望的象征。白龙为了取得魔法的完整性不惜付出生命代价,也是人性灭绝的开始。千寻原先要让父母变回人类,珍藏着河神所给予的宝物。为让受伤的白龙吞下,吐出汤婆婆在白龙身上的诅咒,千寻踩碎诅咒,象征着白龙人性的回归。

钱婆婆是返璞归真的生命象征,千寻为挽救白龙的生命,踏上寻觅钱婆婆之路,就是一种寻找人性源头的再现,与千寻的信念相呼应着。白龙和千寻均被汤婆婆夺去了名字,但是他们靠着互相提醒而找回自己的名字,这是一个很有趣的情节。要知道,导演写的是人和河流的一段爱情故事,最初感觉有点不明就里,可是想深一层,它并不单单是一个普通的爱情故事,它写的是人与河流的关系,引申至人与大自然的关系。(见图10-10)

⬆ 图10-10 千寻与白龙,选自日本动画影片《千与千寻》

6. 人与大自然

无面人入了浴场后就学坏了,原因何在呢?导演以一个浴场来代表一个享乐和文明的地方是很巧妙的,因为浴场本来有"清洗"的意思,本来是一个洗去所有污秽的地方,然而它在故事里却是一个让人迷失自己的地方。所以,宫崎骏想表达的大概就是大自然与文明社会的对立,人在文明社会中的迷失,只有通过重新反省与大自然的关系来找回自我。人与大自然的关系本来是很亲密的,可是这种亲密的关系随着人为的因素而遭到破坏,而就故事情节看来,似乎导演觉得人要找回"自我"还是要靠大自然的帮助。例如,千寻靠白龙而记着自己的名字;而河神给千寻的那颗丸就帮助所有角色找回自我;河神正象征了大自然,它受到了人类的污染,只有河神被洗涤干净后才能再发挥它的神力,这一段很明显地表达了导演对大自然和人类的关系的看法。在这个题材上导演表达了他很有趣的想法,在他看来,人与大自然应该是互动的关系、平衡的关系,就像千寻与白龙,反对人类对大自然一直以来主宰式的对待方式。

千寻可能是日本动画作品中极少数性格真正称得上既现实又可爱的女主角。在《千与千寻》制作结束后,宫崎骏曾经一个人到神社求签,签语道"残花旧枝头重放",我想这也是面对千寻最贴切、最适中的评语。

五、生命力

在这部影片里,现代日本第一次在宫崎骏动画的舞台上出现。千寻在幻境里遇见的各类精灵,无不在现今的日本有着寓意式的指向——魔女汤婆婆是迷恋金钱的温泉经营者,对自己的子女娇纵的母亲。无面人任意挥霍金钱不尊重他人的存在。性格复杂的少年白龙兼备聪明和冷酷的双重人格。千寻面临丢失自我的危险,寻找成人理性世界的冒险困难艰巨——所有这一切都会让我们在观看电影时心中有所感悟。

最后千寻能重新找回自己的"生命力",正是因为她明白了"要让自己找到本来的自己",这一点无疑是对现代日本人的忠告。在这个故事里,千寻最终激发出身体里全部的潜能,随之成功地完成了自己的冒险。宫崎骏是从孩子的视线出发,把故事讲给整个日本社会听。

六、叙事结构

《千与千寻》采用的是传统的"起承转合"戏剧式叙事结构,采用了多角度、多层次、多角色的复杂叙事方式。在人们以往的意识中,动画片是非故事性、非叙事性的。宫崎骏虚构了一个故事性极强、又适合动画语言表现的、具有人性化想象的动画故事,同时宫崎骏的影片在叙事结构中喜欢赋予情节以神的力量,喜爱探讨人与自然的关系。

在叙述的视角上,宫崎骏采用了有限视角来展示。影片讲述了一个人在陌生环境中的冒险故事,这种叙述形式与整个故事的内容和主题内涵结合得非常紧密。在有限视角的叙述中,观众被设置成和主人公一样,是通过剧情的逐步展开而知道整个事件的来龙去脉、前因后果的。观众是通过千寻逐步了解油屋的,是在第一人称的前提下进入整个故事的情景中的。

宫崎骏在这个故事里的思维跨度很大,从亲情、友情和爱情等层面去描述故事,以在另一个世界为了救父母的千寻的成长历程为主线,以千寻和白龙的爱情、千寻与打杂姑娘的友情为辅线,以故事中不同的人物性格特征去渲染故事使其变得有血有肉、寓意深刻。

《千与千寻》的故事情节始终围绕着千寻在油屋的经历展开,虚实相间,脉络清晰。整个影片在叙事结构上除了设置以千寻在解救父母的过程中展现千寻的聪明勇敢的主线外,又设置了两条小的线索,一条是在油屋的这个神秘之城中"无面人"只对纯真的千寻比较友善,而对油屋的其他贪得无厌的神怪则表现得粗暴凶悍,从侧面反映出千寻对"无面人"的友善与同情,并努力寻找解救"无面人"灵魂的方法。而另一小线索则是汤婆婆,一方面是凶残的浴室的"老板",对千寻及油屋所有神怪都很凶。另一方面又是"母亲",对她的儿子充满了无尽的母爱,对汤婆婆喜怒反差极大的这一性情的塑造,使影片具有极强的戏剧性和动画夸张性。(见图10-11)

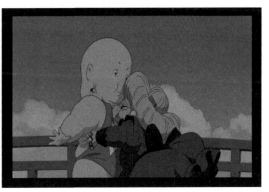

图 10-11　汤婆婆,选自日本动画影片《千与千寻》

七、《千与千寻》的情节和细节处理

《千与千寻》的整个故事情节重点放在故事的发展部分。第一处细节是遇到"白龙"。在这场戏里,着重描述了白龙对千寻处境的担忧,以及他如何竭尽全力帮助千寻脱离危险。千寻准备离开父母时被白龙阻止,当她返回再见到父母时,他们已经变成了猪,同一时空情景发生了巨大变化。紧接着是一系列千寻在茫茫黑夜里奔跑的镜头,用不同景别的变化来表现这时候千寻的弱小、无助和茫然,使观众感觉到千寻当时内心世界的矛盾。

第二处细节放在千寻遇到锅炉爷爷的场景中,这段情节处理得十分诙谐,夸张的锅炉爷爷和煤炭精的造型,使故事的动画性更强。该部分重点对千寻的性格刻画进行了更为深层的挖掘,如有一段将千寻放在一个时空领域里,千寻的弱小及其惊恐心理被清晰地勾勒出来。这种诡异的环境已经使千寻很恐怖了,而当她受"白龙"的指引来到锅炉房时,看见了一个有很多条很长胳膊的锅炉爷爷和黑乎乎的无数煤炭精时,更加毛骨悚然。画面运用极度夸张、趣味的手法营造出此时千寻正置身的环境气氛,情景推动了剧情发展,进一步表现了千寻恐惧的心理,加强了对人物性格的塑造。

第三处细节是千寻找工作。在这段戏里,千寻与汤婆婆的关系已经更加激化,千寻反复说"我要工作",使汤婆婆越发恼怒,暴跳如雷,对着千寻大吼大叫,但听到婴儿的哭声时,汤婆婆的声音变得温和、委婉,但镜头里出现的只是堆积如山的包裹,直到后来才抖开这个"包袱",让汤婆婆的儿子出现在画面里,给观众一个惊叹,并牢牢锁住了观众的眼睛。

第四处细节在高潮处缓解,描写千寻作为浴工,吃力地为"河神"忙碌,千寻的机智、勤劳勇敢和不怕脏的精神感化了汤婆婆,最终使其率领众神与浴工帮助了"河神"。(见图10-12)

❂ 图10-12　千寻与河神,选自日本动画影片《千与千寻》

八、美术风格

1.造型设计

本片在造型风格上充分体现了日本民俗,造型设定在写实与夸张的基调上。千寻与父母的造型特点是写实性,而神怪造型是拟人化的夸张,服饰也强化了民族特征。使观众从视觉上形成真实与幻影的冲击,突出了现实与非现实之间冲突的喜剧效果。

千寻的造型是一个长相极其普通的少女,宽宽的四方脸,两只眼睛小而远,没有特别吸引之处,具有怯懦的性格。开始给观众的印象平坦,发展到最后,才能让观众认识到她的魅力所在。被封闭着,被保护着,彼此越来越疏远,日本人从儿童时代就开始变得麻木,他们过分沉迷于自我的世界,千寻被设计成瘦弱无力的体形和面无表情的冷酷,就象征着这一点。

锅炉爷爷的造型则是一个秃顶、泡眼、留有浓密胡须的人物,他拥有黑乎乎的身躯和几条胳膊,胳膊能够不断地伸缩变形并不断地忙碌着,怪异的造型与背景画面呈现出神秘气氛。

无面人的造型,戴着面具,身披斗篷,同样增加了神秘气氛。

河神的造型是以庞大神威却很肮脏的面目出现,造型设计以流动的黏泥的夸张变形来定形,突出肮脏的视觉刺激。

汤婆婆的造型,拥有大脑袋,矮胖的身材,硕大的眼睛充满了贪婪,鹰钩鼻,满脸的皱褶,满头白发,她穿着欧式的裙装,手上戴满了戒指,塑造了人物贪财的性格特征。(见图10-13)

⊕ 图10-13 人物造型,选自日本动画影片《千与千寻》

2.精美的场景设计

在影片中,宫崎骏营造出的千寻的神隐世界,其制作精良不禁让人叹为观止!金碧辉煌的神隐世界表现了浓郁的日本古典文化的氛围。动画中环境的渲染能够使人身临其境地去感受日本的民俗文化。本片的场景设计是将传统与现代很好地结合起来,作为影片中最重要的场景油屋,漂浮着一种怀旧气息,导演把此镇上所有建筑物特色,浴室的电梯、走廊、浴盆、浴楼等通过想象夸张,展现给了读者崭新的视觉形象,另外白龙与千寻飞翔的大场面还运用了数码CG技术,增强了视觉效果,汤婆婆办公室的设计风格也尽显巴洛克风情。

镜头从内外、上下、左右穿透,建筑物从平面的漫画纸上浮凸出来成为立体,它虚化了真实中其他的旁枝末节,让审美主体以似乎比真实还要真实的姿态呈现在观众的眼前,这种身临其境的感受,有时候几乎感觉不到是在看动画片,而是在跟随摄影机进入一个幻境的具象世界。有时候观者似乎都能够感觉得到摄影机的移动,每一个布局都如同历历在目。片子中还有一些西方的工业特点,如供水系统、淋浴的机械化操作、水上奔驰的火车等,宫崎骏把神的世界与机械文明协调成一个自然、开放、轻松与和谐的神界。那夺目繁复的神隐宫殿世界,完美的西式建筑与日式澡堂文化成功融合在一起,堪称动画片的经典制作。(见图10-14)

⊕ 图10-14 精美的场景设计,选自日本动画影片《千与千寻》

九、视听分析

1．镜头语言的运用

宫崎骏综合了绘画语言和电影语言的表现技巧,用动画镜头造型的独特形式,用最直观且最具有活力的镜头语言填充画面,使动画影像语言更加丰富,如千寻看父母变成猪后的恐慌,镜头中漆黑的全景随着千寻的奔跑不断变化景别,全景虚拟光和色彩更加衬托出千寻的渺小,还有三次虚景的出现,更加营造出剧情的阴森气氛,使观众的心理与镜头造型强烈撞击,创造出一种与众不同的虚幻性的镜头神话。(见图10-15)

⬆ 图 10-15　千寻奔逃,选自日本动画影片《千与千寻》

《千与千寻》用写实与拟人化的夸张变形风格把造型融入故事中,以非常鲜明的动画镜语呈现在观众面前,编织出令观众痴迷的幻想乐园。

2．音乐的运用

值得一提的是,本片中那优美的音乐由曾经创作过宫崎骏另外几部作品《天空之城》《幽灵公主》音乐的著名音乐人——久石让操刀,长期与宫崎骏的合作,默契到已经能够理解宫崎骏的胸中丘壑,使音乐与画面能够完美地契合,共同呈现出一个纯情唯美的境界。看这样的一部电影,声画俱佳是一种享受。

十、情节中的民俗

"聚集八万神仙鬼怪的油屋。"在日本的神话中,妖怪一般住在深山里或海中的孤岛上。也就是说,与人住的地方有一定的距离。这与日本人的异界观念有关系,日本人自古以来一直把山、海看作异界,与人界合成三界,分别由三个不同的大神所统治。《千与千寻》中的"油屋"就是这样一处隐藏在深山中的异界。此外,日本神话中的"八万神仙鬼怪",按照日本民俗学家柳田国男的说法,妖怪是神衰落后的形象,从其根源来说它们二者是同一个东西。这些妖怪也带有过去当过神的痕迹,即在它们那里有很多财宝,影片中的"无面人"就是这样一个迷失了神性的妖怪。"油屋"洗澡是日本风俗的重要组成部分之一,《千与千寻》中再现的就是这样一个充满日本风情的"澡堂",此外,它还有另一个别称叫"钱汤",16世纪末始通行钱汤,即每人的门票价格为永乐钱一文。片中汤婆婆的姊妹名为钱婆婆,也许是来源于这个别称。

这部浑身上下都洋溢着浓重日本情调的影片也显露出西方对日本在艺术、工业等领域的近代启蒙和现代化进程的影响。宫崎骏有相当一部分作品以西方世界为背景,他的这部作品里的一些情节设置也显示出他受西方艺术的影响。千寻的故事明显带有"绿野仙踪"的影子;还有一些细节,如白先生再三告诫千寻,返回人间的路上千万不能回头,这也源自古希腊神话中俄耳甫斯去冥界寻找妻子欧律狄科,不听诫命在回程的路上回头看了妻子一眼,致使其妻重坠地狱的故事。此外,宫崎骏的上一部作品《幽灵公主》里大力宣传的"环保",在这部片中

也没有忘记提及,浑身恶臭的河神前来"油屋"洗澡,千寻竟然从它的身体里清理出了一大堆人类的工业垃圾。看来导演只要有机会总会提倡环保意识。

这些光怪陆离的场景、想象奇特的情节和一个女孩子成长的历程里,无一不浸润着创作者从本国民俗与神话传说中汲取的养分,这一切都继承了自《古事记》以来的日本文学、艺术中天真稚气的一面。正是这种"人情的润泽",使《千与千寻》虽然没有在思想上达到较《幽灵公主》更高的高度,但却闪耀着更普遍的人情中爱的光辉。(见图10-16)

⊕ 图 10-16　选自日本动画影片《千与千寻》中的民俗造型设计

十一、背景资料

1. 导演资料

宫崎骏,日本动画大师,生于 1941 年。数十年来,宫崎骏一直被称为"动画诗人",是一位将动画上升到人文高度的思想者。

1968 年,由东映动画制作,高田勋监督的动画《太阳王子——荷鲁斯大冒险》上映。宫崎骏在这部片子中任原画和场景镜头设计,得到前辈高田勋的赏识,随后开始逐步担负更重要的工作。

1972 年和高田勋合作《熊猫·小熊猫》,宫崎骏担任脚本创作。 1978 年 4 月,日本国营电视台 NHK 每周播出 TV 动画《未来少年柯南》,这是宫崎骏首次担任动画监督一职。

1979 年 12 月,宫崎骏监督的动画电影《侠盗鲁邦三世——卡里奥斯特罗之城》上映。

1984 年 3 月,宫崎骏导演的《风之谷》公映,剧中独特的世界观以及人性价值观深刻地影响了其后十余年日本动画的走向,女主角娜乌茜卡更是连续十年占据历代动画最佳人气角色排行榜冠军之位。宫崎骏也因此片而奠定了他在全球动画界无可替代的地位,迪士尼将他尊称为动画界的黑泽明。同时作为漫画家的宫崎骏并未就此停手,漫画版的《风之谷》在德间书店动画情报志 *Animage* 月刊上,从 1979 年开始连载,历时 13 年,于 1994 年年底才告完结。

1985 年,吉卜力工作室成立,宫崎骏开始了他个人动画生涯中最为辉煌的 10 年,同时也是动画大发展的十年。

1986 年上映的《天空之城》是吉卜力工作室的开山之作,宫崎骏一人身兼原作、监督、脚本和角色设定四项重任,使这部作品从头至尾注入了纯粹的宫崎骏理念。

1988 年上映的《龙猫》是宫崎骏根据幼年时在家乡听到的传说,精心编织的精巧童梦。宫崎骏热爱描写自然,整部《龙猫》带有其一贯的魔幻现实主义风格,利用一些自然景物切入主角的意识流中,让观者的心得到最真切的共鸣。

1989 年宫崎骏带给观众的是宛如空中飞翔的歌声那样明朗的《魔女宅急便》。

1992 年,宫崎骏以《红猪》表现了自我的追求,虽然是成人的故事但一样得到青少年观众的喜爱。带着激情在蓝天碧波间畅游,拥有名望和荣誉,却也有孤独和悔恨。这就是波鲁克·罗索,亚德里亚海上的红猪,这也许是宫崎骏自己的写照。

1995 年,被认为是吉卜力工作室的实验剧场的 *On Your Mark*,由恰克与飞鸟的歌曲制作的短篇作品在 Super Best 3 放映。讲述了在被放射能污染的世界,两个青年把有翅膀的少女送上蓝天的故事。但宫崎骏想要表现的并不是"拯救",而是"自己的希望"。

1997 年 7 月 12 日公映《幽灵公主》,至次年 2 月共上映 184 天,票房收入 179 亿日元,全国观众 3000 万人次,主题曲由久石让作曲,宫崎骏作词,米良美一演唱,单曲专辑当年发行 38 万张。其实从 1980 年起,宫崎骏就开始策划一部有关"少女爱的物语",1995 年终于全心投入制作,成本总计 20 亿日元。最后半年中,右手因过度疲劳,不得不一边接受按摩治疗一边工作。《幽灵公主》就此成为宫崎骏的封笔之作。随后宫崎骏宣布退出吉卜力工作室。1998 年迪士尼买断了吉卜力工作室在海外的版权,《幽灵公主》在全美及欧洲市场公映。

不知是否因为《幽灵公主》至今仍大获好评,加上爱徒近藤喜文(《侧耳倾听》导演)在 1 月尾逝世,激起雄心万丈,宫崎骏撤回封笔宣言。

在沉寂了 4 年后,宫崎骏制作了《千与千寻》并获得了极大的成功。

2. 票房资料

《千与千寻》片长 130 分钟左右,采用了全数码制作技术,有效提高了影片的视觉效果。2001 年 7 月 27 日,在日本 300 多家影院同时上映,首日观众达 200 万人次,票房收入仅日本就超过了 493 亿日元,而且打破日本史上电影票房纪录,创造了日本历史上的"票房神话"。票房数已超过 1997 年 12 月公映的美国电影《泰坦尼克号》,刷新了演出演艺界的最高纪录。而且周边商品和书籍也被抢购一空。

3. 获资奖料

- 2003 年　获第七十五届奥斯卡最佳动画片奖。
- 2002 年　获第二十一届香港电影金像奖最佳亚洲电影奖。
- 2002 年　获第五十二届柏林国际电影节金熊奖。
- 2004 年　获第五十七届英国学院奖最佳外语片奖。
- 2002 年　获第六十七届纽约影评人协会奖最佳动画片奖。
- 2002 年　获第二十八届洛杉矶影评人协会奖最佳动画片奖。
- 2002 年　获第七十一届国家评论协会奖(美)最佳动画长片奖。
- 2002 年　获第二十五届日本影艺学院奖最佳音乐奖。
- 2002 年　获第十五届欧洲电影奖国际影片特别奖。
- 2003 年　获第二十八届法国恺撒奖最佳外语片奖。

- 2002 年　由《每日新闻》和《体育日本》主办的第 56 届每日电影大赛上获得最高奖。
- 由日本文化方举办的第 5 届媒体展获得卡通部门最高荣誉奖,宫崎骏本人也获得个人特别奖。
- 第 62 届威尼斯电影节组委会正式将 2005 年的"终身成就奖"——金狮荣誉奖颁发给日本动画大师宫崎骏,以表彰他为电影事业做出的贡献。

思考与练习

1. 结合影片,思考如何运用人物转变历程来塑造人物。
2. 怎样将生活中的事情提炼成一部优秀的影片?
3. 结合影片,谈谈如何以民族特色造就影片强烈的视觉特征和美学特点。

第十一章
探寻科技之路的恢宏巨制
——《蒸汽男孩》赏析

影 片 简 介

片　　名：《蒸汽男孩》

英　　文：*Steamboy*

编　　剧：大友克洋

导　　演：大友克洋

美术设计：木村真二

音乐导演：百濑庆一

剪　　辑：濑山武司

配　　音：铃木杏、小西真奈美、中村嘉葎雄、津嘉山正种、儿玉清、泽村一树、斋藤晓

国　　别：日本

出　　品：东宝公司

上映时期：2004 年 7 月 17 日

片　　长：126 分钟

　　将想象寄予动画,我们总是希望动画能够表现出在真人世界难以看到的画面。所以对各种事物的幻想就自然而然地成为动画电影的主题。但是摆脱了神怪世界和未来世界,日本动画大师大友克洋的《蒸汽男孩》的故事背景却选择在了18世纪的"蒸汽时代"。这个时代是人类现代文明的发起点,是科学真正成为社会主题的开始。现在的观众对那个时代,是既熟悉又陌生的。这部影片的背景设置使故事游离在现实与想象之间,所以影片呈现了复古与幻想的全新风格。

一、故事梗概

　　18世纪60年代,英国率先爆发了一场带动全球生产技术大跃进的"工业革命",以"蒸汽"作为生产力能源的时代随之降临,而这便是电影《蒸汽男孩》的时代背景。当时英国正经历着这场由蒸汽机带动的产业革命,这一年的万国博览会举办在即,少年技师雷每天忙碌着制作自己的小发明——蒸汽独轮车,而雷的祖父和父亲则在美国从事研究工作。这天雷接到了祖父寄来的神秘的密封金属球,雷因此遭到了一伙自称"财团"的人的袭击,他们的目的是要夺走金属球,雷只好带着金属球乘上自己发明的蒸汽独轮车踏上了逃亡之路。

　　雷还是落到了财团的手中,他们将雷带到了隐藏在伦敦的秘密基地蒸汽城中。在这里雷遇到了他的父亲以及富家千金斯佳丽。从父亲口中雷得知金属球原来是一种密封了的超高压金属容器,是由雷的祖父和父亲共同发明的,这个蒸汽球拥有极大的能量,它既能带动工业的进步,又能被用于毁灭性武器的制造,而派人抢夺蒸汽球的是美国财团的塞蒙,他们妄图独占这项发明并将其用于军事借机牟取暴利,并因此同英国在博览会场发生了一场战争。祖父和父亲因对科学的理念不同而反目,祖父告诉雷,蒸汽城是一座巨大的战争机器,蒸汽球是使它运转的巨大原动力。祖父嘱托雷,一定要制止将蒸汽球用于军事。雷只好带着蒸汽球又开始了逃亡。最后,威力巨大的蒸汽城由于缺乏动力而毁灭。

　　坚信着科学的力量是带给人类幸福的动力,雷最终利用这个蒸汽球升入了太空,成为名副其实的"蒸汽男孩"……(见图11-1)

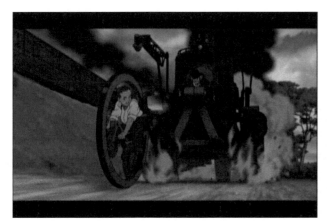 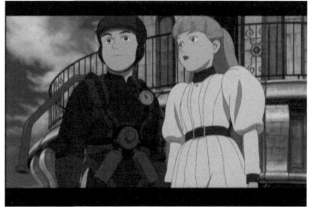

图 11-1　选自日本动画影片《蒸汽男孩》剧照(1)

二、影片主题

　　《蒸汽男孩》的主角雷并没成为负载导演梦想与渴望的完美典型,而是杂处在不同意识形态下而产生疑问的新生代。科学的目的到底是什么?不仅遗留给主人翁思考,同样也让我们反省。

1．蒸汽代表什么

18世纪初，瓦特发明了蒸汽传动装置，为纺织机提供了廉价动力，纺织工人得以从繁重的体力劳动中解放出来，大大提高了生产效率，从而引发了工业革命，并从此彻底改变了人们的生活，使人类社会进入科学昌明时代。因此蒸汽可谓是人类进入科学时代的起点。本片中，大友克洋赋予"蒸汽"两个含义。

其一，代表科技。影片中的蒸汽几乎是万能的，蒸汽球可以安装在任何机械装置上，各种机械全都以蒸汽为动力，如蒸汽独轮车、蒸汽自走车、蒸汽飞行器、蒸汽坦克，甚至是小狗使用的蒸汽跑步机等。蒸汽的作用在本片里显然是被夸大了，影片意在营造一个"蒸汽时代"，蒸汽就成了科技的代名词。

其二，蒸汽隐喻科学的作用或者说是"力量"。影片揭示了科学的两个作用，即积极作用与消极作用，并通过各种机械装置展示出来。片中奔驰着的蒸汽火车，还有雷发明的蒸汽独轮车，以及以蒸汽为动力的纺织工厂，这些机械装置无疑是对科学的肯定。随着蒸汽自行车、蒸汽飞行器、蒸汽坦克等武器的出现，科学的消极作用也展现了出来。当蒸汽城拔地而起悬浮在伦敦上空并造成巨大破坏时，这时影片将这种消极作用升级为毁灭性力量。（见图11-2）

图 11-2　蒸汽代表科技与力量，选自日本动画影片《蒸汽男孩》

2．科学将何去何从

大友克洋的作品在内容上或多或少都与科技有关，《蒸汽男孩》则是直接把科学作为主体。大友克洋的表白反映出他看待"科学"的矛盾心理："我想表达的是人性与科技的斗争，《阿基拉》讲的是超能力，而《蒸汽男孩》则是蒸汽机关。我觉得人类一旦有了力量，不是输给它，就是不能好好使用它，从而陷入一种混乱状态。所以我想要探讨如何与'力量'维持友善关系这件事……"

《蒸汽男孩》在眼花缭乱、热闹非凡的场面中，大友克洋有条不紊地展示科技犹如水能载舟亦能覆舟、关键还是在于人的问题。主角的知识与血缘来源于祖父与父亲，而他两人的对立，正好说明了这个观点。祖父利用蒸汽球想完成的，是个游乐园；父亲则把它视作实力、威权的展现。而且别忘了，在背后还有出钱研究的财团所虎视眈眈的商业利益。大友克洋试图预示给观众，表面和谐的世界背后仍然暗流涌动，一旦科学技术落入某些心怀叵测的利益集团，或是面貌模糊的破坏分子手中，那么对于整个世界而言都将会带来灾难性的后果。发明虽然有改进人类生活的能力，但人性的自私却有可能让科学不但无法造福人类，反而成为强大自我、攻略别人的工具。

作为《蒸汽男孩》中最关键的道具，代表文明科学技术动力的"蒸汽球"，在一开始它的功能还并不是太明朗，直到影片主角雷的父亲埃迪出场，并企图利用它启动"蒸汽城"，使之飞翔在伦敦上空时，才展示出这个神秘球体内所蕴藏的无限力量——科学。用现在的眼光再度审视这个"蒸汽球"的价值，科学虽然能带给人们福音，却是毁灭的源头。面对科学技术所创造的巨大力量，人类是否能克制自己的贪欲？影片中蒸汽城的破坏力量是巨大无比的，整个城市都笼罩在毁灭的阴影下，这是只有现代核武器才具有的力量，而这也正是科学发展的症

结。影片中小小的蒸汽球几乎就是原子能的隐喻。今天人类制造的原子能武器已经能够将人类社会毁灭很多次。我们不能确定原子能究竟是科学发展的成果,还是人类社会的梦魇,大友克洋像一位哲人通过影片把问题摆在人们面前,人类应该怎样驾驭科学?

读解影片,我们看到大友克洋并没有想否定科学,相反影片中的人们充分享受科学进步带来的便捷。明亮的天空伴随着欢快的进行曲,使人们感受到充满阳光的生活。影片试图告诉人们,在金钱、贪欲甚至是所谓的"国家利益"支配下,科学的另一面是能够毁掉这些美好生活的。影片借雷的口说出"科学的脚步已经停不下来了!""我对未来绝不放弃!",由此可见,导演对科学的未来也是处于忧患和希望并存的矛盾中。

所谓的科学,究竟是人们的希望?还是将会毁灭一切?关于科学的未来,影片并没有给出确切的答案,而是把这种人类社会共性的问题揭示出来让观众自己去思考、判断。

3. 反战思想

影片通过表现英国与财团对蒸汽球的争夺以及他们之间发生的战争,表达出强烈的反战思想。影片并没有丑化敌对的任何一方,观众几乎分不清谁是敌人。影片在雷的祖父罗伊德博士的话中表达了这种思想:"所谓敌人,只是人心目中的贪婪和傲慢而已。""敌人是谁?法国人?德国人?"影片最后的段落通过表现残破的城市以及正在毁灭的蒸汽城向人们表明,战争是没有赢家的,敌对的双方最终都会成为受害者。(见图11-3)

↑ 图 11-3　蒸汽代表力量还是灾难,选自日本动画影片《蒸汽男孩》

三、人物设定

影片的主要人物有少年发明家雷,为欧哈拉财团工作的雷的祖父罗伊德博士,父亲史提姆博士,英国皇家科学院的科学家罗伯特博士和他的年轻助手大卫,欧哈拉财团的继承人斯佳丽小姐,财团负责人塞蒙……另外还有财团的两名打手。

(1) 天才少年雷天生有着和祖父、父亲一样的高智商,是个富有创造力和正义感的少年,乐观向上,勤于探索,是个勇敢真诚的少年科学家,无论机械制图,还是付诸实际的手工制作,任何废弃的元件经他的手改造后,依然能够充分地发挥出功效。影片以很长的篇幅展示了雷的这些特点,影片在开始部分就表现他冒着生命危险化解了工厂的危机,又为了保护蒸汽球而勇敢地与财团的打手周旋。生活中的雷是个发明家,他把一个废弃的车间改造成自动化程度很高的工作室,他还发明了一辆超炫的蒸汽独轮车,罗伊德家族崇尚科学、勇于探索的精神完全被雷继承了下来。影片中的故事虽然发生在英国,但雷的面部造型完全没有白种人的特征,更像日本动画中传统少年的形象(他的祖父和父亲的造型恰恰相反,也许导演有意使这一形象日本化)。影片后来祖父与父亲对"蒸汽球"发明的应用问题产生了严重的分歧,少年雷随之陷入了两难的境地。究竟是让科技像父亲说的那样展示在时代面前?还是像祖父说的,等到世人准备好了面对具有创造与破坏双重力量的科技时,再将这项发明应用于世呢……随着剧情的发展,雷的认识也在发生着变化,他由一个单纯甚至是盲从的少年逐步走向成熟。一开始他

成为父亲的助手,后来又站在祖父的立场上反对父亲。在影片的最后部分,雷很理性地看待祖父与父亲之间的矛盾。面对一片废墟他言道:"科学时代才刚刚开始,他们还会回来的。"影片无疑赋予了雷正确引领科学发展方向的使命。

(2)雷的祖父罗伊德博士是位科学的反叛者,他与儿子史提姆共同发明了蒸汽城。他的初衷是将蒸汽城建设成娱乐消闲的场所,同时为人们提供各种便利。直到蒸汽城完成在即,他看到蒸汽城所蕴藏的破坏力量远远大于它的积极作用时,他就决心将其毁掉,由此引发出一系列的冲突。影片中罗伊德博士是一位性格坚强、固执,有正义感和极强责任心的科学家。他由对科学的探索走向对科学的否定。他在蒸汽城中进行破坏时身上反穿着一件短裤,形象猥亵得像是原始人,这样的造型无异是在告诉观众,否定科学就意味着回到蛮荒时代。

(3)雷的父亲史提姆博士表面沉着、冷静,言语不多,实际上他却是一位狂热的科学家。他孜孜不倦地进行着科学探索和研究,却从不考虑自己的研究成果会给世人造成什么样的麻烦。后来却因为太过痴迷自己的发明,在世界还未完全准备好时,便试图用蒸汽动力将人类从长久的劳动生产中解放出来,而且不惜以"兵器"的形式展示在人类面前。这样"剑走偏锋"的表现最终使其迈向了极端的一面,成为不折不扣的"科学狂人"。

影片中他是蒸汽城实际的操控者,他不计后果地启动了蒸汽城,给伦敦市造成极大的破坏。但他的内心又很善良,当打手向他的父亲罗伊德博士射击时,他及时加以制止。甚至罗伊德博士向他开枪他也毫不忌恨,最终他听从父亲的劝告,将蒸汽城沉入泰晤士河,从而避免了更大的灾难。(见图11-4)

| (a) 少年雷 | (b) 罗伊德博士 | (c) 史提姆博士 |

⬆ 图11-4　三个人物

(4)英国科学院的罗伯特博士是一位正统的科学家,当雷问他"科学为何而存在"时,他回答:"科学是为人类的幸福而存在——但首先必须保卫我的国家。"影片中罗伯特的行为似乎是无可厚非的,他被塑造成维护国家利益的科学家。"国家利益"是各国进行军备竞赛的最好借口,在这一"神圣"的名义下,人们可以无所顾忌地发展杀人武器。影片通过塑造罗伯特这一人物,对这种行为进行了深刻的批判。

(5)青年科学家大卫是罗伯特的助手,导演对这一人物的塑造也颇费心机。影片在快结束时才让他露出本来面目。他逼迫雷与他一起进行蒸汽城的开发,并借此捞取金钱,同时毫不人道地阻止雷去救人。影片通过对大卫的刻画表现了在金钱、权势的驱动下失去人性的科学家类型,而在此之前大卫一直是以正面形象出现的。他勇敢、机智,曾经两次救了雷。影片将他塑造成科学的投机者。片中虽然没有出现财团的幕后指使者,但借助大卫把这类人揭示出来,导演刻画人物的功力可见一斑。

（6）出现在雷面前的大富豪的千金斯佳丽，财团继承人斯佳丽是一位性格单纯、娇生惯养的富家小姐，她孤傲冷峻的外表下隐藏着一颗善良质朴的心。她的出场豪华得甚至有些夸张。她乘坐着以她的名字命名的豪华游轮，孤傲地俯视着迎接她的人群，由此显出她在财团的尊荣地位。起初她把战争视为游戏，而当流血的尸体倒在面前时，她才意识到，战争不是"过家家"。她跑到两军之间制止战争的情节使人印象深刻，也体现出影片的反战主题。影片轻描淡写地表现出她对雷的好感。她与雷跳舞时问雷："我美吗？"雷瞬间被打动了，显示出惊讶的表情，但雷很快岔开了话题，这种萌芽的爱情关系也就到此为止。显然导演并不准备让爱情来分散观众对主题的关注。影片中对于斯佳丽的定位是，因为她既不能代替塞蒙与各国军事代表谈财团销售军火的交易，也无法助埃迪博士击退包围蒸汽城的英军，没有明确的推动剧情作用，更多时候造就的是与男主角雷之间的浪漫气氛。恐怕只有将她归结为商业电影中所必须出现的元素。

（7）欧哈拉财团的经理塞蒙。他被塑造成精明圆滑的商人，在斯佳丽面前则表现得更像一位仆人，影片结尾部分他仍在救生飞艇上像仆人一样高喊"大小姐"。作为财团的实际控制者，影片弱化了这一人物，旨在突出影片的主题。影片中出现的两个打手是被财团利用的工具，他们在影片中的作用是使冲突更加紧张激烈。（见图 11-5）

(a) 罗伯特博士和大卫

(b) 斯佳丽

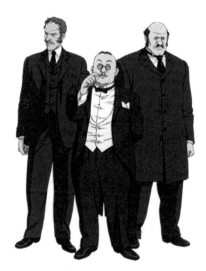
(c) 塞蒙和打手

图 11-5　六个人物

四、矛盾冲突的设置

矛盾冲突是构建整个剧情发展的重要环节，本片以不同的科学理念为出发点设置了种种矛盾冲突。

1．父子之间的矛盾

众多的矛盾冲突中，罗伊德父子之间的对立始终贯穿着整个影片，在科学的理想与现实的诱惑间摇摆的父亲和祖父间的争执是影片的主线。影片片头部分就表现了父子之间的两次见解上的差异，第二次分歧则导致了一场事故，史提姆博士因此受伤。这也为以后两人的矛盾设下伏笔。两人的主要矛盾集中在双方科学理念的完全对立上。即便如此，父子之间的骨肉亲情却是始终不变的，影片通过一些情节表现出两人之间的彼此关心。

2．英帝国与财团之间的矛盾

这场矛盾冲突反映在双方的战争上，影片用浓重的笔墨表现双方的战争——大量新式武器的使用，强烈的爆

炸和伤亡场面使画面显得血腥和暴力。影片如此渲染战争场面旨在使观众直观地认识到战争的残酷本质。(见图 11-6)

⬆ 图 11-6　英帝国与财团之间的矛盾,选自日本动画影片《蒸汽男孩》

3．雷与打手的冲突

雷与财团打手之间的追逐与搏斗场面被表现得淋漓尽致、精彩纷呈。他们时而在地面,时而在天空,所乘坐的交通工具也是五花八门,有蒸汽独轮车、飞艇、飞行器等。随着剧情的发展,冲突也在不断地升级,此类冲突的设置使影片紧张激烈,高潮不断,也增加了影片的娱乐性与观赏性。

应该指出的是,影片的冲突场面设置过多,几乎是没隔多久便会出现一个小高潮,后半部分则更加激烈和频繁。因此影片的节奏略显杂乱。

五、叙事方式与视听风格

1．叙事结构

影片基本上是以线性叙事方式为主,基本属于平铺直叙式,以单一的时空顺序为叙事结构,即以雷的行动为主线展开故事情节。这也是许多影片惯常采用的方法。在影片后半部分表现战争的段落时,则采用平行交叉的方式表现双方的行动。虽然叙事方式并不复杂,情节铺设有序,但镜头组接得极为流畅,动态的摄影技术也产生了独特的视觉效果,影片气氛把握得非常到位。

2．纵深镜头的运用

我们知道大多数动画片的镜头基本上都是固定的,推、拉、摇、移等手段的使用也仅限于平面的移动,这在一定程度上使镜头的表现力受到限制。所以当看到 20 世纪 80 年代迪士尼影片《美女与野兽》中表现水晶吊灯的一个纵深镜头时,许多人感到惊讶。由于制作条件及成本所限,许多动画片即使有类似镜头,也是少之又少的。而在《蒸汽男孩》这部影片中,大友克洋完全打破了这种局限。作为一部平面动画片,影片中纵深镜头的数量可以说是创纪录的。纵深镜头用于同时表现人物的运动,又交代周围的环境。在复杂的场合下,对表现统一的时空关系以及进行灵活的场面调度具有非常重要的作用。

例 1　影片开始时,工厂老板边走边说话,就是一个跟移的纵深长镜头,这里只用一个镜头,既表现了人物焦躁不安的动作与情绪,又详尽地交代了纺织工厂的环境细节。

例 2　雷拿着蒸汽球与表妹从房间里跑出来,在楼梯口发现有打手拦截,然后又从相反方向跑出大门,这是一个典型的纵深镜头。虚拟的摄影机在跟移过程中,随着雷与表妹反方向的奔跑而进行 180° 的旋转。这一镜头把房间的结构、雷表妹以及与打手的位置,连同他们的动作真实地表现出来,整个镜头充满了张力,有很强的现场感。(见图 11-7)

⊕ 图 11-7　雷拿着蒸汽球与表妹从房间里跑出来,选自日本动画影片《蒸汽男孩》

在表现蒸汽城的段落中,也多次运用到类似的纵深镜头。这类镜头的制作是非常复杂的,要求手绘的人物动作要随时与 3D 建模的场景对位。作为一部制作周期长达十年的影片,制作人留有足够的时间完成这些复杂的镜头。在电影语言的运用方面,大友克洋显然不想让技术成为一种障碍。他在《大炮之街》的制作中,就追求场景的流畅转换与空间的纵深感,为此绘制了长达数米的背景,同时大胆地运用了 CG(Computer Animation,计算机动画)技术,使手绘人物自如地在 3D 场景上运动。在《蒸汽男孩》这部影片中,这种纵深镜头运用得更加娴熟和老到。

全片有几幕刺激的动作场面可算是匠心独运。而且难能可贵的是,大友克洋采用镜头手法凸显了巨大物体、夸张了场景的深广。例如蒸汽城由发动至被毁不会看到 360°环回的 Matrix 式画面,雷利不会在天空中翻滚也从无主观镜头来展示其身处的空间感(其中由近拉远透过不同层次景物来制造空间感的手法却用了 2 ~ 3 次,用在静态场景)。本片总是平实地交代画面。大场面的处理是以电影感为优先,平衡的取舍非常好。

3．流畅的镜头组接

影片有一个段落表现雷与几个少年的冲突,雷举起铜制气门准备打向对方,紧接着一个镜头却是壁炉里的火柴下落。这根下落的火柴延续了雷打人的动作,也使场面不那么暴力。这是一个典型的蒙太奇组接手法。镜头的连接也体现了动接动的常用手法。整个影片的镜头组接可以说是中规中矩,流畅合理。(见图 11-8)

⊕ 图 11-8　流畅的镜头组接,选自日本动画影片《蒸汽男孩》

4．经典视听段落分析

以下分析雷在家中的一个段落。

镜头一：小全,雷受罚靠墙坐着说:"因为说爸爸和爷爷的坏话……"

镜头二：小全,中年妇女的背影,她说:"不能使用暴力。"旁边坐着姐弟两人。

镜头三：近景,女孩说:"但是姨妈,阿力克斯是一个很讨厌的家伙……"男孩说:"雷,今天开始我们住这里。"

镜头四：近景,雷说:"为什么?"

镜头五：全景,中年妇女说:"哎,妈妈上班的那家人旅行去了……"

镜头六：近景,小男孩说:"我还以为要搬家呢。"

镜头七：近景,雷说:"妈妈,我肚子好饿!"

镜头八：移镜，由桌上的钟表移至全家的相片，然后缓推。

镜头九：（叠化）特写，从照片中的父亲开始移→母亲→爷爷→童年的雷。（见图11-9）

⤊ 图 11-9　选自日本动画影片《蒸汽男孩》剧照（2）

这个不到一分钟的段落，先交代雷因打架而受罚，接着，画面中出现中年妇女及一男一女两个小孩，第三个镜头，女孩凑到镜前说："姨妈……"交代了女孩与中年妇女的亲戚关系。第七个镜头雷说："妈妈，我肚子好饿！"这时才交代出中年妇女与雷的关系。随着镜头的移动，从相片中我们看到雷的祖父、父亲、母亲，而在开始的序片中，雷的祖父与父亲就已经出现过了。这一段落共九个镜头，在极短的时间里，依靠出色的镜头运用和精练的对白，表现出雷的整个家庭成员及其关系，甚至包括暂住的表弟和表妹，也为祖父和父亲的再次出场设下了伏笔。

这两个段落显示出大友克洋流畅凝练的叙事风格，在影片中大量纵深镜头的运用也使他的叙事手段变得灵活多样。

六、独特的美术风格与丰富的想象力

1. 宏伟的画面设计

大友克洋的作品一向以气势宏伟而著称，这部长篇动画片首先有着极为精致的一丝不苟的画面，是本片的一大看点。而另一大特色，就是天马行空的设计和构想。

影片为我们展现了超乎想象的绚烂画面，丰富立体的画面层次和美轮美奂的画面让人感觉如同闯进了一个名画的世界中。影片以19世纪中叶的英国为背景，美术设计完全参照英国曼彻斯特的景致和风土人情，把那个时代的英国巨细无遗地呈现出来。整部影片的时代基调相当严谨而又多元化，旧工业时期的蒸汽火车头、复古式的扎领巾服饰、有着烟囱的英格兰砖房、庞大恢宏的伦敦街区，所有这些文化、风光、建筑等元素都恰到好处地勾勒出一幅19世纪工业文明欣欣向荣的盛景。为了配合伦敦及旧世纪的感觉，本片刻意采用一些带灰的色调。而很多场景都运用了计算机特技，数量不比现时全立体3D动画少。（见图11-10）

⤊ 图 11-10　复古的场景设计（1），选自日本动画影片《蒸汽男孩》

　　片中共有 1850 个不同的场景,每一个场景都被描绘得极其精细。大友克洋曾说:"很多人问我,一部动画片中什么是最重要的? 当然是美术设计,因为影片 80% 以上都靠画面来传达意思,没有良好的美术风格来做基础,影片就像一座没有根基的大楼,随时都会倒塌。"导演要求绘景师"画到你自己满意为止"。在这一思想支配下,这种追求完美的作风最终得到了回报,影片中所有的细节如一颗螺钉、一块玻璃、一根管道,都被绘制得非常真实,充满美感。万国博览会场、蒸汽城等场景宏大绚丽,细节丰富,给人强烈的视觉冲击。(见图 11-11)

⊕ 图 11-11　复古的场景设计（2）,选自日本动画影片《蒸汽男孩》

　　在大友克洋的影片里,随处可见工业化的印记,如工业管线、阀门、铆钉、巨大的齿轮、各种仪表、厂房等。这与另一位大师宫崎骏自然唯美的风格形成了鲜明的对比。我们看到,整个影片的场景包括人物的色彩并不浓郁,像是放旧了的照片,使画面呈现出淡淡的怀旧气息,这也吻合人们对那个时代的印象。(见图 11-12)

⊕ 图 11-12　复古的场景设计（3）,选自日本动画影片《蒸汽男孩》

2. 天马行空的构想

　　《蒸汽男孩》把 19 世纪中叶的英国巨细无疑地呈现在荧幕上,而凭借想象建立起来的蒸汽之城也是宏伟非凡,影片里有大量独特机械的描绘,从最初类似现代化工厂气压计一样的蒸汽闸门,再到蒸汽球设计图纸、轮盘式蒸汽动力车（颇似现代的电瓶车）、飞空艇、双头式豪华游轮、潜水艇、蒸汽机步兵、振动机翼飞行兵、蛙人机械兵、竖琴与钢琴结合的蒸汽城控制台（颇似个人计算机）等大小不同的细节设计,它们都很好地保留了工业文明初期的烙印,由古董式闸柄、滑轮、仪表器、钢管烟囱组合在一起的科技,反而有种时光倒流的历史沧桑感。精细如麻的各种部件,繁复的结构,着实令人赞叹。片中所出现的各种天马行空的道具装置,从喷气式独轮车到超巨型飞船及潜水艇,再从各种精致巧妙绝伦的小设计到用蒸汽防护的铠甲等,剧中主人公雷逃走时所乘坐的蒸汽自走车,不仅速度可以赶超汽车,甚至可以升降自如。而这些,大部分都是在现实中闻所未闻、见所未见、匪夷所思的虚幻之作。

　　影片在风光旖旎的泰晤士河畔,巨大的伦敦钟楼旁的塔楼建筑群中,举办了历史上第一届万国博览会,这次博览会完全沦为了一片战场,潜水兵、机械铠甲兵、身背振动翼的人鸟型战士纷纷从美国欧哈拉财团的堡垒里走出,并以海、陆、空全方位的现代作战模式向英军展开了攻击。如此大胆的城市巷战构想,确实会让观众感到非常刺激而过瘾。结尾处大手笔的高潮段落,更让人佩服,不仅赞叹大师那丰富绝伦的想象力和构思。(见图 11-13 和图 11-14)

⬆ 图 11-13　独特机械的描绘（1），选自日本动画影片《蒸汽男孩》

⬆ 图 11-14　独特机械的描绘（2），选自日本动画影片《蒸汽男孩》

七、关于影片的制作

　　《蒸汽男孩》是日本动画大师大友克洋的力作，影片从 1994 年开始构思，到 2004 年正式上映，历经十年的时间，其中前期的创作就用了六年的时间。影片耗资高达 24 亿日元（折合人民币 1 亿 8000 万元），作画张数为 185060 张，平均每秒钟要画 24 张，更包含 400 个 3D 段落，这样的密度迄今为止还没有一部动画片能超过它，成为日本历史上历时最久、制作最昂贵的动画电影。影片大量运用了 CG 技术，在很多场合有机地把二维平面人物与 3D 场景结合起来。影片中到处弥漫着的蒸汽是用多层经过计算机处理之后合成的，制作中，导演还要求蒸汽的形状、动态要配合角色的情绪变化。（见图 11-15）

⬆ 图 11-15　蒸汽产生的能量，选自日本动画影片《蒸汽男孩》

　　音乐的运用上，百濑庆一集古典与现代于一身的音乐时而气势恢宏让人心情激昂，时而紧张地扣人心弦。在音效方面，同样追求声音的真实感和空间感。影片使用了 20 万种以上的音效素材，混录时的音轨甚至达到了 800 条，故事也在精致且动人的音乐声中惊险地展开……

　　大友克洋对画面、音效、场面调度的完美追求使影片的制作周期不断延长，从而造就了动画史上这部气势恢宏的影片。

八、分析小结

　　《蒸汽男孩》这部影片融入了大友克洋多年的愿望和情感，他表示："这是一部基于计算机技术的数字动画片，也是献给孩子最好的礼物……所以想送给孩子梦一样美好的作品，并启发他们心中的创造之梦。"但严格

地说,这应该是一部成人影片。影片把故事设定在 1866 年的英国需要有一定的魄力,因为观众要认同这样一个不存在的历史有些难度,但更多的是认同影片中的具有共性的象征与隐喻。影片精彩激烈的场面和扣人心弦的情节的确引人入胜,更重要的是带给人们更多思考和反省,科学是可以带给世界幸福的奇迹,还是带来灾难的恶魔?观众在欣赏之余,进一步加深了对影片主题的思考,从而达到了主创者的创作初衷。

九、导演资料

1954 年大友克洋出生于日本宫城县登米郡。1973 年在《增刊 ACTION》上,以漫画家身份发表处女作。1979 年发表喜剧漫画《火球》。1983 年凭《童梦》得到"第 4 届日本 SF 大赏",并借此成为首位获此名誉的漫画家。1980 年在《YOUNGER 漫画》上发表 *MEMORIES* 的第一作——《由她的思想中产生》。*MEMORIES* 的另外两作《最臭兵器》《大炮之街》先后在 video 上首次发表。1982 年,集《童梦》和 *CYBER* 等精华作品于一身的 *AKIRA* 开始在《YOUNGER 漫画》上连载,于 1993 年最终完成了全部 6 卷的故事。1983 年为电影《幻魔大战》担任角色设计,1988 年以监督的身份,将 *AKIRA* 动画化,打破日本动画纪录,总作画数为 15 万张,花费 10 亿日元,更以 6 国语言在世界各地公映,美国票房净收入 100 万美元。在欧美得到很高的评价,并在各种电影节上获得嘉奖。1995 年,*MEMORIES* 以三部作品的形式作为剧场版公开发表。其制画和背景的工作都很细致,美丽的画面简直如同真实的一般。大友克洋和两位动画家森本晃司、冈村天斋集体创作了这部 3 个单元的动画集。其中《大炮之街》由大友克洋本人亲自执导。1997 年,大友克洋协助监督的动画 *PERFECT BLUE* 发布,在柏林动画展等众多著名动画展中得到很高的评价。

大友克洋作品年表如下。

- 1979 年　绘制喜剧漫画《火球》。
- 1980 年　漫画《由她的思想中产生》在《YOUNGER 漫画》上发表。
- 1982 年　漫画 *AKIRA* 在《YOUNGER 漫画》上连载。
- 1983 年　漫画《童梦》得到"第 4 届日本 sf 大奖",并担任动画电影《幻魔大战》中的角色设计。
- 1988 年　剧场动画 *AKIRA* 中担任原作、脚本、监督、角色、机械设定。
- 1991 年　剧场动画《老人 Z》中担任原作、脚本、机械设定。
- 1995 年　剧场动画 *MEMORIES* 中担任原作、脚本、监督。
- 1997 年　剧场动画 *Perfect Blue* 中协助监督。
- 1999 年　剧场动画《Spriggan 遗迹守护者》中担任总监督、机械设定。
- 2004 年　剧场动画《蒸汽男孩》中担任原作、脚本、监督、角色、机械设定。

思考与练习

1. 结合影片,思考如何处理一个时代性非常强的题材。
2. 结合影片,谈谈如何实现影片强烈的视觉特征和美学特点。
3. 怎样理解立意在动画创作中的重要性?

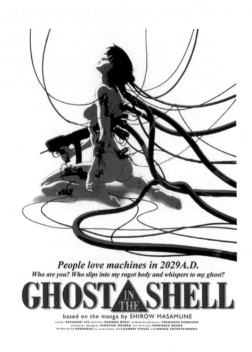

People love machines in 2029 A.D.
Who are you? Who slips into my rogot body and whispers to my ghost?

GHOST IN THE SHELL

based on the manga by SHIROW MASAMUNE

影 片 简 介

片　　名：《攻壳机动队》

英　　文：*Ghost In The Shell*

影片导演：押井守

影片编剧：伊藤和典

漫画原作：士郎正宗

美术设计：竹内敦志

配　　乐：川井宪次

制　　片：Antoine Lanciaux

出品公司：Manga 娱乐公司

发行公司：东宝

国　　别：日本

影片片长：83 分钟

出品时间：1995 年 10 月

上映时间：1996 年

动画影片《攻壳机动队》由押井守执导，这部影片取材于日本漫画家士郎正宗的长篇连载漫画，它是日本第一部由外国（英国 Manga 娱乐公司）公司全资投拍的动画片，1996 年上映后因为精美的绘画和诡异的情节在日本和欧美各国都受到了极大的欢迎，获得了空前的成功。

一、改编

漫画原作《攻壳机动队》(*Ghost In The Shell*)是由士郎正宗于 1989 年 4 月 22 日在讲谈社青年漫画刊物《周刊 Young Magazine》海贼版连载的漫画。士郎正宗创作的漫画作品具有复杂的故事，极其专业的信息量，还阐述了士郎正宗的政治、哲学、宗教观点，这一点也正是《攻壳机动队》的魅力所在。士郎正宗称："我想科幻类作品有必要创作一些全新的类型。并非未来都是世纪末的那种孤立无助与彷徨不安的感觉，而应该是崭新的、更有希望的才对。必须在可以给人新鲜感觉的题目上动脑筋，虽然这样很难，但是为了众多的读者考虑，也为了不辜负大家对我的期望而不得不这样做。再说这本来就是我的工作！"这正是士郎正宗的创作理念，正是这种对科学保持着肯定的态度，士郎正宗的作品总是保持着这种明快向上的风格。很多人寄托在科幻作品中的是对未来世界的担忧，他们惧怕科技的进步在给人类带来相对的益处之外还会带给世界毁灭性的灾难。可士郎正宗却没有这种想法，他相信人性，人类社会意识形态的演变将会一直紧跟科技的发展。而在这种时代为了生存，人类就要一直采取相应的战略和进化。在《攻壳机动队》的后记中，有这么一句话："未来应该是更光明才对。"

与日本漫画家士郎正宗的漫画作品比较起来，押井守对于原作的改编不单是剧情上的调整，而是要将他的灵魂赋予其中，要把押井守式的风格注入原作的血液。原作极少带有对话成分，完全依靠绘画意境表达作者的需要。动画化之后的影片继承了原作"绘画精美和情节诡异"的精神，但从情节到主导思想以及人物之间木讷的表情都与原作有很大的差别，完全摒弃了漫画中明快轻松的风格，代之以阴郁压抑的主题以及对命运的困惑。士郎正宗原著的漫画以短篇单元为主，人物在不作战时表现很轻松，对世界保持乐观态度。押井守导演的动画电影版的人物则较严肃，而且略去了具有儿童个性的攻壳车角色。

用押井守自己的话说就是："对导演来说，以忠实于原著的方式拍摄电影通常无关紧要。电影与小说，或者说是电影与漫画，是完全不同的两件事，不能混淆。"于是，热爱漫画原著的观众不会在剧场版中找到曾经熟悉的幽默基调，也不会再感受到女主人公草薙素子与巴特等人抬杠乐此不疲的语言风格。在押井守改编的电影版剧作中，对科技无界限介入生活的质疑，人对"真实"的怀疑和恐惧成为影片要表达的主题。押井守将深沉的思考以及对未来世界的悲观质疑态度带入了这部动画影片中。尽管押井守的作品大多都改编自商业性的漫画原著，然而其作品除了具有商业电影画面精良、重视觉效果与娱乐性的特征之外，更重要的是他在剧作中完整地融入了自己的深刻思考。不管原作呈现怎样的基调，到了押井守这里，整体基调就变得理性而悲观。

影片《攻壳机动队》其情节构架复杂晦涩、主题灰暗，描绘了虚构与现实的界限，带有强烈的末世情怀。这次改编和对主题的重新设定使《攻壳机动队》声名鹊起，以致好莱坞的沃卓斯基兄弟受其启发制作了科幻动作电影《黑客帝国》。押井守用他独特的冷峻风格，将以超现实主义来表现现世的悲观主义情结以及哲学观念，在他的剧作中得到完整的展现。（见图 12-1）

二、剧情梗概

开篇问题的提出以 20 世纪后半叶人类认知神经科学对大脑了解的深入，以及计算机科学与人工智能研究的兴起为背景。那个时候，机器人技术已经非常发达，人不但身体可以换成机器，连大脑中也可以植入计算机，人

脑和计算机可以互相连接。也就是说,人和机器,人脑和计算机已经浑然一体,难分你我。有些人被迫或自愿放弃原本的血肉之躯,把身体全部换成了机器。几乎所有人类都进行了不同程度的改造,很多人的身体都有着与网络连接的端口(在脖子后面),对他们来说,身体只是一个计算机终端而已,是一个容纳人类灵魂的容器。这个幻想世界的独特设定条件就是人和机器在肉体上和精神上可以共存和互换,于是,基于这些设定条件的犯罪产生了。例如,罪犯通过网络侵入并控制别人的大脑,让无辜的人去杀人,或抹去目击者大脑中自己的形象,或把人的灵魂强行安装到一个机器人的躯壳里。相应地,政府也成立专门机构"九课"来打击此类犯罪。

✝ 图 12-1　漫画版《攻壳机动队》及电影版《攻壳机动队》

　　草薙素子他们发现有一个黑客经常入侵一些公共设施的计算机,于是九课布置陷阱,抓获了这个身为清洁工人的黑客与给其程序的人。可是审问过程中,他们却发现此人的记忆早已被人所篡改,他们就像一颗被人摆弄的棋子。草薙素子已经陷入了迷茫的阶段,她思考身为人类究竟该有何定义,人类一生的记忆与庞大的信息世界,就好比一滴水和大海的关系。紧接着,麦格公司与政府合作生产的一个完全计算机人逃离公司,在夜间被车撞倒。九课接受了计算机人的躯体。六课也派人来,开始检查该计算机人的躯体。躯体内的傀儡王表明自己不是AI,虽然他的代号是"2501计划",但是他已有了察觉自我存在的意识。此时,九课遭到袭击,计算机人躯体被抢走。草薙素子跟踪劫匪,并在一处破旧的废墟找到了被六课藏匿的2501。2501告诉草薙素子,外交部、六课和麦格公司合作2501计划,而主要的程序编制者就是代田,2501的诞生只是他们的工具而已,但2501产生了自我意识,逃离了他们的控制。2501开始思考自己的定位,生命与死亡,这就是一个真正人类的行为。(见图12-2)

　　在2501漫长的寻找同伴的过程中,他发现了草薙素子,他认为只有与她结合,他们才能更加完美。虽然结合的结果会导致2501自己的灭亡,可他仍然坚持这样认为。此刻,六课的攻击直升机已经找到了2501和草薙素子,得到的命令是消灭此二人。但是由于突然而来的干扰电波,武器系统一直无法锁定目标。想到自己过去的经历,以及2501对自己的影响,草薙素子考虑后同意了他的要求,创造新的生命。草薙素子和2501的灵魂融为一体。同时,干扰消除,直升机立刻对目标做出了攻击动作,2501和草薙素子都被消灭了,一个新的草薙素子诞生了,这位少女看着庞大的世界,思考着自己该何去何从。

图 12-2 选自日本动画影片《攻壳机动队》剧照（1）

三、深刻的主题

《攻壳机动队》是一部立足于科学技术前沿的作品。基于影片的基本故事框架,并没有超越传统的警匪片模式。但其中警与匪的矛盾冲突只是表层的戏剧冲突,影片探讨的是一个颇为沉重的主题——生命与机械的定义究竟是什么？在未来世界中,机械与人的分界变得模糊,程序开始具有自我意识想要获得人的躯体,而人则通过生化技术将身体变得机械化,这一矛盾在主人公草薙素子和傀儡师的较量中得以体现。

更深层的冲突是导演通过草薙素子对自我身份的怀疑传递出自己对于人生思辨性的追问:"究竟怎样的生命状态才可以称为'人'？当科学发展到一定程度,人类可以通过生化技术将自己机械化,以扩大其生物机能上限的时候,当人工智能高度发展并且有了自我感知,意识到了自我存在的时候,人和机器的区别在哪里？"草薙素子是一个全身经过人造肢体改造的义体人,唯一留存的人类器官是她的大脑。"自己到底是人还是机器",草薙素子时刻这样自问着。这种迷惑一直贯穿影片的始末,构成了故事的基本矛盾。

片中草薙素子无法摆脱自己"不是人类"的这种认识。在男同事面前毫不害羞地换衣服,为达到隐蔽的效果而裸体作战。草薙素子表面上极度坚强,因为她的身体可以不断重生,所以她战斗的时候对身体毫不怜惜。在与机械甲虫的战斗中即使肢体断裂也面不改色,不是因为勇敢,而是对作为人类的自己的否定。但从这种变态般的强悍中,我们看到了她灵魂里有种无所适从的哀伤。（见图 12-3）

图 12-3 战斗中的草薙素子,选自日本动画影片《攻壳机动队》

片中一个同事对她说了一句话:"我们是把你当人类看的！"草薙素子听了,心中涌起的感情,与其说是喜悦,不如说是疑惑与恐惧。我……真的可以算人吗？现在所感到的自己的存在,是建立在冷冰冰的机器之上,而且这身体"退休之后,将归还给国家"。这样的我,也可以算人吗？

影片的高潮段落中,草薙素子强健的机械肉体在忧伤的音乐中分崩离析,她的灵魂被程序完全吸入。傀儡师

对草薙素子说:"以往我们都看轻自己能力的极限,该是我们抛去束缚,提至更高自觉,成为万物一分子的时候了。"她与傀儡师联网,化成了真正的程序,把自己变成了一段电子代码,可以随意下载到任何一个机器躯壳或计算机里面。在山顶上的草薙素子,俯视着都市说:"一个女孩从此要往哪儿去呢? 网络是无限宽广的。"这段电子代码成了她的灵魂,让灵魂游走于网络之间,达到了无我的境界,超越了人与机器的界限。(见图12-4)

影片中充斥着关于灵魂与存在的讨论,让这部动画片几乎变成了一部哲学意义上的电影。影片把人的意识存在与现代网络技术、机器人制造技术联系起来进行反思,并进而思考人的最终存在形态问题,给观众以震撼。

图 12-4　选自日本动画影片《攻壳机动队》剧照(2)

四、影像风格

《攻壳机动队》无论是故事设定、人物塑造,还是视觉表现、主题阐述方面,都可以有多种进入方式。影片就像一个多棱角的结晶体,从任何一个角度读解,都能闪出不一样的光芒,耐人寻味,其影像的风格更是独具魅力。

1. 叙事结构

押井守的动画电影与商业动画电影在叙事上更具突破性,呈现出非线性叙事特征。首先,押井守的动画电影跳出了类型化的叙事模式,其电影中英雄是缺位的,看似无所不能的主人公在影片最后则会再次陷入一个虚妄的世界中,甚至根本就怀疑自身存在的真实性。影片的结尾始终没有明确的答案,一切都是呈开放型结构的,剧中产生的所有疑问留给了观众们思考的空间。《攻壳机动队》就体现了押井守一贯的叙事特征,并极力淡化以因果关系为特征的戏剧性情节。

押井守的动画电影中,观众会逐渐发现这个故事的情节和内在逻辑关系并不重要。其主要情节仅仅是作为一个隐含的壳而存在,情节主干讲述的是主人公巴特和草薙素子对连续性杀人事件的制造者——寄生于网络中的"傀儡师"展开调查,在这个情节主干推进的过程中,身体为"义体"的草薙素子开始对自身的存在产生怀疑。在这些突破原作故事情节的片段中,揭示影片的主题内核。片中草薙素子和巴特的对话中,大段引用的自问和晦涩难懂的人物独白,游离于"追凶破案"的主要情节外。整部影片则通过插入这样的片段,表现出导演对于科技过度介入人们生活的哲思,即什么形式的生命存在才能被称为真实的"人"呢?

影片的影像注重于情绪的表达、意境的营造,突破了传统叙事的因果关系。情节叙述中插入空灵音乐的绚烂场景,在与剧情不断交错中,露出无尽的哀伤与悲凉,影像的表意功能被强化,并借以深化主题。片中川井宪次的配乐借用了日本古代民谣的风格,空灵迷幻,舒缓而有节奏的鼓声配合着诡异深邃的女声合唱,并掺以大片的纯电子音效,营造出一种悲凉意味。使押井守的影片在情节推进之外产生了更多的内涵。

其中《傀儡谣》这一段唱词搭配在《攻壳机动队》开篇中,义体人草薙素子的诞生是一个奇异而冷漠的机

械制造过程,伴随着影片配乐《傀儡谣》的缓慢吟唱,让这一过程更像是某种诡谲的仪式。《傀儡谣》歌词:若吾起舞时,丽人亦沉醉。若吾起舞时,皓月亦鸣响。神降合婚夜,破晓虎鸫啼,远神惠赐。(见图12-5)

⊕ 图12-5　义体人草薙素子的诞生,选自日本动画影片《攻壳机动队》

影片中还着重表现了一些情节,如一位清洁工的记忆被破坏了,于是发现所有的过去都是植入的、人工再造的,妻子、孩子、自己所有的过去是一场虚妄,事实上,他拥有的只是人造的"虚假植入记忆"。这一段在士郎正宗的原作漫画中完全一笔带过,然而押井守刻意强化了它,着重去质疑真实与虚假、拟像与生活的界限。

2．人物塑造

在《攻壳机动队》的造型设计上,押井守抛弃了士郎正宗原作中一些花哨的商业造型,同时加入了更为精巧的设计,如人造人的制作过程等。这都使造型更加风格化、艺术感,更适合电影画面。人物设计始终围绕着"个体在群体面前的异化和疏离"这一主题,作品中的人物都是以残缺、悲剧性以及不完美的姿态展现出来。这种不完美并非是在肉体和物质层面,而是上升到个体的精神层面。公安九课的主人公们虽然有着一流的人造义体,但却沦为政府的工具,死后任何的记录都将消失。

在《功壳机动队》中人物形象都是传统二维绘制的。片中的人物表情和动作显得简练而克制。通常在动画影片中人物动作和表情都有比较夸张的特质,而押井守的人物则通过几乎不动声色的情感表现来实现内心深层情绪的表达。他通过对人物形象的精准把握,从而在动画电影中实现了心理描写、情绪渲染、表达主题等深层的内涵。

影片中草薙素子是公安九课唯一的女性成员,男性成员包括身体强壮和有力的义体人巴特、唯一没有进行义体化的陀古萨、课长荒卷大辅等,但草薙素子以高超的战斗力让其余男性折服。这种关系暗示了随着高科技的发展而改变的身体,已经不存在因为性别划分而产生的本质差距。(见图12-6)

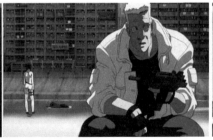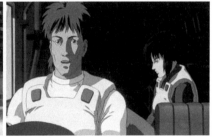

⊕ 图12-6　公安九课男性成员,选自日本动画影片《攻壳机动队》

草薙素子为义体人,除去脑与脊髓的一部分外,她接受了全身的机械化。影片中草薙素子的形象,紫色短发、红色瞳孔,宽阔的肩膀,健美的身躯以及丰满结实的胸部和臀部。面对着外表完美的人造肢体,草薙素子对于自己究竟是人还是机器这一身份产生了疑惑。而草薙素子衣着得体时,身着暗色调的风衣与警察制服无不具有特警的强悍。(见图12-7)

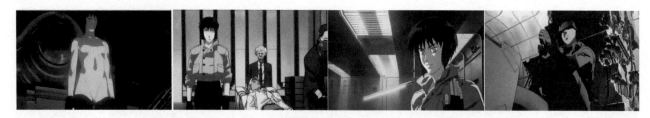

↑ 图 12-7　草薙素子造型,选自日本动画影片《攻壳机动队》

3．亦真亦幻的场景塑造

押井守在动画创作中一贯秉承超现实风格的探索,但他也曾在访谈中表示"动画描绘怎样的世界,选择怎样的街道,全凭想象是不可能的,因此我选择自己熟悉的街道"。要创造一个未来都市需要一个真实的城市景观来作为原型。《攻壳机动队》的场景制作押井守把选择目光投向了中国香港,他曾直言《攻壳机动队》场景就像"香港的一个下雨天,一半被淹在水中的香港"。

在影片前期设定阶段,押井守与美术设计竹内敦志曾到香港采风,选取典型街景进行描摹绘制。在制作过程中,大胆采用了专业电影运动镜头的表现手法,许多场景皆是实地拍摄取材,然后将实景转化为动画场景,再将动画人物合成到画面中。之所以这么做,导演曾说:"我热爱把电影里的世界制作得尽可能的细节化。我热衷寻找最佳的点,比如一个瓶子标签的背后,看起来就好像你透过玻璃往外看一样,我猜,那非常日本化。我想让人们不停地回去看电影,好找到他们第一次看的时候没注意到的东西。" 这种手法为我们展现了超乎想象的绚烂画面,丰富立体的画面层次,极大地调动了观众的欣赏情绪。

影片场景中我们看到了林立的钢铁水泥,玻璃幕墙大厦遮蔽了狭窄巷道,能够仰望的最后一线天空,凌乱的城市里的人们在机器噪声与污浊空气中行走,炫目的街道霓虹等城市符号充斥着画面。尤其是灰色斑驳的老旧民宅被光鲜亮丽、五光十色的广告招牌包裹围绕。押井守对此曾表示:"在美工方面,我们几乎所有的精力都花在了绘制广告牌子上。广告牌子虽然是个低技术含量的产品,但它提供的资讯量不可小觑。这是一个情报泛滥、被过剩的信息压得再也不会有未来的城市。亲眼看到那大片广告牌子的一瞬间,我的脑海中便烙下了如此的印象。那是一爆发过剩、扭曲朽烂的亚洲式的混沌状态。但另一方面它又让人有种奇妙的感觉,仿佛在这座城市里,很多过往的事物被人有意地从现实剥离掉了。以这些奇妙的感触为基调,我决定并完成了全片大致的场景走向。"(见图 12-8)

↑ 图 12-8　场景中五光十色的广告招牌,选自日本动画影片《攻壳机动队》

另外,电影画面中不时闪现出中文,从街角的招牌到高楼上的霓虹灯,作为一部从未在中国正式上映而风靡欧美以及日本的作品,此举的目的是显而易见的——营造疏离感和陌生感。片中新式的建筑与老旧的街区共生,人们生活于其中也逐渐习惯这种对立的存在。而在亦真亦幻的城市中,有潮湿压抑的空气、狭窄街道和肮脏的垃圾,这些画面寄寓着押井守导演独特的思想。影片中呈现了阴暗忧郁的城市街景和美幻绝伦的梦境,正是为了衬托在高技术和物质极其丰富的今天人们所面临的失落感。

　　场景在影片中不仅仅作为未来城市的环境出现,同时起到了隐喻影片主题的作用,如影片中在一段长达三分半钟的时间里,只有场景视角不停变换。飞机掠过的影、河里漂浮的船、街上行走的人,草薙素子不断寻找,街道里、人群中、耸立的招牌、警示红绿灯、破旧的房屋、川流不息的立交桥、闪耀的灯光、滴落的雨、橱窗中的人体模型……这场戏节奏缓慢,并配合悲伤又压抑的背景音乐,营造出不安、不稳定的氛围,使观众沉浸其中。这些城市空镜头其实完全反映了影片的场景质感,华丽而空虚、古老与未来交融的氛围,悲哀着狂欢的生命,这是个真假难辨、虚实难分的世界,诗意地在影片中流动着。这场戏接傀儡师突然出现的镜头,傀儡师被碾死在车底,导演整段戏动静相接,处理得非常有创意。(见图12-9)

⊕ 图12-9　隐喻性场景,选自日本动画影片《攻壳机动队》

　　影片理性严谨的场景设定与抽象极简的人物形象设定,使真实与虚拟结合的电影世界呈现出既理性又感性的特质,唯美与残酷共存。

五、分析小结

　　《攻壳机动队》表现手法有着押井守独特的个人主义美学风格,整体趋于阴冷和晦涩。影片较早也较完整地给我们构建了一个网络虚拟世界。观摩这部1995年的动画影片,我们不得不惊叹日本动画家们把动画片和漫画所提升到的高度。他们先进的观念、敏感的社会意识和丰富的创造力令人叹为观止。影片为我们展现了超乎想象的绚烂画面,丰富立体的画面层次和完美的动静结合,精心设计的人物形象和手绘、CG紧密结合,川井宪次制作的音乐也相当衬托气氛,并恰如其分地传达出主人公的内心波动。对动漫迷来说,这部动画有着不可替代的地位。(见图12-10)

1. 导演押井守

　　押井守是日本著名动画导演,生于1951年。在日本国内,他和宫崎骏、大友克洋一同被称为“三大监督”。导演押井守是一位努力模糊真实与假想界限的动画思想者,在日本动画界,押井守展现出强烈的个人风格和独特的意识形态。他的动画作品大多基调暗冷,动作写实,擅长从事物的现实角度和阴暗面探讨人性和世界的深层本

质。押井守作品的特殊价值在于他扩大了动画片探讨严肃主题的深度和广度,实现了用动画的手段来表达通常只有电影才能表达的内容的可能。而达到这种深度和广度的重要途径之一,便是在电影中大量地运用了哲学、宗教元素等。这些元素有的作为动画主题的思想基础支撑着整部影片的世界观和价值观,有的作为辅助表达体现在影片的台词、场景、人物构成和情节安排中。

<p align="center">⊕ 图 12-10 选自日本动画影片《攻壳机动队》剧照 (3)</p>

纵观押井守作品,他的作品大都设定在一个虚拟的背景框架下,却强烈地体现出对于政治和历史问题的深度关注。在《攻壳机动队》中,多次提到了地球上发生的未来战争,作品中受到创作时所处世界政治格局的影响。公安九课的设立是为防止新型网络技术的突发事件,科学技术本应该是推动人类文明的,却被渲染成了一种让人恐惧的威胁,押井守曾多次表达出对于物质膨胀的时代所面临的精神层面的无尽忧虑和反思。尽管押井守在思想上有着反科技情绪,然而《攻壳机动队》恰恰在技术层面上紧密依赖着日新月异的技术,这也成为一个意味深长的现象。

在押井守的创作理念中,无论是西方的现实主义,还是东方的唯美传统,都仅仅是其用来表达自我的哲思的手段。押井守在访谈中说"我一直在思考动画片在今天的局限性问题,这除了技术上的因素,还有我个人对于生命的追寻。我拍摄的动画片体现了所有我对生活的思考和我的哲学观",押井守还将继续丰富动画影片的表达手段,用更震撼的视觉来讲述真实与虚幻、梦境与自我的故事。

在制作上精益求精,对真实性的塑造不遗余力。营造真实的假想世界押井守导演的动画作品与其他动画作品的明显区别就是电影式的表现方式。押井守在谈到自己的创作时说过"很难界定到底是在应用众多动画概念的真实电影,还是用实景拍摄作为表现手法的实验动画"。在他的概念里,"动画和真实电影都是以使用虚构表现手法以叙事性作为动机的表现形式,二者在原点并无差别"。正因为此,押井守的动画作品带有强烈的真实电影的风格。(见图 12-11)

<p align="center">⊕ 图 12-11 日本动画导演押井守</p>

2．背景资料

本片在日本国内及国际上都广获赞誉，是一部经典科幻动画。影片在欧美上映时以票房冠军的佳绩打败了同期的好莱坞大片，英文版录像带占据了美国 *Billboard* 杂志录像带销售榜第一位（*Billboard* 杂志评选的家庭影碟销售冠军），就连《泰坦尼克号》的导演詹姆斯·卡梅隆当初也曾为此片的日文 LD 版撰写文章。《攻壳机动队》是一部不仅仅局限在动漫一方领域的国际知名影片，不但引起了诸如詹姆斯·卡梅隆、昆汀·塔伦蒂诺等好莱坞人士的艺术共鸣，甚至还直接激发了沃卓斯基兄弟的创作灵感，促成了《黑客帝国》系列的诞生。

3．获奖纪录

1996 年 12 月 8 日"第一回动画神户赏"作品奖。

思考与练习

1. 观摩导演押井守不同时期的动画作品，并总结其动画创作风格。
2. 怎样把一个题材改编为动画电影？在改编的过程中要注意哪些方面的问题？

第十三章
现实与梦境的纠缠——《红辣椒》赏析

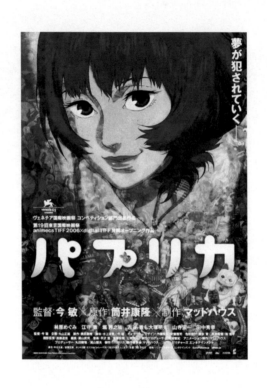

影 片 简 介

片　　名：《红辣椒》

其他译名：《盗梦侦探》

英　　文：*Paprika*

原　　作：筒井康隆

影片导演：今敏

影片编剧：水上清资、今敏

人物设定：安藤雅司

音　　乐：平泽进

制作公司：Madhouse

类　　型：动画／科幻

国　　别：日本

影片片长：90 分钟

出品时间：2006 年

今敏是日本动画界一位优秀且较为特立独行的导演,他的作品数量虽然不多,但每一部都成为经典。他是第一个用动画影像来表现人的复杂的精神世界的动画导演,他颠覆了动画不能运用复杂的电影镜头语言来表现精神世界的认识,在镜头语言和题材选择方面都大大拓宽了动画创作的视野,是一个名副其实的"把动画片做得像电影的导演"。

《红辣椒》改编自日本著名科幻小说家筒井康隆的同名作品。在原作中,现实与梦境层叠交织让人难辨真幻,那些奇异复杂的梦境成了电影化的一大难点,但今敏导演却以惊人的细腻笔触描绘出了这场梦境大冒险。

《红辣椒》是今敏生前最后一部动画作品,在一定程度上也是他的集大成之作。是一部色彩绚丽、想象丰富、手法独特、意义深远的动画作品,影片充分运用了动画的不定性,与梦的逻辑自由相结合,电影中的情节、角色在各种叙事层次间跳跃,带来了极大的艺术效果和视觉震撼。影片也涉及了相当多的叙事学与心理学知识,对于普通观众有一定的欣赏难度,本章对本片层次进行深入的分析,来揭示这部电影背后的深意。

一、剧情简介

本片围绕一种通过进入梦境以开展心理治疗的科技展开故事情节,讲述了当该技术核心仪器 DC MINI 被盗时,女科学家千叶敦子(本章简称千叶)在梦中化身为红辣椒和警长粉川进行追查,通过他们的追查,得到了两个结果。一是失窃事件与本项研究的设计师时田的助手冰室有关,此人有同性恋倾向,经常扮女装,已经失踪多天,不知去向。二是发现有人通过 DC MINI 进入人们的意识从而控制人们的行为,岛和千叶几乎都遭到了暗算,这项研究于是被坐轮椅的研究所理事长下令撤销。

而千叶始终不相信冰室是事件的主谋,她通过蛛丝马迹终于找到了冰室,但他沉睡在自己的梦中不能苏醒。千叶认为,找到了冰室,只找回了一副 DC MINI,还有两副 DC MINI 的使用者才是幕后企图控制他人的真凶。为了查出真相,时田进入了冰室的梦境,但却发现冰室的梦不完全是他自己的,而是综合了他人的梦。当千叶和岛发现时田同样也沉睡不醒时,觉得事情不妙,千叶涉险化作红辣椒进入了冰室的梦境,试图解救时田。在冰室的梦中,她果然发现了盗窃 DC MINI 的另外两人,这两人正是她的上司,研究所理事长和他的助手小山内。当这两人发现事情败露,便要在梦中杀死红辣椒灭口。而在现实世界监看千叶梦境的岛发现事情不妙时,已经无法将千叶从梦境中唤醒。情急之下他利用粉川介入红辣椒梦境的机会,让粉川带着千叶逃回到他自己的梦中。他在自己的梦中杀死了小山内,救下了千叶,同时也使自己在梦中完成了一直没有拍摄完成的电影。

故事中回到了现实世界的千叶和岛以及粉川,他们突然发现,他们所在的现实世界开始变形,开始与梦幻中的世界融合。原来,小山内在梦中被杀死后,不能再回到现实的世界,而只能归于"虚无"。而在现实世界必须依靠小山内的坐在轮椅上的研究所理事长,只有在非现实的世界中才能控制一切,才能站立行走,于是他利用 DC MINI 大肆入侵人们的意识,让人们的欲望无限膨胀,从而将人类的世界变成了一个无比巨大的梦境,而他自己就是这个梦境中控制一切的黑暗巨人。

影片的女主人公在这个虚实相间的世界中呈现出了两个形象,一个是千叶敦子,一个是红辣椒,两人都认为对方应该服从自己。结果一个去救已经在冰室梦境中变成了机器人的时田,一个去对付变成了黑暗巨人的理事长,但是,两人均势单力薄,既救不了时田也对付不了巨人。看着现实中行将消失的千叶向失去知觉的时田吐露爱意,红辣椒也投身于变成了机器人的时田,在那里与千叶重新合为一体,"女人"由此而诞生。这是一个初生于混沌世界中的婴孩,这个婴孩在不断吞噬黑暗巨人的梦境中成长,并越来越明晰地显现出女性的特征,她最终吞噬了那个由噩梦所构成的黑暗巨人,挽救了陷于混沌的世界,使之重归现实的秩序中。阴霾散去,世界重现光明。在影片的尾声,粉川上网寻找昔日的红辣椒,红辣椒已不再现身,她留言告诉粉川,自己已经和时田结婚,并

祝贺他成功破案。(见图 13-1)

⬆ 图 13-1　选自日本动画影片《红辣椒》剧照(1)

二、探讨精神与社会

今敏动画的思考角度在于"人的精神与社会",虚幻的外衣之下隐藏着指向现实的实质。今敏动画中不乏对日本现代生活中各种病态的社会现象的展现,这种社会症状背后隐喻了深刻的主题。这种病态不只是日本社会的问题,它折射出现代文明高度发达的社会大环境下,"人"正在逐步丧失主体性,无可避免地走向被异化的境地。

《红辣椒》剧情的高潮处,梦境溢出到现实,连电话亭、邮筒都被同质化,喊着统一的口号加入游行队伍。男性的头部化作手机去拍摄女性的裙角之下,用讽刺的笔调描写当下社会的怪相。当现实社会被梦境入侵,人们在意识形态混乱的社会生活中迷失了自我,个体的精神世界也面临被瓦解的危机。

《红辣椒》中千叶敦子在与红辣椒的争斗中,最终袒露了自己的真实情感,抛弃自身安危奋力拯救时田,用行动表达了对时田的爱意。此情此景让红辣椒猛醒,意识到光明和黑暗、生与死、男人与女人的对立,在虚幻中并不是绝对的。最终决定牺牲自己,拯救时田、拯救世界。这里象征了千叶与另一重人格红辣椒最终和解,完成了自我与本体的统一。既然现实无法躲避,就必须面对,而这就需要自我抛弃逃避的幻想,直面内心的恐惧,才能赢来光明未来之所在。今敏积极向上的处世态度,让我们直面"虚幻"这个特定的主题。

三、多层次空间的构建

在《红辣椒》中导演尝试了融合现实和梦境两个空间层次,即两个空间除了同时存在、并行发展之外,还是一个有机整体。从这个角度上来讲,《红辣椒》中对叙事和空间的融合处理具有一定的先锋意义。

1. 现实空间

现实空间是故事发展的真实的外部空间环境,为影片主要的叙事线索提供基础。精神医学研究所发明了一种能够进入别人梦境并能控制对方潜意识的装置 DC MINI,而 DC MINI 却被人盗走成为操纵他人意识的工具。因为害怕这一事件造成不良后果,项目组负责人岛和副组长千叶敦子积极查找丢失的 DC MINI。追查中他们发现有人通过 DC MINI 进入人的意识从而控制人们的行为,岛和千叶几乎都遭到了暗算。于是千叶戴上 DC MINI,化身红辣椒,涉险进入梦境中去查出真相。因此在电影中,出现了另一个世界,梦的世界,出现了叙事分层,也就是梦境的叙事。该主线给观众提供了一个真实的空间,贯穿叙事发展的始终,与不同的精神空间交叉叙事。

一条辅线是警察粉川因为不能破解杀人案,经常做噩梦,于是求助于他大学时代的同学岛。岛用 DC MINI 给粉川治疗。粉川在梦中遇到一个穿红衣的少女"红辣椒","红辣椒"帮助他分析那些奇奇怪怪的梦,使他逐渐意识到自己的困惑乃是因为自身少年时代立志拍摄电影的理想没有实现,使在梦中看见一个自我被另一个自

我追逐、枪杀。找到症结后，他终于摆脱了噩梦。在这一线索中，粉川的破案仅是作为一个极其次要的因素被导入，主要的冲突集中在粉川如何通过梦境治疗回忆自己 17 岁时，没有将一部电影完成而最终放弃所产生的心理阴影。在影片中，粉川的心理故事并不是主线，而只是一条辅助线，这条辅助线与叙事主线时而平行，时而相交，起到了推动主体故事发展的作用。（见图 13-2）

⊕ 图 13-2　现实空间，选自日本动画影片《红辣椒》

2．梦境空间

弗洛伊德认为梦是"通往无意识的捷径"，梦境中涌现的各种形象、声音和符号都是主体欲望的间接表现。梦境空间是该片最力图挖掘的精神空间。针对 DC MINI 丢失事件，研究所内众人突患妄想症的调查及治疗也都围绕梦境展开。心理治疗师通过深入病人的梦境，探究梦中各种情节和场景背后的符号隐喻意义，找出病人被压抑的意识所在，从而达到为治疗者揭开心结的目的。

再者，红辣椒在梦中同小山内和乾理事长两人展开殊死较量。最后，梦境世界竟然溢出，源源不断地涌入现实中，与现实叠加形成一个虚实难辨的"混合空间"。在混合空间中，内部与外部、幻想与现实、自我与他者全都聚合在一起。片中梦境以一个区别于现实生活的独立世界而呈现，是一个光鲜亮丽却又杂乱无章的各种意象的大杂烩，欲望以支离破碎、变异混杂的形象肆意流淌在梦境中，反映出梦的主人精神世界的扭曲和坍塌。

弗洛伊德认为："梦是对人的潜意识愿望的实现"，这些愿望被压制在潜意识中，得不到发泄就会有心理疾病。这为《红辣椒》梦境空间的营造提供了依据。影片中在对梦境世界的视觉表现上今敏运用了超现实主义手法。超现实主义手法一般都会采用带有浓重主观倾向的色彩和大胆夸张的变形来进行画面构图，《红辣椒》以色彩绚烂、意象丰富的梦来展示梦境世界中的各种奇幻场景、无意识内容、欲望形式。并同时采用镜头剪辑手法，完成了对梦境中虚无缥缈感和跳跃性等空间特点的刻画，具有强烈的绘画意识形态，将梦境空间表现得淋漓尽致。恰到好处地对人被压抑的意识和内心情绪做出了形象化、视觉化的传递和表达。（见图 13-3）

⊕ 图 13-3　梦境空间，选自日本动画影片《红辣椒》

《红辣椒》里的梦境既真实又虚幻，既无所不能又举步维艰。很多人都曾经有过飞翔、坠落、梦魇般的走不动等感受，被鲜活地表现在大屏幕上。如红辣椒躲避追杀可谓上天入海无所不至，真的是"梦境是没有边界、没有限制的"。（见图 13-4）

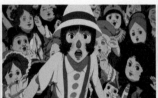

⊕ 图 13-4 红辣椒在梦境中的变身，选自日本动画影片《红辣椒》

粉川的梦境是以朋友、电影和背叛三者为中心发展的。看似荒诞的梦境，却包含了粉川潜意识中对过去自己的自责、否定和逃避。粉川梦境大致可分为"寻找""逃跑"和"追逐"三段。粉川在梦境中有永远躲不过去的走廊，软化掉的地面意味着步步艰难，打不开的门、停不了的楼层，背后是躲不过去的伤痛回忆。

梦境以聚光灯在暗中亮起开篇，玩具汽车驶向画面正中，小丑庞大的身体从车中跳出。粉川在笼中被自己围攻时地板下陷，整个人向下坠落。下坠事件用三个镜头来表现。分别是腿和下陷地板的大特写、粉川惊恐的面部大特写和俯拍大全景坠落。两个大特写接一个大全景的跳跃剪辑，充分展现了今敏导演的分镜功力。在这个情节中，粉川逃无可逃，从高处坠落。高空坠落是最容易出现在梦中的事件之一，一般在现实中的精神压力大就可能会在梦中出现这个情景。从情节本身也能传递给观众不安紧张的感觉。（见图 13-5）

⊕ 图 13-5 粉川梦境中下坠，选自日本动画影片《红辣椒》

3．梦境空间中的空间

当红辣椒作为梦的侦探进入别人的梦境中时，她又走进新的空间。

（1）荧幕空间

电影院中的白色幕布和电视机屏幕皆可作为出入口，当千叶、岛与红辣椒遭到大型玩偶追杀时，眼前的一个电视荧幕变成了他们的转换逃脱之所。这样的场景加强了叙事的能力，给人以时空交错之感。动画表现技巧的运用对空间的塑造同时具备真实性和假定性。（见图 13-6）

⊕ 图 13-6 荧幕空间，选自日本动画影片《红辣椒》

又如粉川看到荧幕中红辣椒遇险，当红辣椒遇险时，粉川警察在荧幕上看到了这一场景，于是挣破荧幕，出现在荧幕上演的画面中，拯救了红辣椒。红辣椒在治疗粉川警察时，就多次出现荧幕这个虚拟的空间，粉川经历了可怕的梦境，而这些梦境又立即变成了红辣椒和粉川一起观看的荧幕上的画面。

（2）绘画空间

片中千叶与粉川分别对应挂在墙上的两幅画,且人物的上半身巧妙地与画作的下半身进行匹配。在影片后半段红辣椒化身成为《希腊神话》中的斯芬克斯（左画像）；小山内则化身成为俄狄浦斯（右画像）。希腊神话中是俄狄浦斯刺死了斯芬克斯,影片中化身成为俄狄浦斯的小山内刺死化身成为斯芬克斯的红辣椒。然后,粉川进入小山内的梦境,救起的却是千叶。四人的关系,在这个看似随意的人物谈话镜头里,得到了充分的暗示,前文的铺垫在这里被充分地表现出来。这一情节安排巧妙地应合了《希腊神话》故事里的斯芬克斯之谜,更深层次地表现了"恐惧和诱惑",即"现实生活"。（见图 13-7）

⬆ 图 13-7　选自日本动画影片《红辣椒》剧照（2）

影片在油画之战中,画面作了"画框"和"深度"的处理,角色可以自由出入。小山内化身俄狄浦斯,也象征了小山内一方面受制于理事长的父权压迫,奉命要杀死千叶,但另一方面由于仰慕千叶,而拼命保护千叶。化作俄狄浦斯也暗示了小山内是一个矛盾分裂的悲剧人物。（见图 13-8）

⬆ 图 13-8　绘画空间,选自日本动画影片《红辣椒》

4．网络虚拟空间

《红辣椒》中导演利用网络,模拟和再现了梦境的世界。粉川警长接受了红辣椒的心理治疗,红辣椒约他进入一个网站,在网站中进行心理咨询,警长通过登录虚拟现实网站进入网络虚拟空间。网络空间与梦境一样都是作为探究病人的无意识欲望而设置的虚幻空间,虽然在影片中对于网络空间的展示十分有限,但是作为今敏动画中虚幻空间的一种形式,网络空间具有重要的思想价值。

在影片中,网络空间不再是虚拟世界,网络媒介本身只是一个接口。这个虚拟空间的表现形式是一个酒吧,真实感极强的环境布置,动听的背景音乐以及酒吧服侍生,使身处其中艰难与外部现实世界加以区别。片中,从现实空间到网络空间的转换也没有使用明显的过渡,让你看不出网络虚拟空间的痕迹。后来,粉川独自一人在酒吧醉酒后叽咕着乍一听前后矛盾的话,"知道醉说明我还清醒着,这里不是真的酒吧、真的酒和招待……"明明知道这是虚拟的酒吧却还是生醉的感觉,说明人在网络空间中,会逐渐丧失辨别虚幻与现实的能力,进而产生困惑与迷失的感觉。（见图 13-9）

⬆ 图 13-9 网络空间,选自日本动画影片《红辣椒》

　　《红辣椒》中主要的叙事情节都是在梦境中逐步展开,梦境空间构成了叙事发生的主体,因而梦境空间的叙事意义远大于现实空间。此外,网络空间成为推动叙事发展的关键一环。在粉川的治疗过程中,被压抑的记忆就像片段在潜意识中进行回放。网络后来变成了连接梦境的通道,粉川漫步在贴满电影海报的大道上,鬼使神差地走进一间梦想剧场,荧幕刚好是红辣椒在梦境中受困,于是他拼命冲破屏幕跳到梦境世界中去拯救红辣椒。导演利用网络空间,将其设计成一个连接梦境世界的通道,与另一条情节线索产生连接,成功推进叙事。(见图 13-10)

⬆ 图 13-10　粉川从网络进入梦境空间,选自日本动画影片《红辣椒》

　　今敏将网络空间和梦境作为相同的虚幻空间去表现人的内心被压抑的无意识欲望。沉溺梦境的危险性同样存在于网络内部。"从被压抑的意识表现出来而言,你不觉得网络和梦境很相似嘛。"红辣椒一语道破网络与梦境的相似性。

5.空间层次的融合

　　仅仅是在梦境中穿行也许并不能表现今敏想象力的大胆,主要在《红辣椒》展示了梦境被侵入后,梦境世界与现实世界的融合。当所有的层次都融合为一个层次,一切都是同时发生的,现实与虚拟不再有界限。如电影中导演借助玩偶之口,表达了他对此种虚拟世界的肯定:"夜晚是做梦的白天,光明是做梦的黑暗。无知的太阳神,埋葬黑暗、燃烧影子,早晚要把自己都烧光。""夜晚是做梦的白天,光明是做梦的黑暗"夜晚与白天、光明与黑暗,看似对立的事物实则能相互映射出对方,现实与梦境是对立统一地存在于我们的世界中的。"无知的太阳神,埋葬黑暗、燃烧影子,早晚要把自己都烧光。"太阳神暗喻人类只看到现实中的一面,并不重视梦境的世界,若一味隐藏自己内心深处的另一面,现实的一面终将崩溃。

　　《红辣椒》高潮处,梦境溢出到现实层面,　白领们带着笑容一字排开顺序跳楼、男性的头部化作手机去拍摄女性的裙角之下,也是描写当下社会的怪相。一些狂热的政客努力向着座位高处攀爬,一边嚷着:"我是由神选定的。"旁边的政客喊道:"我没有选。"耶稣、圣母、佛陀、真主等各种宗教代表人物也加入了游行队伍,佛祖竟然穿着各种女仆装招摇过市,他们高唱抛掉世俗的烦恼。人的潜意识曾经被压制,通过梦来委婉地表达。如今,梦境就是现实,没有了压抑,人们抛掉社会的压力,将自己的欲望最大化。这场大游行是对人性腐败面的释放,上班族的压抑苦闷、学生族的道德沉沦、政党之间的倾轧、信仰的混乱与缺乏。这一切都是今敏对日本现实社会辛

辣的讽刺与批判。(见图 13-11)

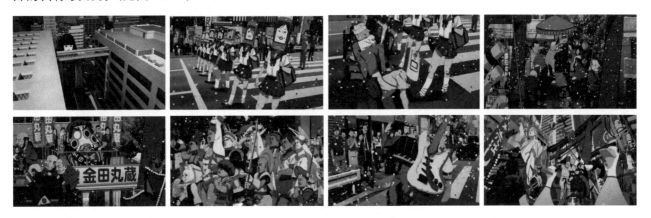

　　⊕ 图 13-11　不同空间的融合,选自日本动画影片《红辣椒》

　　今敏把电影、网络、梦境这三种虚幻空间形式完全打破了界限,以不易察觉的方式融合起来,形成一个层层关联的虚幻空间,整个故事是在影片中人物的梦境与现实中不断转换,时空交错得非常频繁。今敏很好地组合了两个不同空间里的叙事,片中的人物经历了在虚幻与现实的交集中的幻想后,终究都会重新审视自我,回归现实。

四、独特的视听叙事风格

　　今敏之所以能够在大师云集的日本动画界独树一帜,也正是因为他在叙事手法上的别具匠心。欣赏他的影片与观看其他人的作品最大不同就在于今敏的动画作品充满了电影感:丰富的叙事语言、复杂的蒙太奇技法、交错的叙事结构,再加上充满悬念、引人入胜的情节铺陈。

　　在他的动画作品中承载着实拍电影的一切创作手段,甚至创造出实拍影片难以企及的独特表达。今敏的动画以描述与剖析当代日本人的精神压力与分裂为特色。这样的选题也决定了今敏的作品在视听语言上的特异性。直指人物内心世界的表现手法,在由梦境、回忆、网络等虚幻时空与现实时空的并行交错、频繁穿插的叙事结构中,营造虚幻与现实的空间,通过多线索叙事逐渐将观者引向每个人的内心世界。

　　今敏动画作品中其整体的叙事结构采用的是顺序法,降低了观众对动画的理解难度。同时借鉴意识流的叙事方法来组织对角色心理活动的描写。不难发现今敏在具体描写心理活动的情节中使用心理时间的痕迹十分明显。

1．现实与虚幻的混合

　　《红辣椒》今敏借鉴了意识流的叙事手法,在动画中对于人的梦境的描写本身就是基于角色的心理时间线,并且还将“戏中戏”手法引用到自己的作品中,在叙事中模糊虚实世界的界限,今敏将虚实时空处理得非常紧密,因此模糊虚实世界之间的界限可以说是今敏动画的另一特色。在俄罗斯导演达伦·阿伦诺夫斯基与今敏的对话访谈中,今敏就曾表示自己喜欢那种“自我与他者相混淆、时间一直连续且同时存在多个时间或空间的故事”。而在他的《未麻的部屋》《千年女优》《红辣椒》和《妄想代理人》几部作品中这句话确实得到了验证。影片中现实与虚幻保持着巨大的“暧昧”,甚至是虚实穿插。

　　影片中,现实与虚幻的场景镜头之间通过声音和动作上的连贯性进行转场,仿佛角色直接在两个世界穿梭。如红辣椒在不同的梦境之中穿越奔走,并在这些梦境中变换着各种各样的形象,片中也有多个人的梦境被混合在一起,而分身红辣椒和真身千叶敦子竟然出现在一个画面上。(见图 13-12)

⬆ 图 13-12 千叶与红辣椒,选自日本动画影片《红辣椒》

模糊虚实之间的界限为观众带来了新的视听体验,使对于动画内涵的解读增加了丰富的趣味。所有这些大胆的穿越使现实与虚幻界限模糊,不同时空无序地串联在一起组成了叙事时间线。

2.相似性转场的运用

动画片与实拍电影的一个重大区别是,前者的剪辑工作是在影片开始制作之前就完成的,而后者则是在全部素材拍摄完毕之后进行的。也就是说在动画片里,每一个镜头拍什么景别、怎么拍、上下镜头怎么衔接都必须在事先设计好,因为事后的一点点改动可能会牵扯到成百上千张画稿。那么,利用前后镜头在内容或意义上的关联来"无技巧剪接"切换转场,就需要导演在构思和画分镜头阶段进行思考和再创作了。

为了表现人的复杂的精神世界,今敏吸收了"意识流"电影的创作手法,他依据主人公的心理活动来切换镜头,随意打破过去和现在、梦境与现实、虚幻与真实的时空界线,让观众在他的巧妙引导下,同影片一起穿梭于现实、回忆、梦境之间。导演充分利用各种视听元素的内在联系,如视觉的连贯性、声音的相似性、意义的承接关系以及感觉的相同性等来进行转场,可以简称为利用相似性转场来实现场景、段落之间的自由转换,让他们巧妙地交织在一起,而又让人不感到突然或生硬,形成了纵横交错的立体叙事时空。

今敏经常运用极富跳跃性的相似性转场方式来完成不同段落、场景间的时空转换,这种瞬间的跳转有时发生在现实与虚幻之间令人不易察觉的无过渡衔接中。有时是现实中的不同时空之间, 如《红辣椒》中,从时田 T 恤上的机器人图案转到游乐园门口的巨型机器人。(见图 13-13)

⬆ 图 13-13 相似性转场 (1),选自日本动画影片《红辣椒》

有时则是一个虚幻时空向另一个虚幻时空过渡时不着痕迹的直接切换, 如片中前一个镜头是在间谍电影中红辣椒举起手提箱朝与粉川搏斗的人砸去,下一个镜头接的是在电影《罗马假日》中的她举起吉他砸在另一个人头上,恰到好处地表现了梦境的杂乱与多变。(见图 13-14)

⬆ 图 13-14 相似性转场（2），选自日本动画影片《红辣椒》

今敏能够利用相似性转场方式十分顺畅地进行复杂叙事，不仅仅在于他在设计动画场景和镜头衔接方式之初就有意识地去追求这种视觉效果，另外，他遵循人物内心的心理活动和行为动机来实现段落或场景间的直接跳转。如片中，前一个镜头是在电梯口千叶敦子从时田口中得知有人盗取了DC MINI，后一个镜头是岛所长在电话中被告知DC MINI被盗。又如千叶、时田和小山内经过分析得知冰室有重大嫌疑后，千叶站起身来问："冰室在哪里？"下一个镜头接的是三人正开车赶往冰室家中。在这些例子中，前后镜头表面上看没有关联，从而实现不同场景间自然的过渡。

今敏动画中的心理内容相似性转场完全符合剧中人物的心理活动以及意识流表现的具体特征，是用影像来表达角色心理的合理转换。如《红辣椒》里，刚从粉川梦境中脱身的红辣椒在打电话向岛所长报告时，通过一句台词"总之先去研究所"，镜头切换瞬间变身千叶。这句台词暗示了千叶恢复为现实空间的人，从红辣椒的身份又转变回来片中另一处，赶去给粉川做梦境治疗的千叶奔跑中变身红辣椒形象，同样是人物内心意识的转变。（见图 13-15）

⬆ 图 13-15 通过心理内容转场，选自日本动画影片《红辣椒》

随着剧情发展的需要，叙事节奏的加快，时空的跳转相似性转场越发显著，尤其是对于省略了中间过渡场景及空间环境交代的镜头。伴随着这种相似性转场方式的大量运用，观众能充分徜徉在今敏营造的"意识流"的影像空间中，随着剧中人物的心理状态起伏变化，用视觉化的方式去体验和感知精神世界。

综合以上分析可以看出，今敏运用相似性进行转场可以过滤不必要的情节；加快影片节奏，使错综的叙事更加流畅自然；与其时空交错的"意识流"创作手法相得益彰。今敏结合动画空间本身具假定性这一特点，在影片创作上彻底打破了时空之间的界限和束缚，虚幻与现实之间的任何转换都可以自由灵活、无拘无束地完成。

3. 以隐喻蒙太奇刻画人物心理

对于动画片，表现蒙太奇无疑是刻画人物性格、揭示影片主题的极好手段。特别是由于动画片制作的高度假定性，使它在运用蒙太奇方面拥有比真人电影更加自由的想象空间和创作余地。在今敏的动画影片里，我们可以找到很多独具匠心的表现蒙太奇的运用，特别是在隐喻蒙太奇与心理蒙太奇的使用上，今敏常常将两者有机结合在一起使用，使它们互相作用而产生的寓意效果和心理冲击成倍增加，从而创造出更加动人心魄的观赏效果。

如片中的一组隐喻结合心理表现的蒙太奇例子。岛所长与粉川分手时，岛所长说"我怀恋学生时代和你谈

论梦想的时候"，让粉川想起少年时对朋友和电影的背叛，因此陷入内心的挣扎。他在驾车途中突然感到极度的不安、陷入意识障碍中。（见图13-16）

⊕ 图13-16 隐喻蒙太奇组接，选自日本动画影片《红辣椒》

（1）从侧后方跟拍，粉川的车行驶在马路上。

（2）（叠化）侧后方拍摄，由近景推至粉川正在流汗的头部特写。

（3）（叠化）侧面角度拍摄，由粉川的头部特写推至面部特写，岛所长的画外音："我怀恋学生时代和你谈论梦想的时候。"

（4）（叠化）正面角度拍摄，由粉川的面部继续推。

（5）（叠化）正面移动拍摄，粉川的眼部特写。

（6）交通信号灯的特写，由黄灯变为红灯。

（7）俯拍，粉川驾驶的车停在一辆公交车后面。

（8）近景，突然粉川痛苦地爬在方向盘上，抬头看车外。

（9）主观镜头，旁边车上打开的车窗中双胞胎小孩正在吃冰棍。

（10）特写，粉川痛苦地闭上眼，又睁开。

（11）主观移动镜头，镜头由公交车身上写着"实现梦想"的广告移到建筑物上《做梦的小孩》的电影海报。

（12）粉川痛苦的面部特写。

（13）主观移镜头，镜头继续由公交车身广告移到吃冰棍的双胞胎小孩上。

（14）粉川痛苦的面部特写。

（15）交通信号灯的特写，由红灯变为绿灯。

（16）主观镜头，前面的公交车开走了，阳光照射到粉川的脸上，镜头变白，粉川儿时好友的画外音："剩下

的怎么办?"

前5个镜头通过景别的逐步推进和拍摄角度的逐步变化进入粉川的内心世界,摇移不定的主观镜头则传达出粉川内心的惶恐不安。其间,痛苦状态的粉川所看到的一切都被赋予了强烈的主观色彩和隐喻功能:吃冰棍的双胞胎小孩其实代表着粉川和他的儿时好友;电影海报以及上面两个做梦的小孩则对应着粉川和好友的电影之梦;当绿灯亮起,贴着"实现梦想"广告的公交车开走,则寓意梦想已离粉川远去。这组蒙太奇的运用不仅刻画了人物精神上的痛苦,也揭示了导致人物精神困扰的内在原因。

4.以镜中像的造型元素表达人物的自我抗争

为了更好地表现人物精神的分裂、内心的抗争,今敏设计了人物的镜中像作为影片中的造型元素。此外,镜中像的运用还能造成"画框中画框"的构图形式。当摄影机对着门、窗、镜去拍摄人物时,门框、窗框、镜框便构成了画框中的画框。画框中的画框可以起到凸显和强调此情此景中人物的效果,并暗示某种窥视者的目光或窥探行为的存在。而完成这一窥视行为的,正是作为观众的我们,我们受到电影导演的引导在人物与镜像之间建立起联系窥视着剧中人物的灵魂、预测着剧情的发展方向,作为视觉元素的镜中像因此发展为影片中重要的叙事与意义结构。

镜中像作为影片造型元素出现时,往往带有浓烈的隐喻和象征意味,有助于表达剧中人物的孤独、人格分裂与自我抗争。如《红辣椒》中,今敏擅长从不同镜面的物体上展示现实生活中所无法察觉的一面,达到隐喻的效果。如电影开头红辣椒被几个年轻人搭讪,她微笑着看着他们,但身旁的四面镜子表现出她由惊讶到讨厌到恶心的不同表情,通过镜中人(同一人)的多重表情,一览无遗。而且,一个人在同一空间的不同时间中可以表现出很多表情,这是借鉴了未来派的艺术形式。表现出了不符合现实社会的时间逻辑,却很符合梦境中的逻辑。(见图13-17)

⊕ 图13-17 红辣椒的镜中像,选自日本动画影片《红辣椒》

又如千叶从岛所长的病房出来,走在楼与楼之间的封闭通道里,画面形成"画框中画框"。 千叶对着玻璃上自己的影像自言自语:"梦的女孩是很忙的。"镜中像随即变为红辣椒的形象对她说:"你好像累了,要我做你梦的侦探吗?"千叶停下脚步望着镜中的自己:"最近我都没有做梦了。"按照弗洛伊德的观点,梦的动机在于某种愿望。从这组画面我们得以窥视到敦子的内心,依靠解析梦境替别人治疗精神问题的医生一心忙于工作,自己却丧失了做梦的本能,因此可以得知千叶也是需要自我治疗的。在影片的末尾千叶终于直面自己对时田的爱,挽救了危险中的时田。(见图13-18)

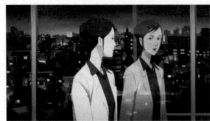

↑ 图 13-18　千叶的镜中像,选自日本动画影片《红辣椒》

从今敏作品中镜中像的运用可以看出,对于表现人物内心的争斗和人格的分裂,没有比镜中像更加自然而有力的表达方式了。镜中像作为影片中的造型元素具有丰富的表意功能,可以成为影片的叙事手段。

动画电影因其不定性与独特表现能力为叙事手法提供了便捷,今敏颠覆了动画不能运用复杂的电影镜头语言来表现精神世界的认识,在镜头语言和题材选择方面都大大拓宽了动画创作的视野,是一个"把动画片做得像电影的导演"。今敏动画的镜头语言里充满了超现实意味浓厚的叙事、剪辑手法;梦境、回忆、网络、电影等虚幻时空的构建,各种虚幻时空与现实时空并行交错、频繁穿插、无过渡衔接的手法,纷纷营造了虚幻与现实暧昧不清的表达需要,支撑着叙事、结构和主题。他是力求把动画与电影结合,用电影的拍摄、编导手法来诠释动画的探索者。

《红辣椒》以其精彩的剧情、深远的社会意义、丰富的想象、精美的画面与独特的叙事手法,达到了动画与电影的完美结合。

五、幕后制作

1. 导演简介

今敏自 1997 年发布导演处女作《未麻的部屋》引发评论界关注以来,作为一位锋芒毕露的日本新一代动画导演,以一部接一部既饱含视觉冲击力、又给人丰富感悟的精彩作品,奠定和巩固了其"新晋日本动画大师"的地位。令人遗憾的是,本是日本动画有力候选接班人的今敏却英年早逝。

今敏在就读艺术学校时,便大量地阅读、观看日本动漫,转而向真人电影投注了更多的精力,特别是美国电影大大影响了今敏的电影审美观和创作观。其中,今敏最为喜爱的是特里·吉列姆的《时光大盗》《妙想天开》《吹牛大王历险记》和皮埃尔·热内的《童梦失魂夜》,以及乔治·罗伊·希尔的《第五屠宰场》这类"借用幻想剧情反映现实题材的影片"。影片将不同的时空并置,让观众随着剧中人的视角频繁跳转于各个时空中。这些特点在今敏的作品中都显而易见。科幻小说家菲利普·迪克非常擅长描写人在虚实难分的世界中的状态,由他的小说改编而成的电影对今敏的动画创作也有一定影响,尤其是《银翼杀手》中的"噩梦图景"。

真人电影不仅是今敏许多灵感的来源,也为他摸索动画创作形式提供了蓝本。最初学习漫画创作时,他就自觉地从实景真人电影中学习场景设定、结构编排等方法。投身动画创作之后,真人电影的形式特点自然也成了其创作模板。除电影外科幻小说家筒井康隆作品中的奇妙创意以及戏谑中蕴含对社会、人心的深入思考也对今敏的创作产生了影响,今敏"意识到自己受筒井康隆的影响程度甚至超出了自己的预期"。

入行之初,为动画大师大友克洋和押井守工作的经历,促使今敏逐渐形成了让动画思想化、成人化、实景真人电影化的创作观,日后成为动画监督的他,则主动抛弃了日本传统动画的创作模式,将动画看成严肃的电影作品去创作。今敏说,参与大友克洋《回忆三部曲》的制作,去描绘一个虚幻混淆现实的世界,让他彻底改变了自己动画创作的风格,或者说,找到了自己的动画创作风格。对展现虚幻世界的意识流电影的痴迷和大量的电影储

备造就了今敏的电影价值观,这些不仅是今敏从事动画创作的资源基础,而且很大程度上左右了今敏动画的创作风格。

每一部今敏动画都包含了对身处现实社会的个人或群体遭受精神压力之后面临严重的心理问题的描写。今敏最擅长剖析人的精神世界,捕捉各种现实生活中挥之不去的心理阴影并加以放大。这些表现内容放在艺术电影中并不稀奇,应用在动画片里则显得很不寻常,让人眼前一亮。透过对精神世界的展现,今敏动画的深处隐含着众多关乎社会文化的隐喻联想,以及东方传统趋向的人生领悟。总而言之,今敏动画趋近真人电影感官体验的风格化视听语言,以及对复杂精神世界一针见血的深度探索,让其在类型众多的日本动画界中独树一帜,成为一名另类的动画大师。

2．幕后

《红辣椒》原作小说于 1993 年出版,在科幻宗师筒井康隆逾四十年的漫长创作生涯中,也被他认定是结合娱乐效果与精神分析于一身的集大成之最高杰作。自小说集结成册以来,筒井康隆便十分渴望能将这部代表作加以映像化而登上大荧幕,无奈要能具体呈现书中诸般对梦境幻象的超现实描绘,需要大量特效技术加以辅佐,而许多原本主动向他提出邀约的制片公司,最终都因所需制作预算太过庞大而无奈打退堂鼓。

而筒井康隆在看了今敏的名作《千年女优》之后对其表现力大为叹服,于是认定今敏导演是《红辣椒》动画电影化的最佳人选。今敏也不仅是做导演那么简单,他还担负起为影片创作剧本的重担。首先,他从小说里面挑选出许多可以形成概念化的元素,其中包括心理分析领域所需要的专业术语,然后再把这个故事融入他的视觉想象中。结果,在今敏的努力下,《红辣椒》终于以一种全新的动画形式出现在大荧幕上,不过,影片还是与今敏其他具有里程碑意义的作品有着最本质的区别的。他的目的很简单,就是想通过这部影片,带给观众一个真正充满惊奇的世界。今敏特别喜欢把自己描述成一个疯狂的作家,或者是有着古怪的行事作风的动画痴,因为他认为,只有这样的人,才能将《红辣椒》中的历险故事真实地体现在大荧幕上,才能抓住小说中那独特的超现实的朦胧梦世界。

筒井康隆也给予了今敏的作品非常高的评价,甚至主动承认电影版的《红辣椒》比原著要更清晰、更简单易懂。但是,对于那些特别受到今敏“关照”的原著中的一些内容,还是被还原到了影片里的,例如整个故事那如诗一般的韵律,以及那些被梦境纠缠的人所讲的奇怪的话。这种语言方式是属于筒井康隆的独一无二的风格,所以今敏希望可以将它原封不动地保留下来,我们完全可以将电影版的《红辣椒》,当成今敏对筒井康隆表示敬意的一种方式。今敏导演在片中幽默地刻画了两个酒吧侍者,一个是原作者,一个是导演。(见图 13-19)

⊕ 图 13-19　网络酒吧侍者,选自日本动画影片《红辣椒》

本片入选了第 63 届威尼斯国际电影节正式竞赛单元,成为此次电影节参赛单元唯一一部动画片,在首映时得到了观众的喝彩。电影节主席马克穆勒表示,日本动漫中的异度现实一直激励着人类想象力和电影的创作,可以说是电影界的革命性力量。

本片也荣获 2007 年葡萄牙奇幻电影节影评人选择奖以及 2006 年蒙特利尔电影节大众选择奖。

思考与练习

1. 今敏导演与其他导演风格相比,有哪些特点?
2. 影片《红辣椒》在叙事风格上有哪些特点?

第四部分
法国动画影院片赏析

第十四章
生命的善意 ——《青蛙的预言》赏析

影 片 简 介

片　　名:《青蛙的预言》

英　　文: *Raining Cats and Frogs*

其他译名:《大雨大雨一直下》《哗啦哗啦漂流记》

影片导演: 雅克·雷米·吉雷尔德 (Jacques Remy Girerd)

影片编剧: 雅克·雷米·吉雷尔德

制　　片: Antoine Lanciaux

出品公司: 法国疯影 (Folimage) 动画工作室

发行公司: 法国疯影动画工作室

制片成本: 5340000 欧元

国　　别: 法国

影片片长: 90 分钟

出品时间: 2003 年

上映时间: 2003 年 5 月 15 日

在世界动画发展历史上,法国有着重要而又独特的位置。法国动画没有像迪士尼一样走动画工业化的道路,没有过多商业因素的介入,这一特点在商业化时代是难能可贵的。法国动画的创作过程中,突出动画片的人文色彩,强调思想性与艺术性的完美结合,向来以制作精致和艺术内涵深厚著称。虽然其产量不多,但水平一流,因此在国际动画艺术节中法国动画频频斩获大奖,成为艺术动画的旗帜。

这部 2003 年推出的被喻为法国动画划时代的长篇作品《青蛙的预言》,一部继《国王与小鸟》后法国投资最大,制作班底最为精良的动画片!仅投资总额就高达 534 万欧元,是法国疯影动画公司自 1999 年筹拍,2000 年正式投入制作,历时 4 年动员 200 多动画人制作,由 60 余名法国本土艺术家进行手绘,携手制作而成的动画长片,也是导演雅克·雷米·吉雷尔德从事动画制作 20 年来第一部执导的动画长片。在艺术上延续了"疯影动画工作室"的风格:法国式的浪漫气息浓郁而热烈、法式的幻想与幽默、色彩丰富、细节精致。影片创作上尊重儿童的身心发展规律,充满幻想的精神和浪漫的气息。

此片的历史意义不仅仅因为这是继《国王与小鸟》之后首部在法国本土制作的动画电影,更大的意义在于,法国的动画工业已经有能力与美国、日本相抗衡,法国的动画人正用自己的方式来抵御着外来文化的入侵。这部法国式的浪漫气息浓郁而热烈的动画剧情长片电影,展现出与美日商业风格完全不同的动画世界,给观众独特的审美感受,对于法国动画界具有深远的象征性意义。(见图 14-1)

⊕ 图 14-1　选自法国动画影片《青蛙的预言》剧照(1)

一、剧情梗概

《青蛙的预言》的故事原型来源于《圣经》中诺亚方舟的故事,但采用的视角较为独特。退休船长费迪、妻子朱莉和 8 岁的养子汤姆就住在山上的谷仓内,一天,汤姆的好友莉莉来到费迪家寄居,莉莉的父母汉尼及蕾丝要到非洲去寻找鳄鱼,打算为他们经营的动物园增添新的成员。

时值炎炎夏日,一群青蛙在池塘边向正在游玩的小汤姆发出了一个惊世的预言:"上天将要连续 40 昼夜下雨,一场如神话时代的大洪水,会把世上一切淹没。"果不其然,雨哗啦啦地下个不停,费迪将动物园的动物赶到谷仓内,想不到一夜过后他们已经身在汪洋,谷仓变成了他们的避难所,变成了"诺亚方舟",展开了他们漫长的航程。

在天谴来临以后,不论是动物还是人类,都对这无奈的聚会显得无所适从。虽然大家共乘一船,却未必可以同舟共济,爸爸囤积的马铃薯便是所有动物的食物。让绵羊和小马吃马铃薯似乎凑合,可是让狮子和狼吃这个似

乎就勉为其难了,生存、平安度过 40 天洪水滔天的日子就成为费迪必须考虑的问题。费迪在危急关头充当起领导者的角色,并制定了一些规章制度,在漫长的等待中,刚开始时动物们还可以和平共处一起游戏,不久动物们就开始不安宁了,肉食动物们不甘心只啃马铃薯,但碍于费迪制定的规矩,他们也只有暂时忍受。水面上漂来一只重伤的乌龟,从她的口中得知了关于鳄鱼的恐怖消息,并且带来了莉莉父母已经葬身鳄鱼腹内的消息。在费迪的劝导下,莉莉恢复了平静。在费迪和汤姆的共同努力下,船被增加了动力装置,目的是能够尽快地找到陆地。

肉食动物们终于开始了暴动,愤怒的费迪将他们放置到浴缸中跟在船后漂流。夜晚,鳄鱼出现了,原来乌龟是奸细。看到了一切的肉食动物们受到了乌龟的鼓惑,开始了新的暴动,这次的混乱将费迪夫妻抛出了船外并俘虏了所有食草动物和两个孩子。鳄鱼们逐渐逼近了船,原来这一切都是出自乌龟的挑唆,乌龟偷走了鳄鱼们仅存的三个蛋并嫁祸给了人类,因为她要报复向她同类索取的人类,同时鳄鱼也是被报复的对象。

醒悟了的猫放出了汤姆和莉莉,其他的肉食动物面对鳄鱼的威胁也明白上了乌龟的当。大家合力发动了船,但因为乌龟的破坏,船停下了,鳄鱼也停止了追击,大象吸走了乌龟的外壳,原来这是只雄龟,谎言被戳穿,真相大白了,原来鳄鱼们只是要拿回被偷的蛋。费迪和朱莉回到了船上,阻止了人们严惩海龟,鳄鱼们也跟在船后一起寻找陆地……(见图 14-2)

⊕ 图 14-2　选自法国动画影片《青蛙的预言》剧照(2)

二、友爱与宽容的主题

1. 友爱与宽容

影片讲述的故事来自《圣经》旧约中诺亚方舟故事的再现,但已不是《圣经》中关于天谴和惩罚的故事:上帝愤怒人类的互相残杀、互相仇恨和嫉妒,他降下 40 天 40 夜的大雨汇成洪水以惩戒人类。而动画影片讲述的则是一个关于友爱和希望的故事,影片探讨了自然与人、动物与人将如何相处的问题。《圣经》中上帝只把信息预告给了虔诚的诺亚,使诺亚能够带着家人和一些动物躲进巨大的方舟而幸存。动画影片中预言者从愤怒的上帝变为善良的青蛙,故事也从宗教神话转为童话,池塘中的青蛙跳出来提醒童心纯真的孩子汤姆和莉莉,改编的手法却是尽显童真。

影片在故事设计上始终凸显了善良、平等、博爱的创作理念。大雨不断、洪水泛滥只是个引子,转瞬即逝。对于船上的人类和动物来说,怎么在橡皮船上和平共处才是最根本的问题。而随着海龟的到来,大家又再一次陷入了困境。大家最终在爱的感化下,化干戈为玉帛,鳄鱼放弃了攻击,乌龟改邪归正,终致大雨退去,渡过难关。当天谴降临,所有的幸存者都必须同舟共济,人类成为当中的主导者是因为人类是地球的主宰,但面对滔天洪水的同时,人类又是显得那么微不足道。学会宽容和包容,拥有一颗善良的心才是活下去的唯一道路。

《青蛙的预言》捧给孩子们的正是摒弃仇恨与暴力,倡导一种包容的爱和相处的和谐。乌龟的复仇心理源于对人类的憎恨,人类几个世纪以来一直在猎取乌龟的壳、蛋、身体和肉,甚至用龟壳制造梳子……因为暴力的迫害而可悲地充当了暴力的工具。因此,斩断暴力的因果之链,让爱宽恕一切才是解决问题的唯一可能。当差一点被

海龟设计害死的费迪回到了方舟,面对所有动物要求严惩海龟时,他却制止了暴力。正如费迪船长说的:"你们是法官吗?谁给你们这个权利?看看你们自己!""当你点燃复仇的烈火,你永远不知道如何熄灭它。"掷地有声!是的,谁也没有使用暴力的权利,谁也没有资格担任道德审判的法官。还有那些食肉动物,虽然他们屠杀了鸡作为他们贪心与邪恶的满足,但船长仍选择了宽恕,因为影片在向孩子们传递爱与友善。(见图 14-3)

⊕ 图 14-3　费迪船长要宽恕乌龟,选自法国动画影片《青蛙的预言》

从宗教惩戒到人间大爱,影片以朴实的道理告诉孩子要勇敢和善良,阻止暴力的方式是从现在起,从自己起斩断冤冤相报的仇恨之链。这给孩子传递了这样的信念:只要我们心里有善意,那么每个人都可以成为小小的方舟。孩子的世界是纯洁的,影片将生命的善意扩展到整个动物界,他让孩子们看见只要每个人怀着一颗善良的心去对待其他事物,那么人与自然、人与动物就有共生共处的可能性。影片的结局充满了希望,是对世界中善良普遍存在的肯定,影片舍弃了诺亚方舟故事中的绝望,换来的是对于全人类的认可和美好期望。

2．如何才能实现生物共处

在这个故事中,创作者用他独特的视角、异想天开的思维、孩子的天真无邪来探讨人和动物、人和自然如何相处。这样的主题注定了它并不单纯地将观众锁定到低幼这个年龄段,它是一部适合任何年龄层观看的动画片,影片可以使不同的观众得到不同的感受。对于成人观众则从另一个层面在深思、探讨,到底应该如何才能实现生物的共处!这是一个永恒的命题。怎样才是真正的和谐?谁是自然和命运的主宰?人类割下乌龟前臂,乌龟引来了鳄鱼,鳄鱼要报复人类,费迪被食肉动物们放逐,谁胜谁负没有答案。即便是费迪宽恕乌龟时,我们也在追问人类,究竟谁给你这样的权利?没有人类的恶行或许就不会有乌龟的歹毒。

自然有自身的规律,船长费迪为了维护和平强迫肉食动物改变饮食习惯,结果导致了叛乱的发生,差点搭进了自己的性命。因为动物世界的规则就是弱肉强食、适者生存,从这一点看来,是无从判断动物们的行为的对与错的。对食肉动物们来说,那是在抹杀他们的天性。今天弱肉强食的丛林法则,我们肆意破坏自然、伤害生物,这是否是一种文明的倒退?将来人类是否也会得到自然的惩罚?如何才能实现生物的共处?影片给观众提出了疑问,尽管没有给我们答案,但这种困惑表达了导演的思考。(见图 14-4)

⊕ 图 14-4　食肉动物攻击费迪船长,选自法国动画影片《青蛙的预言》

三、影片叙事

1. 叙事线

本片叙事线有两条,一条类似《圣经》,费迪一家带着动物们在橡皮船中避难,最后躲过了洪水。只是在这条情节线的设置上更加复杂,处处埋伏笔、设悬念、造困境。在大的灾难"洪水来临"的情境下如食物困窘,食肉和食草动物的矛盾,莉莉知晓父母的"遇难",乌龟、鳄鱼袭击等的小灾难,情节设置一波三折。

同时,在这条主线的基础上又增加了一条副线,莉莉父母为了补充动物园的家族成员到非洲寻找鳄鱼。两条线在开头结尾交叉之外其余在内容上有呼应但不相干,如莉莉父母带着游泳圈上路对应莉莉发现游泳圈上的"lili",莉莉父母寻找鳄鱼对应鳄鱼的袭击。两条线在影片结尾汇聚。

2. 出人意料的情节设置

片子出人意料的情节是海龟出场后开始的,善良的一家人救了小海龟,模样迟钝和善的海龟自然成了女孩莉莉的新朋友,男孩汤姆有些嫉妒。可是,善良的他们不会想到海龟对人类充满了仇恨,它联合潜伏在水里的鳄鱼妄图控制方舟和谋害所有的动物,这个细节设置得很精彩,它让孩子们知道世上万物的复杂性,不是所有善良可爱的面孔下都有着一颗善良的心,这种复杂的精神世界让孩子有了辨别世界的可能。影片完全摒弃了暴力,当差一点被海龟设计害死的费迪回到了方舟,面对所有动物要求严惩海龟时,他却制止了暴力。这就是大人应该给孩子的思想。

导演在提到他创作的片中反面角色"乌龟"时,他提起以前曾见过的悲惨景象,渔民用乌龟肉钓鱼,而乌龟因寿命特别长,所以被割下了肉后还要痛苦地活着。他说影片中的乌龟不停地喊"复仇",是因为他觉得它们有这样的权利。影片里的那只疯狂的海龟给我留下了深刻的印象,同时其对生物相互仇恨残食的讽刺与痛斥,通过这只海龟也得到了淋漓尽致的体现,看后有几分不寒而栗的感觉,并且影片的阴谋与诡诈的情节设计也在这一段中得到了汇聚,给全片制造出一个高潮。

3. 细腻的细节

剧情的细腻也无处不在,影片处处都有伏笔,前后照应。一开始汤姆和莉莉到谷仓去时对仓顶的疑惑,为下面费迪老船员拿出 28 吨土豆来维持所有生物的生命埋下伏笔。莉莉父母去非洲时的游泳圈,为下面乌龟出场带来莉莉父母消息埋下伏笔。在洪水来临时,法国人还是忘不了幽默,用浴缸煮马铃薯的夸张体现了法兰西民族的浪漫天性,而那些动物削皮的模样更是憨态可掬。而此处的浴缸为以后困住食肉动物做了准备,还救了以后的费迪。(见图 14-5)

图 14-5　浴缸的幽默运用,选自法国动画影片《青蛙的预言》

更夸张的是乌龟,它带了几个蛋说是自己的孩子,让所有人都误认为它是母乌龟。而正是这几个蛋引来了鳄

鱼的袭击。那不是它的蛋,而是它偷了鳄鱼的蛋引起了鳄鱼和这个"诺亚方舟"的误会。

4.大团圆的结尾设置

影片从各个角度表现了人与动物、人与自然的各种关系,但它更注重从孩子的角度来描写这种关系。影片的最后是他们着陆了,而这又是以一种奇迹的方式呈现的。一日大雾,船里传来一个好消息,小猫生了三只小猫,这三只小猫的出生带来的不仅是快乐,更是生机。导演镜头一转,峰回路转,迎来了新的世界。两只从未移动位置的大象出来了,众人感到疑惑,大象怎么会出来了,他们还未意识到他们已经着陆了。

他们下了船就欢呼新生,而大雾却掩盖了一切的东西。令人惊讶的是,迷雾中渐渐清晰的视野里,由费迪家一个橡皮船变为更多的橡皮船。这次洪水并不只是费迪一家得以逃生,从橡皮船中出来了更多的人类和动物。原来得救的是整个世界。船上传来鸣笛声,在他们听来就是生命的回响。紧接着是一群人们在欢呼,那是欢呼劫后余生,欢呼生命的珍贵,燃起的篝火更是希望的火焰。影片的艺术高度又一次得到了升华,爱在每一方土地延伸,人间处处是方舟。(见图 14-6)

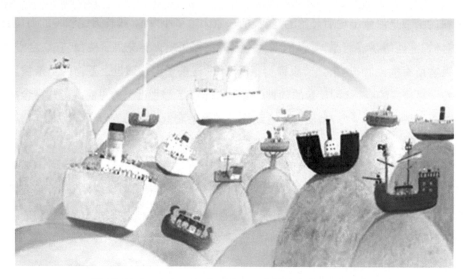

⊕ 图 14-6 选自法国动画影片《青蛙的预言》剧照(2)

莉莉在篝火前又一次表演了魔法,而这一次,魔法似乎有意想不到的效果,在一片刺眼的光芒中莉莉的父母出现了。莉莉父母的重现是导演的心愿,因为每个孩子都希望自己的父母永在。莉莉询问他们如何逃脱洪水的袭击。"洪水?什么洪水?"他们笑着说:"别开玩笑了,我们去喝一杯吧,有上等的法国好酒!"说罢,人群也笑了,继续着狂欢……影片到了这里戛然而止。预言、洪水、逃亡、战斗是真有其事,还是仅仅是孩子的一个梦呢?(见图 14-7)

⊕ 图 14-7 大团圆的结局设计,选自法国动画影片《青蛙的预言》

大团圆的结局,这就是影片最后传递的一种情感、一种童真。对于孩子们,他们看到了美好,感受了爱,我想这正是影片表达的高妙之处。

在故事的处理上,导演觉得自己只是想抓住主人公和动物同舟共济的画面。画面浓厚的诗意把他带回了童年,他说这是个具有内心意义的画面,穿越了欧洲的集体意识。关于大洪水的故事实际上在各种文化中都能找到,但处理的方式各自不同。他不愿赘述洪水的故事,只对诗意的场景感兴趣。他希望看过影片的孩子们都能发出会心的微笑,并从这个古老故事的现代版中领悟到一些道理,"比如一定要维持生物多样化,以及不能用暴力解决问题"。

四、童真的印象主义美术风格

电影画面的制作,有一种新的突破,风格很独特,让人耳目一新。《青蛙的预言》画风沿袭了法国艺术简约和高雅的传统风格,画工细腻,用色和谐,重现了纸笔作画的亲切感。影片画面的色彩、背景以及整个故事的基调都带有浓烈的儿童式的气息。

1. 画面风格

影片的绘画风格来自俄罗斯的著名原画师尤里·车仁科夫,他是为了实现自己对影片的理念而加入疯影动画的。他开创性地使用粉笔来创作动画长片,在此之前,没有人敢这样做。他用贴近儿童涂鸦式的模式来为我们建构了这部影片,这种简单、略微显得有些幼稚的笔触无不触及观者内心那温暖而又遥远的童年记忆,让人接近了梦想的天堂。片中不仅使用粉笔给背景赋予质感,还用粉笔创作人物,这种原创的技术,使这部作品具有浓厚的个性和独创性。

在画面处理上抓住自然界变化的那一瞬息给人的内心感受,大部分段落主要用橙、黄、红、绿、蓝等鲜艳明快的色调表现了阳光底下人类和动物的生活。"关注光和色的研究,注重表现瞬间印象,是印象主义的重要特征。"有人称影片具有儿童印象主义的色彩,不无道理。影片使用粉笔创造了一种清新自然的艺术表现手法。这些颜色在镜头的更替中不断变化,在色彩蒙太奇中呈现出富有生机、阳光的一面。观赏这部影片就如同在欣赏一幅幅连续的印象派油画,生机盎然,变幻出无穷的色彩,渲染出一幅幅色彩斑斓的艺术画卷。

影片中每一种天气都有着自身独特的色调,让观众可以一目了然。如开始时描绘费迪一家人自由自在的田园生活,以一大片淡蓝为底色,静谧高远的天空,朵朵白云在山顶上空慢慢飘过,山包上那一抹抹翠绿, 让生命的颜色在画面上流淌。妻子朱莉手中抖晒的白色被单白得耀眼,上面跳跃着隐隐的紫、蓝、黄……明丽鲜艳的色彩在画师的笔下交织成一片幸福和安详的景象。香港影评人评价说:"这一点用笔描绘出来的人性,仿佛让动画迷放下可口可乐,喝一口清新的法国矿泉水。"(见图14-8)

图 14-8　法国动画影片《青蛙的预言》中独特的画面设计

青蛙们向人类发出洪水的预言后,暴风雨来临,乌云压境,大块大块的墨色夹杂着银色闪电铺天盖地,白色而

带着黑色亮点的滔天巨浪也席卷而来,掀起轩然大波。明与暗的强烈对比把影片中的人和动物推到了一个生存绝境。(见图 14-9)

⬆ 图 14-9　暴风雨来临时的场景,选自法国动画影片《青蛙的预言》

2. 人物性格塑造与形象设计

动画片需要有童趣,要有孩子的思维。影片《青蛙的预言》从人物、动物到场景造型都是儿童画一样的笔触,充满童趣。这些造型就像孩子涂鸦的世界,来自他们幻想的天性。漫画式的人物形象设计在轻松、搞笑、活泼的氛围中让人物增添了几分亲近、真切与可爱。

影片也刻画了各个不同的形象:费迪船长的统揽全局与远见卓识,对于规则的制定与执行还有最后对于乌龟的宽容,无一不表现了这位船长内心善良。还有他可爱的非洲妻子,总是希望自己的法术可以成真,更显一种法国式的幽默与乐观。小汤姆的人物更是被刻画得淋漓尽致,一开始是一个呆呆的什么也不懂的小男生,可是经历了一系列困难后,他开始变得勇敢,在费迪被赶下船以后,他和莉莉勇敢地承担起反抗食肉党迎回老船长的重担,表现了一个男孩的成长历程。莉莉从一开始就是一个坚强勇敢的孩子,从她得到父母离去的消息时,仍能客观地看待问题就能看出这一点。

影片对人物的形象进行了大胆的夸张和变形,来突出形体的主要特征。夸张的造型赋予了角色独特的性格,人物形体以圆柱体和椭圆体来构成。如费迪的形象设计成一个拖着长长的卷卷的白胡子的胖老头(孩子不愿叫费迪爸爸,而总是叫他爷爷,孩子的理由十分充分,白胡子的费迪看上去是老了些,这使孩子的视角显得真实。)身体胖胖的好似一个吹鼓的气球,身穿蓝色的海军服,人物设计有种莫名的信任感和亲切感,并且在不知不觉中被他吸引和感动。(见图 14-10)

⬆ 图 14-10　爸爸费迪的设计,选自法国动画影片《青蛙的预言》

影片中的动物角色采取了拟人化的设计,基本上都是采取了直立行走的形态,所有的动物都是细细的腿儿,把动物们的突出特征加以拉长。影片中的青蛙形象是前所未有的,圆圆的胖胖的,椭圆形的身子活像一个布袋,炯炯的眼睛和不小的嘴巴则告诉观众"我是青蛙"。小猪矮肥的身躯简直像一个圆圈,憨态可掬;善良的动物群体都是以圆弧塑造的,突出其傻劲、鲁钝的性格特点。(见图 14-11)

⊕ 图 14-11　青蛙与小猪的造型设计,选自法国动画影片《青蛙的预言》

修长的爱听谗言的狮子着意表现它脖子一圈那长长的卷卷的毛;尖嘴猴腮的机关算尽、狡猾成性的狐狸,造型时把它的鼻子和嘴巴拉的长长的;还有身带条纹个性自私的老虎。(见图 14-12)

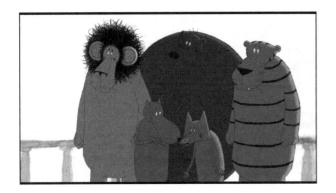
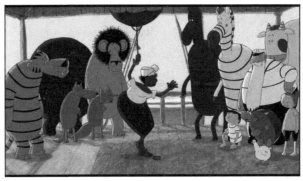

⊕ 图 14-12　动物的造型设计（1）,选自法国动画影片《青蛙的预言》

其他的动物在造型上也非常贴切他们的外貌和性格。如温和的小羊、瘦削的老山羊,还有长颈鹿的脖子似乎能伸到天上、斑马的身上一定会有斑纹、一肚子坏水的海龟最重要的是龟壳,它断了一条腿儿总吵着要向万恶的人类报复时声嘶力竭、张大嘴巴吼叫的样子也觉不出多么吓人,这些形象一看就是孩子们对动物的想象,如此可爱、真实而天真,这些好像玩乐一般的画面,就像童年那堆满了玩具的墙角,造就了一个形形色色的可爱的动物世界。(见图 14-13)

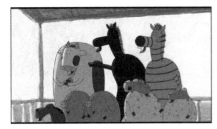

⊕ 图 14-13　动物的造型设计（2）,选自法国动画影片《青蛙的预言》

同时各种动物的特性也在影片中得到了充分的发挥,比如自然界中青蛙本身就有预知降雨的能力,所以影片中用它们来承担了预言家的作用;狐狸是有名的奸诈代表,所以每一次最先动摇的肉食动物准是它;猫和人类很亲近,但没有狗忠诚,所以它们也叛变归顺了肉食动物,但最后又倒戈帮助了人类。这些设定看似很随意,其实都是经过编导深思熟虑之后的结果,完全符合各种动物的本性。而在剧情中他们富有幽默而可爱的"表演"更让人忍俊不禁。另外橡皮船装载了 28 吨土豆和那么多动物的谷仓比例夸张,又高又窄,下面由大型的汽车轮胎

支持，成为滔滔洪水中的"诺亚方舟"，尽显天马行空的想象。（见图 14-14）

⬆ 图 14-14 "诺亚方舟"的造型设计，选自法国动画影片《青蛙的预言》

五、音乐与台词设计

影片在人声和音乐上采取的是在温情的基础上传达一种人性的至纯、至真、至爱。导演雅克曾经说，他希望看过影片的孩子们都能发出会心的微笑，并从这个古老故事的现代版中领悟到一些道理，比如一定要维持生物多样化，以及不能用暴力解决问题等。而这些道理大部分是通过音乐或者对白和独白来传达的。

如一天夜里，费迪船长躺在屋顶上，向两个小孩和一群动物讲述宇宙起源的故事："流星有一个秘密，几亿万年前，当生命的火花横越宇宙抵达地球时，奇妙的事情发生了，天空和地球犹如交合般的宇宙尘埃，在时光的续播，带来生命的种子，生命就这样开始了，我们全都是这些流星的子子孙孙……"镜头慢慢拉近"船长"蓝色的眼睛，他的眼睛幻化成蔚蓝的浩瀚星空。导演就像这个喜欢唱歌的"船长"，用一种富有浪漫色彩与诗意的方式向观众展示自己眼里看到的美好世界，同时又努力维持着船上的平衡，带领一群性格各异的生物等待新的世界。（见图 14-15）

⬆ 图 14-15 选自法国动画影片《青蛙的预言》剧照（3）

关于和平共处、生态平衡、宽容和博大的话题则一直是费迪为人处世的准则，到了影片高潮时，他的劝说也宣扬了一种观念：要博爱、宽容，要得饶人处且饶人。影片中的台词有对暴力的斥责："暴力的火花一旦点燃就不可收拾，用暴力解决问题换来的是血淋淋的双手，失去的却是自我和理性""生机显得渺茫，生命真是脆弱，要相互扶持，他们怎么样才能明白"。而关于批判人类虐杀动物的自私本性则主要是通过乌龟的歇斯底里的独白表现出来的，我们在乌龟近乎抓狂的陈述和动作中看到了一种夸张到极限的荒诞感，也意识到了人类自身的自私和贪婪。

影片的音乐和音响很有特色，由 67 人组成的管弦乐队加上手风琴、风笛、印度吉他以及亚美尼亚簧片等传

统乐器,使影片弥漫着浪漫的色彩。影片爱护弱小者是通过音乐演唱出来的,在谷仓内避难时,狮子、老虎对着小动物们虎视眈眈,老船长这时弹起了吉他,唱着"船长之歌",歌词就是要求大家和谐共处,保护弱小动物。而在这愉快的音乐中,更有一种感人的力量,我们陶醉其中,似乎忘记了说教的不适感。

六、分析小结

《青蛙的预言》继承了欧式传统的简约高雅风格,画工细腻,用色和谐,重现了纸笔作画的亲切感。色彩明亮,想象奇幻,故事简单,童趣无限,使观众找回了属于自己童年的那份真诚和感动。片中加入了一些怪诞奇妙的元素,使全片的冒险性和戏剧性大增,再加上极富想象力的结局,使影片成为一部非常难得一见的动画佳作。

法国动画以短片居多,法国动画大师们没有像迪士尼一样走动画工业化的道路,而是选择了不断革新的创作之路,这样的选择把法国动画带到了世界动画艺术的领先位置,也导致了法国动画无法规模化生产,因而长片少之又少,但每一部法国动画长片无一不是动画精品。(见图 14-16)

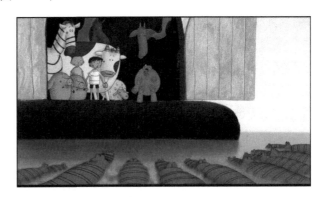

❶ 图 14-16　选自法国动画影片《青蛙的预言》剧照（4）

七、幕后制作

1. 导演资料

法国知名动画导演雅克·雷米·吉雷尔德是著名的法国疯影动画工作室的创始人之一,有 20 多年创作动画的丰富经验。法国《世界报》曾盛赞他"为动画注入的创意,犹如培维尔(Prevert,法国诗人与剧作家)操作文字一样精妙"。他秉持法国电影界的传统,不忘提携后进。许多优秀动画导演在他的协助下得以完成个人作品,在他的奔走下,成立了一家电影学校,为动画电影培育英才。

1998 年雅克·雷米·吉雷尔德推出以圣诞老人为故事主轴的温馨动画作品《戴铃铛的小孩》(L'enfant au grelot),受到热烈欢迎。他的创作风格也随着他的工作室"疯影"的成长而不断地变化。《青蛙的预言》是他自《戴铃铛的小孩》后,五年来首部亲自执导的动画作品,不论画风和执导方式都又一次让人耳目一新,是导演最满意的作品。

《青蛙的预言》意即"小青蛙的预言"。雅克·雷米·吉雷尔德选择青蛙作主题有一个特别含义,他说:"青蛙是非常奋进及正面的动物,蝌蚪由慢慢生长出手脚,至进化成青蛙的过程,是人类历史的浓缩版。"导演相信《青蛙的预言》能感动各年龄层的观众,也能为孩子们带来欢乐,他更希望能以这部电影引起大家对全世界生态的重视。

2．疯影动画工作室

1984 年导演雅克·雷米·吉雷尔德为首的几个年轻动画艺术家正式成立"疯影动画工作室"，其创立的宗旨在于创作艺术品位和商业并重的作品，并负有动画教育传承和推广的责任。转眼二十年，"疯影"已是全世界知名的国际动画制作公司，一直以动画短片的制作受到世人的瞩目。

1985 年，第一部作品《幸福马戏团》问世，这部作品无论美学造型及其精美繁复都超越法国之前的动画作品，推出后引发各方惊艳，更一举夺下法国奥斯卡"凯萨奖"的最佳动画大奖。疯影动画公司曾有 40 部作品，以及 3 部电视剧集，获得超过 30 项重要奖项。

疯影动画公司为了活化创作风气，成立"驻村艺术家计划"，对外延揽知名或有重大贡献的相关领域艺术家，进行时间长短不等的驻点创作，驻点时间依创作方案的需求签订，最长可达八个月。驻村艺术家们可以使用该公司全部设备和资源，保证有绝对的创作自主性和自由度。外国导演驻村，对疯影员工来说正是观摩交流的好机会，也激励他们积极从事个人创作。

"疯影"为爱动画的年轻人圆梦的成功案例，吸引了来自各国更多的动画专业人才加入，包括法国、英国、俄国、匈牙利等二十余个国家的青年动画导演。1994 年"疯影"的《和尚与飞鱼》受到了全世界动画界的好评，使"疯影"声誉更上一层楼。这部以"征服"为主题的手绘动画，在戏剧行动、角色造型、光影层次上皆一气呵成，最后共获包括法国奥斯卡最佳动画大奖等 13 个国际奖项，并入围美国奥斯卡最佳动画短片提名。其他还有冯可来丝特（Solveig von Kleist）的《心的罗曼史》、布朗兹的动画短片《山顶小屋咚咚摇》等。《候鸟迷途》的导演俄罗斯著名导演尤里·车仁科夫，后来留在了"疯影"，《青蛙的预言》出色的美术设计就归功于他。

1999 年疯影动画公司更促成两年制的"炮提叶动画学校（La Poudriere）"的成立，将其长期耕耘动画的热情扩大至整合教学体系及维护精致艺术创作两项主轴上。直到今天，疯影动画公司已经有 100 多部以不同形式呈现，制作严谨的动画作品，包括 70 多部的短片及商业广告、片头集锦等，"疯影"的动画种类随意多变，作品具备传统的艺术美学，常常有令人惊艳和深得人心的佳作，《戴铃铛的小孩》即是"疯影"最受欢迎的温馨作品；第一部动画剧情长片《青蛙的预言》，此片的完成对于该公司至整个法国动画界都具有深远的象征性意义。

"疯影"从 20 世纪 80 年代初期成立，逐渐发展为今日占地 800 多平方米的动画公司。这个当初被认为不会撑过四年的小公司，如今居然也走过了 20 个年头，"疯影"成为法国优质动画的代名词。尽管本土扎根有成，产业外移与预算仍是疯影时时面对的难题。在雅克·雷米·吉雷尔德的领军下，即使影片预算、成员与美国超大制作动画难以相比，仍秉持对动画电影的疯狂与执着，继续制作百分百法兰西原创的优质动画电影。

3．获奖资料

- 2003 年 5 月 15 日获得了法国戛纳电影节首映。
- 法国安锡动画影展特别放映。
- 2004 年柏林国际影展最佳动画水晶熊（Glass Bear-Special Mention）大奖。

思考与练习

1．以《青蛙的预言》为例，说说理解立意在动画片创作中的重要性。

2．如何确立影片与众不同的美术风格？

3．怎样改编一个经典题材为动画影片？

第十五章
一段华丽而感人的冒险故事
——《疯狂约会美丽都》赏析

影 片 简 介

片　　名：《疯狂约会美丽都》

英　　文：*Les triplettes de Belleville*

其他译名：《美丽都三重唱》

影片导演：西维亚·乔迈

影片编剧：西维亚·乔迈

制　　片：Didier Brunner

出品公司：哥伦比亚三星家庭视频公司

配　　音：迈克尔·科什多、让·克劳德·东达、米切尔·罗宾

发行公司：迪士尼公司

国　　别：法国、比利时、加拿大

影片片长：80 分钟

出品时间：2003 年 6 月

上映时间：2003 年 6 月 11 日

法国动画在世界动画发展历史上占据着重要的地位。法国政府为了将传统的艺术动画加以保持,政府给予大力的资金和相关的优惠来支持其发展。有了政府的大力支持,加之法国动画深厚的本土文化底蕴,尤其是法国哲学中的"批判""颠覆"的精神对法国动画的给养,法国本土动画呈现出迥异于美、日的商业动画的新特征。

《疯狂约会美丽都》是西维亚·乔迈的首部动画电影。导演把动画创作的目光放在人与社会生活中,他在动画中反省社会现象,描述亲情人生,讲述普通人的命运,用细腻的情感描绘他所感受到的世界,从而引发观众对现实的思考。该片之所以能够获得如此成功,主要在于其千姿百态、夸张搞怪的人物造型彻底颠覆了好莱坞式的审美趋向;同时,粗犷的手绘风格、巧妙的构图、讽刺幽默的主题表达等,无不带给观众一种全新的观影感受。

这部动画片是一部真正的影像作品,它摒弃了台词,全然靠画面及画面人物、故事情节来讲述。

一、电影梗概

影片的故事情节可以分成两个部分:第一部分表现了孙子查宾成长为自行车手的经历;第二部分是一段离奇的冒险,讲的是奶奶与美丽都三姐妹联手拯救被黑手党绑架的孙子的故事。叙事以单线索进行,叙事结构上严谨完善。

孤儿查宾从小由奶奶抚养长大,收到脚踏车的生日礼物后,他的命运从此改变。查宾疯狂爱上了骑车,而奶奶也尽心培养。随着岁月的流逝,查宾拿下了数不清的少年自行车比赛奖项,他的宠物狗布鲁诺已经变成了一只肥胖的大狗,而苏莎奶奶则成了一个强悍的教练。现在查宾的目标就是环法自行车大赛的冠军。

环法自行车比赛在异常艰苦地进行着,但查宾在半途中误入圈套,被黑手党绑架了。奶奶带着布鲁诺赶到后,开始寻找查宾的下落。原来黑手党把几个自行车车手绑架到了美丽都,在那里他们用机器驱使车手不断蹬车,车手成了他们赌博盈利的工具。

苏莎奶奶在美丽都花光了钱,却巧遇曾经辉煌一时的"美丽都"重唱三人组,3个老太太收留了奶奶和布鲁诺,她们以河塘里的青蛙为食,生活艰苦但很开心。奶奶一直不放弃寻找孙子下落的希望。

一次"美丽都"三人组和奶奶同台在夜总会表演,嗅觉敏感的布鲁诺发现了绑架查宾的人,奶奶从报纸上了解到黑手党绑架自行车车手的内幕。经过调查部署,奶奶与三姐妹决定联手拯救查宾。老太太们和狗混入了赌博俱乐部,她们千方百计破坏了赌局,躲过坏人的子弹后,她们在赌场内引爆了手雷。查宾一直蹬着自行车,几个老太太打退了穷追不舍的黑手党,最终救下了查宾。(见图15-1)

图 15-1 选自法国动画影片《疯狂约会美丽都》剧照

二、主题:爱与拯救

影片是以百年环法比赛、自行车运动引发的感人故事,是一部关于爱与拯救的童话,表达了一种充满着智慧与无畏的爱。影片把叙事的重点放在奶奶与孙子查宾之间的祖孙亲情方面,这份祖孙的亲情支撑起全片框架,贯穿始终,让人感动。

苏莎奶奶对孙子的关爱无微不至,矮小的奶奶在生活中变得强大,其无畏黑暗势力的压迫,排除艰辛万苦、跋山涉水也要救出被绑架的孙子,展现了其无穷的智慧和惊人的勇气。奶奶的行为深入人心,把观众带入角色,产生共鸣,随着剧情的进展而体验到情感的更高境界。因此,影片对苏莎奶奶亲情的质朴描绘是最能打动人心的地方,也是影片能够获得成功的重要因素。

少年时期的查宾拒绝和外界接触,甚至是他的奶奶。奶奶在电视结束时问查宾:"节目结束了吗?你不想和奶奶说话吗?"查宾却一直一言不发。一直到片尾,白发苍苍的查宾看完了电视节目,对祖母的空座位深情地说:"是的奶奶,节目结束了。"这一句穿越时空的对白,让人的心灵为之震动。这是对影片前后的呼应,也是证明通过奶奶的救赎,她用残缺的身体,不仅救赎了查宾的身体,也救赎了查宾的心灵,使查宾拥有了一个完整独立的人格。(见图 15-2)

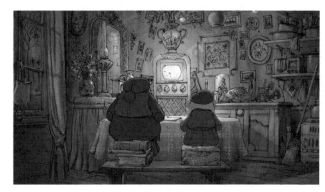 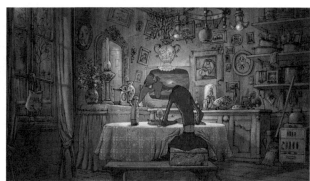

⊕ 图 15-2 开篇与结尾呼应镜头设计,选自法国动画影片《疯狂约会美丽都》

导演西维亚·乔迈并未刻意强调人物的情感,而是通过一点一点的细节让人感受到奶奶对孙子的爱。这部影片就犹如一杯茶,初品时不会觉得很浓烈,但一些细节却让人备感温暖,回味悠久。

三、怪诞的造型风格

《疯狂约会美丽都》打破了迪士尼动画和日式唯美主义动画的固定模式,导演在人物造型的设定、环境背景的设计上开辟了一条属于自己的新路。影片超凡的想象力,极简、夸张的手法,怪诞、新颖的造型风格,在抽象的画面下流动着的感动,这些元素构成影片的整体风格与法国人幽默、夸张、尖刻的内在相得益彰,形成了具有浓厚法国文化气息的动画特质。

影片导演采用了手绘的整体风格,以线条勾勒为主,近似于速写颤抖的线条,产生了复线的粗糙感觉,仿古又不乏独创,具有丰富的表现力,既让我们感受到了整部片子中朴素感性的风格,同时也强化了导演所要赋予影片的精神内涵。

1. 夸张的人物形象塑造

该片角色造型极其夸张,导演在对人物进行塑造时,强调角色特征以凸显角色的个性,变形的动画风格让每个角色形象都深入人心。人物的符号化处理,对影片人物的塑造起着补充作用,使虚拟的世界更为真实、饱满。这些独特造型的人物形象给影片添加了特殊的气质风格。

在人物形象设计上较多地运用夸张、变形及残缺美等处理方式。在造型比例上,人物形象并不是按照真人的比例进行设定的,而是根据人物的性格特点进行夸张处理。同时注重突出人物个性,并把夸张的元素结合在人物中,突破了传统造型模式。外形夸张有趣,有的憨态可掬,有的形如竹竿,有的头大身小,有的鼻尖如刀,有的嘴大

如盆,还有的虎背熊腰,呈现出千姿百态的搞怪造型。柔美冷静的高级色彩的设计赋予了角色新的生命和独特的个性,这与影片安静幽雅的色彩环境巧妙地融合在一起,从而达到了整体协调不沉闷,夸张却生动逼真的艺术效果。导演还在造型中体现了法国人特有的幽默气质,我们传统的审美被彻底颠覆。在怪异之外还给人带来快乐,又有一定的深度,为这独特的人物造型增添了独特的风格魅力。

导演西维亚·乔迈曾说过:"为了让人们容易记住形象而使其离奇……人们注意形象总是从眼鼻开始,所以显得很夸张。"动画片中的主人公自行车车手查宾的造型就是这种夸张变形的典型代表,给人一种翻天覆地的感觉。空间感觉非常好,他的眼睛被夸张的很大,高大的鹰钩鼻,但总是一副筋疲力尽、没精打采的样子。设计师还夸张地突出了他粗壮的双腿,躯干却异常纤细,身体细小、四肢粗大,比例明显失衡,有点像螳螂的感觉。这种造型的设计方式很自然地交代了查宾的职业,并且也暗示我们,主人公几十年训练自行车的艰苦。由于该片对白很少,而且在主人公查宾成人后出现的画面都是一味地在骑自行车,所以人物在影片中所传递的信息量都是由人物表情来传递的。(见图 15-3)

⊕ 图 15-3 查宾的造型设计,选自法国动画影片《疯狂约会美丽都》

值得一提的是,设计师们在进行这些夸张处理时,并不是为了使人物形象更漂亮、更符合大众的审美要求,恰恰相反,就连影片中的主要人物其造型也是十分丑陋的。苏莎奶奶是个矮胖的长短脚,像变形的胖土豆;长短脚走路时的磕打声音,以及笨重的眼镜;拥有伪装能力,奶奶是表情最丰富的;以及她对孙子的慈爱,和狗流落在美丽都街头时的落寞,在汉堡店被势利无情的店员赶出门时的无奈,在三个老太太面对她们吃青蛙时的诧异……——被细腻地刻画了出来。老太太戴着一副厚厚的镜片,只能看见两颗大大的眼珠,还是长短脚。但她矮小的身材却在对孙子进行营救时爆发出了巨大的能量,让人刮目相看。这样的对比给观众带来真实的观感。(见图 15-4)

⊕ 图 15-4 苏莎奶奶的造型设计,选自法国动画影片《疯狂约会美丽都》

美丽都的三姐妹,其颠覆的形象与美丽全无关系,却像三个老巫婆,有着修长的身体和手臂。(见图 15-5)

西维亚·乔迈动画中符号化的人物还体现在配角上。例如在片中出现的法国黑帮,导演采用了一个很独特的手法,他将人物的手臂隐藏在身体的体形中,只有当手臂往外伸展时才会显示出具体的手臂轮廓;他们的身材四四方方,像一个矩形的盒子。他们统一留着中分、戴着墨镜手套、留着八字胡,着装是黑色的领带和西装,人物的面部特征、身高基本一致。中间还夹着个很矮的酒糟鼻黑帮老大。这样的设计方式幽默而尖刻,具有大胆的夸张和独特超凡的想象力。这个设计充分体现了黑帮中森严的制度对人的禁锢,让人的行为变得机械化,甚至趋于

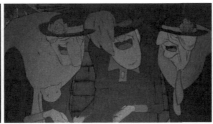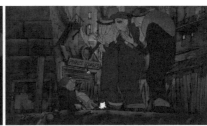

⊕ 图 15-5　三重唱的造型设计,选自法国动画影片《疯狂约会美丽都》

同质化。(见图 15-6)

⊕ 图 15-6　黑帮方块的造型设计,选自法国动画影片《疯狂约会美丽都》

美丽都的人物形象与主人公的形象形成鲜明对比,造型夸张充满幽默,表达出创作者的戏谑与讽刺。首先,美丽都的女人体型都超级肥大。更夸张的是肥胖的女人从车里下来时把车门都撑得圆鼓鼓的,而与之形成对比的纤细的男伴,大都由于车里空间不够而被压在了妇女的屁股底下。这种调侃式的夸张,其实是对美丽都社会物质至上和自我膨胀意识的尖刻讽刺。(见图 15-7)

⊕ 图 15-7　美丽都人物肥胖的造型设计,选自法国动画影片《疯狂约会美丽都》

另外,片中人物肢体和面部表情的设计诙谐幽默,酒吧服务生强颜欢笑的面部表情和哈腰抬头的习惯动作都构成作品的闪光点。此处,我们就会觉得法式的诙谐幽默被设计师手下勾勒出来的这些具有鲜明个性特色的人物演绎得酣畅淋漓,又如,大赛场地跌倒的选手那表情凌厉、上气不接下气的夸张神情,还有汉堡店快速变脸的老板娘,真是夸张到了极点。虽然整体风格夸张但并不显得突兀,很符合法国人荒诞和严肃的冷幽默特点。这些人物都是现实生活中的典型形象,尽管他们作为配角,但对影片起到了补充作用,使影片表现的世界更加丰富与饱满。都体现出创作者对法国式幽默与夸张手法的妙用。这些绝妙的人物形象让全片的幽默效果随性洋溢。不难看出,每个人物都是一个单独的符号,象征着不同的社会人士。(见图 15-8)

影片中的狗布鲁诺可以说是整个作品的线索,因小时候被玩具火车压了尾巴而痛恨火车,从造型上来说,这只狗过度肥胖、外形丑陋,硕大的身躯由四条纤细的小腿支撑着,跑下楼梯时经常不经意地打滑,这个动作让人忍俊不禁。在故事的展开中,观众会在这个看似丑陋的动物身上找到可爱、朴实和忠诚。

布鲁诺重复的狂吠中,导演运用了时空压缩的技巧。当火车路过布鲁诺的窗前,时间忽然被凝滞了,镜头被放慢的一刻,我们透过车窗看到了窗前愤怒狂吠的布鲁诺和车厢内麻木的乘客,这种对比具有某种象征意义。关

于布鲁诺的梦,可谓多姿多彩,举例来说,它的第一个梦是,在梦中布鲁诺终于和火车和解,坐上了火车路过自家门口,镜头一闪,它变成了一个衣冠楚楚看报的绅士。这个梦充满了对现实的讽刺和嘲弄,与之形成呼应的是布鲁诺狂吠时,火车上一位绅士长得像狗的镜头。它的梦也被导演作为隐喻和转场的道具,在多段故事情节中,都是以布鲁诺的梦来分隔的。我们从布鲁诺的狂吠和梦中发现了这只狗的憨态可掬和可爱之处,这些有趣的小片段也成为连接全片的线索。(见图15-9)

⊕ 图15-8 酒吧服务生的造型设计,选自法国动画影片《疯狂约会美丽都》

⊕ 图15-9 布鲁诺的梦境,选自法国动画影片《疯狂约会美丽都》

2.精准的角色动作设计

该片台词仅58句,偶尔作为角色人物的表情配合,如嗯,NO、NO、NO等。弱化台词的表演必然导致肢体语言的丰富,所以角色的肢体语言显得尤为重要,必须通过幽默夸张的动作吸引观众的眼球。设计中结合角色本身的形态结构和特点,不管是表情还是肢体语言,都夸张到了极致,表现角色行为的非常规性动作特点,从而给观众更激烈的刺激感受,有助于角色性格的塑造。但这样的运动又不同于美国动画片那种以追逐打闹代替对话的特点,而是一种文静的、强化的日常行为来表现人物情感、推动剧情、制造幽默感的手段和风格,影片中一切以行动说话,用行动来传达感情,堆积幽默的力量。

比如影片的开头,又高又胖的贵妇在歌剧院门口下车时,汽车和人物被夸张成柔软的面团,并被拿捏成各种奇怪的样子,她们从车门里下来时车门顺势变成了橡皮筋,几位妇人像牙膏一样被挤了出来,动作整体的设计都继承了迪士尼动作的夸张而富有弹性的特点,其中每个角色都进行了个性化的动作设计。

开篇时的歌舞表演,以20世纪二三十年代的摇摆爵士乐为背景,"美丽都三人组"在歌声中翩翩起舞,音乐节奏与动作节奏完美结合,环环相扣,为了使动作表现得更加丰富,动作设计师把腰、膝等关节结构进行了简化,使三姐妹的动作表演充满柔韧性,就像一个柔软的布袋随风飘移,轻盈灵动,使歌舞表演更加生动并具活力。(见图15-10)

影片中每一个角色的每一个动作都是精心设计的结果。如片中大狗布鲁诺与奶奶借宿三个老妇人家中睡觉的情景,布鲁诺的原画师,这样解释他的角色造型:"首先必须理解角色——狗不会说话,不能做手势,最多的是通过眼神来表演。其次必须了解全剧才能理解角色的表演。此时的布鲁诺经历了很多可怕的事件,他已经很累,心有余悸,所以会回头看一下窗外才爬上沙发,还在此特意增加了一个打哈欠的动作,使整体的造型看上去更加

真实可信。"再如三个老妇人舞蹈的场面,摄制组请来了蒙特利尔一位有名的民间舞蹈家,在看过了老妇人的造型后,舞蹈家根据人物特点跳了一遍舞,负责这个部分的三位原画师也是边看边学,这样的舞蹈场面,人物各有特色,充满活力,毫不僵硬。(见图 15-11)

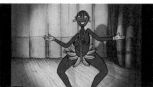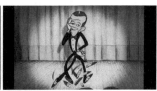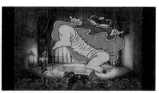

✦ 图 15-10　选自法国动画影片《疯狂约会美丽都》开篇中的歌舞表演

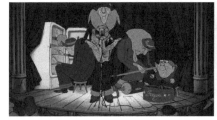

✦ 图 15-11　三重唱的歌舞表演,选自法国动画影片《疯狂约会美丽都》

3．怀旧场景设计

影片受本国新浪潮思潮和意大利新现实主义的影响,场景设计师用奇特想象力表现出动画片极具个性的美术风格。尤其是在这样一部几乎没有对白的动画影片里,场景设计与影片色调的把握对于细腻的感情表达起到了至关重要的辅助作用。

影片色彩的运用也是刻意配合片中造型营造出 20 世纪 50 年代怀旧色彩的调子,显得低沉。片中的整体色调都偏向于一种素雅、怀旧之美。导演在色彩的运用上巧妙地把灰调和彩色调结合,呈现出一种淡淡的伤感和含蓄内敛的情绪。片中特别是城市、街道、建筑等"外景"就像印象画派的油画一样。钢笔水彩画为电影蒙上了唯美的浪漫气息,鲜明的色彩和奔放的笔调在艺术化的轻松中勾勒出一个梦幻般的世界。色彩运用素雅、保守、复古,温馨又忧郁。大量的偏绿、偏黄及复古的色彩搭配使影片整体呈现出怀旧的风格;采用了钢笔的水彩画风格,介于抽象与印象之间,场景的绘制上大量运用晕染、接染、渐变等效果,在变化上给人以柔和、清新自然的感觉。

如祖孙俩乡下的小镇住所温情朴素自然清新,影片中每次村庄画面出现的色彩与构图都不尽相同,交代了时间与社会进程的发展变化。乡村模样发生巨大变化,一座高架铁路甚至把房屋挤歪。颜色从暖到冷的渐变处理,更暗示着当时的法国社会体制对低层老百姓的淡漠与冷酷。(见图 15-12)

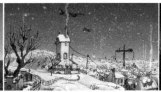

✦ 图 15-12　祖孙俩乡下的小镇住所的设计,选自法国动画影片《疯狂约会美丽都》

在影片的色调传递上,主要采用了黑白色调和彩色调,影片开篇用一段演出引出,用黑白色调来渲染一种怀旧的气息,颜色首先就体现出了过去的特征,动画演员的服装也模仿早期的舞台服饰设计的;银幕上还有后期制作的胶片划痕,把这怀旧气息推到了一种极致。接着出现了黑白电视标志性的雪花点,引出下一个场景,孙子

和祖母在家看电视的镜头。

在影片中梦境或是一些非正常的叙述也运用了黑白色调来制作。如小狗布鲁诺的梦境,我想是因为布鲁诺的梦原本就是沉重而不美丽的,因此处理成黑白色。设计师们通过对色调的不同处理,反映出不同的时空关系,同时也是导演对默片时代的致敬。片中色调的处理是有章可循的。(见图 15-13)

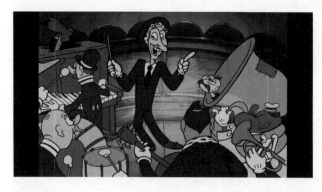
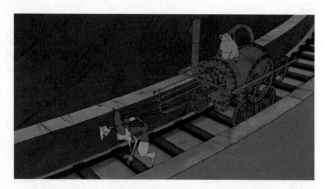

🔆 图 15-13 黑白怀旧色调,选自法国动画影片《疯狂约会美丽都》

影片前半部的背景是 20 世纪 60 年代的法国,颜色是明亮的黄色,当载着奶奶和小狗布鲁诺的小船行驶在暴风雨肆虐的大海上时,整个画面为深蓝色调。后半部发生在美丽城,这个以纽约为原型创造的大都市,画面转到高楼林立、有着自由女神像、充满各色肥胖人的"美丽都"时,色调变成了亮黄色,显得这个城市富足美丽,一片繁荣,恰恰反衬出了掩藏在这片虚假繁荣之后的肮脏和罪恶。用斑斓的街面色彩来表现城市的光怪陆离,用蓝紫色的色调来表达阴冷气氛。前后对比鲜明,法国虽然略显破旧,但很温馨,美丽城虽然高楼大厦此起彼伏,但没有人情味。这些纯粹而富有情绪化的色彩,已经不是迪士尼似的模拟现实,而是真正烘托出故事的情感,极富感染力。(见图 15-14 和图 15-15)

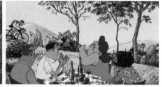

🔆 图 15-14 法国小镇场景设计,选自法国动画影片《疯狂约会美丽都》

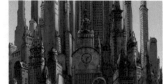
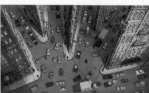
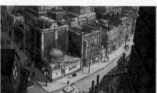

🔆 图 15-15 美丽都的场景设计,选自法国动画影片《疯狂约会美丽都》(1)

影片人物造型和场景设计协调统一,线条处理手法娴熟,粗线和细线完美结合,营造出一种舒适放松的视觉效果,具有丰富的表现力,整体影片朴素大方、清新自然的风格也体现得十分到位。

四、寂静而忧伤的音乐

影片几乎没有对白,从而形成默片的风格,突出了人物的表演,并且注重用音乐、音效去强化观众的心理感受。影片音乐运用简约纯粹,遵循"以少胜多""以静制动"的原则,而不是将声音与音乐充斥在整个电影里,将

寂静也作为音乐创作的一种符号。极少的对白、简单的配乐,这种极简风格的音乐处理更加衬托出画面的表现力,使动画中角色的性格塑造更加鲜明,影片环境氛围、镜头语言及色彩的应用更加突出,观众可以不受干扰静静地感受影片本身,留有足够的空间、时间去感悟影片。

影片别具巧思的音乐设计是作曲家本·查莱斯特(Ben Charest)为这部动画电影作曲的,以 20 世纪二三十年代的摇摆爵士乐为动画片的主体基调,夹杂着丰富的拉丁民族风情,淋漓尽致地呈现出角色鲜明的个性与谐谑突兀的黑色幽默风格。主打歌曲《相约美丽城》(Belleville Rendes-Vous)更是令人耳目一新,曾入围第 76 届奥斯卡最佳电影歌曲的角逐。

全片音乐、配乐、音效在这个片中担当起了不可替代的责任。音乐在影片中运用得不多,但在重要场景都起到了重要的烘托作用,增强了影片的感染力。有了"三重唱"的参与,音乐是一个重要的部分。片中一开始就为我们展示了"三重唱"组合的演唱,具有百老汇音乐剧风格的乐曲。她们的演唱在片中多次出现,成为影片音乐的主旋律。场景还刻画了一些其他奇特的表演,使美丽城夜总会的情形更加真实,为多年以后人们进一步了解这个城市埋下伏笔。另一场在大海上奶奶奋力追赶轮船时的戏,背景为交响乐,仿佛一首母爱的圣歌,高亢大气,与画面相辅相成。(见图 15-16)

🔼 图 15-16　奶奶奋力追赶轮船的场景,选自法国动画影片《疯狂约会美丽都》

而在逃避黑社会追杀的高潮时,音乐则带给我们紧张的情绪。由于出色的音乐表现,该片获得了第 76 届奥斯卡的最佳音乐奖。

独特的声效处理这部作品采用"以少胜多"的原则,全片几近于默片形式,这种独特的音效处理也使画面的表现力更加完美,人物的个性发挥得更加彻底。她们年老之后的演出,导演用极端的方法来表现,我们称为"夜总会的吸尘器"。这个场景全都是借助道具、报纸、冰箱、吸尘器、单独的报纸、冰箱这些只会制造噪声,但组合起来就有很强的节奏感,这些东西组合起来竟然可以如此的美妙。(见图 15-17)

🔼 图 15-17　三重唱独特的乐器,选自法国动画影片《疯狂约会美丽都》

在声效的运用上导演更是独具匠心,如查宾训练回家后的一场戏,奶奶在修车,狗站在桌旁起了很好的衬托效果。这个时候奶奶用听觉器来检查车轮是否能够达到最好的共振效果,查宾就是在这样的车轮的噪声中慢慢地吃着饭。这里还运用了一个控制体重的闹钟,这个闹钟的选择很重要,声音很适当,因为只是放在身子后面来提醒人而已,因此不能太响。整场戏的声效处理得恰到好处,我认为这个场景是影片中最有创意的。(见图 15-18)

影片中为表现祖母的情绪采用了非常巧妙的声效处理——哨音。如在查宾参赛途中,汽车抛锚后,祖母通过有节奏的哨音来为修车的司机打气,但随着汽车情况的不断变糟,哨音也随着祖母的焦急变得更加急促,在维修

失效时拖长无力的哨音也正是祖母沮丧心理的写照。正如该片导演对默片形式的解释：声音倒成了其次的东西……而安静的场面更加有趣，更能发挥，人物的关系更加微妙，人物不是通过嘴来传达思想了。当他们真正需要交流时，主要是靠眼神目光，而不是靠听觉、声音、音乐。

↑ 图 15-18　精彩的声效运用，选自法国动画影片《疯狂约会美丽都》

影片通过减少对白、弱化对白的叙事作用，使观众更关注画面、演员表演以及音乐，也给予观众更多的思考与感受空间。导演的这种留白的处理手法，反而让观众在质朴的画面与音乐中感受到了更大的震撼力。

五、黑色幽默的手法

法国当代动画电影中的幽默技巧以其犀利睿智的讽刺、想象浪漫的荒诞，饱含智慧又独树一帜。该片给人一种另类幽默的震撼力——几乎以默片的方式讲述一个感人至深的童话。就黑色幽默风格的动画来说，通常一部电影里的幽默成分都会通过对话表现，而《疯狂约会美丽都》像是在缅怀黑白时代的无声表演，像查理·卓别林、雅克·塔蒂等喜剧大师，透过无台词的肢体表演表现出深沉情感和喜剧感，更重要的是，导演也以其独特的创作体验，开拓了在动画电影中的探索，获得了出人意料的表现力——动画的幽默不靠台词、不靠追逐，而仅仅依赖温情的表演来获得。

此片大多运用画面和音乐的无声语言，使人们从画面中能够体会到此时无声胜有声的意境。除此之外，法国人在艺术创造中总有许多奇思妙想，付诸实践后呈现在观众面前的影像往往让人印象深刻。此片的幽默是从骨子里散发出来的，情节散乱怪诞，人物滑稽可笑，行为出乎意料。

在表现上，叙事采用的是暗讽的手法，创作者在影片中充分发挥了其幽默感，如片头从叙述早期美丽都的辉煌开始，一个个身材肥胖的贵妇从豪华轿车里挤出来；还有象征美丽都往日繁华的复古舞台表演等场景。片中苏莎和美丽三重唱四位女性，成为作者重点叙事的地方。相反，影片中对于男性则采取了漠视的态度，要么就嘲讽、批判。比如，片中男主角查宾的性格，在影片中的大部分时间里，查宾是一个没有灵魂的角色，表情木然，大部分的篇幅里，他只是一个为了比赛而存在的人；出现在片中的餐厅男招待，始终是一副卑躬屈膝的模样，他和贫穷客人刻意较真，对上层人物点头哈腰的很多场面都让人难以忘记，这些设计都是导演对金钱社会的一种讽刺和嘲弄。导演采用法国特有的冷幽默的方式把对男性的批判和对柔弱女性的善良结合在一起，使影片主题成了两条线索的交响。

除此之外，该片通过对人物形象的塑造、行为细节的描写、故事情节的渗透，将各种象征、讽刺、滑稽表现得淋漓尽致。这种幽默还体现在各种建筑、背景的描绘上。如以纽约市为原型的美丽都，尖锐的高楼大厦，抽象的给人以强大视觉冲击力的轮船，臃肿的自由女神像手中还举着诱人的冰激凌。这些大胆、夸张的比喻手法，使整个影片暗藏讽刺的独特画面让人过目不忘。（见图 15-19）

在片尾的那场黑手党追逐苏莎一行人的追车桥段，其手法更是极尽搞笑的能事。这些精心设计的幽默成分让影片妙趣横生。影片继承了法式文化传统，收放自如，以夸张而风趣的画面，让黑色幽默得以彰显。

⬆ 图 15-19　美丽都的场景设计,选自法国动画影片《疯狂约会美丽都》(2)

六、分析小结

这部充满隐喻的片子,具有丰富的想象力、细致的细节处理、偏黄绿的色调和典型人物,还有起着相当重要作用的音乐,紧凑的情节、恰到好处的松弛节奏、忧郁又温馨的情绪以及深藏影片幽默背后的尖锐。我们以不同于以往的方式看到了人性的光辉,同时也体会到了导演人文主义的关怀。

影片无论从故事构架的创作,还是艺术形式的创新,都把传统的观念融入个性化的创作。导演以自己的思想对传统的规则、样式进行颠覆,并建立成新的创作模式。由于导演对于自己把握细节能力的高度自信与完美实施,才使影片可以保留最少的对话而不失乐趣,避免了拖沓与沉闷。这正是导演技巧的高超之处,也是全片得以散发出浓重艺术气息的原因。全片在浓郁伤感的大基调下,并没有扑灭作为动画片所应当承载的乐观,而且两者相处的又那么和平友善,毫无冲突,真是难能可贵。

七、制作背景

1. 导演资料

导演西维亚·乔迈出生于 1963 年的法国,从小就痴迷于《丁丁历险记》等法国经典的老漫画,这也是他的作品总是洋溢着浓郁的怀旧气息的一个原因。1986 年,年仅 23 岁的乔迈发行了自己的第一部漫画处女作,此后,他前往英国学习编剧,这期间也为一些书籍或杂志画插图。然而使乔迈一举成名的是他的第一部动画短片《老妇与鸽子》(*The Old Lady and the Pigeons*),这部长仅 25 分钟的短片,不但荣获 2003 年的法国昂西国际动画节"动画长片奖"、美国世界动画电影节和加拿大金尼奖"最佳动画短片奖",还获得了美国奥斯卡和法国凯撒奖"最佳动画短片奖"的提名,令全欧洲对这位动画奇才的横空出世既感惊诧又觉欣喜。

导演在法国安古兰漫画学院学习漫画的经历,使导演对人物造型的设计、故事剧情的发展及动画分镜头的绘制都有不少的独到之处。观看他的动画时,精致细腻的画面体现了深厚的欧洲文化底蕴;他在动画中反省社会现象,描述亲情人生,讲述普通人的命运,通过《疯狂约会美丽都》这部动画使全球影迷认识了他。

《疯狂约会美丽都》的灵感就是来源于西维亚·乔迈的童年记忆。他曾回忆道:"我爸爸曾经对着黑白电视机看环法自行车大赛,我当时根本就无法理解,电视机里面那些空中的镜头拍摄到的公路上像蚂蚁一样的人群。"通过环法自行车大赛这一文化载体,西维亚·乔迈为影片故事情节的发展搭建了合理的社会环境。需要注意的是,环境往往还包含人的因素。人的活动或者人的命运,它们作为环境的一部分是不可缺少的。因此西维亚·乔迈在描写典型环境时还将处于时代中的人物作为社会背景融入影片中。目前,他一共导演了三部动画,另外两部片名分别是《老妇人与鸽子》《魔术师》。导演的动画作品多次在法、意、英等各国的电影节上获得奖项。

2．获奖资料

- 2004 年　第 76 届奥斯卡金像奖奥斯卡奖：最佳原创歌曲、最佳动画长片提名。
- 2004 年　第 57 届英国电影和电视艺术学院奖：最佳非英语片提名。
- 2004 年　第 29 届法国凯撒奖：最佳配乐获奖、最佳影片提名、最佳剧情片处女作提名。
- 2004 年　第 31 届安妮奖：杰出动画电影导演、编剧提名，杰出成就奖——剧场版动画电影提名。

思考与练习

1. 如何在动画电影中体现幽默与诙谐的特质？
2. 以《疯狂约会美丽都》为例，阐述如何确立影片与众不同的美术风格。
3. 如何才能使影片中的动画造型具有独特的视觉风格？

第五部分
世界经典动画艺术短片赏析

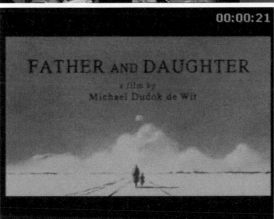

第十六章
三个和尚有水吃——《三个和尚》赏析

影片简介

片　　名：《三个和尚》

编　　剧：包蕾

导　　演：阿达

造型设计：韩羽

背景设计：陈年喜

绘　　景：尤先锐

动画设计：马克宣、范马迪、庄敏瑾、徐铉德、秦宝宜

摄　　影：游涌

作　　曲：金复载

出品年份：1980 年

出品单位：上海美术电影制片厂

片　　长：20 分钟

1977 年以后,中国美术片出现了第二个创作高潮。不仅数量增长很快,题材和形式也不断创新,涌现了一批优秀影片。不少影片在国际上频频得奖。阿达导演的《三个和尚》从中国民间家喻户晓的一句谚语"一个和尚挑水吃,两个和尚抬水吃,三个和尚没水吃"编出了一个有趣的故事并颠覆了原来的结局,创作了全新的立意。

《三个和尚》是一部新颖别致的动画片,导演手法简洁,以一个和尚、两个和尚及三个和尚在一起时相互不同的态度进行对比,细节生动,动作极富表现力,人物设计造型别具一格。被认为是"中国动画学派"的代表作。

一、故事梗概

《三个和尚》由传统的民间谚语"一个和尚挑水吃,两个和尚抬水吃,三个和尚没水吃"和"人心齐,泰山移"两个意义完全相反的中国民间古老谚语结合成一个完整的故事。故事讲述了一个小庙里来了个小和尚,每天一个人挑水喝,自得其乐,不久来了个高和尚,小和尚让他一个人挑水,后来谁都不干了,于是两个人只好抬水,而抬水时又斤斤计较,只好拿出一把尺子来量,在扁担上量出尺寸,水桶居中,这才公平合理。最后来了个胖和尚,三个人谁也不肯吃亏,眼看着缸里的水越来越少,可谁也不肯去挑水,宁肯干耗着。从此谁也不挑水,三个和尚没水喝了。大家各念各的经,各敲各的木鱼,观音菩萨面前的净水瓶也没人添水,花草枯萎了。夜里老鼠出来偷东西,谁也不管。结果老鼠猖獗,打翻烛台,燃起大火。三个和尚这才一起奋力救火,大火扑灭了,终于保住了小庙。他们也觉醒了。三个和尚悟出了道理,要搞"技术革新",三个人齐心合力用滑轮把水从山下吊到庙里来。

二、主题思想

《三个和尚》通过一则妇孺皆知的民间谚语触发灵感,创作而成。"三个和尚没水吃"是一句贬语,讽刺那班各打小算盘不肯合作的人们。但并不是说人手多了反而不好,而是说,心不齐才坏事。影片以此为契机,指出人多心不齐所造成的恶果,同时又告诉人们,只要心齐,劲住一处使,就能够办好事,这就是影片的主题思想。影片将这三句话做了进一步的引申和阐发,片中用三个典型的人物形象,入木三分地刻画了普遍存在于普通人中的为个人小利斤斤计较的自私心理,并有意识地树立了一个对立面,即当三个和尚都不去挑水,背坐在那儿干耗时,小老鼠出来作怪,咬断了灯烛,烧着了幔帐,引起了火灾。面对这场大火,大家放弃个人思想,三个和尚猛然觉醒了,并携手投入灭火的战斗,矛盾终于得到圆满解决,三个和尚的思想也得以转变,齐心协力,团结一致战胜困难。取水的方法也跟着想出来了,(从挑水—吊水)是他们分工合作的结果,大家都有水吃了。影片由原来的古谚语翻出新意,不是人多办不好事,而是心不齐办不好事,人多心齐就可以办好事。(见图 16-1)

图 16-1　小老鼠出来作怪,选自中国经典动画艺术短片《三个和尚》

《三个和尚》的成功使我们领悟到,主题只有发掘得深,才能使意境高。文艺作品的社会作用应该是积极的。主题经过这样的处理,反其意而用之,化消极为积极,改贬为褒,通过人物的转变(从各自为政到齐心协力)能给人们以强烈的印象和深刻的启示。

影片是表现现代人的思想,给现代人看的,这是一个讽刺喜剧,而且是善意的讽刺,让观众在笑声中本能地领悟其中的道理。结尾也是喜剧的处理——"有水吃"。(见图16-2)

⬆ 图16-2 结尾的喜剧的处理"有水吃",选自中国经典动画艺术短片《三个和尚》

三、叙事结构

影片以鲜明生动的人物动作和景物描绘来叙事,展开矛盾,推动剧情发展的。层次分明,脉络清楚,节奏感强烈,高潮起伏位置适当。既有统一的格调,又有对比安排。

《三个和尚》从内容上说,分成三大段和一个尾声,即:

(1)小和尚出场,赶路,挑水,念经;老鼠出现——逃走。

(2)高和尚出场,赶路,挑水,念经;两个和尚抬水,念经;老鼠出现——逃走。

(3)胖和尚出场,赶路,挑水;抢水,三个和尚没水吃;老鼠出现——酿成火灾,救火——老鼠吓死。

(4)尾声,三个和尚齐心协力吊水吃。

从表面来看,它似乎是传统戏剧结构(开端、发展、高潮、结局)。但如果仔细加以剖析,则可以发现实质并非如此。如果按戏剧结构来安排,打老鼠是戏剧冲突所在,理应大事铺陈,但影片并不在这里充分展开。赶路、挑水和进庙,从戏剧的角度看,同是过场戏,无须多加渲染;但是从音乐的角度看问题,赶路和挑水正是大有用武之地,是音乐得以充分发挥的地方,因此把它铺展开来,进庙只是一带而过。这种格局,显然是出于音乐的需要。结构安排当然要讲究起承转合,但从本质上说,它主要顾及的是繁简、疏密的合理布局,节奏轻重缓急的有机调节。《三个和尚》的结构,从戏剧的要求看,要繁的地方简化了,需简的地方延伸了,这很难说是戏剧式的结构。影片从音乐的需要出发来安排繁简、疏密,以音乐的要求作为节奏变化的依据,说它是音乐性结构需要更适当一些。

影片采用了现代艺术中重复表现的手法,这种重复不是一种单纯的重复,而是在重复中求变化,如人物的出场、看见小庙、挑水、念经、太阳的升起落下、老鼠出来等,都重复了三次,但每次都略有不同,而矛盾也正是在这略有不同中渐渐发展,动作也渐渐大起来,这样可以使观众注意事态发展的微妙变化。

影片的结构是精练的,情节中一切可有可无的东西都被去掉,在结构上做了"减"法,使之紧凑,影片中尽量做到没有废笔。采用"以一当十"的手法,相信最精练的东西才能给观众留下深刻的印象。

四、人物塑造与造型风格

1．人物塑造

《三个和尚》中三个和尚塑造了三种不同的个性特征,第一个出场的小和尚,单纯、聪明,可以说还是一个天真未凿的孩童。导演这样的设计给他以后的性格发展留有余地,因为只有当他遇到第二个和尚之后,在矛盾冲突中受到彼方的影响,才变得自私起来的。"近朱者赤,近墨者黑。" 片中小和尚赶路,结果一脚踩在一只小乌龟上,摔了个四脚朝天,表现了小和尚机灵、心眼活的性格。

第二个出场的和尚被设计为奸刁、工于心计、好占便宜的成年人。他的一举一动会直接影响小和尚。他身体瘦长,长方脸,两眼靠拢一起,嘴紧紧抿成一条缝。并给他穿上冷色的蓝衣服,烘托这类性格。片中高和尚的细长身材和赶路时懒洋洋的样子以及与小和尚抬水拿出尺子来量都体现了长和尚懒惰、小心眼的性格。

第三个出场的和尚被设计为贪婪、憨直,以示与第二个和尚有所区别;也为了在戏剧中让他出丑,加强对"私"字的嘲笑。他圆头圆脑,嘴唇肥厚,身躯笨胖。胖和尚赶路,气喘吁吁,头顶上的烈日穷追不舍,晒得他大汗淋漓,脸上的颜色由白变棕,由棕变红,当他看见水波粼粼,大喜过望,狂奔而去,一头扎到清凉的水中,只听见"哧"的一声,水面上冒出团团热气,这些都表现了胖和尚的憨态可掬,使人物性格的塑造更加鲜明。

老鼠在影片里是一个反面角色,是捣乱破坏者。这个角色使影片增添许多喜剧效果。这种角色是美术片所特有和擅长表现的角色。影片最后把老鼠的死处理为三个和尚怒目挥拳吓死的,而不是打死的,注意到佛门弟子不杀生的戒律,与三个和尚赶路时放生细节遥相呼应。(见图 16-3)

🕆 图 16-3　三个和尚怒目老鼠,选自中国经典动画艺术短片《三个和尚》

2．造型风格

画家韩羽所设计的三个和尚的人物造型,用夸张的手法描绘出来的喜剧色彩很浓厚的角色。人物造型平面化,形象夸张,装饰性很强,人物形象漫画化,身体的头部、躯干,甚至包括五官都是用简单的几何体来表示的。小和尚那上大下小的头形,在比例上具有儿童的特点。但硕大的后脑勺又显然是夸张的,与他匀称的身材和小巧的身量相配合,一望而知是一个聪明伶俐的小机灵鬼。胖和尚那扁圆的大脑袋、厚嘴唇、缩脖子、臃肿的身躯,都夸张到了极致。使这个人物憨态可掬。高和尚那棱角分明的长方脑袋,挤成一堆的眼睛鼻子,剃光的眼眉,与鼻子拉开距离的薄嘴,以及颀长的身材下的两条短腿,经过变形处理,颇有一点特色。人物衣服颜色只用最简单的原色。这些造型突出了中国漫画的特色。造型风格则从中国画的一些美学精神和构成原则如重神似、讲意趣以及散点透视、"知白守黑"等得到启示,而不拘泥于某种传统的美术形式,反而使画面通体浸润着中国味道。(见图 16-4)

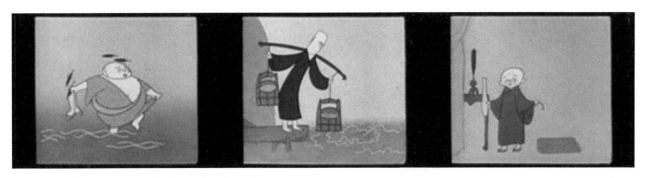

⬆ 图 16-4　三个和尚造型,选自中国经典动画艺术短片《三个和尚》

五、情节与细节的处理

《三个和尚》的故事情节重点描写了两个部分。

一是对三个人物的出场进行了细致的刻画,根据三个和尚不同性格和佛教的"慈悲为本"的特点设计了三个和尚分别在路上碰到些小动物妨碍了走路,而最后以"放生"来解决的小情节,即小和尚与乌龟,高和尚与蝴蝶,胖和尚与鱼,来增加趣味内容,加以运用动画的特殊手段夸张来增加对人物性格的塑造。

二是影片的重点放在"水"上,小和尚一人挑水吃,安然自得,平平淡淡。高和尚来了后,两人开始有了矛盾,但经过协商,矛盾减弱,两个人抬水吃。抬水时又斤斤计较,你多我少,争执不下,拿来尺子在扁担上量出尺寸,水桶居中,这才公平合理。胖和尚来了,这个矛盾更加激化,谁也不肯吃亏,谁也不管事,直到老鼠到处乱窜,撞了油灯,引着大火,这下才醒悟。三个和尚齐心协力灭了大火,保住了他们共同安身的小庙。(见图 16-5)

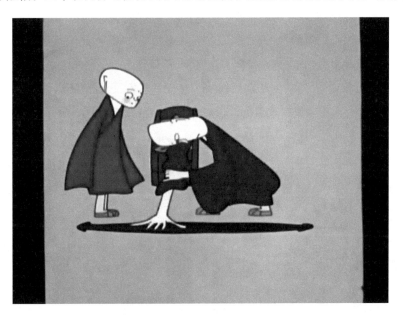

⬆ 图 16-5　扁担上量出尺寸,选自中国经典动画艺术短片《三个和尚》

片中有一场出乎意料的情节,天空雷电轰鸣乌云遮天,势必有场暴雨,三个和尚满以为能下场大雨,纷纷拿了接水的桶、瓮跑出寺院,可以不必挑水而得水。但结果是光打雷不下雨,片刻之间乌云过去,仍是一轮红日,落得一场空欢喜。这个结果大大出乎意料。含蓄之中蕴藏了幽默,从片中我们领悟到,根据情节矛盾的发展,如何设想制造出合乎情理又含义深刻的情节是非常重要的。没有情节就构不成一出戏,不能揭示矛盾性质及人物心理的情节,它只能起到内容图解的作用,是感动不了观众的。(见图 16-6)

<p align="center">⬆ 图 16-6　天空雷电轰鸣乌云遮,选自中国经典动画艺术短片《三个和尚》</p>

六、视听特征

1. 象征、写意的动作设计

(1) 象征意会和写意传神

影片并不是真实事件的再现,而是通过一个虚构的小故事来说明一个问题,其中蕴含哲理,即所谓假定性的现实主义。在动作设计上采用象征意会和写意传神(包括平面排列、散点透视)的艺术处理手法。象征意会和写意传神既有共同之处,又各有侧重之分。在具体运用于动画设计时,前者偏重于强调动作的形式感和稚拙的趣味性;后者则偏重于人物的幽默感和性格、心理的刻画。例如,影片中多次出现的表示日复一日时间概念的日出日落镜头,采用类似电子钟表跳跃式的起落运动。表现三个和尚出场的镜头,采取由头顶到脚跟的逐步显形的表现形式。和尚念经的镜头,采用重复循环的记号式口型动作。胖和尚从鞋里摸出小鱼、小和尚被"泼"在空口停格处理等,都是属于象征意会手法的运用。而在表现和尚挑水的动作时,影片没有直接表现他在山坡上走,而是在一个空白的背景上向左走几步,转一个身;又向右走几步,再转一个身;再向左走几步⋯⋯这就到了。他似乎是在一个抽象的环境中向上走或向下走,由于前后镜头都交代了环境,因而就不必再出现具体的山坡了,画面变得干净而单纯,动作可以突出,而观众又完全看得懂,这是从中国戏曲表演中学来的"写意"手法。(见图16-7)

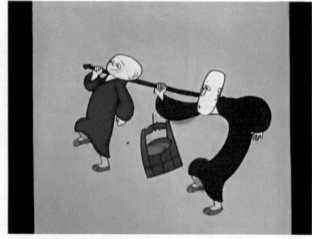

<p align="center">⬆ 图 16-7　写意手法,选自中国经典动画艺术短片《三个和尚》</p>

在胖和尚出场那组赶路的镜头里,一出场,头顶上的烈日紧追不舍,他大步走,烈日在紧追,直把他烤炙得大汗淋漓,脸上的颜色由白变棕,由棕变红。更有甚者,当他看见前面波光粼粼,大喜过望,狂奔而去,一头扎进清

凉的水中,只听"哧"的一声,水面上冒出团团热气。像烧的烙铁一头扎进水中的动作处理,以及随后的过河放鱼的情节安排等,都是通过采用写意传神的手法,选择风趣、幽默的典型形象,深刻地展现和揭示胖和尚那种憨态可掬、以善为本的性格和心理变化。这种种看来不符合日常生活的真实形态、摆脱了平庸的自然翻版和写实模拟,甚至是被"歪曲"的视觉形象,由于艺术风格和表现形式上的和谐一致,符合假定环境和假定情景的合理性,就比我们平时看到的真实形态更生动、更真实、更有趣、更令人信服,因而也更易于发挥动画片的特长。(见图 16-8)

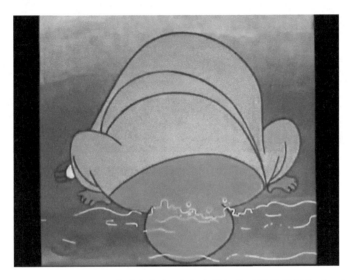

⊕ 图 16-8 胖和尚一头扎进清凉水中,选自中国经典动画艺术短片《三个和尚》

(2)情趣体现

片中三个和尚走路有不同的情趣体现,画胖和尚赶路,表现他的"热",他敞胸露肩、挥汗如雨,他的双手上揩下抹,摇头甩脑。使之与小和尚那种左顾右盼、轻起轻落、天真灵巧以及高和尚那种冷淡刻板、直头直脑、一本正经地摆动小腿的步态形成鲜明的对照,而各臻其妙。又如在三个和尚抢水的那场戏里,胖和尚喝水从容不迫,一瓢接着一瓢地没完没了;而小和尚同高和尚则迥然不同,他们把胖和尚推出画面后,心急地刚喝了两三口,就胀得肚子鼓出,一个趴在缸沿喘气,一个坐在地上打嗝。胖和尚复入、举起水缸、开怀痛饮时,从这单纯的"喝水"中,看到的是丰富生动的形象变化。同样,在"三个和尚没水吃"的戏里,用吃饼噎住来表现"渴"的情景,对三个和尚啃干粮的动作也根据各人的性格、形象特征做了不同的处理。(见图 16-9)

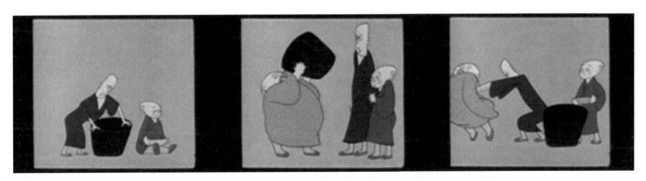

⊕ 图 16-9 三个和尚抢水,选自中国经典动画艺术短片《三个和尚》

(3)夸张的运用

夸张的人物形象必有夸张的动作,否则喜剧趣味无从发挥,在艺术上也不协调。美术片的夸张处理有时会离开生活的真实,但只要合理,便能达到艺术的真实。当三个和尚都不去挑水,三人相背静坐时,天上电光闪闪,乌

云滚滚,狂风大作,这时有一个远景镜头大风把小庙和庙旁的大树都吹歪了。三个和尚在慌乱中奋力救火,高和尚打水,小和尚和胖和尚过来帮忙,高和尚没有注意扁担钩子钩住了小和尚的衣领,把小和尚当作水桶挑了起来,接着又用脚提着水桶似的提着他的袈裟,把他当水泼向空中(停格)……这组镜头的处理也有异曲同工之妙。它把生活中绝不可能发生的事搬上了银幕,却使观众觉得在艺术上是真实的,因为此时镜头、动作、音乐节奏等,都极力渲染他们的慌乱与紧张。(见图 16-10)

图 16-10 夸张的运用,选自中国经典动画艺术短片《三个和尚》

2．简洁奇特的置景

《三个和尚》从背景形式的角度来说是比较简单的。由于影片总体风格要求具有民族形式与写意手法,为此,在背景设想上并不追求环境的真实描绘,只需根据影片规定的情节画上必不可少的东西,做到"意到"即可。以简略的画面形式和构图风格来体现影片所规定的环境和气氛,这涉及虚实关系的处理问题。

《三个和尚》就题材来说,背景是不足以利用空白衬底的形式处理的。为此,从传统的中国绘画特别是写意画的处理手法中,运用老子所提出的"知白守黑是知天下式"这一形式法则的普遍意义,为该片所要求的画面形式提供了一个理论模式。这一法则一直为传统的中国艺术创作所体现。比如,在空白衬底上看到任伯年的飞燕,这一空白就被人联想为晴空。看到齐白石画的游虾,这一空白却被认为是清水。在灯火通明的戏曲舞台上,当我们一见到演员摸索前行的动作,于是就马上联想他处在漆黑的环境中。《三个和尚》的背景处理就套用了这类表现手法,达到以简单道具或动作在空白的衬底上获得某些联想的目的,置以水缸就是房内,联系到小和尚走路就成为平地,染上情节所规定的底色,就区别为白天或黑夜……以此简略对于环境的直接描绘,从而达到以虚代实的写意目的。

影片在人物少、背景简单的情况下,选择了中国绘画中常用的散点透视的构图方法,这是因为散点透视便于计白当黑,利于画面的均衡、协调。散点透视等于把舞台面竖立起来,便于做戏,使前后几个角色的举动都能让观众清楚地看到。(见图 16-11)

3．音乐与节奏的出色运用

《三个和尚》在艺术上的成功,音乐、音响所构成的声音及旋律起了重要的作用。电影是综合性艺术,电影音乐是影片的一个有机组成部分。较之故事片中的音乐成分,美术片中的音乐成分要更重一些,作用要更大一些。动画片只具备假定性而不具备逼真性的特点使它的电影音乐有充分的发挥余地。《三个和尚》是一部没有一句对白、旁白的影片,音乐所承担的任务更为繁重,它不仅是刻画人物性格、渲染人物情绪和环境气氛、推动情节发展、表现影片主题思想的重要艺术手段,而且对于影片的结构产生了根本性的影响。

在三个和尚上场时,伴随着节奏欢快的主题音乐,把人物急切赶路时的动作和情绪渲染得有声有色,而鼓、钹等打击乐器的运用不仅丰富了音乐色彩、加强了节奏感,也增添了活泼的气氛和幽默的情趣。和尚进庙之后,音

乐主题也在同一动机的基础上加以变化,节奏舒缓,音调旋律具有连续性,既明确,又不单调,与人物见面、施礼、拜佛的动作在节奏上取得了统一。(见图 16-12)

🔆 图 16-11 简洁奇特的置景,选自中国经典动画艺术短片《三个和尚》

🔆 图 16-12 三个和尚上场时,伴随着节奏欢快的主题音乐或其变奏

影片的音乐回避了用不同的音乐主题代表不同人物的写法,而强调了对电影来说是行之有效的音乐手段——音色,用不同乐器的不同音色来刻画不同的人物,即以板胡的中音、底音区代表小和尚,以坠胡代表高和尚,以管子代表胖和尚。这种方法收到了以少胜多的艺术效果。板胡清脆的音色与小和尚小巧的形象和机灵的性格简直是珠联璧合;管子浑厚的音色使胖和尚的憨态益发生色;坠胡富于变化的演奏手法所带来的丰富的色彩感对于高和尚也是适宜的。增加了影片音乐的趣味性和丰富性。

影片中和尚念经的音乐处理颇有特色。它的旋律是从佛教音乐中提炼而来的,营造出了浓郁的寺院气氛,而又具有音乐美。用二胡吸取吟腔的演奏手法加以表现,并伴以木鱼、鼓等打击乐器,形式感和趣味性都很强。

《三个和尚》的剧本结构和导演的构思,十分富有音乐的“节奏和旋律”的特点。影片的节奏、动作设计、镜头的组接都是按音乐结构来进行的。尤其在音乐方面,把佛教色彩与现代风格很好地结合在一起,情节与音乐节奏同步进行,音乐的节奏就是影片叙事的节奏,导演阿达称为“现代的节奏”。在描写太阳升落时,我们让它跟着音乐的节奏跳动,这在生活中是不可能看到的,这样处理是为了交代时间过程,因此就把人们对时钟上秒针跳动的印象和太阳的升落运动融合在一起了,这是现代艺术中常用的联想手法。

为了渲染庙堂气氛和配合片名字幕——"一个和尚挑水吃,两个和尚抬水吃,三个和尚……"整个引子采用了纯民族打击乐。借用寺院中做佛事开场的锣鼓段,用中堂鼓起奏,配以三种不同音高的木鱼、云锣随画面的变换而轮番演奏。为剧中人物的登场做了环境的烘托。"三个和尚没水吃"的戏,讽刺效果是十分显著的。让他们在没水吃时啃起干粮,一个个噎得直打响嗝,真是自食其果。这段戏音响效果的处理也是极有趣味的,它不是真实的自然音响,却更富于表现力。这种音响效果的处理与美术片的假定性是吻合的。

镜头的动作节奏(像走路,敲木鱼,太阳升、落等)、镜头运动节奏和镜头切换节奏都统一在音乐的节奏中,将镜头的"剪接点"融于音乐的节拍"点"与节奏中,促使观众在观看时,与这部影片的节奏同步,产生共鸣,加强了影片流畅的节奏感。

另外,该片采用了先期录音技术,即将音效录制完成后,动画设计再根据音乐节奏进行创作,使影片中人物的节奏与音效的节奏对位非常明确。

七、分析小结

《三个和尚》这个饮誉中外的创新之作,既有鲜明的民族风格,又有现代意识。它从内容到形式都富于时代气息,这是难能可贵的。导演把古老的节奏与现代西方的叙事技巧巧妙结合,没有生硬、造作之感,是"中国学派"在表现形式上一次成功的尝试。影片有着独特的"民族化"艺术风格,但它又有别于其他(如水墨、剪纸等)中国特色的影片。

一部影片(无论美术片还是故事片)民族风格的形成是多方面因素和谐统一的结果,而不是只在个别细节或道具、服饰等个别环节上运用一点具有民族色彩的东西便可奏效,更不是只要反映中国人的生活便是民族化的作品。《三个和尚》的故事和人物是从中华民族一句古老的民间谚语生发出来的,它的思想是从现实生活中提炼出来的;它的人物造型、动作设计、背景设计、画面构图体现了中国画和民间年画的美学原则和美学趣味,诸如写意传神、形神兼备、虚实照应、知白守黑等,技法上还采用了散点透视等民族绘画的独特方式;它的音乐,无论旋律、配器、演奏方法,都汲取了中华民族的民间音乐和戏曲音乐的滋养;它的动作设计也从中华民族的戏曲和舞蹈中借鉴了虚拟的、程式化的表演手段;包括它的叙述方法和节奏安排,都顾及中华民族的心理素质和欣赏习惯。这部影片所具有的民族风格不是其中的某一因素在起作用,而是以上诸多因素共同构成的,是和谐的统一。

影片总结有如下特点:①中国独特风格的造型和动作设计;②影片寓意简约、概括;③欣赏层次是大众的,适合各个阶层;④手法现代,新的视觉感受;⑤漫画风格;⑥幽默、含蓄、富有哲理;⑦精练;⑧喜剧式的影片风格和喜剧式结局;⑨用动作表达意思,没有对白;⑩利用音乐的节奏让视觉和形象完美结合。这些风格特点都促使我们对"民族化"问题的更深一层的探讨。

八、经典片段

(1)小和尚让高和尚去挑水,高和尚初来乍到,第一次老老实实地去了。于是有两个镜头描写小和尚高兴得手舞足蹈的神情。这两个镜头对于小和尚由于私心而耍小心眼是个讽刺,但小和尚的形象仍不失可爱之处,乃至高和尚挑回水来,他还帮着把水倒入缸内,使人感到他毕竟不是只会指使别人的游手好闲之徒。第二次小和尚如法炮制,高和尚刚出庙门,他便得意地捂着嘴笑,那形象,把一个自作聪明而又有点淘气的小机灵鬼刻画得惟妙惟肖。不料高和尚终于悟出门道,又回身招呼他去抬水,他只得无可奈何地上路了。

（2）"两个和尚抬水吃"那一场戏,是绝妙的讽刺喜剧,讽刺的是拈轻怕重,把困难推给别人。当双方处于僵持状态时,小和尚想出了一个折中的办法,用他的小手量了三搉,高和尚也用他的大手量了三搉,依然不能解决问题。这个细节对于表现两人的性格区别也是很有趣味的一笔。妙的是紧接着这个全景镜头之后,是一个小和尚吐舌头做鬼脸与高和尚背转身不理人的中景横移镜头,这个镜头又把两个人不同的性格色彩做了进一步的渲染,情趣盎然,活灵活现。最后还是聪明的小和尚从袖中掏出一把尺子,一个丈量,一个画线,才算公平合理地解决了矛盾。掏尺的动作虽嫌突兀,但又有什么其他更好的办法呢?

（3）"救火"这段音乐节奏很快,动作性极强。这场戏大部分是一拍一个动作,短短两三秒钟就有三十多个镜头,是全片镜头切换最多、最快的一场戏。影片按每一拍音乐长度,对准画面动作进行剪辑,设法使音乐的节拍节奏与画面动作的节奏、镜头切换的节奏吻合一致（同步）。这种跳跃式蒙太奇结构,能使观众容易参与影片的内容中。（见图16-13）

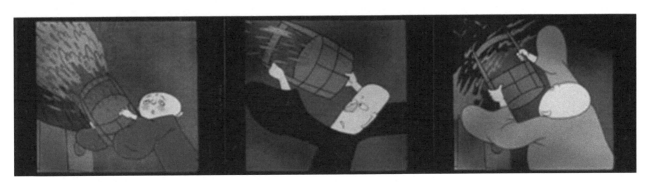

❶ 图16-13　救火情节,选自中国经典动画艺术短片《三个和尚》

九、背景资料

1．导演资料

导演阿达,本名徐景达,祖籍江苏昆山,生于上海。自幼喜爱动画片。1951年入苏州美术专科学校动画班。1952年入北京电影学院动画班。先后在上海电影制片厂美术片组和上海美术电影制片厂任绘景、设计和导演。后来他和林文肖合作导演的《画廊一夜》寓意深刻,全片无对白,画面与音乐高度结合。1979年与人联合导演的中国第一部彩色宽银幕动画片《哪吒闹海》获1979年文化部优秀影片奖、第3届电影百花奖最佳美术片奖、1982年马尼拉国际电影节特别奖、1988年法国第7届布尔·布拉斯青年国际动画电影节评委奖和宽银幕长动画片奖。1980年他导演的动画片《三个和尚》获当年文化部优秀影片奖、第1届电影金鸡奖的最佳美术片奖、丹麦欧登塞第四届国际动画电影节最佳影片奖、电影节银熊奖、1983年马尼拉电影节特别奖、第六届葡萄牙国际动画节C组头奖、第2届罗马尼亚国际电影节获特别奖。1984年导演的《三十六个字》获南斯拉夫第3届萨格勒布国际动画电影节D组教育片奖。动画片《超级肥皂》获1987年第7届电影金鸡奖最佳美术片奖、日本第2届广岛国际电影节教育片组二等奖。《新装的门铃》获1988年上海国际动画电影节美术片特别奖。因参与创作水墨画动画制片工艺,1985年获文化部科技成果一等奖。1987年获国家科技进步二等奖。1983年被聘为法国安纳西第14届国际动画电影节评委。

2．获奖资料

• 1981年获首届中国电影金鸡奖最佳美术片奖,文化部1980年优秀影片奖。

- 第 4 届欧登塞国际童话电影节银质奖。
- 1982 年获第 32 届西柏林国际电影节短片比赛银熊奖。
- 葡萄牙第 6 届埃斯皮尼奥国际动画电影节最佳影片奖。
- 1983 年获菲律宾第 2 届马尼拉国际电影节特别奖。
- 1984 年获厄瓜多尔第 7 届基多国际儿童电影节荣誉奖。

思考与练习

1. 怎样才能让一部艺术短片具备作者自己的风格?
2. 结合本片,谈谈如何确立艺术短片与众不同的美术风格。
3. 结合本片,谈谈如何挖掘短片的主题。

第十七章
生命与爱——《父与女》赏析

影 片 简 介

片　　名：《父与女》

导　　演：麦克·杜多克·德威特（Michael Dudok de Wit，英籍荷兰人）

出品年份：2001 年

国　　别：英国

音　　乐：《多瑙河之波》第一圆舞曲

片　　长：8 分钟

一、故事梗概

影片开始时,悠扬的手风琴在快乐地弹奏。高大的父亲、幼小的女儿骑着单车在褐色的画面上行走。他们爬上了一个斜坡,女儿在前,父亲在后,停在树下。父亲停下来,把自行车靠在树边,女儿也停了下来,学着父亲的样子也把小车子支在路边,她欢快地扑向父亲,父亲亲吻了她的脸颊,走下路面,来到水边。突然,父亲冲回路上,深情地拥抱女儿,把女儿高高举过头顶,似乎有一个预感和暗示:这一分别,就是一生!

从此,无论风霜雨雪,小女孩总会专程来到父亲离去的地方,驻足守候,尽管每次都失望而归。渐渐地,幼小的女孩变成了少女、高中女生、少妇、母亲……但她始终期待着能够与父亲重逢。

光阴荏苒,女儿已是梳着稀松发簪、腰背伛偻的老妪了。她推着单车,再次来到了湖边。湖水不知何时早已经干涸,湖底长满了荒草。她慢慢地走下湖堤,穿过一人高的蒿草,看到一条湮没于流沙中的小船。这大概就是父亲曾经使用过的小船吧。不知不觉地,老妪躺在小船中睡着了。当她醒来时,惺忪的睡眼发现父亲就在不远处!她跑啊,跑啊……已经流逝的岁月仿佛又回到她的身上,幸福的小女孩终于又重新投入父亲的怀抱。(见图 17-1)

🔸 图 17-1 选自英国动画艺术短片《父与女》剧照(1)

二、主题立意

动画短片《父与女》凭借其短小精湛的演绎,带给了人心灵上的无比感动。本片虽然仅有 8 分钟,却承载了女儿对父亲的深长怀念。生命转瞬即逝,思念伴随一生。导演借用女儿对父亲一生的等待,揭示出了人类共同关心的"生命与爱"的伟大主题。它是面对逝去时间的怀念、感动和一种带着疼痛的快乐。年老的女儿找到了被沙掩埋的小船,她依稀回到了从前,依稀看到了等待一生的父亲。女儿朝父亲跑去,仿佛穿过时间的历史逐渐又变回了初为人母、为人妻、少女、孩童的样子,在拥抱的那一刻,一种带着无法释怀的疼痛和美好憧憬的感动油然而生。女儿对父亲的爱、父亲对女儿的爱、四季的轮回、生命的成长以及人物的命运都在作品中得以展现。

这个作品的主题是热切的渴望和孤独的思念。作品本身情节相当朴实、简洁,画面虽不华丽但极其写意,父女依依的情怀与整个故事的基调以及女孩的真挚情感非常吻合。虽然情节画面都很简单,却表达出真切的父女

之情,带给人以凄美的视觉感受。是打动人心灵的、感人至深的优秀经典作品。

三、叙事结构分析

影片的故事可以将其划分为三大部分。

第一部分:父亲和女儿离别前,父亲和女儿并肩骑着自行车来到湖边,依依惜别。女儿目送父亲消失在天际间,久久不肯离去。

第二部分:女儿终其一生对父亲的等待。影片通过四季的变化,女儿生命成长的变化,不断重复、强调着女儿骑车往返于湖边,等待父亲这一简单的情节。根据女儿的成长阶段,第二部分又可以细分为七个小节,每一小节都始终围绕着主题,各小节产生的合力将主题得以加强。(见图 17-2)

⬆ 图 17-2　女儿不断成长,选自英国动画艺术短片《父与女》

第三部分:父亲与女儿重逢,开头与结尾呼应。短片的结尾,导演采用了超现实主义的表现手法:年迈的女儿依偎在半掩于泥沙中的小船上,仿佛穿过时间的历史逐渐又变回了从前,是梦境还是虚幻,女儿变回了少时的模样,稚颜如初,美好的愿望变成了现实,女儿和朝思暮想的父亲重逢了,岁月以宽广的胸怀包容了这份永恒的爱。(见图 17-3)

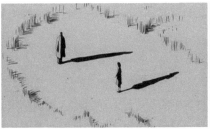
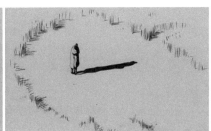

⬆ 图 17-3　父亲与女儿重逢,选自英国动画艺术短片《父与女》

四、影片的视觉风格

影片为了展现女儿对父亲亘古不变的爱,导演抓住女儿往返于湖岸等待父亲这一不变的过程,在影片中进行了 10 次展现。10 次展现女儿往返于湖岸这一过程,并没有给观众留下单调、重复之感。根据女儿的成长时期,将变化融于不变中,把女儿往返湖岸这一重复的过程变得生动、鲜活起来。导演按照时间顺序,将女儿人生的几个重要阶段进行了串联,写意的画面中,通过自行车、湖水、湖岸、船、手电筒等元素都进行了穿插,展现了女儿的

一生,深化了影片的主题。

影片中自行车贯穿整个影片,转动的车轮象征着时间的奔腾不息,象征着生命的成长,象征着人物的命运,象征着女儿内心的思索,传达出了女儿对父亲的思念,同时车轮也象征了女儿人生的命运,转动的车轮预示生命的成长和四季的更迭。在西方基督教文化中,车轮象征那些已准备好为基督的信仰而经受艰难试练的人。

船:船在影片共出现了两次,船在影片中扮演了重要的角色,船承载着父亲离去,父爱便嫁接给了船。女儿终其一生的等待,归来的船,可以说船就是父亲的象征。影片结尾女儿偎依在小船中,就像偎依在父亲的怀抱。船在影片的开始和结尾同时出现,使影片前后呼应,升华了主题。(见图 17-4)

☝ 图 17-4　自行车贯穿短片,选自英国动画艺术短片《父与女》

湖水、湖岸:故事发生的背景,贯穿整部影片,水象征了离愁别绪。水象征着大地的眼睛,见证世界发生的一切。水在这部片子中扮演了很重要的角色,父亲是在水中离去的,水分开了女孩与父亲。水干涸后,女儿和父亲再次重逢,干涸的水象征着女儿人生即将终结,同时也象征着阻挠亲人团聚的障碍物的消失。飞舞的落叶、雪传达四季的更替,时间的流逝,另一方面预示父女离别的伤感。(见图 17-5)

☝ 图 17-5　选自英国动画艺术短片《父与女》中的场景设计 (1)

五、感情细节的表达

《父与女》这部影片中,人物没有任何对白,父女之间感情的流露是通过细节展现的。影片开始,父亲和女儿依依惜别,当父亲即将踏上小船时,他却突然转身跑向岸边,将女儿紧紧抱住。父亲放下怀中的女儿,一步一回头地走向湖中的小船,然后面向女儿划着的小船已然消失在天际间。虽然影片中没有人物的任何面部表情的特写,但父亲对女儿的爱就在情不自禁的动作中展现出来。

女儿对父亲的眷恋是《父与女》影片描述的重点,导演抓住细节描述,让女儿对父亲的爱在不经意间自然流露,打动人的心灵。女儿每一次来到湖岸,无论她是在同学、恋人的陪伴下,还是在丈夫、子女的陪伴下,女儿总是朝向父亲离去的方向眺望,企盼载着父亲的小船归来。虽然影片没有对女儿惆怅的面部表情给予特写,但是观众能够体会那种对父亲的思念的情感。结尾是整个影片的高潮,也是对主题的升华。腰背佝偻的女儿推着自行车来到堤岸,将倒下的自行车一次次扶起,慢慢地走下干涸的河流,默默地偎依在小船中,通过这一串动作的描述,一种人到暮年的沧桑感,另一种女儿对父亲的眷恋感油然而生。(见图 17-6)

⬆ 图17-6 女儿一直等待父亲,选自英国动画艺术短片《父与女》

六、对比手法的运用

女儿与行人的对比:女儿随着年龄的增长,由幼小的孩童逐渐变成年迈的老妪,她每一次往返于湖岸,都有一个和她同向或反向的骑车人与她形成对比。当女儿是一个孩童时,与她同向行驶的骑车人是一位老者,而当女儿成为一个老妪,步履蹒跚推着自行车,迎面却是一个飞速骑车的小女孩,一老一少不禁让人感叹时间的流逝,人生的沧桑。(见图17-7)

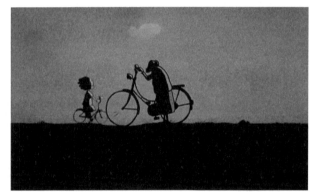

⬆ 图17-7 女儿与行人的对比,选自英国动画艺术短片《父与女》

女儿对父亲不变的爱与变化的时间、环境间的对比:虽然四季轮回、周围环境不断改变,但女儿对父亲的感情并没有随着时间的改变而改变。那代表分离的湖水也在默默地改变着,当女儿成为步履蹒跚的老妪时,湖中水已干涸,但流淌于父女之间的那条"爱河"却奔流不息。

七、人物造型设计与动作设计

作品中人物造型极其简练,只有寥寥数笔,但可以看出是经过反复的研究与高度的概括设计而成,单从剪影式的身材就可以分清女孩的年龄特征和岁月的无情变化,就很有中国"写意"的精华特点。这种令人回味的动画造型,表现了作者独特的艺术魅力。

在影片中看不到人物形象的特写镜头,人物的近景镜头也很少。他所设计的人物的情绪和性格完全是通过人物的动作来表现的。作品中大部分镜头是描写慢慢长大的女儿,一次次地骑自行车来往于河堤上的情形。在萧瑟的秋风中,小女孩迎着风吃力地向坡上骑去。导演在这里强调了肢体语言的准确,突出了动感。这种看似简单重复的情节和动作的设置,在导演麦克的精心设计下却变得非常富有节奏和变化。(见图17-8)

⬆ 图 17-8　选自英国动画艺术短片《父与女》中的女儿造型

八、优美的画面场景设计

在动画短片中,色彩是视觉冲击力最强的画面构成因素,它对影片的情绪表达、风格基调、气氛渲染起着重要的作用。色彩不仅能够反映角色的心理、生理的变化,而且色彩对受众的心理有一种暗示效应,从而达到突出主题的效果。一般而言,明快、亮丽的色彩通常表现高兴、喜庆;沉闷、阴暗的颜色常用于表现伤心、烦恼。

《父与女》这部动画短片主要选取四种颜色为主色调,即黑、白、灰、黄褐色为主。间或有夕阳的红晕,天空中的红褐色带给人生命的厚重之感。从色彩带给受众的感受上来看,白色暗示寒冷、单薄、纯洁、空灵;黑色意味着寂寞、悲哀;灰色意味着索然、失望,而黄褐色则意味着温暖。在这部动画短片中,导演通过色彩的微妙变化,将感人肺腑的父女情怀在平实无华之中传达出来。(见图 17-9)

⬆ 图 17-9　选自英国动画艺术短片《父与女》中的场景设计 (2)

画面表现方面,影片中导演大量使用毛笔的笔触和运用线条绘制的感觉,吸取欧洲插图艺术的经验,以淡雅素净的色彩,黑白光影的设计意念,采用逆光剪影的表现技法,抒写细腻感人的父女情怀。作品中并没有华丽的特效,没有煽情的对白,也没有特别曲折的故事,平淡得就像人生,但是正是这样朴素得如铅笔画一样的画面却拥有直入人心的力量。它们是个人情绪的传达,是女儿在目睹父亲出海之后,每天、每月、每年甚至用她的一生来盼望父亲归来的故事。(见图 17-10)

九、音乐的运用

《父与女》运用画面与音乐的完美结合,将用语言和文字难以表达的父女之情巧妙地传达出来。音乐以钢琴和手风琴为主。悠扬的手风琴在故事中跳跃起伏地穿梭,表露那种热切的渴望和孤独的思念……片中的背景音乐一方面推动了情节的发展,另一方面表达了女儿对父亲的思念与呼唤。影片中没有对白或旁白配音,只是以

伊凡诺维奇所创作的《多瑙河之波》第一圆舞曲为背景音乐,只听见悠扬的手风琴拉出的简单音符,在故事中跳跃起伏地穿梭,旋律徐缓委婉,如同缓缓回旋流淌的河水或一首温柔亲切的歌曲一般,优美、舒展而略带淡淡的哀愁。让整部动画脱不开伤怀氛围。在静静的画面和悠扬的风琴声中,观众会慢慢地被感动。比起那些商业动画的浮躁与嘈杂来说,这种动画能让观众的心更加平静。

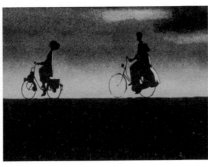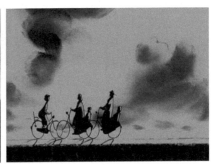

⊕ 图 17-10　选自英国动画艺术短片《父与女》剧照(2)

　　欣赏这部作品,会发现导演不露痕迹地将至美的音乐和流动的画面融汇在一起,画面中无时无刻不在流淌的温情与忧伤是永远都无法忘怀的,那暖黄的、写意的又极富感染力的画面,画面中时时出现的形单影只的飞鸟和缓慢飘过天空的云彩,舒缓忧伤的配乐,父亲离开时的留恋,与女儿穷其一生的对父亲的想念与企盼。只有这样的作品才能让人静下心来,退后远观,反复斟酌,体会到源自心底的感动。(见图 17-11)

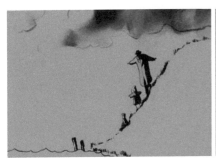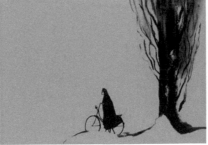

⊕ 图 17-11　选自英国动画艺术短片《父与女》剧照(3)

十、背景资料

1. 导演介绍

　　麦克·杜多克·德威特,英籍荷兰人,1953 年生于荷兰。先在瑞士学习版画,1978 年毕业于英国 West Surrey College of Art,专业是动画。20 世纪 80 年代起定居英国伦敦。曾在 Richard William、Richard Purdum 等英国著名动画公司工作,也曾参与不少广告片制作。在法国 Folimage 动画公司的支持下,1994 年他完成了首部个人动画短片《僧侣与鱼》(MONK AND FISH),获得了 1995 年法国恺撒奖与欧洲金动画奖。

2. 获奖资料

- 获第 73 届奥斯卡最佳动画短片奖。
- 获第 54 届英国电影学院最佳动画片奖。
- 获渥太华国际动画节人民选择奖和独立电影奖。

- 获短片电影节最佳国际动画电影奖。

思考与练习

如何形成动画影片独特的视觉风格？

第十八章
生命的感受——《木摇椅》赏析

影 片 简 介

片　　名:《木摇椅》或《咔嚓》

英　　文: CRAC!

导　　演: 弗瑞德里克·巴克

剧　　本: 弗瑞德里克·巴克

绘　　制: 弗瑞德里克·巴克

技　　法: 油彩笔

国　　别: 加拿大

出品年份: 1981 年

片　　长: 15 分钟

一、故事梗概

《木摇椅》是一部动画剧情片,故事的灵感来自巴克先生的女儿在学校所做的一个课题,即收集有关魁北克历史的童年记忆以及那个时期所保存下来的一些无名画家的作品。这把摇椅是这部动画短片的主角,随着这对新郎新娘美好生活的开始,从此,它成为这个魁北克农民家庭变迁的见证,它也将经历一段丰富的历程。随着孩子们的一一降临,木摇椅与父母亲一起既享受孩子们带来的家庭温馨同时也要承受孩子们的顽皮折腾。孩子们一个个在摇椅上玩耍着长大。渐渐地孩子长大了,木摇椅却和父母亲一样衰老起来。当城市的现代化扩展到农村时,农民们纷纷从村舍搬入新建的楼房,这把摇椅成为过时的旧东西,被它的主人丢弃在路旁。

此时关于一个温情家庭的故事随木摇椅的衰败转到了一个严肃的话题,木摇椅幸好被一个现代艺术博物馆的门卫发现了,将它摆放在博物馆里供游人们参观,在现代艺术馆中孩子们与这些现代派作品无法沟通。然而吸引他们的作品出现了——木摇椅,这时木摇椅重新成为小朋友们的宠物。白天它伴着孩子的欢笑摇动,夜晚独自沉浸在对往日欢乐生活的回忆中。既然这把木摇椅经历了半个世纪前或更古老的一个家庭的亲情聚散,那么为什么就不可以也把它称作一件艺术品,显然它与孩子们有一种一见如故的情愫,那就叫作人性。(见图18-1)

✈ 图18-1 选自加拿大动画艺术短片《木摇椅》剧照(1)

二、主题立意

创作立意是一部影片的核心与基础。一部好的影片首先需要好的立意。本片故事内容相当简单,但情节的铺陈有序也感人,以一把富有人情味的木摇椅的自身经历,无声地"讲述"了魁北克一百多年来的历史变迁和一个关于生命感受的故事。这部短片是导演巴克以人文关怀的创作态度对过去幸福生活的愉快访问,一种对快节奏的现代生活的善意的评说。给观者带来一次充满温情怀旧的人生之旅,在怀念过去美好时光的同时,反思现在。

在这部著名的动画片中,导演巴克将自己对人类生态存在的思考寄托在这只普通木摇椅的经历中。在他的作品中,我们感受到的是他深刻的思想性与美好的创意与想象力。

三、叙事风格

影片叙事风格流畅舒缓,像一首诗一样让人回味无穷。同时影片叙事随着情节的推进层次分明。本片中大量运用了优美欢快的民谣来渲染人物与环境,并运用了具有怀旧风格的民族音乐铺陈情绪,以推动影片节奏,影

片节奏鲜明是一大特色。同时配以美丽、独特的画面,在视听的完美结合下带给观众一段美好、温情的经历。

与许多欧洲动画家不同的是,巴克在动画影片中的思考,是通过温情美好的故事进行叙述,委婉含蓄地表现出来的。(见图 18-2)

⬆ 图 18-2 传统的婚礼场景, 选自加拿大动画艺术短片《木摇椅》

四、影片风格

影片具有鲜明的风格,它独特的气质体现在导演寄予动画片深厚的人文感怀,它着意于通过音乐与视觉来提供一个有良知的创作者对生态学的思考,试图证实动画片简洁清晰的表现与独一无二的魅力。

影片十分感人地将新与旧的生活情景同时展现在观众面前。伴随着迷人的加拿大法裔民间音乐和强烈的怀旧视觉形象,使它成为一部艺术风格独特的充满温情的动画艺术短片。

1. 造型风格

动画短片的造型风格非常有情趣,片中人物造型是松散、随意的,线条也是开放的,并不追求造型的严谨性。灵动的线条与彩色的阴影就像一个个流动的音乐,动感且生动。人物服饰以绚丽的民族服装为主,既随意浪漫又具有民族特色,非常具有亲和力。(见图 18-3)

⬆ 图 18-3 选自加拿大动画艺术短片《木摇椅》中的人物造型

2. 动作设计

尽管人物造型是松散、随意的,然而人物的动作设计却不因随意的外形而不到位。人物动作设计强调流畅且生动,连贯自然,富有节奏。尤其是新郎新娘跳舞的一段戏中,随着男女主人公的舞步,越来越多的人们跃入了舞蹈的海洋。人物的舞蹈动作随着民谣的节奏无不舒展、自信与优雅。动作绘制细腻,展现了民族舞蹈的魅力,具有很高的艺术性。片中踢踏的舞步,准确有力,尽显踢踏舞蹈的独特风格。如果没有准确到位的动作设计,是不

能尽情体现民族舞蹈的特色的。影片中有一位拿着木勺随着音乐打节拍的人,神态悠然,动作的设计自如流畅,陶醉在音乐的节奏中。还有拉提琴的两个人物设计简约、寥寥几笔,但拉琴的动作设计伴着音乐节奏严谨到位,将人物生动地展现出来。松散的造型风格与严谨、生动的人物动作设计相结合,一松一紧鲜明的对比尽显影片独特的设计风格。

3．影片的色调

色调在一部电影中的运用表现了导演情绪、情感、意图乃至对整部动画影片诗意的把握,所以色调在影片中起到了对观众潜移默化的作用。该片以金黄色的暖调为主色调,体现着阳光般的温暖色彩,在视觉上首先温暖了人们的视线,在色彩情绪、色彩风格上恰当地切合了影片温情的主题。

4．镜头运动

动画短片中的镜头运用也非常有特色,结合剧情运用了许多运动镜头,如移、摇镜头的使用,使绘画呈现出了电影感。镜头剪接运用了动作剪接、形象剪接等,手法简练、娴熟、到位。

（1）移镜头的运用

在影片中经常被使用,片中通过缓慢移动镜头使人感受到乡间生活的惬意与美好,随着温情的音乐自然地倾诉。移镜头不仅使画面流畅、自然,而且亲切地展现了乡间生活风貌,如田间干活的人们、羊群与牛群等。

例如片中的一个镜头,随着一个蜡台缓慢地移动,母亲的一只脚在有节奏、优美、反复地踮着地面,摇晃着的木摇椅,怀里的孩子们幸福地享受母亲的关爱。摇椅后面一个顽皮的男孩,随着母亲晃动的节奏上下运动着,这些动作不仅充满了生活的细节与情趣,通过移镜头也为我们移出了一幅幸福美满的家庭图画——这就是童年温暖的记忆。又如移动镜头还恰当地运用在展览馆中的孩子们对木摇椅的期待与热情。

（2）旋转镜头的运用

在欢快的舞会上,镜头似乎也受到欢乐情绪的感染,随着欢快的民谣和人们一起旋转,达到了视听的完美结合。

（3）机位的角度

摄影机位的角度也非常有特点,在跳舞的一场戏中,机位的角度非常低,通过这个仰视镜头,展现了民族舞中裙摆的优雅与风情,踢踏舞的魅力也被这一视点展现得淋漓尽致。（见图 18-4）

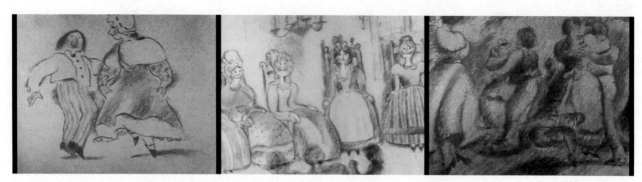

⬆ 图 18-4　选自加拿大动画艺术短片《木摇椅》中的色调与机位设计

5．优美的画面场景设计

影片中画面的设计优美,充分体现了抒情的气质。画面风格随意松散中透着严谨与细密,许多场景绘制得非常有意境。如潺潺流水的小河,响着钟声的教堂,春夏秋冬的描绘。影片通过油彩笔的绘制,尽显乡间的美丽景

致和抒情风格。给观众带来了别样的美的视觉享受。(见图 18-5)

⬆ 图 18-5　选自加拿大动画艺术短片《木摇椅》中的场景设计

6．影片的细节与情节

影片的内容细腻、丰富且饱满,展现了许多生活的情节与情趣。如楼梯上不愿离去的小孩与狗和学大人跳舞的小女孩。片中小男孩的刻画非常有性格且细腻,其中有这样几个段落:小男孩由于嫉妒母亲怀里的弟妹,感到自己受冷落,挑衅地踩断摇椅的底座。接下来的镜头画面中父亲在修摇椅,小男孩背对着观众站着,双手揉着小屁股,观众一看就知道淘气的小男孩刚受到惩罚。然而此时窗外火车开过,小男孩的兴趣一下就被转移了,兴奋地跑到了窗前,刚才的不愉快烟消云散。孩子的天性随着剧情自然流露。这些细节都透出生活中点点滴滴的情趣,也透出导演巴克对生活的细腻观察。而火车的出现,也预示着社会文明的脚步。(见图 18-6)

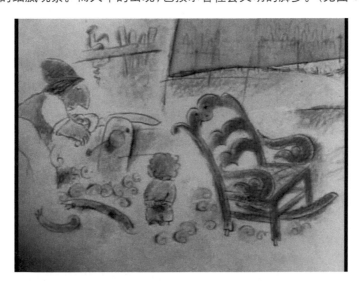

⬆ 图 18-6　选自加拿大动画艺术短片《木摇椅》剧照(2)

动画与幽默一向是水乳交融的。影片中幽默与诙谐的细节处理少而精,恰到好处。让观众在温情中感受着一份轻松。如拉钟绳的年轻人,过于卖力地拉绳时竟然掉了裤子。还有一位畅饮的人在一杯酒干完后,感觉自己变成了长角的麋鹿。这些有趣的情节与细节都让观众感到无比的亲切,起到了锦上添花的作用。而正是从这些细节中,我们也读出了作者要传达的"情"与"意",读到了人物的性格,读到了那份"生命的感受"。

7．音乐的运用

因为片中没有对白与解说,音乐就像是在诉说。片中音乐以加拿大法裔民间音乐为主旋律。随着剧情的起伏,音乐时而舒缓,时而激情,时而欢乐,张弛有度。音乐之外配有孩子童真的笑与哭声,体现了家庭温馨的气氛。特别是木摇椅在展厅中的那段回忆的段落中,民谣风格的音乐重又响起,木摇椅随着节奏欢快地起舞,同时配上回忆式的画面,让人们有无尽的感触,这也是影片最为出彩的部分。

五、关于木摇椅

木摇椅是孩子们快乐的童年,影片中它是未来骑士的战马,是出海的小船,是母亲温暖的怀抱⋯⋯虽然木摇椅几经修复,仍然为生活默默增添着乐趣。木摇椅带给全家的幸福是不言而喻的。同时木摇椅见证了乡镇的历史。在到处是手工作坊的农业社会,朴实的乡民在快乐中享受生活。工业的介入改变了人们的生存方式,木摇椅被扔在了雪野。当木摇椅最终成为展品时,尽管它没有了实用价值,却仍然为孩子们喜爱。

影片最精彩的部分在熄灯后,民谣风格的音乐重又响起,木摇椅随着节奏在起舞。木摇椅的缅怀开始了,这也是动画创作者巴克的缅怀。看着摇椅与现代派的绘画一起欢快舞蹈,谁能不为它们的真实情绪感动?尽情流动的画面、欢快舞动的人群、晦涩难懂的现代派绘画,也变成了一幅幅生活的真实,这音乐、这画面寄托着巴克对原始生态的憧憬、对乡间生活的强烈缅怀以及对朴素情感的追忆。(见图 18-7)

⚓ 图 18-7　承载了温情回忆的木摇椅,选自加拿大动画艺术短片《木摇椅》

六、关于雪花

导演在这部影片中,是非常偏爱雪花的。天空飞舞的雪花,像诗一般悠远宁静。也许正是在这寒冷的冬天,伴着浪漫的雪花,才更能感受到这摇椅的温情吧!

影片的开篇就用漫天飞舞的雪花,把观众带入了一个童话般的世界。一只可爱的鹿与兔子飞奔出画,充分体现了导演对人与自然和谐的追求。伴随着第二场雪的到来,主人公迎来了他们的孩子。几场雪后,木摇椅经历了半个世纪的历程,当它被搁置在展览馆时,屋外雪花依旧。雪花为影片烘托了气氛也增添了许多浪漫的气息。(见图 18-8)

⚓ 图 18-8　选自加拿大动画艺术短片《木摇椅》剧照(3)

七、背景资料

1. 制作资料

导演弗瑞德里克·巴克在他的动画作品里不断地探索,他尝试过各种风格的动画,如一开始使用电影胶片或剪纸,后来发明了在磨砂醋酸纤维片上绘画。作为一部独特的、色彩丰富的动画。弗瑞德里克·巴克以他美妙的油彩画与经过细小网格独特处理的色彩相结合的方式制作该片。《木摇椅》由 16000 张单独的原画组成,由巴克发明用油彩笔画在冷冻过的磨砂醋酸纤维片上。巴克先生说:"那是一种更自由的创作形式。当墨水画线时,强烈的动作就不得不停止。它可以缓和亮度。你可以逐渐加深和淡化颜色,用磨砂醋酸纤维片我觉得随心所欲,它也能立刻变干。"它色彩多变地描绘了一把老式摇椅如何在一个农夫愉快的劳动创造中诞生出来,农夫如何充满爱意地将一棵砍伐下来的大树精心雕刻成花纹独特的摇椅,把它放在新房的起居室里。从此,它成为这个魁北克农民家庭变迁的见证。

2. 导演资料

1924 年弗瑞德里克·巴克出生于法国萨布鲁克的一个艺术世家。他 15 岁就读于美术学院,毕业后从事书籍插画和壁画创作。1952 年加入加拿大广播公司美术部。他多才多艺的艺术生涯在广播电视这一充满活力的事业里开始走向完美。期间创作了形式多样的插画,也担任过舞美设计和视觉效果设计师。(见图 18-9)

❶ 图 18-9　选自加拿大动画艺术短片《木摇椅》剧照（4）

1968 年,随着加拿大广播公司动画部的成立,弗瑞德里克·巴克便将他的全部精力投入动画片的创作中,创作了多部独具个人艺术风格的动画片。他开创了以动画片的形式讴歌大自然、保护人类生存环境的成功范例,为世界动画影坛贡献了多部经典动画作品,蜚声国际动画影坛达三十多年,其作品曾先后获得加拿大国内和世界各大电影节的众多艺术奖项,曾四次获得奥斯卡最佳动画片奖提名,两次获奖。巴克独特的气质体现在他寄予动画片深厚的人文感怀。他着意于通过音乐和视觉来提供一个有良知的创作者对生态学的思考,证实动画片简洁清晰的表现重要性与独一无二的魅力。他独特的个人艺术风格得到了国际动画界的公认,被称作"是一个真正的动画诗人"。

他于 1978 年创作的 10 分钟动画片《什么都不是》寓意深刻,传达了丰富的信息,该片获得了许多奖项,获得奥斯卡最佳动画片奖提名。也被许多大专院校选为教材。

1987 年又一力作《种树人》问世,这部影片绘画精美,故事感人。巴克为此奉献了五年时间。此片为巴克赢得了第二个奥斯卡最佳动画片金像奖和法国昂西动画节大奖,以及各个国际电影节的多项大奖。1993 年创作的长达 30 分钟的动画片《大河》,历时四年之久才辛勤绘制完成。该片使他第四次获得奥斯卡最佳动画片奖提

名。2002 年摄制完成了长达 1 小时的动画片《土地的记忆》，影片由真实画面和动画混合而成。

1986 年，好莱坞国际动画片导演协会因为巴克先生的动画杰作以及他对这一艺术形式的突出贡献，特授予他安尼奖。但巴克先生并未将视野局限在其动画创作上。身为包括加拿大皇家美术学院和电影学院在内的艺术与摄影研究的一员，弗瑞德里克·巴克在美国也参与了各种环保和慈善事业，如绿色和平组织、控制污染协会以及对全球环境的深切关注，而不仅仅将自己定义为动画片导演，也因此使他的作品充满了人文关怀。

在谈到导演的艺术观时，巴克先生说："我制作的动画片是为了影响人们，不是为了自己，而是为了他人。如果有可能，一定要讲普遍的价值观，不管在中国还是在欧洲，放之四海而皆准。我热爱动物，热爱大自然。"他正是在用画笔实现自己的理想，在他的动画作品中不断地探索，巴克先生反复强调："我的作品和其他动画片都应该富有思想。现在很多动画片缺乏思想，缺乏美好的创意和想象力。我想传达出思想，让人们去思考和去做点儿什么。"他已经用自己的一生实践了他的艺术观和人生观。

3．获奖资料

《木摇椅》不仅于 1982 年 3 月 29 日获得了奥斯卡最佳动画片奖，还获得了各个国际电影节颁发的 23 项大奖，这是对弗瑞德里克·巴克在动画片创作方面的突出才能的肯定，也由此确立了他作为动画大师的地位。可以说"摇椅"的成功塑造源于巴克先生对生活的赞美和执着探寻。

思考与练习

1．结合主题，谈谈如何确立影片的美术风格。

2．结合该艺术短片，谈谈如何确立艺术短片与众不同的美术风格。

第十九章
牧笛的旋律——《牧笛》赏析

影片简介

片　　名：《牧笛》

编　　剧：特伟

导　　演：特伟、钱家骏

背景设计：方济众、李可染

绘　　景：方澎年、秦一真

动画设计：邬强、矫野松、林文肖、戴铁郎

摄　　影：段孝萱

演　　奏：陆春龄

作　　曲：吴应炬

摄制单位：上海美术电影制片厂

出品年份：1963 年

片　　长：20 分钟

中国的水墨动画凝聚了中国绘画中水墨画的精华，称得上是中国动画的一大创举。它将传统的中国水墨画引入动画制作中。与一般的动画片不同，水墨动画没有轮廓线，水墨在宣纸上自然渲染，浑然天成，把水墨画的韵味和技法与动画电影巧妙地融为一体，一个个场景就是一幅幅水墨淋漓的水墨画。角色的动作和表情优美灵动，泼墨山水的背景豪放壮丽，柔和的笔调充满诗意。水墨动画打破了动画单线平涂的制作规范，那种虚虚实实的意境和轻灵优雅的画面使动画片的艺术格调有了重大的突破，在世界动画领域堪称一绝。

《牧笛》拍于1962年，特伟与钱家骏任导演，是我国第二部取得巨大成功的水墨动画片，它的成功标志着水墨动画艺术风格的进一步深化。该片成为我国动画史上又一座里程碑。

一、故事梗概

影片用抒情的笔触，描绘了这样一个故事：和煦的春风中，柳丝依依的堤岸，涟漪荡漾的溪水，牧童横跨牛背，口吹短笛，悠闲自在地穿过林间小道，来到溪边饮水。一路是江南水乡的旖旎风光。牧童在树杈上小憩，做了一个奇妙的梦：牛走失了，他到处寻找，原来牛被壮丽的瀑布景物所吸引，乐而忘返。牧童寻牛寻到岩石上，见四周峰岳重叠，树木苍郁，云雾蒸腾，对面山崖上大瀑布如银练千尺奔腾而下，瀑布轰鸣。牧童从风竹发出的音响受到启发，削竹为笛，吹奏出悠扬悦耳的乐曲，这音乐比瀑布更加动人。竹声和林间的鸟鸣互相呼应，从一只到两只三只，直至所有的小鸟都随着笛声而啁啼，牛儿也听到了笛声而回到牧童身边。醒来后牧童真的砍竹子做了一只笛子，吹出了清脆而轻柔、舒缓而悠远的笛声，骑上牛背，踏着暮色的田埂悠然而去。（见图19-1）

 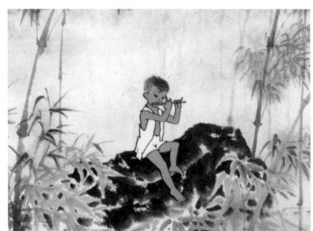

⬆ 图19-1　选自中国水墨动画艺术短片《牧笛》剧照（1）

二、影片的特色

1. 多义的思想内涵

有人曾问导演特伟"本片是什么主题？"他的回答是："艺术美更高于自然。"其实，一部耐人深思的艺术品，它的思想内涵往往不是单一的，这就是人们常说的"形象大于思想"。在艺术家本人谈到的主题之外，人们可以从中得出更多的主题。有人认为"影片抒写了牧童与水牛之间的友谊与同情"。也有人认为"这里的水牛是牧童的知音"，或"这里歌颂了自然的美，因为笛声也来源于自然，牧童与水牛都为大自然的美丽所陶醉"。除这些评论外，还可以补充说，这里写的是审美过程，是审美主体的内心激荡，是歌颂艺术的感染力量。是不是还可以推论说，这是艺术家追求一种人性复归的理想境界？牧童的梦意味着对理想的追求，水牛是拟人化的，水牛

爱自然,是否可以说正是牧童的纯真心灵,这里追求的不正是"天人合一"的人性复归吗?

2．多样化的美

本片由多样的思想内涵,派生出了多样化的美。美的景色,美的主旋律,美的情调,都是美。景色有花香鸟语,蝴蝶飞翔花间,涌涌细流鸣溅石上,是纤细的美;有满山云气,瀑流飞泻,是雄伟的美;前者是阴柔之美,后者是阳刚之美。自然音响是客观的美,笛声是主观的美,梦是美的追求,是美的心灵化、理想化,而自然的美,又可说是心灵美的外化。牛是美的欣赏者,牧童即是美的创造者,牛与牧童互为宾主,互为美的追求者,这追求既是美的直觉,又是自我意识的觉醒。在这里,美的多样化,有了更多层次的意义。(见图19-2)

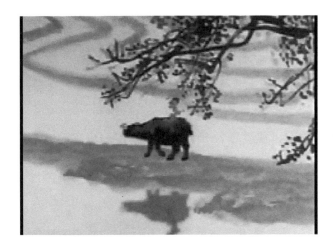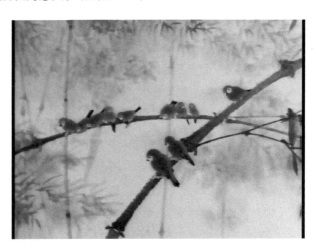

⬆ 图 19-2　选自中国水墨动画艺术短片《牧笛》剧照（2）

3．浓郁的情绪色彩

浓郁的情绪色彩,是多义的思想内涵,美的多样化派生的结果,又是充分发挥墨趣的结果。用墨趣深化了影片的抒情性,也用墨浓缩了诗一般的境界。梦境之虚,幻出了自然美之实,而自然美通过梦,又蒙上了一层虚的面纱。这里虚虚实实,已不是画面上的虚实相生,而升华为心灵上审美感受的朦胧境界,这种境界更加深了情绪色彩的浓郁性,可以说,影片确实是,反常合道,奇趣横生。

这部影片以情绪为线索结构全篇。影片情节的跌宕起伏,都是情绪、意识在流动,它既像一篇探讨美的优美散文,又像一首抒写美的心灵的诗。

三、音乐与叙事

《牧笛》中的音乐在影片中占有重要地位,诚如导演特伟所说:"音乐在影片中占很重的分量,它有力地突出了主题,渲染了气氛,丰富了人物形象,将观众带进了诗的境界,领受到了艺术比大自然更美、更富有魅力的哲学。"

全剧没有一句对话,充分运用了音乐语言和音响效果。音乐运用了我国南方民间音乐曲调,采用了中国写意的艺术表现手法,以牧童寻牛的故事为明线,以笛声为暗线,将一幅中国水墨画以动画的形式展现在观众面前。牧童用竹笛唤牛归来的一段音乐,是一段完整的笛曲,也是全片的主题音乐。牧童的笛声贯穿全片始终,是情节发展的导线。除此之外,该片展现的是自然美与艺术美的比较,自然声必不可少。所以笛声与自然声相互交错,共同推动情节的发展。

该片是在风景中抒情,风声、水声、竹声、鸟声,无不让人浮想联翩地进入自然的怀抱。然而这些自然声都是由各种乐器模拟演奏而来。不论是扬琴演奏的溪水声,还是三弦演奏的水牛喷着响鼻吹起浪花的声音,都是那么的逼真,可谓到了以假乱真的地步。尤其是牧童坐在树上聆听黄鹂的鸣唱后吹起竹笛,二者一问一答,此起彼伏,颇为精彩。而黄鹂的鸣唱声是由高胡模拟演奏出的,嘹亮清脆与婉转悠扬的笛声相互交映,让人回味无穷。虽然影片的明线是讲述牧童寻牛的过程,然而情感的渲染却是由暗线,由音乐的变化烘托了出来。

下面我们通过冰夫的《〈牧笛〉音乐赏析》一文中的几段内容来感受音乐在片中的独特魅力。

(1)影片开始,和煦的春风中,柳丝依依的堤岸,涟漪荡漾的溪水,牧童横跨牛背,口吹短笛,悠闲自在地穿过林间小道,来到溪边饮水。用扬琴演奏的溪水声,叮叮当当,明亮而清脆。牧童在牛背上,在水中戏耍。这时用三弦演奏为主刻画牛在水中快活地喷着响鼻,吹起朵朵水花,不肯离开水边。牧童举起短笛滴溜溜一吹,牛儿乖乖地蹀步上岸。音乐在这里不仅自然和谐,而且推进动作,发展了剧情。

(2)观者看牧童先是聆听黄莺的鸣唱,这是用高胡高音区演奏模拟的,尔后牧童吹起竹笛,跟骄傲的黄莺比赛歌喉,一问一答,此起彼伏,笛声时而嘹亮甜脆,时而清脆悠远,婉转迷人,娓娓动听。牧童短笛吹出了一段华彩绚丽的乐段,使善于辗转歌喉的黄莺终于自告失败,羞愧地飞走了。

(3)入梦的音乐,由铜版琴、钢板琴奏出梦幻般的音乐,树叶儿飘飘而下,画面色彩变幻奇绝,由弦乐和扬琴演奏的三拍子圆舞曲,轻快、跳跃,小提琴加入进来,整个乐队奏出活泼优美的舞曲曲调。这一切使音乐和画面融为一体,和谐一致,天衣无缝。

(4)梦幻中老牛丢失,牧童焦急地寻找。

经过了三问,即问渔问牧问樵。问渔的一段音乐是由萧领奏主题,小乐队伴奏,四度平行古色古香的南方音乐,表现了河面碧水如镜,渔舟轻荡如梭,画面柔美而隽永的意境。后面一段是轻快的民间舞曲,刻画了牧童经过樵夫的指点奔上山冈的喜悦心情。音乐在这里发挥了极其重要的作用,融写景、抒情、塑造人物于一体,自然,和谐,诗意洋溢,美不胜收,使影片的抒情色彩表现得浓烈而瑰丽。(见图19-3)

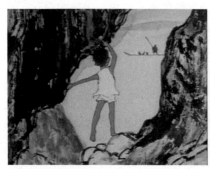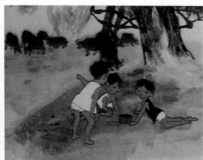

⬆ 图19-3 牧童三问,选自中国水墨动画艺术短片《牧笛》

全片的高潮在牧童受到风吹竹响的启示后,吹起了竹笛,一曲神奇委婉的笛子曲,引来百鸟,此段画面把"百鸟图"表现得淋漓尽致,在令人心旷神怡的山水画中为观众展现了动态的花鸟画,也衬托出比鸟鸣和山中瀑布等大自然的声音更为优美的笛声。整个画面在不同的水墨场景中穿梭,最终水牛在笛声中归来,表明了艺术魅力更胜过自然魅力。不论是虚拟的自然声,还是悠扬的笛声,都恰到好处地推动了情节的发展,渲染了气氛,突出了主题,成为帮助叙事的主要手段,情感渲染由此达到高潮。(见图19-4)

《牧笛》整个故事、音乐和场景结合得十分到位,以画面为主的叙事明线和以音乐为辅的叙事暗线交相辉映,角色的动作和表情优美灵动,加上豪放壮丽的泼墨山水背景和充满诗意的笔调,使影片意境优美、格调抒情、气韵生动,成为中国水墨山水画的不朽之作。

图 19-4　竹笛引来百鸟,选自中国水墨动画艺术短片《牧笛》

四、影片风格

《牧笛》主题色调鲜艳,具有轻松活泼的基调。影片中牧童和水牛的形象,吸取了老画家李可染的绘画特点,简练而富有墨趣。水墨画中的墨趣,在这里得到充分显示。单说水牛整个身躯的浓淡墨韵、笔融的层次,就比《小蝌蚪找妈妈》中的小动物复杂得多。为了这部影片,李可染曾经特地画了十四幅水牛和牧童的水墨画,给摄制组做动作设计的原型参考。(见图 19-5)

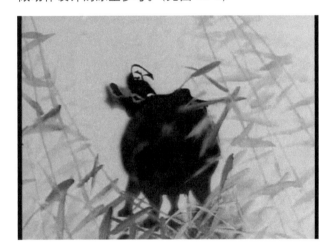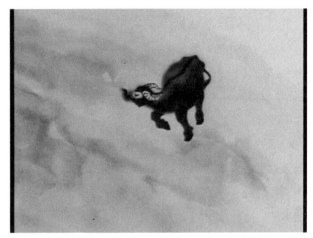

图 19-5　墨牛,选自中国水墨动画艺术短片《牧笛》

《牧笛》的场景设计极为丰富,由"长安画派"的重要画家方济众先生绘制。线条优美,笔墨酣畅淋漓。采用了中国江南景色:小桥流水、杨柳成行、竹林幽深、田野风光。并借牧童一路找牛,展现中国山水画中常见的高山峻岭和飞流千尺的气象,绘画富有田园生活气息,自然、朴素而真挚,达到借景抒情、情景交融的目的,渲染的效果更是独树一帜。方济众先生所设计的背景与李可染笔下的牧童、老牛以及该片天真平淡的故事可谓水乳交融,这是全片成功的重要因素。音乐与场景结合得十分到位。(见图 19-6)

图 19-6　水墨淋漓的场景绘制,选自中国水墨动画艺术短片《牧笛》

片中在全景、特写上也注重对空间感的巧妙运用。每一个情节的巧妙设置都包含着很深的寓意，充满了诗意，让人完全陶醉在水墨制作成的山水之间。推、拉、摇、移、跟的镜头运动，构成以幻觉出现的故事结构，无论是静景还是活物都完全融入国画的写意中，让人心旷神怡，优美如散文。

中国的艺术更多趋向于写意艺术，意境也就成为中国艺术所追求的一种境界。中国水墨动画运用动画电影手段创造出了情景交融、意趣幽远的意境。意境的创造往往得力于画面环境空间的营造。水墨动画画面的空间感凭借一虚一实、一明一暗的流动节奏表达出来。中国画有虚实相生、计白当黑的构图特点。"中国人于有限中见到无限，无限中回归有限"，他的意境不是一往不返，而是回旋往复的，是流荡着的生动气韵，《牧笛》中水中浴牛的"空白"会让人感受到水波的荡漾，领略到春意阑珊的美感。这种有限的空白传递了无限的画意，使画面充满了诗意，体现了中国水墨的意境。（见图19-7）

❶ 图19-7　空白的运用，选自中国水墨动画艺术短片《牧笛》

五、细腻含蓄的情感刻画

《牧笛》一片的最大成功，最重要的突破恰恰就在于对情感的深入表现。影片始终传递着细腻、含蓄的感情，片中没有一句对白，完全用牧童、老牛的形象和动作来表达两者之间深厚的情感。

当牧童看到水牛，欣喜万分。伴随着轻快的音乐，牧童急切地从山上跑下，扑到了水牛的背上。开始水牛还以为是生人准备用角自卫，后来水牛认出了牧童，相互依偎在一起。水牛与牧童亲昵时，牧童用小手指截了牛鼻子，表示责怪。后来，当水牛听到既熟悉又悦耳的笛声而回到牧童的身边时，用牛鼻顶顶牧童，牧童喜出望外，拥抱水牛。这些细小的动作，把牧童见到水牛时既高兴又嗔怪的心情表达得淋漓尽致。（见图19-8）

❶ 图19-8　牧童与水牛情深，选自中国水墨动画艺术短片《牧笛》

通过这种细腻深入的感情表达，人物性格刻画更鲜明丰富了，影片的情趣也就更为浓厚，耐人寻味。

六、分析小结

《牧笛》是一幅清丽淡雅的放牧图,也是一首质朴隽永的田园诗,又是一曲娓娓动听的交响乐。片尾牧童骑在水墨淋漓的老水牛背上,吹着竹笛从柳树中穿出,走过夕照中的水稻田埂,水光中倒映着牛和牧童的身影,最终与周围的景致融为一体,又暗藏着"牧童归去横牛背,短笛无腔信口吹"的诗句。那天真的牧童,潺潺流水和摇曳的竹枝始终传递着细腻、含蓄的感情,完全展现出中国文化中"天人合一"的思想境界。(见图19-9)

✛ 图 19-9　牧童与水牛,选自中国水墨动画艺术短片《牧笛》

七、背景资料

1. 制作资料

中国水墨画以中国的书写、绘画工具笔、墨、纸、砚为材料,以运笔特有的抑扬顿挫、快慢轻重加上下笔时渗入纸张的水的多寡,和不同质料的纸张、笔、墨相互作用时产生的不同反应,使墨色具有了丰富的层次和变化,产生"一墨代众色"的特殊的韵致。但是要将这种美术形式运用于动画片并非易事。创作者终于克服技术上的困难,成功研制出水墨动画这一为世界称道的新品种。水墨动画没有轮廓线,水墨在宣纸上自然渲染,浑然天成,一个个场景就是一幅幅出色的水墨画。由于要分层渲染着色,制作工艺非常复杂,一部短片所耗费的大量时间和人力是惊人的。

水墨动画并不是人们所理解的动画作业都在宣纸上完成。我们虽然在银幕上看到活动的水墨渲染的效果,但是只有在静止的背景画面中才能找到真正的水墨笔触,只有背景画面才是中国水墨画。原画师和动画人员在影片的整个绘制过程中,始终都是用铅笔在动画纸上作业,一切工作如同画一般的动画片,原画师一样要设计主要动作,动画人员一样要精细地加好中间画,不能有半点差错。

水墨动画片的技术集中在摄影部门。画在动画纸上的每一张人物或者动物,到了着色部分都必须分层上色,即同样一头水牛,必须分出四五种颜色,有大块面的浅灰、深灰或者只是牛角和眼睛边框线中的焦墨颜色,分别涂在好几张透明的赛璐珞片上。每一张赛璐珞片都由动画摄影师分开重复拍摄,最后再重合在一起用摄影方法处理成水墨渲染的效果,也就是说,我们在银幕上所看到的那头水牛最后还得靠动画摄影师"画"出来。

制作工序相当繁复,仅用在拍摄一部水墨动画片的时间,就足够拍成四五部同样长度的普通动画片。创作者通过辛苦研究与制作,使水墨动画片获得了成功。当时的文化部部长茅盾在感动之余,还写了"创造惊鬼神"的

题词案到上海。凭着那种水滴石穿的功夫和毅力所创造出来的水墨动画片,确实也引起西方国家、中国香港和台湾等地动画界人士的赞叹。

上海美术电影制片厂对水墨片投入巨大,制作班底也是异常雄厚,除了特伟、钱家骏这样的老一辈动画大师,国画名家李可染、程十发也曾参与艺术指导。《牧笛》导演特伟先生在谈到《小蝌蚪找妈妈》和《牧笛》的成功时,诚挚地感谢美术界朋友的大力支持。

著名国画家李可染先生是一位博古通今、中西兼融、有很高艺术造诣的画家,他一生钟情于牧童和老牛的形象,他喜爱牛的倔强、勤劳、吃苦、"俯首甘为孺子牛"的精神,他的画室就起名"师牛堂"。他一生中画了大量的牧牛图。他画牧童和老牛,下笔疾速,神态微妙,形象夸张但不丑化,朴质而不古拙,富于诙谐、机智特色和生活情趣。(见图 19-10)

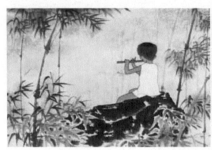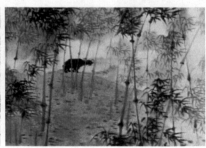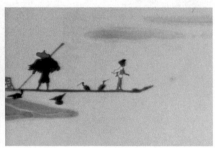

⬆ 图 19-10　牧童与水牛,选自中国水墨动画艺术短片《牧笛》

2. 获奖资料

1979 年获丹麦第三届欧登赛国际童话电影节金质奖。

3. 导演资料

(1) 特伟

特伟是中国美术电影的主要开拓者和奠基人之一,中国美术片导演。1957 年后任上海美术电影制片厂厂长。1956 年,特伟提出"探民族风格之路"的口号,并且身体力行地将这个主张贯彻在他执导的《骄傲的将军》中,把将军的造型脸谱化,动作也揉入了京剧舞台元素,为中国民族风格的动画片打响了第一炮。

1960 年特伟把水墨画的技法与风格引入了动画电影,拍摄了世界上第一部水墨动画片《小蝌蚪找妈妈》,震惊了国际动画界。中国动画在世界范围初露锋芒,使动画影片意蕴深远,具有了前所未有的艺术审美价值。特伟先生作为艺术指导,功不可没。此外,他还大力支持其他片种的创新,大力支持万古蟾制作剪纸片。经过不断试验,艺术家汲取了中国皮影艺术和民间窗花、剪纸等艺术特色,创造出第一批动画片的剪纸人物。《猪八戒吃西瓜》终于在 1958 年诞生了,从此再度开创了中国动画片的一个新品种。继而拍摄的《渔童》《济公斗蟋蟀》使这一片种得以巩固和发展,1963 年摄制的《金色的海螺》,在艺术和技巧上达到了新的高度。

特伟作为上海美术电影制片厂首任厂长,坚持走民族化道路,掀起百花齐放的高潮,产生了《大闹天宫》《哪吒闹海》等一系列经典作品。正是这条民族创新之路使中国动画走出一片辉煌的新天地,确立了"中国学派"在世界动画中的重要地位,特伟可说是新中国动画的奠基人。为表彰其美术电影艺术创作的成就,1989 年第一届中国电影节组织委员会授予中国电影节荣誉奖。特伟先生还是至今唯一获得 ASIFA(世界动画学会)的终生成就奖的中国人。

执导的动画片《好朋友》获 1957 年文化部优秀影片二等奖;《小蝌蚪找妈妈》获 1961 年瑞士第 14 届洛珈诺国际电影节短片银帆奖,1962 年第 1 届电影百花奖最佳美术片奖,1978 年南斯拉夫第 3 届札格拉布

国际动画电影节一等奖，1981 年第 4 届巴黎蓬皮杜文化中心国际儿童和青年电影节二等奖；《牧笛》获丹麦 1979 年第 3 届欧登塞国际童话电影节金质奖；《金猴降妖》获第 6 届中国电影金鸡奖最佳美术片奖，广电部 1985 年优秀影片奖，法国布尔波拉斯文化俱乐部青年电影节评委会长片奖和大众奖，美国 1989 年第 6 届芝加哥国际儿童电影节动画故事片一等奖；《山水情》获 1988 年首届上海国际动画电影节大奖，1989 年第 9 届中国电影金鸡奖最佳美术片奖，1988 年广电部优秀影片奖，第 1 届莫斯科国际少年儿童电影节大奖，保加利亚第 6 届瓦尔纳国际动画电影节优秀影片奖，1990 年加拿大第 14 届国际电影节最佳短片奖。

（2）钱家骏

钱家骏，中国美术片导演。1940 年在重庆执导并主绘了中国早期动画片《农家乐》。1941 年后在社会教育学院任动画课讲师、副教授、教授。1948 年任中国电影制片厂编导兼美工股股长。新中国成立后历任苏州美专教授兼动画科主任，北京中央电影学校动画专修科教授兼主任，上海电影制片厂美术片组副总技师兼导演。1957 年起任上海美术电影制片厂总技师、导演，1960 年任上海电影专科学校动画系主任、教授。执导的中国第一部彩色动画片《乌鸦为什么是黑的？》获 1956 年第 8 届威尼斯国际儿童电影节奖，1957 年文化部 1949—1955 年优秀影片三等奖；《一幅僮锦》获 1960 年第 12 届卡罗维发利国际电影节荣誉奖。20 世纪 60 年代初共同创研水墨动画制片工艺，1985 年获科技成果一等奖，由此拍摄的《小蝌蚪找妈妈》获瑞士 1961 年第 14 届洛迦诺国际电影节短片银帆奖，1962 年获第 1 届电影百花奖最佳美术片奖，获法国 1964 年第 17 届夏纳国际动画电影节儿童片奖，获南斯拉夫 1978 年第 3 届萨格勒布国际动画节分组一等奖，获巴黎蓬皮杜文化中心 1981 年第 4 届国际儿童和青年二等奖；《牧笛》获丹麦 1979 年第 3 届欧登塞国际童话电影节金质奖。

该片的音乐是由我国著名电影音乐作曲家吴应炬创作的，他曾为 100 多部电影创作过音乐，其中大多数是美术片。如动画片《大闹天宫》《小蝌蚪找妈妈》《鹿铃》，木偶片《说唱的最好》以及剪纸片《火童》等。

思考与练习

在动画影片中如何合理地运用音乐？

第二十章
山水情，情无限——《山水情》赏析

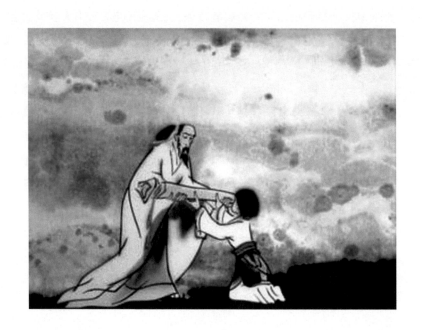

影 片 简 介

片　　名：《山水情》

导　　演：特伟、阎善春、马克宣

编　　剧：王树忱

人物设计：吴山明

背景设计：卓鹤君

动画设计：孙总青、姚忻、陆成法、徐建国、金忠祥

水墨工艺设计兼摄影：段孝萱

摄　　影：楼英

摄　　制：施有成、孙梅花

作　　曲：金复载

古琴独奏：龚一

演　　奏：上海电影乐团

摄制单位：上海美术电影制片厂

出品年份：1988 年

片　　长：19 分钟

中国的动画是由丰富多彩的艺术风格和多种多样的艺术形式构成的，其中水墨动画的试制成功奠定了"中国学派"的国际地位。水墨动画片是将中国绘画中的水墨画与动画技术相结合，打破了传统动画单线平涂的技法，将中国画特有的笔墨情趣，中国画"似与不似之间"的美学意境。完美再现于银幕，震惊了国际影坛。水墨动画所创造的银幕景象，成为最具有中国品格的动画精品，也是中国特有的奇葩。

拍于 1988 年的水墨动画片《山水情》，由王树忱任编剧，特伟任总导演，阎善春、马克宣任导演，它的成功是水墨动画艺术探索上的又一丰硕成果。

一、作品简介

老琴师在归途中病倒在荒村野渡口，渔家少年留老人在自己的茅舍里歇息，老人感到宽慰。翌日，老人病体康复，取出古琴，弹奏一曲，琴声把少年引到他的身边。少年学艺心切，老人诲人不倦，两人结为师徒。秋去春来，少年技艺大进，老人十分欣喜。但慰藉之余，思虑如何让弟子更上一层楼。一日，老人偶尔看到雏鹰离开母鹰独自展翅翱翔的情景，豁然开朗，于是和少年驾舟而去，经大川登高山，壮美的大自然，使少年为之神往。离别时，老琴师将心爱的古琴赠送给他，然后独自走向山巅白云之间。少年遥望消失在茫茫山野中的恩师的身影，顿时灵感涌起，盘坐在悬崖峭壁之上，手抚琴弦，弹奏心中之曲，倾吐着对人生的赞美，悠扬的琴声在山间回响。（见图 20-1）

图 20-1 选自中国水墨动画艺术短片《山水情》剧照（1）

二、主题立意

《山水情》表达了一种传承关系，通过教导弹琴，将老琴师自己的精神品质传给了渔家少年，最后离开走向茫茫山野中，重重山峦，呼呼的风响，这一非常明显的比喻，象征文士所要面对的处境，反衬文士的品质。"有志比天高"正是其本体。充满了隐喻性，充满了中国式的优美韵味。影片把人物作为主体，对人与自然的关系做了相当和谐的结合。

1．一部纯艺术作品

《山水情》既具民族风格，又富有现代纯艺术气息，因而成为动画电影中一部别开生面的作品。它以传统水墨画形式，寄寓了现代人的情绪与意识。

故事是抒情的,它写了老琴师寻觅知音,终于找到一位渔家少年,便把他的艺术(古琴)交给了这位少年知音。少年弹奏着琴,纵览着山山水水,仍在怀念前辈。这时抒写了师生之情,写了人与山水之情,写了追寻、怀念之情。云气缭绕的山,烟蒙蒙的水,景色深远,空阔迷离。琴师寄情于琴,琴声传达着绵渺的情思。人物的神态、动作很写意,音乐很写意,山光水色是人物情绪的外化,而人物情绪又借山光水色烘托气氛,虚中有实,实中带虚,以情绪流动为主旋律。没有对话,也用不着对话,语言是多余的,而且任何语言也无力表达此时此际的人物心情。片中没有大幅度的动作,动作都带有象征性、暗示性。指尖在琴弦上跳动;嘴角的微微翕张,眼中流露的一个眼神,都很微妙,曲曲传达出内心的颤动。

这些刻画都使人感到《山水情》确实达到了纯艺术的高度。(见图20-2)

↑ 图20-2　选自中国水墨动画艺术短片《山水情》剧照(2)

2．格调空灵飘逸

从画面的空灵,音乐的空灵,到情思意趣的空灵,都通过影片充分体现了出来。

空灵飘逸的审美特征,是强调直观妙悟的。在我国传统美学理论中,司空图《诗品》提出"超以象外,得其寰中""不着一字,尽得风流",严羽《沧浪诗话》提出"不涉理路,不落言诠""如空中之音,相中之色",正是空灵飘逸的形象化说法。

琴声与画面交融,山水与人物的心理情绪交融,构成一种意象。这意象,就是客观的物象,经过心灵的折射和精神上的幻化而形成的。

这意象是洒脱的、活泼的,这也可以解释,它为什么让人物穿上古代士大夫的装束,因为这样更有助于表现人物的洒脱,以及心灵的洒脱。

3．思想内涵积极

《山水情》还进一步探求空灵飘逸的格调与积极浪漫主义之间的关系。它不同于一般所谓的"纯艺术作品"。有些纯艺术作品,强调超现实,超功利,甚至排斥理性。这里却完全不同,它是纯艺术,却是含有理性的,它的思想内涵是积极的,是通过心理反射现实的。它体现了一种积极的浪漫主义风格,它具有传统风格,却有突破与超越;它具有高雅情调,却有锐气与活力。云气疏动,苍鹰飞翔,是梦一般的憧憬,其实,也是对艺术境界的憧憬,还可以说是对美妙理想的憧憬。

《山水情》比《牧笛》又推进一步,不仅技法上有新的突破,而且想象领域与思维空间也有新的拓展。在《牧笛》中,还只是笼统、模糊地使人感觉到,人性复归的思想倾向,而在这里却鲜明地使人触摸到了,这里更明确了

艺术家的理想追求："天人感应""物我交流"与人性复归。《牧笛》已经探索而且做到了题材心灵化、语言情绪化（音乐语言）、主题繁复化、情节的淡化、描述意象化、结构音乐化了。这里也可以看出导演特伟艺术探索的道路。到《山水情》这部新片，他在这条艺术道路上又达到新的高峰。吴雷发在《说诗管萌》中说的一段话很有意思，他说：诗要达到这样一落千丈的境界才是最好的诗，就是"真中有幻，幻中有静，寂处有音，冷处求神，味外有味"。他的话仿佛指的就是《山水情》的艺术境界。达到了追求与宇宙造化和谐顺应的精神境界。（见图20-3）

⬆ 图20-3　选自中国水墨动画艺术短片《山水情》剧照（3）

三、叙事方法

《山水情》整部作品是一篇充满了诗情画意的古诗，让观者回味无穷。本片采用散文式的结构来表达师生之情，人与山水之情，追寻、怀念之情。《山水情》色调清淡，重在写意山水。

剧中没有明显的戏剧冲突，叙述的对象也是平铺直叙的。导演试图在有限的时间内，表达丰富的感情。短片中没有对白，而是完全靠充满意境的画面、与古朴音乐的结合的形式来传达。让人完全陶醉在水墨制成的山水之间，相比之前的作品已经趋于完美，无论是静景还是活物都完全融入国画的写意中，让人心旷神怡。最后少年的一曲古琴，将《山水情》推向高潮，起、承、转、合运用在本片中，融入少年对老者敬仰和师徒之情的乐声带动着画面变化，让每个观众内心感受到动画者们要表达的"山水情"。

片中导演的叙事手法娴熟，画面传达的意象丰富，而这种丰富不单单指画面所描绘物体的多样性，如山水和竹等一系列水墨画善于表现的自然景色以及动物所包括的鸟、青蛙、鱼、猴、苍鹰等，更主要的是指这些事物不断变化，而这种变化自然流畅且真实生动。如少年学艺是一个很漫长的过程，如何把这漫长的过程在这短短的几分钟内表现出来，而且不能用任何解说或对白就能让观众明白，这就要靠每一个细小生动的场景来表现。少年开始学艺，红红的枫叶飘落，这就是时间的信号，紧接着雪花飘飘，再到河水流淌、小动物的复苏，这就是一个四季的轮回。没有一句台词，镜头简短，却在不动声色间将时间的流淌自然地表现出来，可谓细致入微，深刻反映了导演的艺术修养和视听造境水平。（见图20-4）

⬆ 图20-4　选自中国水墨动画艺术短片《山水情》剧照（4）

除了绝妙的中国味道,片子的构图,镜头移动的速度,都具有不同于欧美的中国特色。《山水情》把水墨动画片推向了一个难以超越的高度。

四、影片风格:水墨意境,心旷神怡

《山水情》充分发挥了中国水墨动画的特色,用高超的动画技巧将写意山水与古琴曲这两种中国古典艺术最高水平的代表完美地结合起来,把中国画的形、神、意、韵、气、物通过动画的形式表现出来,古意悠悠,意境深远。表述了人在自然中获得灵感,自然在人的艺术中升华的道理,体现了人、自然、艺术三位一体、天人合一的思想,深刻表达了和自然融合的喜悦。

1. 传统笔墨造型尽显水墨风采,水墨人物、山水、物件内含丰富

在山水、人物、动物以及植物的造型上,不再拘泥于形似,山的静与水的动相映成趣,因而愈加写意。如果说《小蝌蚪找妈妈》完美地用水墨表现了动物惟妙惟肖的动作,赋予了水墨动画生命,那么《山水情》则赋予了水墨动画中国诗画般的心灵和人文关怀。

(1)人物

琴师:笔简意赅,眉目传神,性格鲜明,淡泊名利,线出中锋,刚劲有力,淡墨皴染,没有多余之笔。

少年:概括简练,淳朴天真,憨态可掬,用色淡雅,勾勒润色,自然得体,本性善良。(见图20-5)

🔸 图20-5　琴师与少年,选自中国水墨动画艺术短片《山水情》

(2)景

山:勾皴点染,笔墨酣畅,泼墨豪情,浓淡干湿,虚实相间,方显祖国壮丽山川。

水:灵动真实,自然天成,线条韵律,溪流瀑布气势壮丽。

四季之景:体现了传统国画的春绿、夏碧、秋黄、冬白的四季特色。(见图20-6)

🔸 图20-6　四季之景,选自中国水墨动画艺术短片《山水情》

（3）物

琴：意象化的特色。

茅屋：干湿并举，四季变换之景。

船：用线老辣，苍劲，意在笔先。（见图20-7）

ⓝ 图20-7 琴、茅屋、船，选自中国水墨动画艺术短片《山水情》

2．东方古典山水画透视与东方美学画面在蒙太奇中的完美结合，再现了中国古典文化的意境

（1）每个镜头独立成画，构图考究，意犹未尽，从开始到结尾，贯穿始终。

（2）采用高远和平运法来表现自然山川飞瀑，有机组织了镜头的连续性，彰显水墨山水画的文化底蕴。

3．造境

（1）独立画面的造境

琴师在河边钓鱼的听琴忘我之境，准确地传达了中国古老哲学思想的物我两忘，心旷神怡的精神境界。

（2）四季美景之境

春、夏、秋、冬都选用高度概括的笔墨手法来表现，具有令人神往的艺术境界。

（3）惜别赠琴，古意悠悠，苍然泪下之境

面部表情与肢体语言的绝唱。镜头特写和全景的运用准确地再现了不可割舍的情意和精神的传承。师徒的惜别也是通过师父看见雏鹰离开母鹰独自展翅翱翔的情景而引出的，体现了一种隐喻和含蓄美。（见图20-8）

ⓝ 图20-8 师徒的惜别，选自中国水墨动画艺术短片《山水情》

（4）结尾镜头，绝笔定格

用画面再现师徒之情难以割舍的意境。一块跃动的笔墨上，站立着极目远眺的少年，画面彰显笔墨构图之能事，传递了空间想象和笔墨景致，灵动的意韵表现了从视觉空间到心理空间的深远意境。

4．韵

（1）笔墨之韵

笔墨之韵结合动画技法表现得淋漓尽致,时而干笔皴擦,时而泼墨渲染,时而小写意工写结合,笔墨之表现趣味横生,意在笔先,活生生会动的水墨流动之韵,让人叹为观止,感慨万千。(见图 20-9)

⬆ 图 20-9　水墨流动之韵,选自中国水墨动画艺术短片《山水情》

（2）笔墨生象之韵

自然山川的豪情泼墨,勾皴点染;飞瀑溪流的韵律线条,飞舞跃动。春天笔简意赅的冰雪融化,夏天泼墨写意的荷叶青蛙,秋天色彩传情的枫叶飘零,冬天满身寒意的冰雪封湖,无处不用笔墨的华彩来流露出中国文人画的笔歌墨舞,韵味十足。(见图 20-10)

⬆ 图 20-10　笔墨生象之韵,选自中国水墨动画艺术短片《山水情》

本片融入了中国道家的师法自然,与世无争是思想和禅宗明心见性的灵感,角色的动作和表情优美灵动,泼墨山水的背景豪放壮丽,柔和的笔调充满诗意。

五、音乐运用

片中没有任何对白,只有古琴浑厚、富有时空感的声音使影片充满了中国式的优美韵味。出现的声音有叶笛声、琴声、水声、风声、动物声。少年的笛声悠扬、无忧无虑,体现了少年天真、活泼的个性。琴声空灵飞扬,时而轻

柔时而凝重,时而忧郁时而果敢,充分体现了琴师复杂、坚决的心理。风声凄厉,将风雪中恶劣的环境刻画得更加逼真。各种动物的声音又让春天的到来显得极其可爱。更重要的是,这些声音非常中国化,充满了中国式的优美,恰到好处地表现出了动画的深刻内涵。我想用一个比喻来形容欧美和中国的音乐风格,欧美音乐的代表是交响乐,这种音乐像是刮到天际的狂风,将人的心灵也一同刮走,而中国的丝竹音乐则像是秋日从树上飘落的树叶,仅仅只拨弄心灵的一根细弦,却同样动人心魄;那浓浓的师徒情深通过名家的古琴独奏已传达得无以复加,古朴又不失情趣的民族音乐的运用正是全片的亮点之一。音乐的氛围对意境有很好的渲染作用。

《山水情》是最能体现意境的作品,故事抒情地写师生之情,水墨渲染下的山光水色是人物情绪的外化。而人物情绪又借笔墨下的山水烘托了气氛。影片的结尾处,少年端坐在崖巅,手抚琴弦,深情的琴声在山川大河间回荡,老琴师在琴声中渐行渐远,终于消失在云海中,这一曲将故事推向高潮,画面音乐不停地在山水间切换变化,让人思绪万千。而琴声连绵不绝,"天人合一"的高远境界通过水墨淋漓的画面和优雅的音乐体现出来。本片画面含蓄、苍劲,在空灵的山水之间更加重了写意的笔墨,绘画水平已臻炉火纯青。片中大量使用的古琴曲也丰富了这部短片深邃悠远的人文情怀。(见图20-11)

⬆ 图20-11　送别,选自中国水墨动画艺术短片《山水情》

六、背景资料

1．制作工艺

《山水情》从1987年开始创作,到1988年完成。包括原画设计、音乐创作、摄影等在内的主创人员约20人。这部约19分钟的水墨动画的画稿超过2万张,仅制作成本以当时价格来算便超过40万元。

著名美术电影摄影师、水墨动画摄制工艺的主创者之一段孝萱介绍,要制作水墨动画电影,就必须对国画进行深入的研究,在对国画的笔触、层次、浓淡、虚实、墨润效果等方面的特点了若指掌后,才能运用特殊的拍摄技巧来拍摄水墨动画。水墨动画与一般的动画片的拍摄完全不同,比如在远景和近景中,人物的线条轮廓、着墨浓淡都各不相同,必须特别绘制和拍摄。

到《山水情》拍摄时,水墨动画的拍摄技术已使影片画面有明显的层次感,这完全突破了从前单线平涂的单一感,令水墨动画的水平有了极大提升。无论是静景还是活物,都完全融入国画的写意中。《山水情》在制作惜别的高潮段落时,采用画家"现画现拍"的方式,负责人物设计的吴山明和负责背景设计的卓鹤君两人都是国画大家,他们现场在铺开的整张宣纸上挥毫,而摄影人员则当即就选景拍摄。现场拍摄的画面经过后期处理而成为影片中不同的场景。再与动画镜头合成。也正是这种新颖的拍摄方式,《山水情》中乌云来临、山形隐现、大雨滂沱等视觉上淡入淡出的渐进效果才被极为传神地表现出来。使短片充分显示了艺术家们笔情墨意带来的层次感和节奏感。(见图20-12)

❀ 图 20-12　选自中国水墨动画艺术短片《山水情》剧照（5）

当年上海美术电影制片厂对水墨片投入巨大，制作班底也是异常雄厚，可是正因为艺术价值与商业价值的脱离，也使水墨动画面临着无以为继的尴尬。

2．获奖资料

- 1988 年获首届上海国际动画电影节美术片大奖。
- 1989 年获第 9 届中国电影金鸡奖最佳美术片奖。
- 获广播电影电视部 1988 年优秀影片奖。
- 获首届全国影视动画节目展播大奖。
- 获苏联第 1 届莫斯科国际青少年电影节"勇与美"奖。
- 获保加利亚第 6 届瓦尔纳国际动画电影节优秀影片奖。
- 获 1989 年获上海文化艺术节优秀成果奖。
- 第 1 届中国电影节短片汇展纪念证书。
- 1991 年获 1989—1990 年度上海文学艺术优秀成果奖。
- 1990 年获加拿大第 14 届蒙特利尔电影节最佳短片奖。
- 1992 年获印度孟买国际纪录片、短片、动画电影节最佳童话片奖等。
- 1993 年获第 3 届全国电影电视声音学会二等奖。

3．导演资料

阎善春，中国美术片导演。1958 年毕业于辽宁鲁迅美术学院，后入上海美术电影制片厂任动画设计。扎实的绘画基本功及对动画规律的理解，为水墨动画片试验拍摄做出显著的贡献。1989 年以中国动画专家身份赴摩洛哥教学，他执导的《老狼请客》获意大利季福尼电影节最佳荣誉奖——共和国总统银质奖。

马克宣，曾担任上海美术电影制片厂动画及美术设计师、导演，是国际动画协会（ASIFA）会员、中国动画学会理事、中国电影家协会会员。

20 世纪 60 年代中期，在动画长片《大闹天宫》和水墨动画片《小蝌蚪找妈妈》《牧笛》中担任动画；后来在动画片《三个和尚》《哪吒闹海》《天书奇谭》以及剪纸片《红军桥》等作品中担任首席或主要动画设计、美术设计。20 世纪八九十年代，独立执导或联合导演的动画片《十二只蚊子和五个人》《新装的门铃》《超级肥皂》

和水墨动画片《山水情》在法国昂西、日本广岛、保加利亚瓦尔纳、加拿大蒙特利尔等国际动画电影节上获得重要奖项，并且多次获得中国电影金鸡奖和电影政府奖。

思考与练习
今后的水墨动画如何才能体现出对传统的突破和创新？

第二十一章
木偶动画片——《崂山道士》赏析

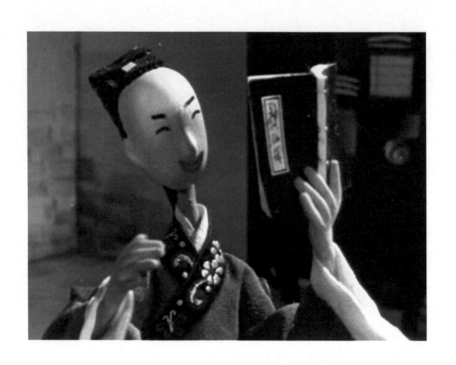

影 片 简 介

片　　名：《崂山道士》

编　　剧：虞哲光、凌纾

导　　演：虞哲光

造　　型：翁葆强

背　　景：钱祖春

摄　　影：黄俏

表演指导：程之、刘异龙

类　　型：木偶

出品年份：1981 年

摄制单位：上海美术电影制片厂

片　　长：25 分钟

一、作品简介

《崂山道士》取材于我国著名古典志怪小说集《聊斋志异》。故事讲的是一个不学无术、整天梦想当神仙的书生去崂山学道,学了点穿墙术就打算以此行窃,最终受到了惩罚。告诉人们真才实学只有经过艰苦劳动才能获得,如果想不劳而获只能是以失败告终。全片充满了诙谐幽默,导演用稚拙的木偶把神话故事演绎得活灵活现。《崂山道士》取材木偶工艺制作,所有镜头都用两架摄影机同时逐格拍摄,布景也特别具有国画的意境美。所创造的人物个性鲜明、突出。无论是人物形象设计、后期配乐、配音都能体现出老一辈艺术家严谨制片的态度,彰显出创作班底深厚的艺术功力。《崂山道士》堪称中国经典之作,被写入了动画史册。

二、故事梗概

故事讲的是从前有个叫王七的人,一直羡慕神仙的生活,以至白日做梦来到了崂山拜师学艺。王七拜三清观道士为师,又不能忍受每天砍柴挑水的辛苦和山上枯燥乏味的生活,几天下来,他就想偷偷下山回家,临走时恰巧看到师父施展穿墙术,又看到神仙们有喝不完的酒,还可以把筷子变成翩翩起舞的仙女,就觉得这样走不值得,于是在临行前求师父教授他穿墙的法术,王七学完法术后心满意足地下了山。王七回家后,不但在妻子面前大肆显示自己所学到的法术,而且忘记了师父的教训,心存不良,打算利用法术偷取别人家的东西,以为从此找到了生财之道,结果法术失效,还撞了一头包。梦醒之后的他吓了一身冷汗,遭到了妻子严厉的斥责,真是鬼迷心窍。(见图 21-1)

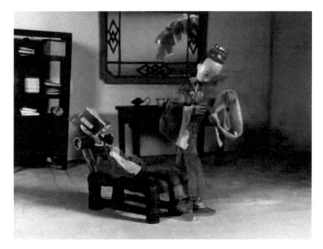

⊕ 图 21-1 选自中国木偶动画片《崂山道士》剧照

三、作品分析

1. 题材选取

《崂山道士》取材于我国著名古典小说《聊斋志异》。《聊斋志异》是一部积极浪漫主义作品。主要运用唐宋传奇小说的文言体,以丰富的想象,并借鉴当时流传的故事和前人的作品,通过谈狐论鬼的表现形式,以巧妙的构思、生动的语言,创造了不少优秀作品,对当时现实的黑暗和官吏的罪恶多有暴露,体现了浪漫主义手法。作者善于运用梦境和上天入地、虚无变幻的大量虚构情节,冲破现实的束缚,表现自己的理想,解决现实中无法解决的

矛盾。

作者蒲松龄（1640—1715）清代文学家。字留仙，一字剑臣，别号柳泉居士。其代表作《聊斋志异》收有短篇小说 497 篇，寓意深刻，《崂山道士》等名篇流传甚广。

2．情节内蕴

情节的丰富性以情节的现实性为基础。所谓现实性，是指人物、事件、环境相对的写实程度。《崂山道士》中的神仙异术是超现实的，但其中不乏真实的生活细节，生活的某些本质特性也得到了曲折的反映，情节也因此具备了现实性，也唯有这种现实性才能提供内蕴表现的空间。其中的荒诞、变形和虚拟，是对现实生活的一种升华和超越，是对现实生活的艺术再现，是对现实社会的艺术折射。它高于现实生活，对于经典的作品来说，它还提供了对现实生活的一种哲学思考。我们可以从影片中去透视作品所反映的那个社会的影子，去领悟超越那个时代的深层的文化底蕴，以及作者通过作品想传递给我们的哲学式的思考。（见图 21-2）

✿ 图 21-2　王七和其妻子，选自中国木偶动画片《崂山道士》

3．叙事结构

《崂山道士》的结构特色是由其文学的原型所决定的。故事中无法直接表现广阔的生活场景和复杂的人物命运，其结构设计更着重于开掘情节的发展方向与表现功能。导演必须用有限的笔墨绘制出一幅简洁、凝练、精巧的生活图画，并借此表现对生活本质的深入思考。这样的短篇结构，更多地融合了思想的开掘，情节的典型化等整体处理。所谓"以小见大"不仅是影片追求的审美理想，实际上，也是它唯一的选择。导演选取一个小人物的行为活动来展开故事，深入地透视社会矛盾的一个焦点。用一个小人物的心思来感受不劳而获终究不会有好结果的这一传统主题。"开头无一定之律，有一定之妙"，影片其妙，在于很快抓住观众的兴趣，《崂山道士》的开头体现了中国古代的叙事传统，以人物、时间、地点、事件的交代为切入点，直接展开故事。

4．人物分析

《崂山道士》有很多戏曲元素，其中主人公王七鼻子上有一小块白，是典型的丑角。王七是一个饭来张口、衣来伸手、爱读求仙修道之书、想要不劳而获的一介无名书生，作者通过对主人公行为、表情和对白的设计凸显出了人物的性格特征。

影片中的人物有着独特的审美魅力。导演通过夸张的形体动作和精彩的对白演绎，以及虚拟的故事情节，勾画出了一个荒诞、极具个性的艺术形象。

5．美术风格

（1）背景风格

在《崂山道士》背景中，导演运用国画的表现形式，山峦起伏、云雾缭绕、茂林修木，虚虚实实，表现得非常充分，不仅烘托了人物，对表达这一古老的题材也起到了很好的衬托作用。这部影片尝试用中国山水画作背景，开

创了立体木偶与平面山水画有机结合的先例,这种虚实对比的视觉效果,开创了新的艺术表现形式,取得了很好的艺术视觉效果。(见图21-3)

⊕ 图21-3　中国木偶动画片《崂山道士》背景风格

（2）造型风格

《崂山道士》是以木偶表现人物的剧情影片。全片充满了诙谐幽默,其中最经典的一段是学习穿墙术和嫦娥伴舞赏月饮酒的情节,用稚拙的木偶把神话故事演绎得活灵活现。

制作木偶使用的材料与影片的艺术风格关系密切。1982年,中国开始试用陶瓷制木偶（瓷雕）,创造了木偶片的新形式。木偶片是美术电影的一个片种,它是在借鉴木偶戏的基础上发展起来的,富于立体感。动画片中木偶一般采用木料、石膏、橡胶、塑料、海绵、钢铁和银丝关节器制成,以脚钉定位。随着科技的发展,目前也有用瓷质、金属材料制成的木偶。拍摄时将一个动作依次分解成若干环节,用逐格拍摄的方法拍摄下来,通过连续放映而还原为活动的形象。

在《崂山道士》影片中运用了木偶的制作手段,虽说木偶片在表情上有一定的局限性,但影片中导演还是很好地把握了人物肢体动作。通过戏曲动作表演、对白唱段来塑造人物,肢体动作顺畅自然,夸张到位,人物活灵活现。既具有立体电影令人身临其境的特色,又具有木偶片幽默、轻松的风格,给人以美好的艺术享受。

6．精彩对白唱段

情节语言的表现属于叙述。但《崂山道士》中一连串运用考究的对白唱段却极其准确地描绘出主人公王七的动态、神情和心境,渲染了特定的情景气氛、流露出了叙事本身的感情基调,其表现力极为丰富。

《崂山道士》中多段精彩唱段如下。

影片开始一个整日好做白日梦的书生唱道:"要学神仙驾鹤飞仙,点石成金,妙不可言,定要到崂山去学仙。"

还有后面因为砍柴吃不消开溜的时候,一边跑一边唱道:"苦日子实在难熬,不如我逃之夭……夭!"

以及后来他下山回到家时,得意忘形地唱道:"大门禁闭,不用手敲,穿墙进去,我穿墙进去,定要将娘子吓一跳。"

之后,在向妻子炫耀时唱道:"穿墙进去,我穿墙进去,拿了就……跑!"等。

这些精彩的唱段,塑造出了一个极富个性特点的人物形象,为观众呈现了鲜活、传神的画面。观众不难体会到主人公如何从一个书生掉入幻想的美梦中,又如何在兴致勃勃中坠入煎熬,从张扬中饱尝不良企图所受的后果。王七的语言特征是个性化的,与人物的性格、身份等特性相符合,即表现了人物的性格特征。(见图21-4)

⊕ 图21-4　书生唱段,选自中国木偶动画片《崂山道士》(1)

7. 完美配音

配音是动画片中非常重要的一环,它是影片的一次再创造,优秀的配音可以和剧情很好地联系在一起,可以更完美地塑造人物,是相当重要的。特别是由上海电影译制厂的配音艺术家们演绎的动画作品,艺术的底蕴淳朴而厚重,更是一种艺术上的享受。当然只要配音演员把自己的灵魂灌输进去就能让动画人物拥有灵魂。以正确的态度来为动画配音,真正完成艺术的再创作。

《崂山道士》中请到了老一辈艺术家程之老师来献声。在影片中程之老师为王七设计形体动作,协助导演修改剧本,并为影片作曲,配唱,配对白。在配音和协助导演工作中,程之老师研究儿童心理,使影片中人物的语言、动作,既通俗又符合儿童趣味。运用夸张的艺术手法,让人物鲜活而灵动起来。

导演也请来了著名的昆曲文丑艺术家刘异龙先生来为主人公做配音,一腔一调,形神兼备,入木三分,人物刻画得非常到位,准确地塑造了一个颓废的、不学无术的、整日做白日梦的书生形象,令这部影片增添了许多滑稽、幽默的色彩。(见图21-5)

⊕ 图21-5　书生唱段,选自中国木偶动画片《崂山道士》(2)

8. 古朴配乐

《崂山道士》中的配乐充满着浓郁的民族风格。全片以管弦乐队为主,各乐器轮番上阵的方式,配合人物的演出,音乐时强时弱,跳跃而活泼,场景音乐与画面配合得非常完美,不仅烘托了影片的气氛,也为情节的叙述起到了一定的衬托作用。(见图21-6)

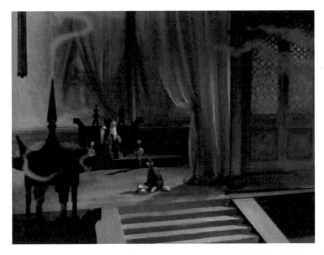 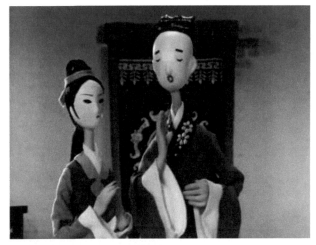

⬆ 图21-6 浓郁的民族风格,选自中国木偶动画片《崂山道士》

四、分析小结

20世纪80年代中国动画业处在历史的鼎盛时期,各种表现手段大行其道,巅峰时代的中国动画片充分挖掘了华夏古国雄厚的文化内涵,将各种传统的美术表现技法融汇在影片中,使其具有独树一帜的中国特色与东方魅力。具有浓郁民族风格的《崂山道士》,以其独特的制作方式与成功的演绎,体现了这一时期中国动画的繁荣。

五、背景资料

主要创作人员介绍如下。

导演虞哲光(1906—1991),美术电影编导。1925年入上海美术专科学校学习。早年从事木偶艺术创作。新中国成立后,任上海美术电影制片厂编导,中国木偶皮影艺术学会会长,是我国美术电影艺术中木偶片和折纸片的开拓者。1962年将著名布袋木偶的掌上表演拍成《掌中戏》,获1964年澳大利亚墨尔本国际电影节优秀奖。1960年创造出美术电影新品种——折纸片《聪明的鸭子》《小鸭呷呷》《大白菜》《湖上歌舞》《三只狼》5部。导演的木偶片有《东郭先生》《胖嫂回娘家》《三只蝴蝶》《打猎记》等。著有《木偶戏艺术》《皮影戏艺术》等。

编剧凌纾生于1941年。1964年毕业于广州美术学院雕塑系。同年入上海美术电影制片厂木偶车间任美术设计,历任上海美术电影制片厂编剧、一级编剧。1972年开始美术创作,先后有30多部拍摄成作品。著有系列美术片剧本《邋遢大王奇遇记》《阿凡提》《十二生肖》《西游记》(52集,合作)、《熊猫京京》(26集,合作)、大型美术片剧本《白雪公主与青蛙王子》、儿童文学《五个太阳的山谷》等。其作品多次获得国内外奖项。

思考与练习

1. 怎样继承和超越优秀的传统创作?
2. 试论演员精彩的配音对于影片角色塑造成败的重要性。

第二十二章
荒诞的维度——《对话的维度》赏析

影片简介

片　　名：《对话的维度》

英　　文：*Dimensions of Dialogue*

其他译名：《对话的可能性》

影片导演：杨·史云梅耶

编　　剧：杨·史云梅耶

类　　型：动画艺术短片

动画出品：Krátký Film Praha

国　　别：捷克斯洛伐克

影片片长：12 分钟

出品时间：1982 年

一、捷克动画导演杨·史云梅耶

杨·史云梅耶又译杨·斯凡克梅耶是捷克动画电影导演,超现实主义者。超现实的语言、傀儡戏元素和各式生活物品的出场是他影片醒目的标志。法国的《电影手册》这样评论杨·史云梅耶:"对于人生超现实的悲观诊释,只有文学巨擘卡夫卡可以和史云梅耶相提并论。"极具影响的法国电影杂志《管风琴》把他同著名的俄国动画电影制作者田尤里·诺斯坦共同誉为"当代电影界的天才"。英国电影评论家朱利安·皮特里把他与波兰导演杨·廉尼卡、瓦莱丽安·波罗切克一起称为"第二次世界大战以后西方国家出现的最重要的动画电影制作者之一"。

导演杨·史云梅耶以他超现实的梦幻般的动画创作令世界着迷。作品与意识形态存在着千丝万缕的联系,他用动画影像再现幻觉和梦的形式。他的动画暗含着隐喻,如人类进化的自私、人性的阴暗、文明的腐败和挫败等的影像,散发出黑色美学色彩。其中,每一件动画元素都具有质感与触感的强大吸引力,事件也是依循梦境的转移而违情悖理。

以超现实主义影像为手段探索了社会习俗、社会阶层及其相互作用等问题。他的作品对无数导演来说是一座灯塔,处处给艺术家以创作灵感。作为欧洲的动画工作者,他的作品保持了欧洲动画一贯的先锋性和艺术性。残存的记忆,隐晦的内涵,黑色的幽默,构成了史云梅耶动画艺术的基本特征,使他成为欧洲动画大师的代表人物。他的作品更是成为世界动画艺术的一面旗帜。

杨·史云梅耶早年拍摄了大量的实验动画短片,与一般的动画作品旨在讽喻社会现实或建立童真的理想世界不同,史云梅耶的作品在表现手法上都呈现出独特的面貌,他的创作一直热衷传达那些潜藏在意识深处的紧张和恐慌感。1982 年上映的这部长 12 分钟的黏土动画短片《对话的维度》被认为是杨·史云梅耶最伟大的作品之一,导演使用各种材料进行动画创作,使这些物体赋予动态的生命。短片中将雕塑、拼贴、逐格动画完美地结合,用超现实主义的手法将各种蔬菜、瓜果、炊具、文具、生活器具、黏土类材料引入了拍摄,这些材料不可思议地复活,互相搅来搅去最后又拼出新的形来表达深刻的哲理。影片以三段式的形式展现了三种不同的人类交流方式。

二、"对话"的内涵

《对话的维度》是典型的黏土加实物动画的代表作,形式诙谐幽默,蕴藏在深处的却是对政治、对人性最沉重的批判。这位从荒诞中发掘真理性的大师,相对于在作品中用真人演员的表演形式而言,更喜欢将杂乱无章的木偶、生活用品、厨房用具、黏土、食物玩于掌间,使这些毫无关联的质料最后竟有了势如破竹的感染力。正如史云梅耶本人所言:"看我的电影不需要说明书,我的作品有不少意义,我宁愿观众用自己主动的象征主义去解读。就好像心理分析那样,人总有私自的秘密。没有这秘密,就没有艺术。"

《对话的维度》三种不同的人类交流方式依次为"永远的对话""激情的对话"和"真实的对话"。

第一部分:永远的对话。食物人像、金属人像、文具人像依次出现,它们彼此吞噬、交融、倾轧,最终同化出现了人的形象。史云梅耶就借由食物暗喻了人类发展的基本规律。由瓜果蔬菜组成的"蔬菜人"和有锅碗瓢盆组成的"餐具人"以及由书本尺子等组成的"文具人"分别相遇,他们保持着"餐具人"吃掉"蔬菜人","文具人"吃掉"餐具人","蔬菜人"吃掉"文具人"的循环,直到这三种人都变成光滑的成型的现代人的模样。"蔬菜人"代表着人类生存需要的基本生活资料,而"餐具人"代表人类发展需要的生产资料,"文具人"代表人类的精神文明生活,这三者相遇,因人类需要更多的生活资料,所以人类努力发展生产资料,当生产资料发展,生活资料富

足之后,又努力发展精神生活。如此循环,在思想的交流中有一种趋同性,弱势的一方总是会被较强的一方吞噬,强的被更强的吞噬,周而复始,万物归一,形成了如今的文明世界。通过这个章节中的对话导演告诉我们,人并不存在"温和"的对话,而是人类残酷的趋同,这就是社会的现状,就是人与人之间、国与国之间奉行的准则。(见图 22-1)

<p style="text-align:center">⬆ 图 22-1 选自捷克斯洛伐克动画艺术短片《对话的维度》第一部分</p>

第二部分:激情的对话。由黏土组成的一对男女,他们眉目传情,无语交流,进而拥吻缠绵,难分难解。谁知欢愉过后,情感却迅速冷淡下来,随之彼此憎恨,伤害,情感来去匆匆,无法永驻。这一段的主题是爱情的悲喜剧,其中黏土的表演甚是触目惊心,原来最柔软的东西也可以表现出最无情的暴力。在这个部分中,导演史云梅耶悲观地解读两性关系,形象概括地叙述了激情的短暂,无情的暴力、不解才是永恒的,责任是让人无法承受的,情到浓时的后果,可以使两个亲爱的人互相毁灭,这就是男女之间的真相。(见图 22-2)

第三部分:真实的对话。对话方式依然由对峙的两尊泥塑来诠释,两个老泥人用舌头玩起了石头、剪刀、布的游戏,双方开始以牙刷与牙膏、黄油与面包、铅笔与削笔刀的合理配对方式出现,开始配合得一切正常。随着对话时间向后推移,后来出招的顺序全部打乱,默契已然消失,双方失控,进而出现了面包与牙膏、卷笔刀与牙刷这类牛头不对马嘴的配对,两个泥人也随之累成两摊烂泥。交流在一开始可能总是顺利的,可是慢慢的两个人的不同开始侵蚀默契,越是交流罅隙反而越大,越是交流隔阂更加无可填补,即使是重复同样的内容也不再动人,直到双方都身心俱疲,几乎失去了张嘴说话的力气。

⬆ 图 22-2　选自捷克斯洛伐克动画艺术短片《对话的维度》第二部分

　　短片一开始时总是一个人先出牌，另一个想想以后打出合适的牌。换位以后，打牌的人思考时间开始变短，乱出牌，到最后根本不用思考，变得一团糟。当思考和行为被一些准则限定时，容易产生由因到果的逻辑。但当突破传统的自由思想开始出现，既定的逻辑被破坏，难以达成一致，于是人们开始感到局促和急躁，进一步破坏规则，导致混乱和崩溃。

　　现实的交流中，双方都需要一个约定俗成的规则来维持，可是不能保证每个提问都能得到被期许的回答，人自由表达的权利和维持交流的需要相矛盾，这就是面对自由思想冲击时，如果不能去分析和审视，只是随大流，最后会导致思考环境的进一步混乱和趋同。史云梅耶深刻形象地叙述了沟通的有效性和时效性，再由反面来告诉我们，在现实交流的过程中由于违反规则和客观差异而引发的误解是很常见的。而大众对于新兴的思想要经过审视和感悟才能接受或否认，否则将对思考的环境带来不可逆的影响。（见图 22-3）

⬆ 图 22-3　选自捷克斯洛伐克动画艺术短片《对话的维度》第三部分（1）

《对话的维度》虽然没有采用真人演员表演,但史云梅耶使用泥塑和物品堆积出人的样子,赋予物品人的意识和能动性。

短片采用了多角色表演,通过对人类语言阴沉、暗淡性质的阐述,从而对人类之间交流提出种种质疑。它喻义强调人与人之间交流过程中充分表达自己的难度——单纯的语言不仅作为一种表达方式是不完美的,并且在人与人之间对话时,那种微妙的平衡往往被人们强烈的自我防范意识所打破。可以说,《对话的维度》集中而简明地阐述了史云梅耶对人类沟通可能性的悲观态度。

本片位列安纳西国际动画电影节上评选出的"动画的世纪部作品"第三名,并荣获 1983 年柏林国际电影节金熊奖最佳动画短片奖。正是这部影片使史云梅耶名声大噪,真正晋级为动画大师。不幸的是,虽然在国际上好评如潮,《对话的维度》在捷克斯洛伐克国内却被全面禁映。对此,看透了政治的史云梅耶表现出了不同以往的释然。这次禁映并没有打断他接下来的创作。

三、杨·史云梅耶超现实语境下的定格动画

杨·史云梅耶从影超过 40 年,拍摄了 27 部短片和 5 部长片,作品屡获捷克国家电影"捷克狮"奖,杨·史云梅耶也被卡罗维发利电影节授予"世界电影突出成就奖"。他的动画作品充满怪诞意味却想象力惊人,令世界着迷。导演在纳粹的统治时期度过了他的童年,青年时期在斯大林集权主义的统治下生活。这种生活经历使他的一些作品充满了各个方面的压抑情感,并成为他的一种风格特征。他是一个从来不顺应形势和政治潮流的艺术家。他的作品是不受形式和材料限制的,但主题大多都是质疑、检验和挑衅。

杨·史云梅耶的短片创意体现出他是一个罕见的天才。这种创意不是经过思考、构思而得的,而是经由灵感一次诞生的,所以不具有修改性,是完全的一次成型。导演的剧情创意,似乎是无法进行讨论的,即是天才性的一次征服观众。因此杨·史云梅耶的每个短片都是一个独特的惊喜,是天才奇妙的思想自述。

创作中他笃爱定格动画,但融进傀儡、真人、拼贴、触觉感知表现手段,这也是他绝无仅有的表现手段。他通过物体的动作姿态、个性和对文化的深刻观察将普通的人和物异化。他的短片里有不断腐烂坍塌的事物、仰视却视角狭小的楼房空间、忧虑不安的小女孩、纯真的爱情和绝望的婚姻、宗教式庄重的配乐、焦虑贪婪的本性、政策的洗脑和百姓的顺从、命运周而复始的嘲弄、生命力顽强的日常用品、食物和人类的相互利用、暴力残酷的虐杀,这些天马行空的想象给我们传达的信息,是导演童年时的真实感受,而非在成年后为创作而去冥思苦想的编造;是对成人世界未来的悲观,他们的自私、贪婪、欲望、懒惰、残忍永无止境;是反思、控诉、怀念的集合体。

1. 定格动画中材料语言的多元化

杨·史云梅耶被称为使用综合材料的魔法师,他或许是动画史上使用材料最丰富的创作者之一。看过他 1964 年至 2010 年这 46 年间的作品就会发现,他的影片中的材料丰富得让人觉得不可思议。

他的早期作品是励志于给物品生命,在他的眼中各种旧物品都是有灵魂、有生命的活物,他用自己的思想掌控着它们,正如他做傀儡操作师一样。因此即使到了 20 世纪中后期定格技术已黯然失色时,杨·史云梅耶的作品依然出类拔萃。动画中应用的材料极其丰富,但他影片的精妙之处并不在于用了多少材料,而是他如何用他的超现实思想与语言将这些材料看似不相干又无法割离地组织在了一起,并让观者各有其解。

想要细数导演定格动画中的材料不太容易,但可以将他们分成如下几类:天然材料、生物、日用品、食物、偶类、影像制品。天然材料包括泥土、石头、贝壳、树叶等;自然物品数不尽,被杨·史云梅耶使用过的也是不胜枚举;生物包括在他片中出现的人物演员、动物、虫子等活物,人在杨·史云梅耶的创作中常被作为一种材料

来使用,有时是人的一个部件,有时是整个人;日用品如衣柜、桌椅板凳、铁锹铲子,都可以是有生命的;食物与人偶是杨·史云梅耶永恒的表达材料,是他童年的印记。偶类还包括杨·史云梅耶后期在影片中应用的黏土、石膏人偶;影像制品在杨·史云梅耶的影片中包含照片、插画、影视等材料。杨·史云梅耶将定格动画的基本语言发挥到了极致,他的定格动画无法用我们传统动画的定义来衡量。

如在《石头的游戏》中各式各样的石头变成了叙事的主角,片中每过三个小时,钟表打响,水龙头会流出不同种类的石头,在水龙头下的铁桶中嬉戏。石头们越玩越开心,越玩越大胆,终于铁桶破了,所有的石头掉在了地上。再过了三个小时掉出石头后,什么都不再发生。伴随着不同的轻音乐,石头们可以组成各种不同的图案玩耍,在毁灭与重组间舞蹈,每个整体都是无数碎片的拥抱。铁桶的破损意味着过界和丢弃,也同样代表着黑白规则的不堪一击。(见图 22-4)

🔄 图 22-4　选自捷克斯洛伐克动画艺术短片《石头的游戏》

在一次访谈中他曾说:"我在 20 世纪 70 年代就开始计划拍摄长片了,但是事实与想象的相差悬殊。因为在捷克斯洛伐克电影是被政府所垄断的,一旦你成为一名短片导演就很难得到拍摄长片的机会。对我来说无论是长片还是短片,是平面动画还是立体动画都不是最主要的问题。因为就像诗与诗意是不可分割的一样,媒介只是一种工具而已,它应该随着我的需求的变化而变化。物品很重要,但并不是所有物品都为我所用,我只使用那些不期而遇的物品。因此,我并不会为了拍片特地去找些东西,相反,我收集了物品然后才会用于拍片。我是个收藏者,可我并不收集昂贵的东西,也没什么贵重的藏品,这些收藏也许不值钱,可是对我来说,它们都蕴藏着某种东西。回到'魔力'这个话题,我们周围的每一样东西都有自己的生命,即便那些不动的东西也有,因为生命是那些与之相关联的人赐予这些物品的。现在我相信你会想起每次用不同的方式去触碰同一件物品,这取决于你当时触碰它的方式。你可以怀着极大的爱心将一些东西置于掌中,你也会因生气而扔掉那个东西,触碰这些物品时所怀有的情感成为那些物的一部分。那时,这些情感已经成为藏于物体本身的印迹。同时,那个物品就是已经发生了的事情的证据,物品作为事件的一部分,葬礼、谋杀、犯罪、婚礼……它是环境的一部分,所有的事实都会被存入这些物品中。因此,我更偏爱那些老东西,因为新东西并不含有任何印迹。

因为同样的原因,我反对计算机动画,因为计算机动画中的物品都是人工制造的,就像新东西一样没有灵魂。我相信,在特定的环境下,带有特定情感的物品会释放出这些情感,特别是当人们处于敏感的思考状态下,当他们的情感状态与物品所承载的情感实现交流的时候。这就是为何在电影里,我使用了特定的物品,这些物品会揭示某种内涵或情感,我知道这些都蕴藏于物品之内,它们会打动观众。这就是我在动画里所看到的魔力。"

导演在运用各类物品进行创作的过程中,极大地发展了事物的延展性,突破物品的原有属性,通过肢解、重组或比喻的方式,利用观众的想象力将物品从一种属性引渡到另一种属性,从而加深对物品的理解,并延伸影片主题。如在《对话的维度》中,史云梅耶用食物、书本和铁制品分别拼凑成三个相互吞噬的人头,片中的物品被依次打成糊状,日常用以识别物体的表象被破坏,使观众不得不采用新的方式去感知物品。同时,从主题角度看,单纯物品由于被重组而被赋予农业、工业和文化三个更高层次的含义,三个头像相互吞噬也拥有了相互影响的含义。(见图 22-5)

⊕ 图 22-5 选自捷克斯洛伐克动画艺术短片《对话的维度》第三部分（2）

在《对话的维度》中第二、三部分史云梅耶的表现介质便是黏土。选择黏土可塑性强且容易被毁坏。在他的眼中，这种柔软的材质拥有极强的张力，能将人性最暴力、最本质、最核心的一面展现得淋漓尽致。

在影像技术层面，完全使用逐格拍摄与黏土模型的方法构建。他钟情于逐格动画技术营造出来的"来自日常生活的魔法"。导演强调构成超现实主义的画面元素必须源自现实世界，就像构成梦境的元素皆源于现实，完全来自现实的逐格拍摄、无生气的木偶和黏土模型与真人表演的结合并没有别扭的感觉，相反显得更具梦魇质感和神秘感，加强了影片的梦境感觉，具有强烈的超现实色彩。

2．独特的视听叙事技巧

超现实主义有自己独特的叙事逻辑，他打破了幻想和现实之间的时空隔膜，导演的动画摒弃了现代电影语言或者叙事技巧的表达方式，杨·史云梅耶更是别出心裁地用闹剧来还原电影的原始形态。

在他的作品中，叙事成分通常是服从于人们的视觉感受，在他的大部分影片中对话是缺失的一部分，《对话的可能性》中就无一句对话。在拍摄时，导演大量运用了快速蒙太奇来操作他的影像，大量的快甩、快切、大特写以及音画对位都使他的影片在视觉上更富冲击力。可以说他为达到音画对位的效果，而使用了大量的大特写的平行剪切。这种连续的大特写本身是有悖观众的视听习惯的，而这几乎是杨·史云梅耶的标志手法。

这种违反常规视听习惯的手法，使影片光在镜头运用上就给观众造成了压抑、神秘的感觉，再加上影片的内容及所拍摄的本体所带来的视觉冲击，就使杨·史云梅耶的影片构建的世界更为神奇，同时带给观众的不仅仅是感官的刺激，更是留给了他们广阔的想象天地，并引导他们踏入所谓的超现实空间。（见图 22-6）

杨·史云梅耶的动画美学与传统的迪士尼式的那种说明式的、戏剧式的旋律完全不同。在史云梅耶的纪录片《布拉格的炼金术师》中，阐释了他的动画创作观念："我不喜欢卡通，我更喜欢把我的想象放置在现实世界中。我对其他人的作品不甚专注，我的好友多数是诗人和画家。电影导演我则喜爱布努艾尔、费里尼、梅里爱。动画师专注于为自己建造的密封世界，一如玩赏白鸽以及饲养白兔的人，我不会视自己是动画电影人，因为我并非对

动画技术感兴趣。我制造全新的幻觉,目的只是让日常对象恢复生命。动画是魔术的表演,它表达的是生动而不是迟钝的东西,更准确地说是对生活的唤醒。想象力是颠覆性的,是现实的出口,这就是为什么一定尽可能地运用最疯狂的想象力。想象力是人类最宝贵的财富,真是因为想象力人之所以为人,而不是劳作,是想象力,想象力,想象力……"他努力地去扩展对动画电影的传统定义,超越了迪士尼对卡通美学的狭隘概念。(见图22-7)

⊕ 图22-6 捷克斯洛伐克动画导演杨·史云梅耶导演作品剧照

⊕ 图22-7 捷克斯洛伐克动画导演杨·史云梅耶

作为当今最著名的动画电影大师之一,杨·史云梅耶作品的风格特征和创作理念都独具风格魅力。各大电影节均多次授奖给杨·史云梅耶,以肯定他在动画电影领域的创作才华和开创精神。对其作品的认识和理解将有助于我们在拓宽创作理念和如何认识技术手段等方面获得非同寻常的启迪。从短片中我们可以了解到影片与意识形态的不可分割,强烈的人文责任感成为他作品的灵魂,蕴藏在深处的是超越民族、超越国界的对人类本性最沉重的怀疑和批判。近十年来,西方学界对杨·史云梅耶的研究已经逐渐展开。从目前来看,国内在如何解读甚至介绍他的作品等方面做得都比较少,本章对大师的动画短片《对话的维度》的解读也是比较粗浅的。

思考与练习

观摩杨 · 史云梅耶各个时期的动画短片,对导演的艺术语言进行全面分析。

第二十三章
讽刺人性贪婪的乐章——《平衡》赏析

影片简介

片　　名：《平衡》

英　　文：*Balance*

影片导演：克利斯托弗·劳恩斯坦（Christoph Lauenstein）和沃尔夫冈·劳恩斯坦（Wolfgang Lauenstein）

类　　型：动画艺术短片

国　　别：德国

影片片长：7分38秒

出品时间：1989年

动画艺术短片中,表现一定哲理的短片占有重要的地位,这一类影片将人类高度抽象的哲思,演绎出生动的故事,或是将一般的生活现象高度抽象化、象征化,来使观众从中感悟到某种哲理。《平衡》就是德国动画艺术家克利斯托弗·劳恩斯坦和沃尔夫冈·劳恩斯坦于1989年出品的一部实验性动画短片,就是对人性道德与诱惑、得失与罪罚的平衡问题进行了讨论,当人心中的平衡被打破,世界就会混乱,最后留下的只有孤独寂寞与失败。是一部具有超现实主义风格的作品。该片于1990年荣获第62届奥斯卡最佳动画短片奖,于1989年荣获德国电影节最佳短片奖银奖。

动画短片《平衡》以小见大,艺术性和哲理性兼备,蕴含了德国人特有的对思想方式、对团体、对稳定、对平衡的重视,对平静生活的追求,对诱惑的抗拒,会让我们对这一现状进行思考。通过这部短片,也能窥见德国人不愧是善于深层面思考的民族。那么该片是如何在短短七分钟且无对白的影像叙述中,为我们呈现出一个深刻的哲理的呢?让我们来分析一下。

一、剧情简介

短片《平衡》的整个故事从沉寂的场景画面中展开:在空中,悬浮着一个四方的平板,上面站立着5个人,同样的相貌与装束,区别的只有身后背负着的不同的号码。平板的中心是个看不见的支点,为了平衡,5个人必须寻找合适的位置。由于这个平台的不稳定性,假如一个人要走到平台的边缘,那么其他人都必须走到平台的另一边,平台才能保持稳定和平衡,否则所有人将会掉进平台外的无底深渊。

51号钓到一个残旧的不明箱体,大家都对这个不明外来物很感兴趣,但因为要保持平衡,自己只能跟其他人站在木板一头,眼巴巴地看着51号在另外一端摆弄着箱子。后来,77号发现不明箱体上有个旋钮,当转动旋钮后,箱体内发出低沉而悠扬的音乐。正是由于这个音乐盒的出现,使平衡台上所有人的"私欲"被赤裸裸地表现出来,并由此展开了争夺,甚至对他人进行致命的攻击。(见图23-1)

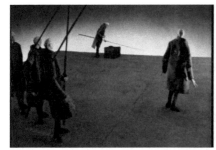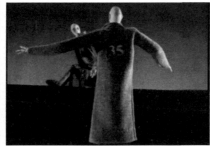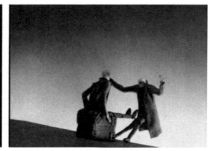

图23-1 人们为争夺音乐盒互相厮打,选自德国动画艺术短片《平衡》

23号率先发现了让箱子滑向自己的方法,于是其他四个人只能跑到对立的另一端。在冲突中,出现了一些人瞅准了大家顾全大局的心理来谋取私利。23号在得到音乐盒后还伴随着这个音乐跳起了踢踏舞,而且他更是置这个平台的平衡于不顾,干脆坐在音乐盒上四处滑动。其他人为了保持平台的平衡而纷纷躲闪。在躲闪与保持平衡的过程中,其他四个人都被坐在盒子上的23号踢下了平台外的无底深渊。最终,平台上只剩下了音乐盒子与那个贪婪的独占者23号。23号终于咎由自取,永远只能站在木箱的对立面以保证木板平衡。

二、隐喻深刻的主题表达

短片围绕着"平衡"这一主题展开,它代表人们对团体、对稳定、对平衡等问题的思考。平板上的人们清楚地知道自己的周围存在着种种的不稳定,深刻地明白平衡的重要性,并小心翼翼地维持着。一开始他们配合默契,

五人的行动秩序井然。当其中一个人走到平板边缘,其他的四人立刻改变位置,移动到新的平衡点,使平板保持水平,不会倾斜,时间寂静流逝。然而。音乐盒的出现打破了貌似平静的沉默,私欲的导火索由此引燃。利益的出现彻底打破了平台的平衡,也打破了每个人内心的平衡。这种平衡是社会的平衡,是人与人之间、人与物之间、人与社会之间的链条的平衡。

　　平衡板上每个人都知道对方一定会遵守规则。于是有人就会利用这种规则将利益向自己倾斜。在竞争中,谁都无法永恒地成为赢家。当利益处于疲软状态时,会出现冒险者,他会以自己不守规则来强迫对方守规则,以除掉对手使自己利益最大化。当他踢下最后一个竞争者时,新的规则就被创立。他也会成为利益最后的牺牲品,平衡就是一种规则。(见图 23-2)

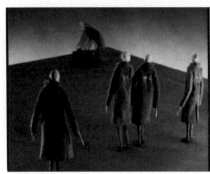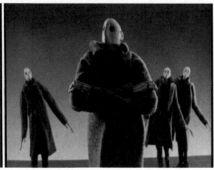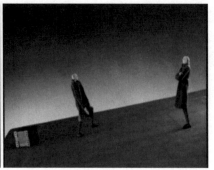

　　⊕ 图 23-2　人们为争夺音乐盒相互平衡,选自德国动画艺术短片《平衡》

　　就影片内容本身而言,这似乎是一群人为争夺一个音乐盒而引发的争斗。随着情节的发展,每个人都怀着占有的私欲徘徊于音乐盒左右,平衡的关系始终在保持与被打破之间徘徊,人类的欲求本质最终打破了世间平衡,而平衡的力量最终又将反作用于欲望本身,得到或失去,最终一切平静之后只剩下人类对自身的无奈。最终定格的画面是分立在平板两端的人与物,似乎是在告诉观众……这就是它的艺术魅力。(见图 23-3)

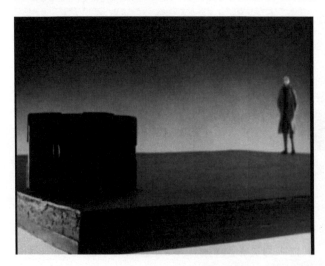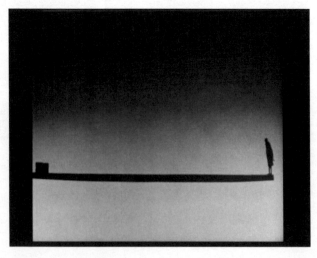

　　⊕ 图 23-3　选自德国动画艺术短片《平衡》剧照

　　当无底线地打破周围的平衡去争取某个点,会有一种新的链条维护新的平衡。人只不过是一张大网中的一颗粒子,不可能单独地存在,也许这就是平衡的真谛。本片讽刺了人性的残酷、贪婪,寓意人类社会平衡的道理。同时当人心中的平衡被打破,每一个人就如同迷失了一般,忽略了内心平衡的重要性。这样一个深刻的哲学道理与社会现象被克利斯托弗兄弟如此简单、通俗地表达出来,我们不得不佩服他们看待问题的尖锐性与高超的艺术表现能力。

三、线性叙事

《平衡》根据故事发展的脉络,采用了线性的叙事方式,这个平台的不稳定性带来的就是维持平衡和打破平衡的交错。短片采用开始、发展、高潮、结束的戏剧式结构,在短短七分钟之内能够把故事讲述得如此完整,情节层层紧扣,节奏控制得张弛有度,使人不得不惊叹于导演的驾驭能力。

影片的结构特征是以时间线为基准,强调事件之间的因果关系,注重情节的描述。同时,更是探讨了一个封闭空间内人类之间的关系,以开放式的结局引发观众的思考。

四、独特的影像

《平衡》的最大特点在于通过极简的场景设计,用镜头组合去描述人类个体与大众群体的构成关系,本片艺术形象简单而充满张力,寓意深刻。

1. 材质角色造型设计

人物造型与服饰等都完全一致,个体符号的唯一区分方式就是人物背后的阿拉伯数字。虚拟的数字符号与现实生活中的人的姓名在本质上并无差异,只是一个识别标记而已。人物设计非常符合日耳曼民族的形象:厚重的灰大衣,简单的五官,又瘦又高挑的身体,内陷的眼睛和高挺的鼻梁,纤细修长的手指,体现出欧洲绅士般的气质。但是绅士的表情呆滞,眼神冷漠而且默不作声。

本片采用缝制的布偶来作为绅士的材质,布料的材质和材质外有凸显缝合的痕迹,手工感十足。一件过膝长款深灰色风衣内衬,一件浅灰色对襟小马甲,一条深黑色笔挺西裤,下一双黑色小皮鞋。衣服色彩以灰和黑为主,灰和黑给人一种冷静、服从、严谨的心理暗示。(见图 23-4)

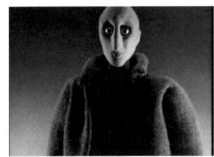

⊕ 图 23-4　人物造型设计,选自德国动画艺术短片《平衡》

这些绅士在短片的镜头下其实是我们现代社会的写照,现代人在金钱利欲的社会熏陶下,穿同样的衣服,做同样的事情。与此同时,却摆出一样冷漠的表情,你是你,我是我,在利益面前一个个才能原形毕露。

剧情设计中人物有一个重要的道具——鱼竿,让音乐盒出现的方式有很多种,比如天上掉下来,地下冒出来,或者从谁身上拿出来。影片采用了用鱼竿钓上来的方式。因为音乐盒象征的是利益,利益不可能凭空而来,也不会是某个人身上与生俱来的东西。所以以垂钓增加了人的主动性。再看,鱼竿本身隐喻着诱惑、圈套和博弈。

另一个重要的道具——音乐盒,音乐盒的重量将原先的平衡与规则打破,其他人也都必须站在角落才能撑住另一端,就像一些人获取利益时会牺牲另一些人的利益一样。音乐盒成为片中人们争先恐后争夺的对象,它隐喻着人们向往与追求的金钱、地位、权利、名望等。音乐盒成为利益的代指,是作为一个矛盾存在,是利益的暗喻。

2．超现实的场景与冷基调设定

短片整个场景采用了去繁就简的表现手法，显得比较沉寂，那块矩形边界的灰色平板悬浮在空中，并没有稳定性的支点。周围是无边无际、深不见底的虚无的超现实的空间。悬浮的平台可以理解为现实世界的缩影、立身之地。平台具有不稳定性，人并不敢离开这个平台，平台暗喻着某种生存规则。这一设计可以把人与人之间存在的利益关系通过这种具体的方式表达出来，堪称经典。

色彩的基调上只选取灰和白两种色调及其过渡色，灰黑色调的画面中，人物穿着沉重的大衣给人一种冷峻的不安感，揭示的是社会中个体与群体的不和谐关系。人性的自私与灰暗，就需要靠这样的色调传达给受众一种紧张与压抑的感受，这种灰色的冷基调也隐喻了主题的灰暗性。（见图23-5）

图23-5　场景设计与影调设计，选自德国动画艺术短片《平衡》

正是由于场景的简洁，使平衡的保持与调控成了该片的突出情节点，平衡的关系始终在保持与打破之间游离，人类的欲望本质成了平衡失控的内因，而平衡的力量最终又反作用于欲望的本质，成为一个轮回的过程。最终故事的主题得到升华，完美地体现了平衡的哲学理念。

3．音效

短片采用无对白形式，剧中的人物完全靠肢体语言向观众传达导演的表述意向、剧情与心理，影片在叙述中，音效也只有从平台从不平衡向平衡过渡时，发出的充满质感的"吱呀吱呀"的声音和脚步声。沉闷的声音无时不在提醒着观众，这是一个微妙的平衡，一个需要用心，用技巧维护，才可以平衡的世界。

作为场景中一个很重要的元素——音乐盒，音乐盒被钓上来，暗红色的外壳给灰白的世界增添了新的色彩，充满了无限的诱惑。发出的充满杂音的音乐给这个寂静的空间带来了喧嚣。这个无声的世界里，音乐盒发出的音乐与沉寂的场景形成鲜明的对比。音乐它会触摸到人最深处的情感，音乐唤醒人内心的欲望，旋律在寂静的环境中使人可以突破原则的底线。在这种单调的社会，是禁不住诱惑的侵蚀的。（见图23-6）

图23-6　音乐盒设计，选自德国动画艺术短片《平衡》

导演在短片创作的过程中注重声音与色彩基调的搭配,以生涩、硬朗的声音效果与画面的冷基调搭配起来,使情节的叙述更加丰满;并以极其简单的视觉、听觉元素的巧妙运用,使矛盾更加突出、主题更鲜明,更具感染力。

五、分析小结

《平衡》用极其简化的方式向我们表达了一个极其深刻的人生哲理,也印证了动画就是简化的不简单体现。对于动画从业者来说,做一部片子时,也要学会剥离和去浮华,抽取出精髓。用简单表达深刻才是最好的诉求方式。

这部作品导演的思维方式既是艺术的,更是具有深刻哲理的。作品的具体性与抽象性、直接性与间接性通过理性的艺术诉求方式,通俗且深刻地映射在观众的精神体验中,从而使这些艺术理念从"虚拟"现实中得到了最好的诠释。面对这样的经典作品,它的意义已经超越了作品本身所固有的艺术价值。

思考与练习

1. 如何运用新材质来寻求动画艺术短片风格的突破?

2. 怎样编织动画艺术短片中引人入胜的戏剧冲突?

第二十四章
与往事干杯——《回忆积木小屋》赏析

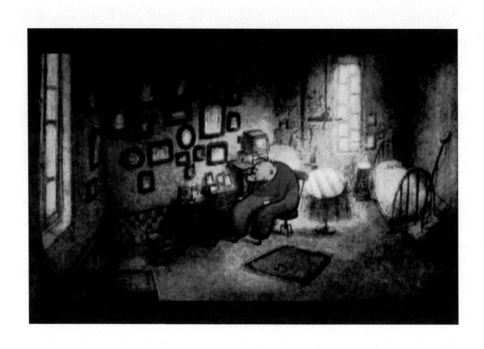

影 片 简 介

片　　名：《回忆积木小屋》

原版名称：つみきのいえ

英　　文：*La Maison en Petits Cubes*

其他译名：《积木屋的回忆》

影片导演：加藤久仁生

编　　剧：加藤久仁生

音　　乐：近藤研二

类　　型：动画艺术短片

动画制作：Masanori Kusakabe，Yuko Shin，Robot

发　　行：Robot Communications

国　　别：日本

影片片长：12分5秒

出品时间：2008年

记忆描述了一个人对过去活动、感受、经验的印象累积。记忆就是记录生命的轨迹。

获奥斯卡最佳动画片奖的短片《回忆积木小屋》是日本导演加藤久仁生的动画作品,讲述的是一个温馨的故事。这部短片围绕着孤身老人对自己妻子的爱情的回忆和部分家庭的回忆而展开,呈现出来的是孤单与温情共生的现实性主题,直达我们心灵深处。

整个短片散发着浓浓的怀旧情怀,造型和画面气氛的营造让人惊艳,充满着一种童话般的意境。短片安静温暖,意味深远,看似简单,但却有着深刻意义,重在展现一种心灵之旅,这样一部质朴的动画短片给我们的创作带来了新的思考和启示。

一、剧情梗概

老人在摇椅上独自抽着烟斗,房间里飘满落寞空气。他打开地窖的小铁门,拿起钓鱼竿把它垂在淹没城市的深蓝海水中。(见图24-1)

⬆ 图24-1　独自垂钓的老人,选自日本动画艺术短片《回忆积木小屋》

一天清早起床,水面又漫涨过小屋。老人习以为常,添砖加瓦,垒高他的积木。这工作他已重复过数十次。积木已然垒得那么高,和他一起搭积木的人却早已不在。他的小屋就如同积木一样,越来越高。然而有一天,老人的烟斗不慎落入小屋的底层,老人为了寻找烟斗,毅然穿上潜水服潜入了小屋底部,随着一层一层地下沉,老人开始了一场关于回忆的旅程。他来到第一层房间,仿佛看见了已经逝去的老伴为自己捡起烟斗;再往下沉,在那已经破旧的床头,他仿佛看到了自己日夜照顾着患病的妻子,斑驳的沙发上也映出了往日一家五口照全家福的景象。

随着下沉得越来越深,回忆深处的情景也尽收眼底,女儿第一次带女婿回家时的略显尴尬,女儿年幼时的天真无邪,一家三口幸福的景象让老人驻足深思。来到小屋的最底层,老人推开门,回望这座充满回忆的小屋,它的周边早已被海水淹没,然而依稀看到的却是当年和妻子青梅竹马,从相识到相爱再共同建立家庭的过程。最后回到小屋的老人,默默拿出了两个酒杯,为它们斟满酒,然后举起酒杯,轻轻触碰了一下另一个酒杯,将回忆一口饮尽。

其实每个人的回忆,都如同这座小屋一样,不一定在何时何地,可能是一首歌,也可能只是一个笑容或某个不经意的动作,都可能成为这个故事里的"烟斗",它拉你走进回忆的屋子,带你重温过去的美好,教会你珍惜和遗憾。(见图24-2)

⊕ 图 24-2　选自日本动画艺术短片《回忆积木小屋》剧照（1）

二、温情主题

　　奥斯卡最佳动画短片奖奖项向来钟情于非常具有人文性与哲理性的动画短片，并且讲求对人性的关怀与推崇。以《回忆积木小屋》短片为例，就表现了无法割离的血浓于水的亲情；"高处的只是一间房子，家和回忆都在最底层。"导演加藤久仁生将回忆和老人现在的生活联系起来，交替出现，又让老人通过回忆往事产生新的生活的理解，整个故事柔缓而紧凑。

　　导演通过短片，带我们进入对于人生的思考中。虽然时间流逝，但是，老人对家人的思念从未变过，虽然只留下了自己，但回忆还在。他愿意陪伴自己的家人，虽然所有人都走了，但老人依旧坚持着，每当海水漫上小屋，就再搭建一层，继续居住下去。随着房子越搭越高，陪伴在老人身边的人却越来越少，房子也越来越小。老人对家人的不离不弃，对亲情、爱情的坚守，对美好生活的回忆，对于孤单又不失情调的生活的热爱都感动着我们。

　　当一个人不能拥有时，他唯一能做的事就是不要忘记。当我们以为很多事已经遗忘时，其实他们只是被封存在我们的回忆积木小屋中。在人生的路上，有时偶尔敲开那扇门，去感受回忆的芬芳，也许会让你更清晰地看清自己的前路，更感恩与珍惜过去和未来的路。

　　故事行至尾声，导演给出一个长的摇镜，从海底将我们拉回到现实，场景的定格又回到海面上的夜间小屋，但这次给了小屋吊灯一个暖色的空镜，让同样的场景瞬间变得温暖起来。老人坐在小屋的桌前，桌面上多了那只来自海底的红酒杯。即使老人在最后失去了他心爱的妻子，但在片尾的两个杯子的碰杯，不就是老人对于亲情、爱情的再次交汇吗？与记忆碰杯，让甜美的回忆相伴慢慢变老。生之尽头，原来如此平静而清浅。（见图 24-3）

⊕ 图 24-3　选自日本动画艺术短片《回忆积木小屋》剧照（2）

　　《回忆积木小屋》开头部分茫茫大海上若隐若现的城市的镜头，交代了冰川融化的环境背景。老人打开地窖盖子，钓鱼。作者借以讽刺全球气候变暖这一问题，不得不说环保是本片的次主题。间接地让观众感受到环境的变化对于我们生活的影响，这样使观众有很深的认同感，并且带给观众更多的思考空间。导演并没有直接通过环境的变化或者变暖的原因来表现主题，而是通过老人的故事，通过亲情、爱情这些生活中大家都会感受到的情感

回忆,惟妙惟肖地传达出一位老人对于生活的勇敢和热爱。

三、散文式叙事结构

短片是以倒叙和插叙的方式讲述了老人为找一个落水的烟斗而触发的一连串回忆的,短片在12分钟的时间内完成了老人对其一生的回忆,影片节奏舒缓却不拖沓,大量运用平缓的并列镜头。描述老人在现实与过往中的游走,将老人温情的过去与现实的人生向观众很直观地呈现出来。现实与回忆组接得恰合时宜,不显突兀。使整部影片非常流畅并且内容丰富多彩。

与戏剧式动画短片只发生在一天的某个时间段不同,小说式动画短片的时空安排跨度很大,甚至可以不按照时间本身有序地进行排列。在短片的开始交代老人生活环境的背景,老人独自居住,海平面不断升高,邻居们开始不断离开。而老人从开始增高房子,到开始搬家,其中究竟过去多少天我们并不知道,而在老人开始下潜时故事开始进入闪回并进行倒叙,海底高楼的每一层都会引起老人不同的时空回忆。随着不断地加深情感,影片展开的速度很慢,节奏舒缓,以散文叙事结构作为影片的叙事方式。

在回忆的时间安排中,老人一层一层下游的时间和回忆往事发生的时间同时进行,通过老人的表情和动作来进行对比,穿插表现。导演在讲述老人和老伴从小到大的故事时,利用了一棵大树,几个画面就将老人和老伴从小到大的时间讲述出来,利用了剪辑省略时间的作用。影片结尾用了两分钟的时间,并和开头的画面对应,在音乐声中慢慢结束。(见图24-4)

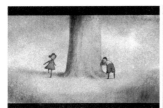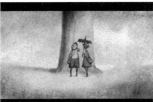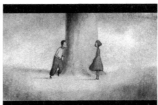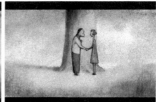

⬆ 图24-4　老人与老伴的故事,选自日本动画艺术短片《回忆积木小屋》

影片在结尾的处理上采用了开放式的结局,在影片的最后,老人将从房子最底层捡回来的酒杯带回房间,对逝去的老伴深深地思念在画面中自然流露,影片没有交代老人以后的生活,也没有着重表现老人对于这些回忆有什么深刻的情感,而只是为观众展现了一幅老人独自吃饭、独自碰撞酒杯的画面,将老人的心理活动,如何面对以后的生活与过往的回忆交给观众去揣摩。

四、运用色调对比传递情感

电影中的色彩可以通过人们接受色彩时的心理感受传递特定的情绪,所以在创作中就要考虑角色情感的表达,充分利用色调、表情等一系列的表现形式来加强角色及剧情的变化与发展,在最大限度上完善剧情的内容。《回忆积木小屋》讲述了一场平实而落寞的爱与忧伤,在几乎没有语言对白的前提下,色调的运用就显得尤为突出。

短片运用了超现实色彩,渲染了一个伤感孤独的世界。短片以淡黄色为主色调,让观众通过画面来感觉时间与记忆的存在,也通过色调在现实和回忆中穿梭。电影开篇用了一个持续约18秒的镜头将画面笼罩在了一个低纯度与明度的黄褐色基调中,这种中性偏暖的色调向观众传达了一种淡淡的怀旧感和苦涩,构成了影片的总意境和视觉基调。(见图24-5)

⬆ 图 24-5　选自日本动画艺术短片《回忆积木小屋》的黄褐色总色调设计

　　故事的高潮是老人对小屋层层下探寻找烟斗,随着老人记忆闸门的缓缓打开,一家人曾经平淡而真实的生活一幕幕重现眼前。导演进行了 7 次现实与记忆的切换,构成了整部影片描述的重点。身着绿色潜水服的老人沉入水底,与蓝绿色的海水融为一体,蓝蓝的海水中是老人孤零零的身影,使老人的身影更显孤单。偏冷的蓝色调给人一种宁静、寂寞、遥远、浩渺的感觉。随之一扇一扇的铁门被打开,一层一层的旧房屋被探访,一段段沉睡的回忆,被重见了天日,世界仿佛突然有了色彩,老人回忆中他追求年轻妻子时的点点滴滴,从儿时的懵懂,到青年时的情窦初开,再到成年时的心心相印,淡黄色的画面使人感到些许的甜蜜、幸福。色调变为了低纯度的透明的橙黄色,这种主观的暖调,营造出了一种舒缓与温馨的怀旧感。当往事再现时,背景音乐也更加轻松,甚至略带快乐。色彩上反复 7 次的连续对比,也让观众跟随着颜色变化穿梭在现实和回忆中。产生了强烈的视觉冲击,打破了情节的冗长与沉闷,蓝绿色的落寞与黄色的脉脉温情间的巨大落差变成了一种痛入脊髓的爱与忧伤。(见图 24-6)

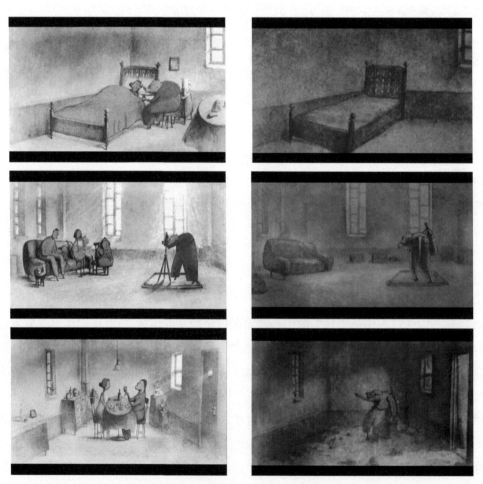

⬆ 图 24-6　现实与回忆的色调对比,选自日本动画艺术短片《回忆积木小屋》

根据影片内容不同调整不同的影片色彩基调,结合画面共同表情达意,才能更好地调节观众的情感变化,表现主题,短片给我们展示了完美的效果。影片的开头和结尾是呼应的暖色调,片尾老人回到小屋中,整个画面为暖色调的黄褐色,在情绪上掀起了又一个高潮。色彩象征着存留的温暖和希望以及对曾经经历的满足。由此可见,本片所运用的色调,是本片不可缺少的元素,也是最浓墨重彩的一笔。

《回忆积木小屋》中主人公善良、淳朴的性格,考虑自身的生活压力与性格特点,导演把主人公设计成一个身体佝偻、脑袋低垂、身体略发福的状态。服饰及道具的搭配也根据角色的情感进行适当的选取,选择能突出强化角色情感的装饰。寂寞老人的服装设计为鲜明的红衣绿裤,看似十分不和谐,却又为影片添加了一些亮点,使整部片子不会显得太沉闷。在蓝绿色的大海与黄褐色的城市里,寻得的记忆却是如此温暖而澄明。虽简单质朴,但直接的色彩互补、强烈的体积感和装饰性,塑造出了一种浓厚的后印象主义之感。(见图24-7)

图24-7　老人的设计,选自日本动画艺术短片《回忆积木小屋》

五、旋律悠扬的音乐设计

老旧画册的暖黄色调里,合影相框挂满了墙壁,老人在摇椅上独自抽着烟斗,打开地窖的小铁门垂钓,海潮、鸥鸣、吉他、竖笛、钢琴声,近藤研二的配乐在这一开篇里晕染出哀伤的氛围。整部短片的声音部分,只有音乐和音响,本片没有对白,但又处处让观众感受到了老人的内心世界,音乐填补了语言的空白,极力地表达渲染了画内与画外之意,成为本片的艺术特色之一。

导演加藤久仁生和近藤研二合作,为《回忆积木小屋》谱曲,拥有法式风格的画面,配上日本风格的背景音乐。近藤研二的配乐似乎少了份日本特有的哀伤,多了些轻快。短片的音乐为钢琴的独奏,旋律悠扬,节奏舒缓,柔和却又显得有些孤单。

当片中老人独自一人起床、吃饭、砌墙时,钢琴曲节奏始终如一,透露出些许忧伤。随着老人在寻找烟斗时回忆的深入,钢琴曲节奏明显加快,旋律也逐渐变得欢快。这十分符合老人的内心心境。回忆往昔与爱人及子女的点点滴滴,对于现在孑然一身的老人,是异常甜蜜的。当老人烟斗"扑通"一声掉入水中,背景的钢琴曲也戛然而止,取代它的是烟斗落入水中时的咕噜声,空洞又那么深不见底,真实而又形象,同时也表达出了老人在一人过活后唯一的精神寄托——烟斗,当烟斗不在身边时,老人内心的惆怅与痛苦,也为之后关于烟斗与爱人的回忆埋下了伏笔及短篇最后老人站在海底,想着他青梅竹马的爱人,跟他并肩一砖一瓦筑起了他们的家。

当老伴捡起烟斗递给老人时,音乐戛然而止,时间仿佛也在这一刻停止了,而当老人陷入回忆时,那充满怀旧和忧伤的背景音乐在观众耳边响起,流进心田。声音的节奏很好地帮助画面诠释了主题,音效的处理也起到了画龙点睛的作用。(见图24-8)

图 24-8 幻觉中老伴捡起烟斗递给老人的场景,选自日本动画艺术短片《回忆积木小屋》

　　饭桌上,他们碰杯,相视而笑的曾经。不知有多少人如我曾担心他会沉浸回忆愿意就此埋身海底。然而回忆竟也支撑着他浮上水面。晚饭时,他与往常一样拿出红酒,却摆上两只酒杯。温暖的灯光下,他与忆中人干杯。钢琴再次响起,影片戛然,此时音乐中少了哀伤,多了些许轻快。音乐带领观众,直至老人的内心世界。结尾处老人的生活继续,内心仿佛已释怀,趋于平静。

　　短片音效只有海水的击打声,还有海鸥的鸣叫。以声衬静,这些自然界的声音使这个世界、这个屋子更加寂静和孤单,奠定了同色调一致的孤寂。

六、分析小结

　　短片《回忆积木小屋》以彩色铅笔般质朴的笔触,细腻地描绘着老人对生活的热爱和怀念,再次给我们展示了传统二维动画的魅力,全片散发着浓浓的法式情调,寓意深远,安静温暖。静默,却胜过千言万语！这样一部关于岁月流逝与回忆沉淀的短片,带有一种难以言说的复杂情绪和沉重力量。短片从故事情节到画面、声音以及其他方方面面,都形成了一种鲜明的返璞归真的风格,在平实舒缓的外表下,是深厚的时间与情感积淀。(见图 24-9)

图 24-9 选自日本动画艺术短片《回忆积木小屋》剧照 (3)

思考与练习

1. 如何使动画艺术短片具有独特的视觉风格？
2. 如何运用简单的故事来编制一部温情的优秀动画短片？

参 考 文 献

[1] 段佳．世界动画电影史 [M]．武汉：湖北美术出版社，2008．

[2] 马尔丹．电影语言 [M]．何振淦，译．北京：中国电影出版社，1980．

[3] 赵前．动画影片视听语言 [M]．重庆：重庆大学出版社，2007．

[4] 薛燕平．非主流动画电影 [M]．北京：中国传媒大学出版社，2006．

[5] 孙立军，马华．影视动画影片分析 [M]．北京：中国宇航出版社，2003．

[6] 孙立军，马华．影视动画影片分析（美国卷）[M]．北京：海洋出版社，2005．

[7] 王川，武寒青．动画前期创意 [M]．北京：高等教育出版社，2003．

[8] 刘健．映画传奇——当代日本卡通纵览 [M]．天津：百花文艺出版社，2002．

[9] 十一郎．世界动漫艺术圣殿 [M]．北京：北京希望电子出版社，2002．

[10] 孙立军，易欣欣，生喜．影视动画经典作品剖析 [M]．北京：海洋出版社，2004．

[11] 孙立．动画视听语言 [M]．北京：北京联合出版公司，2010．

[12] 张慧临．20 世纪中国动画艺术史 [M]．西安：陕西人民美术出版社，2002．

[13] 梭罗门．电影的观念 [M]．齐宇，译．北京：中国电影出版社，1983．

[14] 许南明．电影艺术词典 [M]．北京：中国电影出版社，1986．

[15] 聂欣如．动画剪辑 [M]．上海：上海人民美术出版社，2006．

[16] 巴赞．电影是什么 [M]．崔君衍，译．南京：江苏教育出版社，2005．

[17] 赵前．精品动画影片分析 [M]．重庆：重庆大学出版社，2007．

[18] 王钢．动画影片分析 [M]．北京：清华大学出版社，2013．

[19] 盛忆文．动画影片鉴赏 [M]．长沙：湖南师范大学出版社，2008．

[20] 徐振东，林小入，曾奇琦．经典动画赏析 [M]．杭州：浙江大学出版社，2007．

[21] 孙立军，张宇．世界动画艺术史 [M]．北京：海洋出版社，2010．

[22] 德尼斯．动画电影 [M]．谢秀娟，译．杭州：浙江大学出版社，2013．

[23] 何坦野．动漫文化论纲——本体与心理论 [M]．北京：中国书籍出版社，2012．

[24] 金丹元．电影美学导论 [M]．上海：复旦大学出版社，2008．

[25] 杨晓林．奥斯卡最佳动画短片分析 [M]．北京：中国传媒大学出版社，2010．

[26] 金辅堂．动画艺术概论 [M]．北京：中国人民大学出版社，2006．

[27] 彭俊．今敏动画的镜头语言分析 [J]．影视制作，2010(3)．

[28] 胡孝文．美国电影《功夫熊猫》讲述中国熊猫和中国功夫的故事 [J]．世界知识，2008(15)．

[29] 孙焕根．电影《功夫熊猫》的跨文化传播策略分析学 [D]．河北大学，2010(5)．

[30] 张世蓉．从电影《功夫熊猫》看文化全球化中的文化转换现象 [J]．绥化学院学报，2010(6)．

[31] 曾莹．二维动画短片《父与女》的艺术魅力解析 [J]．大众文艺，2009(23)．

[32] 吴艳．浅谈《积木屋的回忆》对动画短片创作的思考与启示 [J]．大众文艺，2011(14)．

[33] 刘玎玎．从《超能陆战队》看好莱坞动画电影市场的创新 [J]．中国电影市场，2015(5)．

[34] 老楠．《超能陆战队》：有"胖纸"就够了 [J]．中国电影报，2015(3)．

[35] 陈文耀,郭荣．中美动画电影艺术风格的比较研究——以《山水情》和《超能陆战队》为例 [J]．戏剧之家，2015(7)．

[36] 王威．论电影《超能陆战队》的艺术魅力与特色 [J]．电影文学，2015(12)．

[37] 卢方正．论电影《超能陆战队》的艺术魅力与特色 [J]．电影文学，2015(12)．

[38] 任嘉霖．《两巨头联姻之〈超能陆战队〉》[J]．戏剧之家，2015(16)．

[39] 线晨．从漫威影像作品看超级英雄电影黄金时代 [J]．戏剧之家，2014(9)．

[40] 殷俊．从"中国风"文化看美国动画电影的设计思维 [J]．当代电影，2012(9)．

[41] 袁潇,卢峰．动画电影：成人永恒的瑰丽梦想 [J]．电影文学，2008(3)．

[42] 董亚娟,刘晨曦．《疯狂约会美丽都》：一部写给大人的童话 [J]．电影文学，2011(14)．

[43] 汤俊．法国当代动画电影中幽默技巧的传承与创新 [J]．北京电影学院学报，2009(3)．

[44] 陈旺．解析动画《疯狂约会美丽都》的文化批判视野 [J]．装饰，2011(9)．

[45] 张园园．《疯狂约会美丽都》的动画场景设计分析 [J]．电影文学，2010(3)．

[46] 蒋陈光．和记忆相关的童话：《疯狂约会美丽都》[J]．当代电影，2005(3)．

[47] 苏薇,刘芳．《疯狂约会美丽都》中形式与色彩语言的释义 [J]．电影评介，2008(6)．

[48] 董立荣．从《大闹天宫》和《疯狂约会美丽都》看中法动画电影艺术风格的民族化 [D]．太原理工大学，2014(5)．

[49] 孙佳慧．快餐文化背景下的贵族化反叛——法国动画新作《疯狂约会美丽都》[J]．吉林艺术学院学报，2005(1)．

[50] 苏玙．平民的狂欢与贵族的戏谑——美国与法国动画幽默方式之比较 [J]．吉林艺术学院学报，2008(6)．

[51] 赵小波．批评与颠覆中的平衡美——法国动画美学风格探析 [J]．浙江艺术学院学报，2009(3)．

[52] 陈可红．从《青蛙的预言》看儿童动画创作的童化机制 [J]．电影文学，2008(22)．

[53] 方曙．《青蛙的预言》与法式动画 [J]．中国电视（动画），2014(10)．

[54] 黄志华．"有意味的形式"与后印象派绘画 [J]．桂林教育学院学报，1999(4)．

[55] 秦杨．《平衡》中特殊的叙事方式 [J]．安阳工学院学报，2016(3)．

[56] 黎青．动画短片《平衡》的现实指导意义 [J]．文艺研究，2005(8)．

[57] 张智燕．动画短片创作中的创意思维 [J]．美术界，2011(1)．

[58] 姜芳,李静晓．物是人非，只剩回忆——动画《回忆积木小屋》分析 [J]．电影评介，2015(16)．

[59] 张含宇．《回忆积木小屋》声音赏析 [J]．大众文艺，2013(7)．

[60] 范俊．第81届奥斯卡最佳动画短片《回忆积木小屋》中情感表达研究 [J]．电影评介，2015(6)．

[61] 陈圆媛．一场暖色调的爱与忧伤——从《积木之家》看动画短片的色彩之美 [J]．电影评介，2009(21)．

[62] 程挚．浅析杨·史云梅耶动画短片——对话的维度 [J]．戏剧之家，2016(13)．

[63] 徐大为．超现实主义炼金师：杨·史云梅耶 [J]．北京电影学院学报，2012(4)．

[64] 黄楠．人偶与政治——杨·史云梅耶动画电影研究 [D]．中国电影艺术研究中心，2014(6)．

[65] 任爽．超现实的奇异果实——杨·史云梅耶的动画艺术研究 [D]．北京服装学院，2009(12)．

[66] 宋漾．解读杨·史云梅耶的艺术世界 [J]．电影文学，2009(19)．

[67] 贺希．日本动画《攻壳机动队》场景意象分析 [J]．当代艺术，2011(3)．

[68] 翁东翰．追求真实的假想世界——论导演押井守的动画思想 [J]．福建艺术，2010(5)．

[69] 刘佳,段小聪．日本动画大师押井守的形而上学世界 [J]．四川戏剧，2013(2)．